21世纪新闻与传播学系列教材

TV Photography

电视摄影

陈 刚 孙振虎 著

北京大学出版社
PEKING UNIVERSITY PRESS

图书在版编目(CIP)数据

电视摄影/陈刚,孙振虎著. —北京:北京大学出版社,2010.9
(21 世纪新闻与传播学系列教材)
ISBN 978-7-301-16358-0

Ⅰ.①电…　Ⅱ.①陈…②孙…　Ⅲ.①电视摄影　Ⅳ.①J931

中国版本图书馆 CIP 数据核字(2009)第 209446 号

书　　　名	电视摄影 DIANSHI SHEYING
著作责任者	陈　刚　孙振虎　著
责任编辑	周丽锦
标准书号	ISBN 978-7-301-16358-0
出版发行	北京大学出版社
地　　　址	北京市海淀区成府路 205 号　100871
网　　　址	http://www.pup.cn
新浪微博	@北京大学出版社　@未名社科-北大图书
微信公众号	北京大学出版社　北大出版社社科图书
电子邮箱	编辑部 ss@pup.cn　总编室 zpup@pup.cn
电　　　话	邮购部 010-62752015　发行部 010-62750672　编辑部 010-62765016
印　刷　者	北京中科印刷有限公司
经　销　者	新华书店
	730 毫米×980 毫米　16 开本　17.5 印张　305 千字 2010 年 9 月第 1 版　2023 年 8 月第 8 次印刷
定　　　价	49.00 元

未经许可,不得以任何方式复制或抄袭本书之部分或全部内容。
版权所有,侵权必究
举报电话:010-62752024　电子信箱:fd@pup.cn
图书如有印装质量问题,请与出版部联系,电话:010-62756370

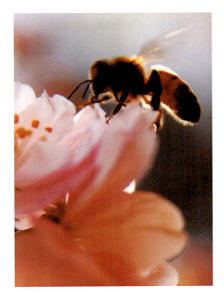

彩图 1　蜜蜂

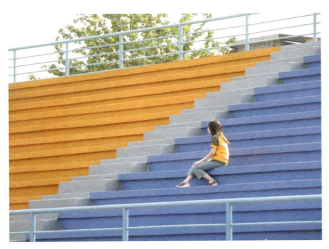

彩图 2　少女

彩图 3　背水姑娘

彩图 4　花蕊

绪　　论

确切地说,电视摄影既是一门艺术也是一个工种。随着数码照相机和摄像机的普及,人人都能搞摄影,人人都会拍视频,这让很多人开始越来越质疑电视摄影职业化和专业化的必要性。影像传播的普及使得电视摄影必须接受新的挑战。专业的电视摄影工作者应该具备怎样的素养,应该如何面对挑战,这正是我们需要解决的问题。我们不能够只是将电视摄影作为一个孤立的事物来对待,而是要将它放在更为广阔的影像传播大环境中来研究。电视摄影面临的是怎样的一个外部环境？它在承担着怎样的使命与责任？电视摄影的性质和任务是什么？就让我们从头说起。

一、什么是影像？

影像,对我们而言并不是一个陌生的名词。然而,我们对影像的认识却因为界定上的众说纷纭而一直处在一种混沌的状态中。虽然对影像的研究在很多领域一直没有中断,但是这些研究却始终没有把影像自身作为一种研究的本体来阐述。人们对影像的研究大多停留在操作层面。对于影像的美学特性以及表现技巧,前人已经有了较为完备的论述,相应的教材和专著数不胜数。但是这只是研究了影像的使用价值,是一种较为浅层次的应用研究。因为缺乏对影像本质的分析和归纳,人们往往会在影像传播发展的大趋势上走弯路,在左右摇摆中曲线前进,这在一定程度上减缓了影像传播发展的前进速度。因此,对影像本体的定性是否准确,就成为影像传播能否健康快速发展的重要前提。要了解影像革命发展的必然趋势,就要先明晰影像的本质是什么。让我们从影像自身的角度出发,重新来审视影像的发展和影像在信息传播上的意义。

了解什么是影像,应该从人类认识世界的最初方式谈起。人类对信息的接受,最初都是从感官的接触开始的。从理论上来讲,在人类接受信息的过程中,五种感官的重要性有所不同。眼睛被认为是最重要的信息器官。影像恰恰就

是物质世界在人眼中的客观反映。人类主要借助眼睛来认知整个物质世界,因此可以说,影像是人类认知世界的一种重要中介,是人类本能的思维方式。

但是,很长时间以来,影像只能存在于个人的视野中,而无法实现人与人之间的信息交换和沟通。虽然人类创造了岩画、壁画等形式来模仿人眼看到的影像形象并使之成为一种信息记录和传播的方式,但是这种方式只能粗线条地模仿出影像的部分信息,并且因为加入了绘画者的个人理解,而失去了影像的客观性和全面性。因此,它并不能准确地传达出影像所能传达的认识世界的效果,所以严格来说并不是影像。为了进行有效的信息传播,人类只能暂时地抛弃了对影像的依赖而创造了语言,并进而形成了文字。语言实现了人与人之间的信息沟通和交流,这奠定了人类作为一种社会性动物的基础;而文字则打破了口语传播的时空限制,能够实现信息的超时空传播。在言语和文字传播的时代,影像是缺席的。然而,言语和文字作为信息传播的载体却并不是脱离影像而存在的。

格式塔心理学大师阿恩海姆在其《视觉思维》一书中就曾经提出:"思维是借助一种更加合适的媒介——视觉意象——进行的,而语言之所以对创造性思维有所帮助,就在于它能在思维展开时把这种意象提供出来。"[1] 他进一步指出,"人能够仅仅依靠他自己的感觉为一切理论性的观念提供它们的知觉等同物(异质同构物),因为这些'观念'最初都是从感性经验中引申出来。更确切点说,人类的思维决然超不出它的感官所能提供的形式"[2]。阿恩海姆坚持认为视觉本身就具有思维,文字和言语不过是方便视觉意象表达的途径而已。即便是大多数人认定的影像缺乏的抽象性,阿恩海姆也作出了他自己的解释:"一种意象,如果能代表或再现同类中所有其他个别的意象,就是一般普遍的或抽象的;如果仅考虑它自身,就是个别的。一般普遍性或抽象性并不取决于意象本身的固有性质,而是存在于该意象同它代表的东西的关系中,一旦它被我们看做是从一个比之更加复杂的实体或某一类实体中提取或蒸馏出来的东西,就即刻成为抽象的了。"[3] 借助阿恩海姆的理论,我们能够从一个侧面看到,虽然人类语言的出现和发展是适应了人类信息传播需要的必然产物,但是从它和影像千丝万缕的联系中我们不难发现:影像才是最为人本的信息形式。人类始终没有放弃将这种人类本能的认知世界的方式,发展成为一种信息传播

[1] 〔美〕鲁道夫·阿恩海姆:《视觉思维——审美直觉心理学》,滕守尧译,四川人民出版社1998年版,第308—309页。
[2] 同上书,第310—311页。
[3] 同上书,前言第33页。

方式。

　　实现影像的信息传播,关键是找到替代眼睛传播影像的载体。为了这一愿望,人类梦寐以求了数千年。从最早的对小孔成像的研究,到尼埃普斯的阳光图片,人们一步步接近自己的理想。影像传播的第一次实现正是来自于这种探索的积累和发展。1839 年 8 月,法国人达盖尔在一块涂有碘化银的铜板上第一次清晰地还原了我们眼中的世界。这一天也正是摄影术诞生的日子。当时的报纸及时地报道了这一发明的出现,但是报纸上还不能展示摄影图片的效果,记者只能凭自己的口述来迎接这一伟大的突破:"就像在马路上拿着一面镜子,周围的景物都极细致地反映了出来,然后把镜子带回家中,这些景物就永远留在上面了。"可见,摄影镜头是对人眼感官的一种模拟,模仿和复制了人的视觉感知模式。摄影术使得整个世界重新"活生生"地展现在了人们的面前。人们可以不依赖文字的描述和想象,也不需要任何人为的"再现"处理,就直观地看到事物本来的样子。影像终于被人类复制、物化,成为一种传播信息的符号。摄影术则第一次将物化的人眼的感知,用以传播信息。有了摄影术,人们可以"亲临"风光旖旎的旅游胜地;可以"面见"社会名流、达官显贵;可以"见证"历史滚滚的车轮;可以"留存"一去不在的青春和记忆……

　　然而,作为人眼感知的物化对象,图片摄影只能对发展变化中的世界做凝固处理,它毕竟还是不同于人眼观察世界和认知世界的方式。同时,因为它长时间无法找到一个可以依托的信息传播渠道,大多只能停留在摄影展览的传播层次。这大大限制了影像作为信息传播手段的发展。所以,图片摄影只是为我们奏响了影像传播的序曲,华丽的乐章在电影影像出现的时候才让人们叹为观止。

　　1895 年卢米埃尔兄弟的活动影像实验,拓展了图片摄影对生活的静态观察,使得人们对信息的认知不仅直观,而且再一次运动起来。电影让人们看到了真正可以替代人眼成为影像载体的事物。电影继承了图片摄影忠实地反映现实生活的特点,并且使得影像呈现具有了过程性的展示。这种几乎可以乱真的影像效果,曾经让欣赏《火车进站》的欧洲人以为银幕上迎面而来的火车就是现实,许多观众目瞪口呆,甚至纷纷夺路而逃。更多的观众则在看到银幕上离我们而去的人物时,会想到绕到银幕的背后,试图看到人物的正面形象。电影成为人们梦寐以求的影像信息的有效载体。这是真正意义上的影像媒介的诞生。同时,电影业通过胶片、机械传动装置和电影院这样的特定场所,使得影像不再需要借助其他的载体而能够独立进行传播。从俄国尼古拉二世的加冕典礼,到英王宣布奥运会开幕,从疾驰而来的火车带来的工业革命,到二战法西

斯大屠杀带给人类的深刻反思，电影保留了一个多世纪以来人类宝贵的历史记忆。电影不仅仅记录现实，它本身就是现实的一部分，人们可以用它作为自身生活经验或者价值判断的依据和参照。影像的信息传播价值在电影的发展中再一次超越其自身的现实记录功能，成为受众最为关心的方面。

　　但是作为影像，电影也不过是一个过渡性的载体。虽然它对于现实的如实反映已经不像图片摄影那样是瞬间的凝固，但是它也不过是对生活的片断记录。电影还不能像人类的眼睛一样可以长时间地观察这个世界并形成思考。并且因为制作工艺复杂，电影不能即时地对现实生活进行表现，它往往需要稍稍滞后于事实的发生才能进行反映，并且因为其声画分离的特点，不能全方位地记录现实生活。于是，电视的发明就被用来改善影像传播的这些局限。可以说，电视是人类发明的成熟的影像传播媒介。一方面，它能够取代人眼如实地反映现实生活的本来面貌；另一方面，它能够将这种影像信息轻而易举地在全世界范围内进行传播，信息交流在电视出现之后就能够真正实现从文字载体向影像载体的过渡。电视即时发布和家庭化传播的特点，使得每一个人都被包围在影像的世界中，它不仅记录现实而且能够反作用于现实，甚至让现实来模仿它。在影像的表现力上，电视显然还不能达到电影的程度，但是，在传播效果上，电视的影响力让电影望尘莫及。如今的数字化影像更是大大拓展了影像在传播领域和再现领域的表现力，互动和兼容使得数字化影像具有无限的发展潜力，影像传播成熟的标志毫无疑问地落在了电视的头上。作为当今媒介产业中的第一媒介，电视再一次昭示了影像传播属性的重要性。

　　通过对影像和影像传播发展的梳理，我们不难发现，影像是人类认知世界的一种原语言。从总体上看，借助眼睛而形成的影像传播活动是人类赖以生存、发展、传授技能和文化、交流感情、传递信息的重要活动之一，视觉传播又是每一个人与生俱来并最早习得的一种交流、表达、传递情感和思想的技能和本领。只是因为传播载体上的种种局限，才使得影像传播直到20世纪才逐渐超越文字传播，成为主流的信息传播方式。作为更能体现人本传播特色的媒介形式，影像传播的发展是其自身不断人性化的过程，也是人类按照自身的需要主动选择的过程。因此，人性化是影像传播发展的根本。

　　由此，我们也可以总结概括出一个影像的定义。所谓影像，指的是物质世界在人的视听感官中的客观反映，或者说影像是用人的视听器官感知的现实素材。它是物质世界在人类感官中的对应物，是人认知世界的通道。当人们通过技术手段模仿和复制了这种知觉感知模式，影像也就被人类复制、物化，成为一种传播信息的符号。因此，影像不同于绘画，它是对物质世界原生态的忠实复

现,或者说它就是物质世界的一个镜像。运用这种直观的具象化符号进行的信息传播就是影像传播。影像最初只是复制了人类的视觉感官,但是很快就发展成为视觉和听觉传播的统一体,能够更忠实地还原现实世界的原生态。以复现人类感官认知为目的的影像传播总是朝着更贴近人类感知模式的方向发展,也因此更加靠近人类原本的认知方式。

二、电视摄影的任务和要求

电视摄影通过光电转化和电磁转化原理来完成对影像的记录和传播,这样的技术基础就决定了电视传播必然是一个多工种配合的传播系统。另一方面,电子影像的信息兼容性以及传播的多元化,也决定了在传播内容和结构上,电视传播必然需要团队合作来完成。在电视节目创作的团队中,电视摄影究竟扮演着一个怎样的角色呢?

电视媒介是一个兼容并蓄的信息传播平台。在电视媒介上传播的节目类型繁多,也使得电视摄影的任务和功能在不同的节目类型中大不相同。通常,我们将电视节目类型划分为纪实类和文艺类两个大的方向,众多电视节目的评比也通常分为社教类和文艺类奖项两个大的类别。其中,文艺类节目更加推崇节目的审美性和艺术性,其摄影风格更多地继承自传统的电影摄影,讲究声、光、色的配合,比如舞台摄影、电视广告摄影以及电视剧摄影都属于这个类型。纪实类节目,也就是我们常说的广义新闻类的节目,则更加注重信息的有效提供和传播的时效性,比如新闻类栏目、专题以及纪录片都属于这个类型。文艺类的电视摄影创作大都可以按照电影摄影师的要求和训练进行,电影摄影创作的典籍浩如烟海,因此并不是这本教材陈述的重点。我们将目光更多地对准了更加具有电视传播特色的新闻类摄影创作,更加强调如何成为一名出色的现场摄影师。这也正是电视节目的主体。那么,现场的电视摄影师肩负着怎样的责任呢?

第一,电视摄影是电子影像传播素材和信息的提供者,是电视传播影像化过程的第一道工序。在实际的电视节目创作中,电视摄影并不是最早参与创作的工种。在电视摄影工作之前,要完成节目选题的确定、节目内容的前期采访和资料收集、节目结构的梳理和策划、节目经费和人员的确定等很多工序。但是,电视摄影却是将信息影像化的第一道工序。电视传播最终传递的既不是文字,也不是声音,而是影像信息。电视摄影担负着将抽象的概念、文字化的背景资料影像化的任务,也是实现节目主题表达的信息的采集者。如果电视节目是一道大餐,那么电视摄影的工作就是负责去菜市场买菜和配菜。所谓"巧妇难

为无米之炊"，电视摄影这第一道工序从根本上决定着最终这道大餐的内容、品味和风格。因此，任何忽视电视摄影的做法都将从根本上影响整个电视节目作品的质量。

第二，电视摄影是现实生活的体验者和节目内容的选择者。电视摄影不是机械地对生活进行记录，而是摄影师对生活的体验和感知。任何的影像传播内容都不可能是冷冰冰的，每一个镜头背后都有摄影师的思考或者情感。现实生活本身是松散的和无序的，而将这种无序的现实进行梳理和选择的人就是电视摄影师。因此，电视摄影师并不是机器架子，只是按照编导或者导演的意图进行影像记录，而是要在镜头中体现自我的思考和选择，这是一项创造性的工作。电视传播的人性化首先就是从摄影师对生活的主观情感投入开始的。这也就要求一名合格的电视摄影师，并不是在进行实际的摄影创作的时候才进入状态，而是在日常生活中就应该随时随地地对周围环境进行观察分析，积累对影像的认识和感知，这样才能够在真正的创作中触类旁通，左右逢源。

第三，电视摄影是团队工作中的一员。电视节目创作是一个多工种配合的集体项目，任何工种都不能够脱离集体而单独行事。一名合格的电视摄影师并不是在进行现场拍摄的时候才开始进入工作状态的，而是要在前期的采访和策划中就要参与，以领会节目的主题和要求并提出自己的创作主张，使影像的记录符合节目创作的大方向。在后期的编辑过程中也要和编辑进行沟通，以使自身的镜头意识和目的能够在最终的节目中得以体现。

三、电视摄影的语言学习模式和方法

我们对于影像语言的认定，有助于我们将电视摄影的学习模式与传统的学习模式进行类比，进而结构出属于电视摄影的学习模式和方法。既然影像可以成为一种语言的传播载体，那么学习电视摄影的影像传播就类似于我们对文字传播的学习。影像语言和文字语言类似于两种以不同的符号建立的传播系统，其学习的模式可以互相借鉴。因此，我们可以大胆地以文字语言的学习模式作为参照，建立一个属于影像语言的学习模式，进而建立电视摄影的学习结构。

以汉字的学习模式为例，汉字的符号属性是它具有抽象性的一面，而另一方面，它是从更加具有具象性特征的象形文字发展演变而来的，又具有更为感性和写意的一面。这使得汉字和影像符号系统更加具有贴近性。

中国人学习汉字，首先是从笔画入手，也就是从组成汉字的元素入手进行学习，然后才由笔画进入到对汉字的了解。首先学习的是没有复杂结构的独体字，例如，大、小、多、少、水、火、山、田等等，然后开始学习有结构样式的汉字，例

如上下结构、左右结构、包围结构等等。对汉字结构的了解一方面自然是出于对汉字组成方法的认识，另一方面更多地是对汉字艺术性的分析。由对"字"的学习进入到对"词"的学习，词或者词组实际上是对字与字之间的关系，以及由此关系所带来的新的意义的认识。遣词之后自然就是造句，对句的认识已经超越了一个意义表达的范畴，进入到一个叙事的状态。每一个句子实际上是一个叙事说明的表述。当然，其中必然存在着不同的语法结构。能够造句之后，汉字的学习就进入了段落写作和行文训练的阶段。写文章只是没有语法错误还不够，它更加强调的是对整体行文风格和结构的认识。当然，在我们学习写作的过程中，大都经历过老师将文章打入"流水账"范畴的时候。一篇"流水账"样式的文章，大都没有叙述的问题，也没有文法和结构上的严重错误，而是缺少一样文字学习中重要的内容——修辞。由此，我们就可以简单地将一个汉语言学习的过程概括为以下的序列：

笔画学习→汉字学习→词组学习→造句学习→行文学习→修辞学习。

这是一个逐渐进阶的过程，显然我们不能够越过其中的一个阶段，而直接进入下一个阶段的学习。当然其中修辞的学习可能会渗透在自造句开始的每一个部分，因为修辞法主要是一种为叙事服务的方法。按照这样的学习模式，我们实际上也可以大胆地概括出一个电视摄影的学习模式。

对于影像的学习，首先也应该从影像的构成元素入手，电视画面是电视摄影的基础，对其构成要素的学习，比如主体、陪体、前景、背景、影调、色彩等等，恰好类似于汉语言的笔画学习。了解了电视画面的构成要素，我们下来要完成对画面的构成方式的学习，这也就是画面构成的形式法则，这两部分的学习类似于图片摄影的构图学习。经过前两步的系统学习，学生应该能够进行单幅画面的创作，那么接下来类似于汉语的词组学习，我们要进阶的是对单幅画面与画面之间关系的研究，这实际上类似于图片摄影创作的组照训练，让学生了解画面通过组合形成的意义的重构。类似于汉语的造句学习，接下来电视摄影的学习就进入了镜头叙事的训练。在这个部分，我们不仅仅关注画面的形式和内容，更为关注的是能够用一系列的镜头来完成事实的陈述。这是镜头叙事的开始，也是有别于图片摄影的真正意义上的电视摄影的内容。在这个阶段，了解电视摄影的固定画面和运动画面的拍摄要求成为最为基础的内容。在完成镜头叙事的基础上，我们强调对叙事结构的调整以及影像修辞的处理，这个阶段就要学习场面调度了。

同汉语言学习的进阶一样，电视摄影对于影像语言的学习也不能够越过其中间的过程，任何一个环节的缺失，都会在整体上影响我们对于影像语言表达

方式的运用和理解。

　　当然，以上的学习模式只是针对电视摄影作为一种影像语言的表达方式来进行的归纳。除此之外，我们也都知道影像传播是一种和影像技术紧密捆绑在一起的传播方式。影像的发展有赖于影像技术的不断进步。在某种意义上来说，影像语言是较为依赖技术条件的一种语言形式。影像语言的发展是以影像技术的发展为前提的。因此，本教材在按照语言训练进行安排的同时，对影响影像表达方式的相关技术前提，比如光学镜头及其应用、照明技术与艺术也进行了系统的梳理。与影像语言表达方式关系较远的更为专业的影像技术内容，则不是本教材的重点。

　　这本教材正是按照这样的序列逐次展开对于电视摄影的学习和训练的。

目 录

第一章 电视画面 ··· 1
 一、电视画面的地位和作用 ······································· 1
 二、电视画面的特性 ··· 2
 三、电视画面的造型特点 ·· 10
 四、电视画面的取材要求 ·· 13

第二章 光学镜头及其运用 ·· 16
 一、镜头的光学特性 ·· 16
 二、长焦距镜头 ··· 18
 三、广角镜头 ··· 29
 四、变焦距镜头 ··· 36

第三章 电视摄影的构成要素 ·· 47
 一、电视摄影的画面构成 ·· 47
 二、电视摄影的声音构成 ·· 73

第四章 电视摄影的灯光与照明 ····································· 84
 一、电视用光概述 ··· 85
 二、自然光的画面表现 ·· 94
 三、人工光的画面表现 ··· 107

第五章 电视摄影的角度选择 ······································ 119
 一、距离变化和画面信息传递 ·································· 120
 二、方向变化和画面造型表现 ·································· 134
 三、高度变化和画面情感表达 ·································· 146
 四、角度的基本功能 ··· 152

第六章　固定画面 …… 156
一、固定画面的概念和特点 …… 157
二、固定画面的功能和优势 …… 160
三、固定画面的不足 …… 168
四、固定画面的拍摄要求 …… 171

第七章　运动摄影 …… 179
一、运动画面概述 …… 180
二、推摄 …… 185
三、拉摄 …… 194
四、摇摄 …… 202
五、移摄 …… 213
六、综合运动拍摄 …… 228

第八章　电视场面调度 …… 234
一、电视场面调度概说 …… 234
二、分切镜头的场面调度 …… 245
三、长镜头的场面调度 …… 260

第一章 电视画面

本章内容提要

电视画面是电视摄影创作的主要内容。了解电视画面的特性和要求,是进行电视摄影创作的前提和基础。电视画面是一种动态的画面形式,与摄影图片相比,时间维度的加入是其独特的表现方式。电视画面的特性表现为时间和空间两个方面,而电视画面的造型特点则集中于表现具象、表现运动和运动表现三个方面。电视画面是一个概括的说法,视听一体的结构样式是其需要注意的问题。

电视画面是指由电子摄录系统拍摄和制作的、由电视屏幕显现的图像。就电视摄影而言,电视画面是摄像机从开机到关机,不间断地拍摄、记录下来的一个片段,又称电视镜头。电视画面具有时、空两个层面上的意义。如果把时间凝定,那么电视画面就可定格为"画幅"。电视画面正是一定数量的画幅,以每秒25帧的连续运动的形式呈现的。电视画面或者说电视镜头,同时也是由声、画双讯道的信息传播构成的。与以电影为代表的化学影像传播不同,电视画面天生就是声画统一的。声音和画面并不是二元统一的关系,它们原本就是一个事物的两个基本组成部分。它们相辅相成、相互影响,共同构成了电视画面的整体。

一、电视画面的地位和作用

电视画面是电视影像语言的基本元素,是组成电视节目的基本单位。在电视传播的各种表现元素中,电视画面是最基本的。一部意义完整的电视片,可以没有音乐、音响、文字和语言,甚至可以没有色彩,但却一时一刻也不能没有画面。正像绘画不能没有线条和色彩,音乐不能没有音符和旋律,电视节目离

开了画面也就不复存在了。

电视画面是电视片进行结构、连接的载体和主干，既是电视片所表现的内容，也是其表现的形式。虽然有的电视片的内部结构的主要线索，可能是语言和文字，但都必须依附和构架在电视画面上，在与画面的对位中完成连接，形成结构整体，以达到表现主题的目的。

每个电视画面或者说电视镜头，都具有自身的表现意义，构成特定的画面语汇。但是，电视画面自身意义的再现，不是孤立的、静止的，它必须体现在画面之间的运动联系和相互关系之中。因此，具体到每个特定画面，除了具有个体表现意义外，还必须发挥承上启下的作用，能够在画面之间关系的变化和组合中，产生出大于画面简单相加的整体意义，也就是系统论中所说的"整体大于各部分之和"。另一方面，某些画面意义的深化和强化，要依赖于相关画面的铺垫，依赖于画面之间的相互联系和意义关系。

电视画面的摄录系统、编码方式和传播渠道，建立在高度发展的光学、电子学等科技成果的基础之上。电视画面的信息传输，体现了多种传播媒介和传播方式的兼容及优化。电视画面变语言、文字、图片的"线性"信息传输为"信息场"传输，能够提供视听完备、全方位、多角度的直观信息，大大增强了传输内容的丰富性和客观性。由于现场编辑设备和微波线路、卫星传播等技术的不断完善，电视画面在直观性、综合性等方面，又不断展现出异地共时传播、多讯道立体传播的特长，具备了创造新的视听方式的潜能。

二、电视画面的特性

电视画面既是视、听同步的，又是时、空一体的。电视画面不仅能再现客观现实的空间感和立体感，而且能够再现物体运动的速度感和节奏感。这不仅是空间艺术，也是时间艺术。丧失了时间的连续性，离开了运动的特点和对空间的再现，电视画面就失去了其存在的意义。

（一）电视画面的空间特性

在现今技术基础和物质材料的限定下，无论是采用多机位拍摄，或者多讯道传输，电视画面仍然需要呈现在一个一定比例的、立式横向的、矩形框架结构的电视屏幕上。无论其立体感如何逼真，事实上它仍然是各个平面的连续展示，我们无法在荧幕的侧后方目睹画面物像的侧后面。因此，屏幕显示、平面造型、框架结构这三个方面构成了电视画面特定的空间形态和特性。在现阶段，电视画面的造型表现和视觉美感，都是在这个前提下具体展开的。

1. 屏幕显示。

目前,我国城市的家用电视机已经基本上实现了从模拟电视到数字电视的过渡。现在普遍使用的标清数字电视和高清数字电视只是在画面的长宽比上存在着明显差异,其屏幕显示的基本原理是相同的。用放大镜近距离仔细观察电视屏幕时,就会发现上面分布着一排排等距离的红、绿、蓝三色为一组的光点或光栅,这些光点被称为"像素"。表现彩色图像需要 RGB 或 Y、B-Y 和 R-Y 三个独立的分量,因此每个像素实际上都是由三个单色像素组成的。像素是构成电视画面的最小单位,单位面积上分解出的像素越多,显示出的画面就越清晰,越接近于真实。例如,标清数字电视的清晰度可以表示为 720×480(525@ 60 Hz)或 720×576(625@ 50 Hz),每帧画面的像素数量分别为 34 万和 41 万。高清数字电视的清晰度可以表示为 1920×1080 或 1280×720,每帧画面的像素数量分别为 207 万和 92 万。电视画面正是存在于电视屏幕上的,由光、色显现的活动的可视图像。

屏幕显示特性使电视画面具有以下几个特点:

(1) 电视画面色彩夸张。在电视画面的形成过程中,不同强度的电子束撞击屏幕上的发光体,产生不同亮度、不同色彩的光点,直接作用于人眼,所以在色彩表现上亮度偏高。在特定光线条件下,现实中一些色彩并不很明亮的物体,通过屏幕显示而显得较为鲜亮,特别是色光三原色——红、绿、蓝。这同时导致电视画面在表现色调层次丰富的景物时,不能充分表现细微的色彩变化,色调中间层次减少,色彩表现上存在一定程度的失真。

正常人眼可以辨别出的同一色相的光度变化,有 600 种之多;电影银幕能将同一色相的光度变化,表现出 100 多个层次;而在电视屏幕上,同一色相的光度变化,仅有 30 多个层次。屏幕显示的局限性,使电视画面在还原景物色彩层次上更加困难,特别是景物周围光线亮度过高或过低时,色彩失真现象更加严重。

(2) 电视画面无纯黑部分。电视屏幕在接通电源后有个基本亮度,这是由电路本身的杂波信号影响所致。因此,当画面表现夜景效果时,画面上大面积亮度较低,甚至低于无节目信号时的基本亮度。由于杂波信号的影响,画面中本来应该暗的部分暗不下来,应该表现为黑色的夜幕,呈现的是黑灰色。在这一点上,由于电影拷贝上黑色的部分密度极高,放映机投射光不能通过,在银幕上这个部分就没有反光,形成黑色。所以,电影画面能表现出较为纯正的黑色画面效果,夜景表现比电视更加逼真,并且在技术上更容易处理。这一局限使得电视画面在表现暗色调和黑色调时,要用明来衬暗。在表现夜景时,与其说

要处理好画面中暗的部分，不如说要处理好亮的部分。

（3）电视画面有强光漫射现象。电视画面上极明亮景物和极暗景物的交界处，由于强光向弱光处漫射，电视画面很难表现极明亮的物体，特别是发光物体的轮廓线。比如，在室内自然光条件下拍摄室内窗口处的景物时，由于窗户外阳光照射亮度大，窗户内无光线直接照射，亮度较低，形成了较大的亮度间距，因此，在窗框周围就会出现明显的光漫射现象，使窗框线条不清晰；在夜间拍摄路灯及其他发光体时，这种现象更为明显。

（4）电视信号与屏幕上光点亮度消失不同步。电视画面中某一点亮度较高时，此点在荧光屏上受电子束冲击也较强烈；当电子束突然消失时被撞击的光点亮度不会立即消失，而是要在屏幕上迟滞一会儿才逐渐转暗消失。如果在一个极亮光点的位置上紧跟着一个较暗的景物，就会出现从上一个画面留下残像的现象。在夜间拍摄发光体（如路灯、车灯、火堆等）时，如果摄像机拍摄时运动过快，强光在画面中会留下彗尾。以上两种情况都会直接影响画面的造型效果。

屏幕显示的种种局限性，是目前电视技术的发展还不十分完善的表现。如何扬长避短，充分发挥电视造型表现上的优势，避开技术表现上的局限性，是每一个电视摄制人员应思考的问题。

2. 平面造型。

电视画面存在于立式横向的矩形电视屏幕之上，这决定了电视画面的造型形式属于平面造型艺术。

平面造型艺术的主要特点，是要在两维空间的平面上再现或表现三维空间的现实生活，造型形象主要诉诸视觉。电视画面与其他平面造型艺术完全一样，主要是通过可视的形象，直接作用于人的视网膜锥体细胞，通过视觉神经通道，刺激大脑皮层的视觉神经区域，完成视觉信息传递，使人们得到一种印象、感受、刺激，以调动人们的生活经验和思维联想，达到再现生活、传达思想感情的目的，让人们感受到艺术魅力。

平面造型是电视造型艺术的一个特性，同时也是一个局限。电视造型的一切表现手段，都要受到这个因素的影响和制约。电视艺术所表现的一切有形形象，都要通过这个特定的窗口呈现给电视观众。电视画面表现形象的空间，只能向长和宽两个方向延伸，而现实空间是一个向长、宽、深三个方向延伸的立体空间。用二度空间的平面来表现三度空间中的客观景象，无疑是一个矛盾、一种冲突。然而，一种艺术的生命力，就在于它能够用各种方法和手段，克服自身的局限，顽强地表现自己。现代科技给我们提供的用平面空间表现立体空间的

手段和方法,是多种多样的。电视造型艺术更是集其他平面造型艺术的手法之长,充分利用现代影像技术的成果,挖掘人类现阶段对空间认识的最大潜力,在平面造型艺术门类中独树一帜。

应用平面造型,应注意做到以下几个方面:

(1) 利用人眼的视觉经验,在平面上创造出具有纵深感的立体空间。人眼对立体空间的感知,是建立在对物体近大远小、影调近浓远淡、线条近疏远密的感知上的。电视影像表现是影像技术对人眼视觉感知特性的模拟和再现,因此在表现立体空间的时候,也是利用人眼对空间的感知特性。

首先,要处理好被摄物体在画面上的位置,通过物体在画面上所占面积的比例,来表现纵向空间中物体的前后和远近方位。其次,要处理好各种物体向地平线中心点汇聚的透视线条,这些线条是引导观众视线向纵深方向流动的最明显、最有力的"向导"。最后,要处理好景物的影调和色调层次,以及景物间的疏密程度,创造出视幻觉空间。

从某种意义上讲,观众对电视画面上景物的纵深空间的认识,是靠视觉经验得到的。对被摄体在画面平面空间中不同位置的组合和排列,不同形式的表现和对比,形成了电视画面表现立体空间的基本章法。这些章法和规律,与绘画和图片摄影的构图规律是一致的。

(2) 利用画面中运动的物体,显现画面空间深度和立体感。表现运动是电视画面造型的重要特性之一。任何物体在画面上的运动,都具有一定的方向和角度,都会显现由于自身运动所暗示的运动轨迹。只要物体不是与画面的四周框架呈平行运动,而是前后纵深方向上的运动,它的运动方向就清晰地显示了画面长宽以外的第三维空间——纵深空间。观众观看该运动体时,视线也会随着物体向纵深空间转移,感觉到画面内纵深空间的存在。另一方面,运动物体向画面纵深方向的运动本身,也造成了一种连续的近大远小的梯度变化。这种变化也强化了人们对画面纵向空间的感受。利用画面中运动的物体表现画面空间的纵深感和立体感,是电视画面发挥自身表现优势、区别于其他平面造型艺术的重要特点,也是电视节目场面调度的重要表现手段。

(3) 利用摄像机的运动,突破画面的平面造型局限。运动表现是电视画面造型的又一重要特性。摄像机向画面纵深方向推进时,近距离的景物不断从画框周围出画,观众的视点也随着摄像机的运动,不断向画面纵深方向移去。于是,画面的纵深空间,在摄像机所形成的视点前移中,被强烈地感知到了。如果说利用画面内的运动物体表现纵深空间,多少还是依靠人眼对空间感知的视觉经验的话,那么,利用摄像机的运动表现纵深空间,则完全是依靠人眼对空间的

直接感知了。

　　运动摄影不仅通过运动在画面上直接表现纵向空间,摄像机的运动也使画面景别和角度不断变化,使画面表现的背景空间不断变化。在一个镜头中,可以呈现表现空间的多侧面、多层次画面,由此,进一步打破了画面的单一平面结构,展现出一个多平面、多层次、富有纵深感的立体空间。

　　以上所提到的在一个二维平面空间中再现现实生活中三度立体空间的种种方法,归结到一点,就是要消除人们在观看电视节目时对屏幕画面的平面感受。要通过我们的摄影工作,营造具有立体空间感的画面效果,使观众对电视画面的视听感受,不再限于一个简单的平面,而是获得一个能够透视外部世界的"窗口",而这个窗口能够实现与客观世界的同一。

　　3. 框架结构。

　　电视屏幕的外部形状是一个具有明显边缘的平面,其边缘的两条水平线,长于两条垂直线。抽象地看,它就像一个倒放的长方体或一个立式横向的矩形框架,我们称之为框架结构。

　　框架结构,是电视屏幕造型形式对电视画面的又一规范,它与平面造型共同制约着电视画面的外在形式。每一个具体的电视画面,都是在一定大小的框架内完成画面造型的。没有框架,电视画面也就没有其表现的区域,没有与其他事物相区别的界限。可以说,电视画面从问世那天起,框架就与其相伴而生了。框架作为一种客观形式,成为电视画面的基本规范。它决定了电视画面的呈现方式,也决定了观众对电视画面的审美方式。

　　框架对于电视画面来说,不仅是一种存在形式;它在电视画面的表现中,还起着界定、平衡、间隔、创造比例等直接影响画面内容和观众心理的作用。概括介绍如下:

　　(1)通过框架对被摄景物作不同范围的截取,构成不同的电视景别。景别反映了被摄主体在画面中呈现的范围。通过对不同景别的调度,一方面可以在画面中突出某些细节,另一方面又能去掉不需要表现的景物,将有价值的形象保留在画内,并使留在框架内的景物具有某种表现意义。景别的变化对电视观众来说,就是观众与被摄物体视距或视点的变化。它不仅直接左右着观众观看被摄景物的范围,还具有明显的移情作用(景别的作用将在第二章详细讨论)。

　　(2)框架构成了被摄景物在画面中的相对位置,及景物与框架之间的不同格局。换句话说,电视画面内景物的位置,是在与框架四边的对比中界定的。一个人或一个物体在画面中的位置,不是由他(它)在真实环境中的位置所决定的,而是由画面框架与他(它)的组合关系所决定的,也就是取决于摄像师在

摄像机取景框里将他(它)处理在什么位置。

(3) 框架为电视画面提供了一个稳定的基底。电视观众的视知觉活动是参照电视的框架进行的。所谓画面内物体是否平衡,都是在与框架的对比中衡量的。美国心理学家阿恩海姆就曾指出,屏幕的框架是由两条垂直线和两条水平线组成的,镜头中出现的一切垂直线和水平线,都以这四条线为基准。斜线之所以看起来是斜的,正由于画面的边缘是垂直的和水平的直线,因为任何歪斜的东西都必须有一个可以比较的标准,才能看出它是向哪个方向歪斜。对框架作不同倾斜度的处理,可以使现实中垂直的物体在画面中倾斜或者使现实中倾斜的物体在画面中直立,呈现平衡、稳定或者不平衡、不稳定的态势。

(4) 框架结构形成了画面内物体相对运动或相对静止的趋势。在电视片中,我们常见到这类画面:一个运动物体从画面上划过。我们是怎样感知这个运动的呢?视觉经验告诉我们,眼睛能见到运动的先决条件是两种系统互相发生位移。这个运动物体的动感,是在物体从画框一边移向另一边的位移中被感知的,而与物体形成位移对比的,正是画面两边的框架线。许多电视画面通过人物或活动物体在画面中迅速地出画入画来加强动感,就是利用框架与活动物体之间的动静对比和位置变化来实现的。快速运动的物体如果在框架中始终保持在一个稳定的位置上,它的动感就会被削弱,相应的造型感则被加强。这都是框架结构带来的表现力。

通过前面的分析,我们可以看到,由于框架结构的存在,电视画面框架与画面内的被摄景物具有明显的、多样化的,有时甚至是微妙的对应关系。它影响着观众对框架内景物的感知和审定,并随着两者对应关系的变化而不断地改变着观众的视觉心理。这个现象说明,一个被摄入画面的景物,是不能不考虑它与画面框架的对应关系而被孤立地观看的。任何一个电视画面,其画面内景物与画面边沿的框架,始终处于一种相互影响、相互作用的关系中。画面框架对电视画面的创作者和观赏者都起着作用。它要求创作者在这个边框比不变的矩形结构中,表现出丰富多彩的造型结果;它迫使和引导电视观众通过这个矩形结构,去看他们既熟悉又陌生的世界:一个被创作者加工了的、具有某种假定性和表现性的世界。

在电视画面造型中,对框架结构的认识,有两种不同的美学态度,表现为两种不同的创作方法。

一种认识是把框架内的空间看成一个独立的天地。框架是画面内部和画面外部不可逾越的明确界线。这种认识注重框架内形象元素的完整、严谨、统一、和谐,以及形象之间秩序的有条不紊。在这种美学思想的指导下,电视画面

内的主要形象元素之间相互呼应,与画面表达的主要意思有直接的必然联系。这种认识还强调各形象元素间,以框架为天平,在视觉上或心理上处于总体平衡的状态,不考虑画外空间对画内空间的影响。

总之,这种美学思想把框架所圈入的空间,看成是一个自我封闭的体系,着眼于框架内形象的经营和布局。框架内形象间的组合排列关系,也往往停留在"一物一喻"或"某物某喻"的线性分析上,重视设计者给什么画面刺激物,观众就产生某种既定的感受。观众的思维和联想,对画面意义的引申和展开,都由于框架的存在而与外部世界脱离。我们把这种认识指导下的画面创作过程,称为封闭式构图。封闭式构图符合传统艺术的审美习惯,有着广泛的群众基础。

对框架的另一种认识是,不再把框架看成一个隔离外界的界限,而是把它看做一个生活中常见的向外眺望的窗口。这个窗口内的景物,是整个客观世界的有机成分,与客观世界中的其他事物相互联系、共同处在一个运动中。框架内外的联系是必然的、无条件的。基于这种美学思想的画面构图,重视画内画外的联系,创造"象外之象";注重画内形象对画外空间的冲击效果;注意运用不完整、不均衡的构图,调动观众对完整形象的联想、补充和想象,画面内的形象元素呈现出丰富多样的多中心辐射结构;同时注重声音对画外空间的表现作用。

这种美学思想及画面构图特征,集中体现为它更加注重框架内外空间事物的联系。因此,它的思维方式和结构方式是开放的。开放式构图,除强调画面内外的结合,注重向画外空间的拓展外,还注意调动观众的想象力,引导观众参与画面造型的创作过程,追求更高层次的心理平衡和美感形式,变观众对电视节目的被动接收,为调动各自的生活底蕴去积极思考和发现。开放式构图作为一种艺术现象的产生和发展,得益于电视技术的发展进步,后者对电视画面造型提出了更高的要求。开放式构图的出现,主要的和直接的原因是电视工作者在电视画面造型方面的不断探索、对旧框架结构意识的大胆挑战和对传统美学思想进行的创造性思考和变革。当然,开放式构图和封闭式构图,作为电视画面造型创作中两种不同的美学思想,在画面表现上都有其各自的优势和不足。对电视画面框架结构的这两种美学认识,在电视艺术发展中,将不断发挥各自的优势,完善各自的体系。在具体的电视节目中,这两种创作方法有时是相互交叉、相互渗透的,许多电视节目是两种方法兼而有之的混合体。

(二) 电视画面的时间特性

电视画面不仅占有一定的空间,呈现出一定的空间形态;还占有一定的时间,呈现出一定的时间形态。电视画面的时间和空间是结合在一起的。

匈牙利电影理论家贝拉·巴拉兹将电影的时间分为三层含义:放映时间(影片延续时间)、剧情的展示时间(影片故事的叙述时间)和观看时间(观众本能地产生的印象的延续时间)。我们也可以从这种认识出发,将电视画面的时间划分为类似的三层含义:一个电视画面(镜头)实际占有的时间、其表现内容在现实中原本的时间,以及观众收看时产生的时间感受。例如,一个长度为5秒钟的杯子落地的慢动作画面。它的放映时间为5秒钟;它表现的时间是不到一秒钟的瞬间;而观众看这个画面觉得时间很长,杯子在空中运动了好一会儿,才着地破碎。由此,我们可以看出,电视画面不仅有再现时间的功能,而且有创造时间的功能,它能对时间进行扩展或压缩。通过蒙太奇组接创造出来的电视时间和电视空间,在时空表现上更是具有无限的自由度,使电视艺术同电影艺术一样,成为"时空艺术"。电视画面的蒙太奇组接所创造出的电视时空,不在本书的内容之列,我们将要讨论的是单一电视画面(一个电视镜头)所具有的时间特性,主要表现为单向性、连续性和同时性。

1. 单向性。

电视画面的空间表现是三向度的(高、宽、深),而时间表现却只有一个向度(向一个方向运动)。电视画面传递视觉信息,可以在三个方向上多层次、多元化地展开,而电视画面通过时间形成视觉信息的完整造型,却只能是单向的,如同在客观现实世界中,时间只是不断地向前运动而从不倒退一样。

因此,从拍摄角度讲,客观世界时间一去不复返的运动规律,决定了电视新闻类节目和众多纪实类节目在记录表现上的一次性。这类节目不是对虚构的事件或扮演的场景的记录,而是对现实生活客观的记录。这种现场纪实性的创作方法,要求摄影师在按下摄像机开关时,所有的形象记录和造型表现,都要一次完成,而不能采用故事影片或电视剧中那种导演摆布、演员扮演、组织重演等创作手法。因此,这种时间表现上的单向性和造型表现的一次性,形成了电视新闻纪实类节目与绘画和文学等的不同创作方式,向电视摄影记者提出了更高的要求。

2. 连续性。

电视画面以每秒25帧的静态画幅的速度,连续不断地变换画面内容,利用人眼视觉暂留的特点,使画面更真实地描绘运动。客观事物运动的连续性,要求电视画面记录表现的连续性。

因此,电视画面的造型过程不是跳跃的、无序的,而是连续的、有秩序的。画面在空间上对造型元素的经营,是通过在平面框架内对不同位置的安排来体现的,而画面在时间上的造型表现,是通过画幅先后排列的秩序安排来体现的,

并由此形成了电视画面语言传情表意的内在规律。电视画面在时间上是单方向运动的,并且是连续不断的,符合人们在生活中对事物的认识规律和习惯。这也决定了观众对电视画面观看的一次过特征。从某种程度上说,观众看电视画面是处于被动的位置的。

需要指出的是,电视画面时间上的连续性和节目结构的顺序式是两个概念。前者是画面的构成方式,后者是节目的构成方式。故事可以倒叙,事件可以穿插,但不论节目结构怎样复杂、叙述如何跳跃,具体到一个画面,所有的造型形象都只能在播放过程中连续顺序地展开。

3. 同时性。

现代的电视制作、传播系统,可以消除电视画面现场信息传播的延时障碍,使得电视画面的摄录、传播与收视实现以前难以实现的同时性。作为电子时代的现代传播媒介,电视不仅改变了人们获取信息的方式,而且建立在高科技基础之上的同时性特性,还在不断开拓新的视听方式。

电视画面与电影画面相比,具有同时性这一本体性的巨大优势;也就是说,电视画面消除了电影画面从拍摄到放映这一目前尚无法克服的延时性(如冲洗、剪辑等所占压的时间),观众能够从电视画面中同步地看到现实生活中正在发生、正在进行的事件。

事实上,同时性是电视画面"与生俱来"的特性之一。这也是由电视画面得以产生的物质基础和技术特点所决定的。比如,摄像机输出的彩色视频信号,经视频电缆直接输进电视监视器,就可以从监视器中即刻观察到摄像机所摄取的景物,形成一个闭路电视系统。生活中的商业监视系统便是如此。

如果摄像机输出的视频信号,由电视发射系统发射出去,即可形成电视台现场实况直播的工作方式,这种工作方式已经普遍运用到重大新闻事件、大型运动会、大型庆典晚会等的电视转播中。对电视画面同时性的开掘和利用,也给现场电视摄影师提出了新的课题和新的考验。当电视工作者开始用现代思维来开拓电子技术的潜力时,电视画面的创新便进入到新的境界。比如,当人们在电视屏幕上观看奥运会开幕式的进程时,即便是现场观众,也难以细察盛况的各个细节,而这正是电视画面赋予人们的崭新的视听方式。

三、电视画面的造型特点

任何一种造型艺术都有其造型表现的优势与不足,并形成该造型艺术区别于其他造型艺术的特点。充分认识电视画面的造型特点,是电视摄影师发挥优势、避让不足、更好地完成造型表现的重要前提。

下面我们从三个主要方面对电视画面的造型特点加以具体分析。

(一) 表现具象

电视画面在屏幕上表现的形象是具体的、可视的。它不同于文学作品或音乐作品通过抽象的文字符号或音乐旋律，来调动人们的想象以塑造艺术形象，而是通过直观的画面形象，作为传递信息的中介和符码来叙述情节、阐述主题、表达思想。

再现和表现具象事物并调动人们的视觉感知，是电视画面传递信息的一大优势。生活中，人们主要靠视觉、触觉接收外界信息，尤以视觉最为有效。实验证明，人们用不同的方法识别一个简单物品所需的时间大不一样。

由此可见，人们通过观看活动画面对一具体形象的识别速度，仅次于看实物，而快于听语言描述和看文字描述。在单位时间内通过可视的具体形象接收信息，可获得最大的信息量。我们常有这种感觉，看两个小时的科教片所获得的信息，要多于看两个小时的同类科普书籍。

电视画面可以更为准确、细致、全面地再现或表现人物的神态、情绪、动作，以及景物的形状、色彩变化等用语言文字不容易精确描述的细节。观众看电视，可以依靠视觉直接建立印象，不同于看文学作品时，必须借助于想象才能对被描述的事物形成印象。画面上呈现的是什么物体，就是什么物体，不会因人们各自经验、观赏水平等方面的差异，出现对同一个描述的不同理解。即便是表现幻想和想象，电视画面中也只能而且必须依附于一定的对应可视形象，而不能虚无缥缈，无所依凭。电视画面对具象事物的无间隔表现这一特性，减少了形象信息传递过程的中间环节，使观众能与被表现的事物更直接地接触，容易产生身临其境的现场感，这就使得电视成为老少皆宜、雅俗共赏的艺术形式。

电视作为视听艺术，重视具体形象对人们视觉感官的刺激和调动，重视通过形象塑造，激发观众的情绪。不论拍摄什么题材或体裁的电视片或电视节目，提炼形象、在屏幕上表现好形象，是电视工作者的重要任务。我们应当善于通过形象画面表达思想、传递感情，用形象来说话，用画面语言来结构电视片或电视节目，发挥电视画面表现具象的优势。

(二) 表现运动

记录运动、表现运动是电影的重要造型特性，也是电视的重要造型特性。电影和电视画面与绘画、雕塑和图片等造型艺术的最大区别，就在于前者不仅能直接表现运动主体富有变化的运动姿态，而且能够表现主体运动的速度、节奏以至运动的全过程。

电视画面对运动的记录表现功能，使电视和运动须臾不可分离。电视画面

再现的是运动的形象,表现的是形象的运动。借助电视物质手段和特殊的拍摄方法,甚至在人眼视觉范围内不存在运动的地方,也引起了运动:一朵花蕾在瞬间怒放;一粒黄豆在三五秒内"扭动"身躯破土而出;一些在生活中被看做是静止的物体,在屏幕上变成生机勃勃、富有变化、不断运动的物体。可以说,电视画面存在于运动之中。

电视画面表现运动造型的特性,使绘画、图片摄影等造型艺术的构图规律在这里得到了突破性的发展。例如,在表现主体时,电视画面可以通过被摄主体与周围环境的动静对比来突出主体。即使要表现的主体在画面中只是一个点,只要它与周围物体的运动方向、速度不一致,这个点(被摄主体)照样可以从纷乱的环境中突现出来,而不必囿于传统的构图法则——让这个主体在画面中占有很大的空间,或处于醒目的位置上,或依靠其他陪体,构成与之相呼应的格局。表现运动是电视造型的灵魂。

电视画面离不开各种不同的动体,离不开各种动体的运动情势、运动轨迹和运动过程。电视画面可以说是一个展现运动之美的全景式舞台。电视画面不但能够传达出现实生活中最富有美学价值的人的运动美感,而且能够展现出生活中各种运动过程的完整性和丰富性。

(三) 运动表现

电视画面不仅能够表现运动的物体,而且可以在运动中表现物体。这句话不是同义语的反复,而是电视画面表现的又一个基本特性。

电视摄像机通过各种方式的运动摄影,造成了画面框架的运动。这种运动从视觉上看,是画框与整个被摄入画内的空间发生了位移:画面内的景物,由于画框的运动而处于运动中,本来不动的楼房在画面中移动了(摇摄或移摄的结果);开始在画面中很小的物体,逐渐变得越来越大(推摄的结果);开始在画面中很大的物体,逐渐变得越来越小(拉摄的结果)。摄像机的运动,使画面内不动的物体产生了运动,使运动的物体更富有动感。

不定点的运动摄影,使摄像机得到了解放。在一个镜头中,通过景别的变化、摄影角度的变化,可以不断地改变观众的视点,改变画面的内容。这种对被摄景物多景别、多角度、多层次连续不断的表现,使观众的感知和认识更加连贯、完整、细致和全面。有时,摄像机以剧中人物的视线方向为拍摄方向,将观众的视点带到剧中人物的视点上,表现出一种"主观"视向,让观众在与剧中人物视线合一的基础上,感受剧中人物特定的心态。此时,摄像机已不再是被动地、客观地摄录人物和事件了,而是变得主动、活跃、富有生命力。

我们说摄像机的运动,是电视摄影工作者发挥创造性的重要手段。由摄像

机运动的轨迹、速度、方向等所体现出的运动表现,是电视画面造型的重要方式和重要特点。摄像机的运动表现,使画面内部语言更为丰富。这种画面结构的多元性和多义性,加大了单一画面的表现容量,极大地丰富了运动画面的表现含义。由镜头的综合运动所形成的一个电视镜头中多景别、多角度的多构图画面,展现出流动的、富于变化的、本身又具有节奏和特定韵律的表现形式。从观赏角度看,观众的视点不断地随着镜头的运动而转移。虽然画面景别、角度、运动节奏等因素发生了改变,但画面对时空的表现并未中断,而是连贯的、完整的,尤其是在纪实性节目中,保留了事件发展的时间进程,保证了现场拍摄的空间完整和连贯,具有很强的临场感和真实感。运动表现的画面拍摄较为复杂,需要考虑和注意的环节也比较多。在实际拍摄中,画面外部的变化应与画面内部的变化结合起来,特别是摄制组人员的场面调度与相互配合尤其重要,越是复杂多变的场景,高质高效的调度与配合,就显得越重要。

四、电视画面的取材要求

电视画面既包括一定的空间构成,也包括一定的时间构成;电视画面既是一种技术产品,也可以说是一种艺术作品。因此,当电视摄影工作者拿起摄像机摄录电视画面的时候,他应该做到全面而熟练地掌握电视摄像机的各种技术性能,利用丰富多样的造型手段,拍摄出技术上合格、艺术上到位且信息量充足的电视画面。

那什么样的画面才算是合格的呢?达到怎样的取材要求,才称得上是优秀的电视画面呢?这并不是三言两语就可以说清说透的。电视节目种类繁多,对电视摄影工作的要求各异。电视画面的取材要求,很难有什么明确的规范。对电视摄影工作者而言,根据节目的主题及创作要求,根据工作环境和现场情况的不同,择善而从、择优而"摄",是一种基本的取材方式。我们将要讨论的电视画面的取材要求问题,只是从一般意义上出发,对画面取材加以宏观观照,从画面质量和观众收视的角度略作分析和说明。

(一)电视画面传递的信息应清晰准确,简明集中

由于平面框架的规范和时间的限制,一个画面、一个镜头在相对比较短的时间内就会在屏幕上消失。加之画幅较小,观众不可能像看美术作品和摄影照片那样,长时间地反复欣赏。因此,每个画面的中心内容和形象主体必须醒目和突出,画面造型表现及结构安排应力求简洁、明确,以便观众在一次过的画面中看清形象,看懂内容。这就要求电视摄影师熟练地配置好画面中前景后景、主体陪体的相对位置,在视觉表现中掌握好化繁为简、以简御繁的功夫,而不能

以杂乱、繁复、充斥"视觉噪音"的画面,来影响和干扰观众的视听感受。

(二) 电视画面的光色还原要力求真实、准确

现阶段的电视摄影装备,除了具有很多技术优势以外,也不可避免地存在一些技术上的局限。如果在摄像机的操作和拍摄过程中处理不当,就很容易造成画面光色还原的偏误,给观众带来不真实的感觉。因为摄像机不具备人眼的视觉适应性,它机械本能地记录下光线的色温变化情况和物体偏色情况,将会造成难以弥补的失误。比如,白平衡调节不当,就会使画面偏蓝或偏红。因此,在光源色温发生变化或混合色温光源等情况下,要特别注意色温调控和摄像机的相应操作。再比如,自动光圈优点较多,但它也会造成不良效果:如果拍摄人物谈话场面时着浅色衣装者忽然入画,摄像机的电信号反馈立即令电机转动、缩小光圈,反映在画面上就会出现突然一暗,仿佛画面中的环境亮度陡然暗了下来,这就影响了画面的艺术效果。当然,一些摄影创作者针对影像技术在这些方面的不足或者特点,来进行有意识的偏色处理或曝光控制的实验,则另当别论。

(三) 镜头运动时,应力求稳定、流畅、到位

电视画面由于有了时间构成,使得摄影师可以利用空间和运动在时间中的变化和延展以及运动造型技巧,来直接表现主体及主体的运动。但是,这绝不能成为画面胡乱晃动的理由。除了类似新闻突发事件这样的特殊情况,电视摄影所摄取的画面应该力求稳定。在推、拉、摇、移等运动摄影中,也必须在技巧运动结束之后,准确、流畅地找准落幅。任何落幅之后的修正,都会非常明显地在画面中表现出来。一旦出现问题,将破坏观众的观看情绪,影响画面的内容表达。"平"、"稳"、"准"、"匀"虽然是对电视画面运动表现的起码要求,但在实践中却常常被忽视。专业的电视摄影工作者,应该从初学摄影的时候就澄清观念,加强基本功训练,最大限度地借用三脚架等支撑物,一丝不苟地完成每一个镜头的运动造型和画面表现。

(四) 注意同期声的采录

把声音与画面割裂处理,或者当作两个相互独立,甚至相互对立的因素来看待的观念已经过时。但是,如何发挥画面同期声的作用和效果,仍是值得研究的课题。通常认为,同期声包括人物现场声、环境音响等多种声音和动作效果。生活中的形象是包含着声音的,同期声起到增加画面信息量、烘托气氛、表现环境特点等重要作用,是电视摄影中需要认真处理的工作环节。尤其是在新闻纪实性节目中,如果在摄录电视画面时隔绝了同期声,那只能呈现不完整、不真实的画面记录。对新闻纪实类节目来说,同期声是重要的、极富表现力的创

作手段之一。优秀的电视摄影工作者,必须了解和掌握录音技术和声音处理手段,既要成为一名合格的画面摄录人员,又要成为一名合格的声音采录者。

所以,当我们设计和拍摄一个画面时,特别是在结构一部电视片或一个电视节目时,不能不考虑声音这个重要元素。只有将画面和声音作为一个有机的整体来看待,电视画面才具有它真正的价值。

本章思考与练习题

1. 如何理解电视画面的时间维度?与图片摄影相比,我们应该如何正确进行电视摄影的镜头拍摄?
2. 电视画面的时间和空间特性分别是什么?如何有效地将两者结合起来?
3. 电视画面的造型特点中,表现运动和运动表现有何不同?
4. 对电视画面的取材有哪些基本要求?

第二章 光学镜头及其运用

本章内容提要

"工欲善其事,必先利其器。"影像传播的一大特点就是其对于技术的依赖性特别强。有什么样的技术就会有什么样的艺术。作为影像传播中的一个重要环节,电视摄影创作对于技术的依赖就集中表现在对光学镜头的运用上。本章我们重点来分析光学镜头的几种主要类型:广角镜头、长焦距镜头和变焦距镜头。我们从画面造型的特点、镜头的功用和拍摄中的注意事项等几个方面来分门别类地分析光学镜头及其运用,强调光学镜头对电视画面创作的影响。

镜头在不同的语境下,有两种不同的含义:一种是指摄像机每次开机至关机所摄取的一段连续视听素材,即电视画面;另一种即是本章将讨论的光学镜头,指摄像机上的光学透镜组,是一个技术性名称。

一、镜头的光学特性

光学镜头是电视摄像机的重要部件,一般由多片正透镜和负透镜与相应的金属零件组合而成。质量较好、档次较高的摄像机镜头还带有自动光圈、电动变焦距等装置。光学镜头是摄像机的门户,它的基本作用是把被摄物体成像于摄像机内的电荷耦合器件(CCD)上。镜头的光学特性是指由其光学结构所形成的物理性能,由焦距、视场角和相对孔径三个因素组成。任何一种光学镜头,都可以由这三种光学特性的技术参数来表示和区分。

对电视摄影师来说,镜头焦距、视场角和相对孔径对画面拍摄都会产生影响,它们的技术性能及组配关系直接决定了摄像者所能实现的技术可能性和艺术可能性。

（一）焦距

摄像机的镜头可以被看成一块中间厚、边缘薄的凸透镜。光线穿过透镜会聚成焦点，焦点至镜头中心的距离即为该镜头的焦距，单位是毫米（mm）。

镜头焦距的长短，与被摄体在CCD上的成像面积成正比。如果在同一距离上，对同一被摄体进行拍摄，镜头焦距愈长，那么成像面积越大，放大倍率越高；反之，镜头焦距越短，则成像面积越小，放大倍率越低。

通常，我们把焦距与像平面对角线接近或相等的镜头，称为标准镜头。一般专业摄像机CCD的成像面积，约等于16毫米电影摄影机的画幅像平面，标准镜头焦距通常为25毫米。焦距大于像平面对角线的镜头，称为长焦距镜头；焦距小于像平面对角线的镜头，称为广角镜头；焦距可发生变化的镜头，称为变焦距镜头。

（二）视场角

镜头的视场角，是指CCD有效成像平面（视场）边缘与镜头后节点所形成的夹角。

从造型角度讲，镜头视场角反映了摄像机记录景物范围的开阔程度（镜头视场角分为水平视场角和垂直视场角，本章提到的视场角均指水平视场角）。视场角越大，被摄主体成像越小，画面的视野越开阔；反之，视场角越小，被摄主体成像越大，画面的视野越狭窄。

视场角主要受镜头成像尺寸和镜头焦距这两个因素制约。由于成像靶面在实际拍摄中是不变的固定因素，所以直接影响视场角的就是镜头焦距了。我们在拍摄时，一般只能通过变换不同焦距的镜头，来改变视场角。

摄像机在同一距离上对同一被摄物体进行拍摄时，使用不同焦距的镜头，会改变该对象在画面中的成像面积和背景范围。这实质上是由于视场角发生了相应的改变。比如，一个视场角为50°的镜头所拍得的被摄主体，在画面中只有视场角为5°的镜头拍得的图像面积的1/10。镜头焦距越长，视场角越小；焦距越短，视场角越大。平常我们所说的标准镜头的焦距近似于成像面对角线长度，水平视场角45°左右；对于摄像机上的变焦距镜头而言，则是焦距25毫米左右的那一段镜头。广角镜头（焦距小于25毫米）的水平视场角均大于60°，一般处在60°—130°之间。130°到180°之间的镜头被称为超广角镜头，或鱼眼镜头。长焦距镜头（焦距大于25毫米）的水平视场角小于40°。

（三）相对孔径与光圈系数

镜头的相对孔径（D/f），是指镜头的入射光孔直径（D）与焦距（f）之比，其大小说明镜头能接纳多少光线。相对孔径是决定镜头透光能力和鉴别力的重

要因素。

相对孔径的倒数（f/D）被称为光圈系数（F），标刻在镜头的光圈环上。摄像机镜头的光圈系数分为若干档，常见的有 1.4、2、2.8、4、5.6、8、11、12、16、22 等，相邻两档光圈 F 值的比值均为 2，曝光量相差一级。由于像平面照度和相对孔径的平方成正比，所以 F 值变化一档，相当于摄像机镜头的光通量变化一倍。在拍摄时我们说开大光圈，实际上是从光圈调节环上大 F 值向小 F 值的一端运动，即减小了光圈系数值；而缩小光圈，则是从小 F 值向大 F 值一端运动，光圈系数值加大。比如，从光圈 8 调到光圈 5.6，就是开大了光圈，光通量增大一倍，曝光值增加一级；反之亦然。

对相对孔径和光圈系数的调节，决定了镜头的光通量和镜头景深。对摄像机的镜头进行光圈选择，实质是一个曝光控制的问题。现在的摄像机通常都有手动光圈和自动光圈两种控制方式。自动光圈只能对被摄场景的曝光控制作出技术性处理，而有意识、有目的的动态用光和艺术处理，只能由手动光圈才能更好地表现。在拍摄同一照度下的同一场景时，光圈越大，景深范围越小；光圈越小，景深范围越大。镜头曝光的有意图控制和不同景深的选择性运用，是摄影师实现创作意图、取得最佳画面效果的有效手段。

综上所述，焦距、视场角和相对孔径（光圈）这三个表示镜头光学特性的参数之间的关系是彼此联系而又互相制约的。它们直接构成了对画面造型的影响，不同焦距、视场角和相对孔径的镜头所能记录的画面及其造型效果，是大不一样的。这就为摄影师准备了技术基础，提供了创作上的便利条件。在这三个因素中，对画面造型影响最大、实际拍摄时作用最为突出的是镜头焦距的变化。因此，要想做好摄影工作，就必须了解和掌握不同焦距镜头所呈现的画面造型特点，充分认识到光学镜头不仅是一个技术手段，还是一种艺术手段，从而在电视摄影创作活动中扬长避短，实现不同焦距镜头所能实现的最佳画面造型效果。这也正是我们下面将要讨论的主要内容。

二、长焦距镜头

长焦距镜头是指视场角小于 40°、焦距大于 25 毫米的镜头；对于摄像机的变焦距镜头而言，是指焦距调至大于 25 毫米的状态下的镜头。例如，焦距值为 50 毫米、75 毫米、100 毫米、150 毫米时等。长焦距镜头又被称为望远镜头、远摄镜头、窄角镜头等。

（一）长焦距镜头的画面造型特点

在实际拍摄中，我们可以直接使用专门的长焦距镜头，也可以运用摄像机

变焦距镜头中的长焦距部分。这两种方式所拍得的画面效果和造型表现是一致的,具体有以下一些特点:

1. 视角窄。

长焦距镜头视场角窄于40°。例如:镜头焦距25毫米,视场角为45°左右;镜头焦距50毫米,视场角为23°左右;镜头焦距75毫米,视场角为14°左右;镜头焦距100毫米,视场角为12°左右;镜头焦距150毫米,视场角为8°左右(以上数值均为近似值)。

2. 景深小。

景深是指当镜头针对某一被摄主体调焦清晰之后,位于该主体前后方的景物也能形成清晰影像的纵深范围。景深受光圈(F值)、物距(拍摄距离)和镜头焦距三个因素影响。在F值、物距不变的情况下,焦距愈长,景深愈小。例如,焦距25毫米、F值为4、物距6米,景深从4米至11.5米,景深范围为7.5米。焦距50毫米、F值为4、物距6米,景深从4.8米至7.9米,景深范围为3米。如果焦距为150毫米、F值为4、物距6米,景深范围仅为0.3米。

3. 画面包括的景物范围小。

由于长焦距镜头视场角窄、景深小,画面中呈现的景物范围受到前后(景深范围)、左右(视场角)的"夹击",因而画面只能表现较小的空间范围。

4. 压缩了现实的纵向空间。

长焦距镜头压缩了纵深方向的景物,画面的纵深感和空间感弱,镜头前纵深方向上的景物与景物之间的距离缩小,多层次景物有远近相聚、前后重叠的感觉。

5. 有"望远"的效果。

长焦距镜头拍摄的画面有将远处物体拉近的视觉效果,如同人们生活中用望远镜观察远处的物体那样。由于长焦距镜头的造型特点,远在10米之外的细小物体如同就在眼前伸手可触。观看这种镜头拍摄的画面,很难对景物与摄像机之间的实际距离作出准确的判断。

6. 在表现运动主体时,表现横向运动动感强,表现纵向运动动感弱。

长焦距镜头对横向于摄像机镜头轴线方向的运动物体表现动感强,主要原因是长焦距镜头视场角比较狭窄,当运动物体做横向运动时,在较短的时间内就可通过镜头视角内的视阈区。表现在电视画面上的形象是,物体从画框一端入画,很快地通过画面从画框另一端出画(见图2-1)。此时,画框的两端实际上就是镜头视场角的两条边线,狭窄的视场角使画面表现的空间也很狭

窄,人物从中通过时,在画面上产生了迅速的位移,让观众觉得人物的运动速度很快。

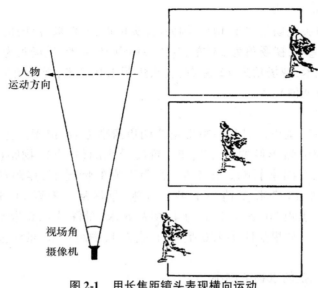

图 2-1　用长焦距镜头表现横向运动

对于迎着摄像机镜头方向而来,或背着摄像机镜头方向而去的运动物体,长焦距镜头可表现出一种动感减弱的效果。主要原因是,长焦距镜头压缩了景物的纵向空间,一段"漫长"的道路被挤压在一起,减缓了物体由远而近或由近而远的运动所应引起的自身形象的急剧变大或变小的速度。人们辨别纵向运动物体速度的重要标准——物体由小到大或由大到小的视差比例变化减慢了,便觉得该物体运动速度缓慢,位移变化不大(见图2-2)。

长焦距镜头减弱纵向运动物体动感的效应,给电视摄影师提供了一种新的造型表现手段。

我国女导演张暖忻拍摄的电影《沙鸥》,反映了女排运动员的拼搏精神。影片开头,摄影师用1 000毫米以上的长镜头,拍摄了全体女排运动员一起迎着镜头走来的画面。在5分钟左右的长镜头中,队员们说说笑笑,向观众走来,叠画着片头字幕,给人印象深刻。再如,法国故事片《老枪》为了表现主人公一家人在和平时期的美好生活,在男女主人公带着女儿骑自行车出游的段落中,也运用了这种造型表现方法。长焦距镜头拍摄了父亲骑车带着女儿,与骑车的妻子开着玩笑,一家人在乡间小道上迎着镜头而来。在长焦距镜头拍摄的画面

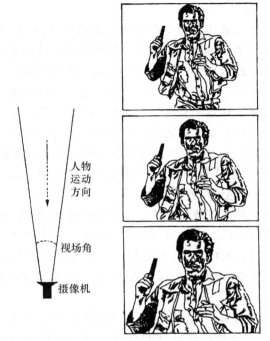

图 2-2 用长焦距镜头表现纵向运动

中,他们的行进显得很飘逸,再配以秋天山野斑斓的色彩和抒情的音乐,展现出一幅让人羡慕的生活图景。

当然,在上面提到的例子中,仅靠长焦距镜头造成的空间幻觉还是不够的。这类镜头大多需要将长焦距镜头造成的压缩空间效应和变焦距镜头保持运动空间连续性的功能结合起来,在人物向摄像机走来时,将镜头由长焦状态缓慢均匀地向广角状态变焦,始终保持人物在画面中的景别相对稳定,也就是说,保持人物在画面中的形象比例相对稳定,这样才能打破人眼的常规感觉,造成一种异常的空间幻觉。

(二) 长焦距镜头的运用

1. 调拍距离较远的被摄体,追求真实自然的艺术效果。

在电视节目的拍摄过程中,常会遇到下面几种情况:

(1) 被摄者不希望、害怕甚或拒绝摄像机的拍摄,也许他不愿在当时的场景下于公众面前亮相,也许他正在做不光彩乃至触犯国家法律、法规的事,也许他自知理亏,害怕新闻媒介对事件进行揭露和传播,等等。总之,不管是出于哪种具体原因,拍摄者遇到的麻烦是不能接近拍摄对象,或不能让拍摄

对象发现正在被拍摄。

（2）被摄人物从未或很少接受电视记者的采访，面对距离较近、紧"盯"着自己的摄像机时总是紧张、不自然，出现一些明显失常的神态和动作，不能与摄制人员很好地合作。此时如果不保持恰当的拍摄距离并采取恰当的拍摄方法，很难让被摄人物摆脱这一状态，很难取得真实、自然的画面效果。

（3）与拍摄对象可接近的程度，只能处于有限的范围之内。比如，拍摄野生动物时，一方面，一些野生动物害怕人类，摄影师只能在非常远的地方隐蔽拍摄，否则将会"打草惊蛇"；另一方面，在拍摄某些大型的食肉动物，诸如狮、虎、豹等时，距离太近可能造成摄影师的人身安全难以保障。显然，拍摄《动物世界》的摄影师们会经常遇到这样的问题。

解决以上问题简单而有效的办法是远离拍摄对象，使摄像机处在一个不易被发现的位置上进行拍摄。这种方法被称为偷拍。偷拍的目的是捕捉到拍摄对象表情自然、动作自如且场面真实的画面。即使在第二种情况下，被摄人物知道摄像机在对他拍摄，摄像机拍摄位置的远离，也有助于减轻被摄人物的心理压力，消除紧张感。

摄像机远离拍摄对象，并运用长焦距镜头进行调拍，这在当前的电视新闻中成为抓拍真实场景、获取确凿证据的有力手段。比如，中央电视台《新闻30分》曾播出一条反映双休日里某些领导干部公车私用去鱼塘钓鱼的新闻。记者为避免被当事人发现，就躲在距鱼塘很远的树丛中，用长焦距镜头调拍了现场的汽车，甚至把每辆汽车的车牌照拍得一清二楚，然后记者根据车牌证号很快查清了这些挪作私用的公车所属的单位，并就有关情况，前往各单位进行了调查采访，引起了社会各界的强烈反响。再比如，美国某地方电视台的新闻摄影师，乘直升机偶然抓拍到美国边境警察殴打墨西哥移民的场面，也是运用长焦距镜头在高空调拍的。正因为摄像机可以远距离拍摄，才能够获取这些生活实景，使得这条新闻产生了很强的震撼力。据报道，墨西哥政府还因此新闻向美国当局提出了强烈的外交抗议。试想，如果记者是在那些边境警察的视野之内进行拍摄的话，所有的这一切肯定会因为摄像机的"存在"而很快"不复存在"了。

此外，在一些电视剧中，为了追求真实自然的艺术效果，在处理现实生活的题材时，可以让演员或主人公置身于群众中。摄影师通过长焦距镜头，在远处隐蔽的地方，调拍混在人群中的演员或主人公，可以获得一种自然而生活化的近似纪录片的现场气氛和画面效果。比如，在轰动一时的电视剧《九一八大案纪实》中，就多次运用这种手法来凸显全剧的纪实效果。在处理我公安人员对

犯罪嫌疑人的监视、追踪及抓获犯罪嫌疑人等多场戏时,演员被安排到住宅小区、宾馆、车站等生活实景中去,使得剧情看起来好像正在发生的真人真事一样。可见,正确而有效地运用画面造型手段,能够在很大程度上影响观众对画面形象和内容在真实性、客观性方面的感受。

2. 利用长焦距镜头远距离拍摄小景别画面,跨越复杂空间拍摄和表现不易接近或无法接近的人物和场面。

比如说,当摄影师要表现成百上千人中间的某一个人物,或者隔着山丘、河流拍摄对面的物体,或者隔着铁栅栏拍摄院子里面的活动,或者是在一个双方枪炮正酣的战场上拍摄新闻,或者是拍摄宇宙飞船点火升空、火箭发射等等时,如果没有长焦距镜头,或变焦距镜头的倍数不是足够大,那么所有的创作意图都将难以实现。

由于长焦距镜头视场角窄,并有"望远"效果,即便在远离被摄主体时也能够拍摄出被摄主体的小景别画面,从而能够突出地表现被摄主体或展示细节。在摄影师面临复杂的不可逾越的环境和空间而又要以小景别画面表现其中的人物和场面时,这一点显得尤其重要和可贵。比如说,当出访某国的国家领导人走出机舱、走下舷梯时,摄影师往往都是运用长焦镜头在较远的欢迎人群中,拍摄该领导人的仰角中、近景别的画面。倘若用标准镜头或广角镜头在同样的场合中拍摄相同景别的画面,摄影师恐怕只能站到舷梯上去了,而这显然是不可能的。

下面,让我们看看不同焦距的镜头在拍摄同一人物时,获取同景别画面的不同拍摄距离(所列数值均为近似值):

从表2-1可见,用焦距为10毫米的广角镜头拍摄人物的近景,需在0.7米的距离上拍摄,而用焦距为150毫米的镜头,在20米的距离上就能拍出人物面部的近景画面。拍摄人物的全景,用10毫米镜头,需在4米的距离上拍摄,而用150毫米的镜头,可在80米之外的距离拍摄。长焦距镜头居远而摄的优势是显而易见的,也正因为长焦距镜头具有这种造型优势,有人又称之为远摄镜头。用广角镜头拍摄不易接近或无法接近的人物和场面时,由于拍摄距离过远,被摄人物在画面中所占比例太小,会"淹没"在场景之中;而用长焦距镜头拍摄,就可以得到主体人物成像大、鲜明、醒目的画面效果。

表 2-1　镜头焦距与拍摄物距　　　　　　　　　　　单位：米

焦距 景别	10 毫米	16 毫米	25 毫米	50 毫米	100 毫米	150 毫米
特写	—	0.65	1.45	3	8	12
近景	0.7	1.4	2.5	6.9	16	20
中景	1.8	3.9	5.1	12.5	24	40
全景	4	7	10	23	50	80

3. 表现人物的面部特写。

人脸在人际交流中是首先被对方视觉注意到并仔细观察的部位。人与人之间的形象差别，也主要反映在人脸五官形象的差异上。人的面部有一丝一毫的变化，都能引起细心人的注意。特别是人脸五官的比例和彼此之间的位置，在人们长期的交往和相互认识中，早已形成"定式"。如果某一个部位发生了哪怕是细微的"位移"，也会使人强烈地意识到异常。另一方面，人脸又是人物表情最为丰富、表现性格特征最为明显的地方。因此，要在电视画面上表现好人物的面部形象，就不仅仅是一个形象美的问题了。

用长焦距镜头拍摄人物的面部特写，其主要优点在于能够正确还原人脸的五官比例。长焦距镜头没有广角镜头容易产生的几何（曲线形）畸变现象，能够较为准确而客观地还原物体的水平线条和垂直线条。而这一点，对于广角镜头，特别是视场角在100°以上的广角镜头来说是很难实现的（见图2-3）。

标准图形

长焦距镜头还原效果

广角镜头还原效果

图 2-3　通过光学镜头拍摄的测试卡图像

通过图 2-3 我们看到，广角镜头的镜像透视效果使画面中的水平线条和垂

直线条变得弯曲,而且越是接近画框边缘,这种现象越为明显;只有在画面中央,图像畸变比较小,接近物体的实际情况。如果用广角镜头拍摄人物面部的正面特写,为使人脸充满画面,摄像机需在极近的距离上拍摄,而镜头距人脸愈近,畸变愈明显,结果是人物的额头显得宽大,鼻子显得大而高,耳朵则有向后"收缩"的感觉,人物形象面目全非。如若用广角镜头,辅以大幅度的仰俯角度拍摄,人物形象的失真和变形会更加严重。因此,用广角镜头拍摄人物的面部特写,会出现丑化人物形象的问题;而用长焦距镜头拍摄人物的面部特写,这些问题将不会出现。

此外,由于长焦距镜头景深小,在拍摄人物特写时,很容易做到虚化背景,把人物从较为纷乱复杂的背景环境中"摘"出来。否则,杂乱的背景势必破坏对人物大景别画面的表现,干扰观众的视觉注意力。长焦距镜头的焦点调在人物面部之后,其背后的景物处于景深范围之外,成为模糊虚幻的影像,能够反衬出人物清晰鲜明的形象。

国际上著名的人像摄影艺术大师在拍摄人物肖像时,一般都使用135毫米以上焦距的镜头(近似于摄像机上的75毫米焦距镜头)。这种焦距的镜头不仅不会产生几何畸变现象,而且能够准确还原人脸的五官比例,还具有简洁背景,突出主体,让线条清晰、质感细腻等优点。

4. 利用长焦距镜头压缩纵向空间的特点,拉近纵向景物之间的距离,使画面形象饱满,烘托环境气氛。

压缩纵向空间是长焦距镜头的一个重要的造型功能。它使镜头前的物体被"挤压"在一个平面空间中,现实中稀疏的景物,在画面中变得稠密。在第23届洛杉矶奥运会开幕式实况转播中,有一个几十个鼓槌上下击打军鼓的画面。"稠密"的鼓槌和层层叠叠的军鼓,烘托出开幕式热烈而隆重的气氛。这个画面是摄像机在一排鼓手侧面用长焦距镜头拍摄的。长焦距镜头压缩纵向空间的效应,使镜头前形象重叠在一起,产生了一种在一个较小的空间里,拥挤着较多形象的造型效果,画面形象饱满,烘托了环境气氛,直接引起了观众对画面形象的注意和兴趣。

由于纵向景物被"压缩",用长焦距镜头所拍的画面,能够表现出异乎寻常的空间纵深感。比如,电视片《前进中的鞍钢》的第二个镜头所表现的工厂大门前成千上万名上班工人潮水般涌来的画面、电视剧《潜伏》中余则成穿过熙熙攘攘的街道的画面、专题片《岳阳龙舟竞渡》中十几条龙舟齐头并进似龙腾虎跃的画面和第24届汉城奥运会闭幕式实况转播中几百面彩旗迎风招展的画面,都是运用长焦距镜头压缩纵向空间的成功例子。1996年,在由于卢旺达国

内动乱造成的扎伊尔、卢旺达边境难民潮中,西方新闻记者拍摄成百上千的难民涌向扎伊尔时,就用了高视点的长焦距镜头。只见画面中密密匝匝、源源不断的人流在缓缓向前走着,仿佛总有人在前赴后继地加入,仿佛走向那无法预知的灾难。正是由于长焦距镜头压缩了纵深空间,才能够形成这种头叠头、人贴人的画面效果。

5. 利用长焦距镜头景深范围小的特点,通过调整镜头焦点完成画面形象的转换,完成同角度、不同景物或不同景别的场面调度。

景深范围小,是长焦距镜头重要的造型特点。在画面表现上,它既是一个弱点,又是一个优势。弱点表现为画面清晰、成像范围小,因而不适合用来表现宏大的场面和宽广的空间。但这也为我们利用焦点不同所造成的景深区段变化提供了客观条件。用长焦距镜头拍摄时,如果调整镜头焦点,画面景深区段会发生变化。反映到画面形象上的变化是,或者前景清楚、背景模糊,或者前景模糊、背景清楚。这种通过调焦点来改变景深区段的方法,常被用来在不动机位和角度的情况下完成场面调度。比如,表现一对夫妻对话的场景,就可以把两人安排在前景和后景的位置关系上(见图2-4)。当丈夫说话时,焦点调到前景的丈夫上,此时妻子处于焦点之外,形象虚化;当妻子说话时,焦点调至后景的妻子脸上,则丈夫处于焦点之外,形象虚化。从这个简单的例子中,我们可以看到焦点的变化形成景深区段的位移,在画面上就是清晰点和主体形象的位移。它能够决定画面上具体哪个形象清楚、哪个形象模糊,是拍摄者调动观众视线、通过形象和情节的转换组织观众思维的重要手段。

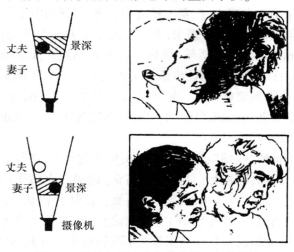

图2-4　用长焦距镜头完成画面形象的转换

用调整焦点这种拍摄方法,还可以实现同角度、不同景别的场面调度。例如,焦点在前景时,画面上是一支向前探出的枪头和准星(特写),当焦点调至背景处时,画面前景上的枪头虚化"消失",远处一个人正迎着枪口走来(全景)。焦点的变化,使镜头前纵向方位上的两个形象分别出现,构成戏剧因素,场面的转换就存在于这些此显彼伏的过程中。再比如,在一些风光片中还常见到这样的镜头:画面开始,前景处是一串盛开的迎春花(特写),一会儿迎春花虚化"消失"(变焦点的结果),远处显现出一片绚丽的花丛(全景)。这种镜头不仅实现了场景的转换,还具有"一花引来万花开"的意味。

6. 利用长焦距镜头创造虚焦点画面。

如果把焦点有意不调到被摄主体上,而是调到或前或后的某个位置上,画面形象就会出现虚化现象。这种在过去被认为是技术失误的画面,现在却成了拍摄者美化画面的一种特殊形式。画面形象的虚化,使物体轮廓线条消失,整个画面反差降低,力度减弱,变得朦胧而柔和。特别是拍摄明亮物体(如灯光、水面亮点、物体反光处等)时,原来轮廓清晰的光点,变成一个个棱状光斑。这种形状,正是镜头内光圈的形状构成的一种独特的造型。

以一部介绍首都北京的变化的电视片为例。在段落开始,配合着轻柔流畅的小提琴旋律,画面淡入出现红色、黄色和白色的活动的六棱光斑。随着变焦镜头拉开,焦点变实,人们发现这是入夜时繁华的北京街头。一辆辆漂亮的轿车从镜头前开过,流动的光斑是汽车的尾灯造成的。五彩斑斓的霓虹灯、立交桥边设置的泛光灯、高楼大厦的灯火通明构成了北京的夜景。这幅由一个个橙色、黄色、白色的光斑所构成的富有虚幻色彩的画面,给人一种新颖、梦幻的感觉。这种画面只有用100毫米以上的长焦距镜头才能拍摄出来,用广角镜头是无法完成的。画面的成功之处,正在于拍摄者对长焦距镜头景深小这一特性的创造性运用。再比如,《东方时空》的《东方之子》专栏有一期介绍了一位轮椅作家的奋斗历程。片子结束时,出现了这样一个虚焦点画面:一株小草挺立在风中,虽已虚化,但能辨清大概的形状。轮椅渐渐入画,向远方走去、消失,剩下那株影影绰绰然而充满盎然生机的绿草。画面的意味不言而喻。

长焦距镜头产生的虚化画面可分为虚出和虚入两种。画面形象由实到虚的叫虚出,由虚到实的叫虚入。当把虚出运用在上一个镜头的结尾,把虚入运用在下一个镜头的开始时,两个镜头的转换就有一个形象从实到虚,又从虚到实的过程。这种画面效果,比较接近淡出淡入的画面效果。把虚化画面用于镜头转换处,可使得画面转换流畅而不跳跃,并由于虚出、虚入本身占用一定的时间,给人一种时空转换的感觉。因此,我们可以利用这些虚出、虚入画面作为节目

中的转场镜头。

7. 利用长焦距镜头摄取人眼不常见到的景象,创造诗意画面。

长焦距镜头由于其特殊的镜片组合方式所呈现的望远效果,从某种意义上讲,是对人眼视觉范围的一种扩展。用长焦距镜头拍摄的画面,不同于我们在生活中仅凭肉眼所见到的景物现象。它具有压缩景物纵向空间、拉近景物间距离、景深范围小等一系列造型特点,能在不改变前后顺序的情况下,对现实景物的空间方位重新进行排列组合。它可以将天上的太阳在画面上拍得离我们近在咫尺;它可以将天安门城楼"镶嵌"在离市区 40 里之远的西山山脉之中;它可以把十里长安街"压缩"成一个平面;它可以把人类的视线带进细小花蕊的底端……所有这一切,都给人们带来了全新的、生活中不常见的景观。新颖的造型形式,有力、奇特的视觉效果,强烈地叩击了人们的心灵。生活中难以言说的情感,通过电视画面中的形象,被展示出来供我们理解。诗情画意不露痕迹地融化在画面所呈现的空间和时间结构中,使造型形式有了生命和灵魂。比如,在一部音乐电视作品中,歌手在歌曲结束时,走向了金色的落日。在长焦距镜头所拍摄的画面中,她仿佛已经走进太阳内部,进入到灿烂辉煌的光明中。"走进太阳"当然是不可能的事情,但这种富于美感价值的画面,却为歌曲意义的传达,塑造出极具诗情画意的视觉形象,因而观众也是能够接受和欣赏的。

(三) 拍摄长焦距镜头应注意的问题

第一,长焦距镜头的景深较小,特别是在物距较近、光圈口径较大(F 数值小)时,这种现象更为明显。因此,在拍摄过程中必须调准焦点,力求精益求精。最好不采用目测距离或估计距离,然后直接将焦点调到估计数值上的拍摄方法。因为采用这种方法常会出现误差,使被摄主体处于景深范围之外,画面形象模糊,出现我们常说的焦点不实的现象。

用长焦距镜头拍摄时,一般通过摄像机上的寻像器调整焦点,将画框中心对准被摄主体,用手调整焦点环,直至寻像器上形象最清晰时为止。焦点环上的数值与实际物距有误差(例如,物距 5.8 米而焦点环调到 6 米时,形象最清晰)时,以寻像器中的形象是否清晰为准。

在低照度、画面亮度不够的情况下,通过屏幕尺寸较大的监视器来调整焦点,能够得到焦点更为准确、形象更为清晰的图像。

如果用长焦距镜头以运动摄影的方式,拍摄两个以上物距不同的物体,对拍摄者操作技术的要求则更为复杂,用前面提到的拍摄方法,很难保证准确地跟焦点。在这种情况下,一般采用的方法是,先用摄像机分别测出几个需要在画面上清楚表现的物体的距离,并在镜头焦点环上分别作上记号,拍摄时,由摄

影和摄影助理两人配合共同完成。摄影主要负责画面构图和镜头运动,助理则在镜头运动到不同位置时,根据事先测好的数值分别调整焦点,这样就容易得到一个焦点始终准确、各个不同距离上的物体都很清晰的画面。

第二,由于长焦距镜头视场角窄,因此在拍摄过程中,摄像机在上下左右方向上稍微一颤动,都会引起画面的抖动。这种抖动不论是在固定镜头还是在运动镜头中,都会干扰和影响观众对屏幕形象的观看,破坏审美心境,甚至出现对画面表现意义的误解。因此,在用长焦距镜头拍摄时,应尽量运用三脚架支稳摄像机。在没有时间或无法用三脚架的情况下,肩扛摄像机时应尽量利用依托物,稳定住身体或手臂;在开机至关机这一段拍摄过程中,应屏住呼吸并尽量使左臂、右臂及右肩部肌肉放松,保持摄像机的稳定。如同射击运动员要有一个正确的持枪姿势,电视摄影师也需要一个正确而有效的持机姿势。这不仅是保证画面稳定和镜头运动灵活的重要前提,也是摄影师在公共场合拍摄活动中形体美的重要表现。有人说,摄影师的创作活动是融艺术、技术、技巧于一身,脑力劳动与体力劳动同时并进的特殊劳动。这话是有一定道理的。

三、广角镜头

广角镜头,又称短焦距镜头,是视场角大于60°的镜头。对于摄像机上的变焦距镜头而言,是焦距小于25毫米的那一段镜头,诸如焦距在16毫米、12毫米、10毫米等。

(一)广角镜头的画面造型特点

用广角镜头或用变焦距镜头中的广角部分拍摄的电视画面,具有以下特点:

1. 视角宽。

广角镜头的视角要比人的正常视野宽。一般来说,广角镜头的视角宽于60°。例如,镜头焦距16毫米时,视场角65°左右;镜头焦距12毫米时,视场角86°左右;镜头焦距10毫米时,视场角98°左右(以上数据为近似值)。

2. 景深大。

广角镜头不仅能包容更宽视阈内的景物,而且能够展现纵深方向上更深远的景物。例如,镜头焦距25毫米,F值4,物距6米,景深从3米至11.5米,景深范围为8.5米。镜头焦距16毫米,F值4,物距6米,景深从3米至25米,景深范围为22米。如果用10毫米焦距的镜头,F值为11,物距6米,景深从1.8米至无限远,景深范围近百米甚至更远。

3. 画面包含的景物范围大。

广角镜头视场角宽，景深范围大，因而能将镜头从纵横两个方向上拍摄的大部分景物收进来，呈现一个视野开阔、包容众多景物的画面（见图2-5）。广角镜头与长焦距镜头相比，在表现空间方面具有更强的能力。

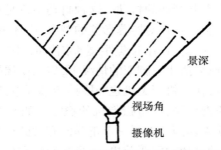

图 2-5　广角镜头拍摄的画面景物范围大

4. 会产生曲像畸变现象。

焦距很短、视场角很大的广角镜头，在近距离拍摄某些物体时，由于镜头曲像畸变的原因，线条透视效果强烈，线条倾斜、变形，能产生某种夸张效果。摄像机离被摄体越近，这种变形与夸张的效果越明显。

5. 在表现运动对象时有两个重要特征。

对横向运动的对象表现动感弱，并且物距越远越弱；对纵向运动的对象表现动感强，并且物距越远越强。广角镜头对横向于摄像机镜头轴线方向的运动物体表现动感弱的主要原因是：广角镜头视场角比较宽，画面表现的横向空间远比长焦距镜头要开阔得多。

当运动物体在镜头前做横向运动时，在画面上位移缓慢，因而显得动感较弱。特别是画平面景深处的每一个点实际上都占有较大的空间，即便是一个运动速度较快的物体，要想从画框的一端行进到画框的另一端，也需要一段较长的时间。比如，用广角镜头拍摄一列高速行驶的列车，从画面直观看来，仿佛车体行驶了较长的时间，却并未走多远，因而使观众产生了列车速度较慢的印象。

广角镜头对于迎着摄像机镜头方向而来，或背着摄像机镜头方向而去的运动物体，表现出一种动感加强的效果。其主要原因是，广角镜头强烈的纵深线条变化，使镜头前纵向运动的物体由小急剧变大，背向而去的物体由大急剧变小。这种变化速度，快于生活中人们对纵向运动物体的经验速度，当观众以自己的经验为标准，去辨别广角镜头所表现的纵向运动物体时，即觉得该物体运动速度快、动感强。许多摄影师利用广角镜头这种独特的造型特点，纵向低角度拍摄运动物体，使运动物体的动感强烈而明显。比如，在一些武打电视剧中，

摄像机用广角镜头,低角度正面拍摄主人公手持兵械向观众"刺"来的画面。这时,纵向直奔而来的兵械,由小急速变大,似乎是从观众头顶划过一样,强化了主人公刚劲有力的动作和动势。

6. 广角镜头便于肩扛拍摄,画面易于平稳清晰。

广角镜头与长焦距镜头相比较,在相同情况下,还具有画面清晰度高(减少了长焦距镜头拍摄时容易出现的画面雾化现象)、色彩还原好、肩扛摄像机拍摄时画面容易稳定、拍摄成功率高等优点。即便是发生了相同程度的轻微摇晃,用广角镜头拍摄的画面,从直观上看,也要比用长焦距镜头拍摄的画面平稳得多。

(二) 广角镜头的功用

1. 有利于近距离表现大范围景物。

全景画面和远景画面,在电视节目中占有重要的位置。如果用长焦距镜头拍摄全景和远景画面,不仅摄像机要退到一定远的距离之外,而且还因长焦距镜头具有压缩空间的特性,使其所呈现的远景画面缺少纵深感和空间感。广角镜头视场角宽、景深大,具有表现开阔空间和宏大场面的有利条件。用广角镜头拍摄全景、远景景别时,容易获得视野开阔、空间纵深感强的画面。

2. 广角镜头呈现的画面视野开阔,画面造型直观,有拉开镜头前景物之间距离的效果。

例如,同样是一个房间内的家具,用长焦距镜头表现,它们好像挤在一起,用广角镜头表现,它们之间好像还能再放些东西。这正是广角镜头空间透视效果强的原因所致。广角镜头表现景物近大远小的梯度变化,能制造一种强烈的纵深效果,并且这种梯度的变化速度,大于人眼正常情况下对类似空间景物感知的变化速度。因此,对一组同等距离、数量相同的物体,用广角镜头表现时,不仅觉得这段距离较长些,而且觉得物体与物体之间的距离较大些(见图2-6)。

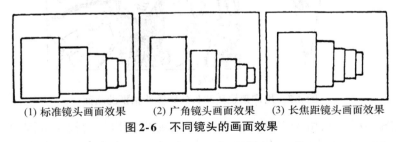

(1) 标准镜头画面效果　(2) 广角镜头画面效果　(3) 长焦距镜头画面效果

图2-6　不同镜头的画面效果

3. 广角镜头具有在较近距离表现较大范围景物的功能,特别是在室内或其他一些拍摄距离不可能延伸的地方,这一造型优势更为明显。

比如，当你在自然博物馆内拍摄高大的恐龙化石全景时；当你在通往黄山顶峰的小路上，既想拍下远处的景物，又想保留近处的人物时；当你在拥挤、狭窄的劳务市场，拍摄急于找到工作的人群时；当你在地形起伏的山乡，拍摄一所新的"希望小学"的揭幕仪式时……广角镜头都是你最佳的助手。它能够将近距离和远距离的人物、景物更多地收进画面，表现出一种集纳四面八方景物于一体的效果。

4．广角镜头适于展现画面主体及其所处的环境。

在表现人物主体的同时表现人物所处的环境，有着以环境烘托人物，进一步说明人物身份、刻画人物性格、交代人物动作目的等方面的作用，是电视画面通过形象的对列，表达思想、表现意义的一种方式。广角镜头在这方面具有较强的表现力。广角镜头与标准镜头和长焦距镜头相比，其画面前景和背景（后景）的概括范围大，拍摄同等比例的人物肖像时，既能把人物推近观众，又能适当地在画面构图中交代人物所处的环境（见图2-7）。

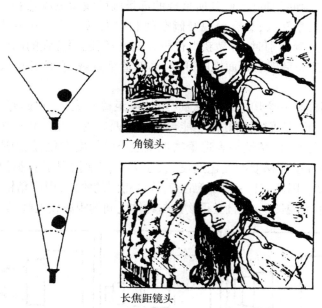

图2-7　用广角镜头和长焦距镜头拍摄的画面

由图2-7可见，由于广角镜头视场角宽，能将人物身后较大范围的背景空间收进画面，在表现人物动作和神情的同时，在画面中保留了一些对空间环境和人物背景的介绍。而长焦距镜头只能表现人物身后一个狭长的空间，人物所处环境特征不明显，甚至由于长焦距镜头具有压缩纵向空间的特性，人物与背

景空间景物形成新的组合,使观众从画面上无法判断人物所处的实际位置。

由于广角镜头能够在主体人物的前后保留一些适当的前景和背景,因此在纪实性节目和新闻节目中,能够起到交代环境、地点等作用。比如,中央电视台的《世界报道》节目,曾播出一条反映意大利城市威尼斯1996年10月份以来,因降水骤多导致"水城"水位猛增、雨鞋俏销的国际新闻。其中,记者用广角镜头拍摄了一个非常有趣的画面:前景是卖鞋小贩高高挂起以招徕买主的大雨鞋;画面主体是一对足登高帮雨靴、站在积水中拍照留影的老年夫妇;在他们身后,是一些穿着雨鞋在水中嬉戏玩耍的孩子;画面深处是一些极富民族特色的威尼斯民宅。这个画面可以说做足了"水"和"鞋"的文章。广角镜头的大景深和大视角,使得拍摄这样一个环境特点突出、新闻内容明显的画面成为可能。

广角镜头在表现人物动作、神情的同时,还适当地在画面中保留一些环境信息、背景和道具等视觉符号,能够起到"绿叶衬红花"的作用。现在,不少电影和电视导演都十分重视环境对人物的陪衬作用和呼应作用,以及通过人物与环境的对列,表现出暗含、隐喻、对比等作用。比如,在美国电影《日瓦戈医生》结尾处,诗人的妻子拉娜四处寻找失散的女儿未果,从镜头前远去。画面前方,街头的墙壁上挂着一幅巨大的斯大林画像,借此告诉观众时代的背景,并预示着拉娜的前途未卜。

5. 广角镜头善于利用景深对被摄物进行多层次的表现,增加画面的容量和信息量。

景深的概念,在电视造型表现中有着重要的意义。这里不仅涉及它决定了画面的清晰范围这一技术问题,还涉及将人物(或物体)安排在不同的景别位置上所形成的场面调度这一艺术创作问题。

现代电视的画面造型追求在一幅画面中或一个镜头中的大容量、多信息,即在一个画面中,形成几组事物的相互对比、映衬、烘托等,不去"净化"我们所看到的世界,而是通过摄像机的镜头,将客观景物和事件有秩序地组织到画平面中,还原生活的本来面貌,并赋予它一定的表现意义。

广角镜头景深大的造型特点,为在画面上多层次地表现人物、景物及情节创造了条件。它可以把一个更大范围的深远的空间,保持在画面的焦点上,使前后景都处在清楚的视阈区内。如果摄影师珍惜广角镜头这一造型特点,他在经营自己的画面时,就不会把画面看成是一个单层次的意义单一的平面,而会充分利用镜头前的景物空间——前景、中景、后景(背景),在画面上呈现出立体的、多层次的、多义性的造型效果。电视短片《北京风情画》中有一个画面,前景是一个白发老者正专心致志地看书,后景是一男一女两个黑发青年,正搂

抱在一起亲热。前后景形象自身意义的对比，丰富了画面的表现内涵。单一形象画面中需要几个镜头组接才能出现的蒙太奇对比，在大景深的广角镜头中，通过对空间的利用和形象的调度，在一个画平面中就可以表现出来了。

充分利用广角镜头再现现实的大景深特点，在平面画框中呈现出景物的多层横断面，可以在电视屏幕上显示出视觉的立体化效果。这一方面是通过富有空间深度感的画面造型增加了画面的容量，同时，也能够在此基础上扩充情节点、增添信息量。例如，在张艺谋执导的电影《有话好好说》中，导演颇有深意地设计和利用广角镜头，来拍摄一些大景深的场面，经常是一个演员处在室内的前景中，而观众通过他们，看到室外其他剧中人的活动。这反映出编导者场面调度上的功力。剧中，实景的桌椅和门窗成为分划不同表演区域、表现多重生活空间的有效道具，但是这一切，无疑还需借助广角镜头在景深上的特点和优势才能得到充分的表现。可以说，广角镜头的景深，有着与人眼的视觉空间更大程度上的接近性；它在美学上有着积极的意义，它使影视画面超越了戏剧舞台，走向生活、走向自然。

6. 利用广角镜头近距离拍摄，完成抢拍和偷拍。

在新闻摄影中，摄影记者既要通过寻像器取景构图，又要移动身体去追随运动中的人物，如果再加上用手调焦点，常常会顾此失彼。利用广角镜头景深范围大的特点，在拍摄时，摄影记者就可以省去调焦点这一动作，集中精力去抓取、抢拍有价值的新闻形象。甚至在拍摄现场混乱、人物众多的情况下，记者可以用手臂托起摄像机，采用不看寻像器，估计距离、估计方位的方法直接拍摄。

采用不看寻像器、以非正常持机姿势进行拍摄的方法，还可以完成偷拍。在一般人的心目中，只有摄影记者肩扛摄像机对准他时，才是在拍他。如果我们有意避开人们这种心理定式，采用拎着或抱着，甚至背着摄像机的持机姿势，大胆接近被摄人物，在其不加防备的情况下进行拍摄，就可以出奇制胜，偷拍下人物真实、自然的表情和动作。在电视片《广州见闻》中，就有一个用非正常操机姿势拍摄的镜头，画面记录了一群在东方宾馆内小花园中休息的游客。记者拍摄这个镜头时，并没有引起他们的注意。他们对几个电视记者"不屑一顾"，依旧干着自己的事情。这与一分钟前当摄影记者采用正常操机姿势"瞄准"他们准备拍摄时，他们神色紧张、双目紧盯镜头的表情形成了强烈的反差。现在有很多新闻节目，由于被摄者害怕曝光，新闻摄影记者往往运用偷拍技术获取画面资料。他们将摄像机藏于包内，通过包上的特制小孔，用广角镜头深入生活进行拍摄，拍到了非常客观和真实的场面。比如《焦点访谈》中播出的《"托儿"现形记》、《订货还是"订祸"？》等节目，比较成功地偷拍到了不良商贩欺诈

顾客和以色情录像带诱骗订货客商的"黑加工厂"的真人实事。但是,偷拍必须把握好一个"度",这涉及记者的职业道德问题,甚至包括人身安全问题,摄制人员要深思熟虑、慎而行之。

7. 利用广角镜头线条透视的夸张变形和曲像畸变效果,形成某种特殊的表现意义。

广角镜头改变景物空间透视关系的功能,不仅仅反映在画面的深度空间上,也反映在画面的纵横两度空间之中。在纵向空间,它的夸张效果使景物显得更加高大、雄伟,并通过对客观景物的变形和夸张,撞击着观众的审美心境,赋予画面以某种特殊的表现意义。如电视连续剧《激情燃烧的岁月》的最后一个镜头,表现了下一代的视点,摄像机低角度的仰拍,刻意凸现出占据整个画面的石光荣身躯的高大。这种人物之间的不平衡,似乎并不能准确表现那一瞬间夫妻之间的相互凝视,反倒是让观众通过摄像机的视点观看到一座雕像。实际上,《激情燃烧的岁月》对父亲形象的描写,更集中地表现为对父子关系的讲述。从儿子对父亲的叛逆与抗拒,到对父亲的信念和行动的全面认同,石光荣最终作为雕像似的英雄人物被写入历史,得到了下一代的由衷认同;也正因为下一代加以认同,并在思想中决定继承父亲的精神和事业,才使得"激情"得以穿越历史而进入现实的层面。最后的这个广角镜头仰角度拍摄,是儿子对父亲的注目礼,得到了观众的认同。而剧中父亲与儿子由冲突到归位的过程,事实上也是父亲将儿子交付于国家的过程。另外,在新中国成立60周年国庆阅兵实况转播中,长安街中央低角度大视野的摄像机镜头,将迎面而来的陆海空三军仪仗队表现得威武雄壮,坦克、装甲车及导弹运输车在画面近端非同寻常的巨大,似钢铁长城隆隆而过,画面中涌动着赞颂的旋律和情感。再比如,电视纪录片《深山船家》中表现以原始方式在急流险滩中艰难前行的船队时,摄影师在船头低角度顺纤绳方向拍摄岸上赤膊拉纤的船工。由于广角镜头具有让线条夸张变形的效果,使得前景中结实粗大的纤绳向着侧前方突然变细了很多,伸长了很多,仿佛不堪重荷即将崩断,更显示出绳索的另一端那些占据画面很小面积的拉纤者的行路之难和用力之苦。

广角镜头独特的变形与夸张效果既有褒义又有贬义。当用广角镜头近距离表现一个人的面部特写时,五官比例的改变及位置的移动,会使之面目全非,画面具有诋毁和丑化的意义。比如,我们时常在一些新闻节目中,看到某些被摄者粗暴地用手遮挡摄像机镜头。由于在这种情况下,摄影师一般都是用广角镜头肩扛拍摄的,因此从画面看来,这些过于凑近镜头的被摄者的身体部位发生了形变,有些人"巨大"的手掌在镜头前晃动,手臂却不成比例地纤细无力,

从而制造出一种极强的嘲讽和丑化的效果。

8. 广角镜头有利于在移动摄影中保持画面的稳定。

在前面一节我们提到，用长焦距镜头拍摄时画面容易出现抖动。如果用变焦距镜头的另一端广角镜头来拍摄，你会发现画面极易稳定住。除非你用眼睛盯住画面边沿，在画框与景物微弱的位移中才能看出画面的微动，而这种晃动在画面中央是感觉不出来的。这主要是由于广角镜头视场角宽，在摄像机同样的抖动幅度中，反映到画面上的抖动要比在长焦距镜头中幅度小得多。广角镜头这一特点，在摄像机运动起来的移动摄影中，显示了巨大的优越性。无论是摄像机架在移动车上的拍摄，还是摄像者肩扛摄像机的拍摄，使用广角镜头，都能获得比长焦距镜头更为稳定的画面效果。比如，在中央电视台《东方时空》的《生活空间》栏目中，由于主人公活动的不同和环境的转换，摄影师在跟随拍摄时，通常会用广角镜头来进行记录和表现。这样一方面保留了较多的生活空间，增加了容量和信息量；另外，由于广角镜头具有较好的画面平稳性，可以避免出现焦点虚掉、摄像机水平位置不准等显而易见的毛病。

（三）拍摄广角镜头时应注意的问题

第一，广角镜头表现较为开阔的空间时，画平面上横向线条一丝一毫的倾斜都容易被观众感知到，从而唤起一种紧张或形成一种刺激。这与远景画面的倾斜给人一种不安定感有共同的原因。因此，在用广角镜头结构画面时，注意画框上下两端的横线与画内景物横向线条保持水平，是一个不容忽视的问题（特殊的艺术表现除外）。特别像地平线、房屋顶棚结构线、门窗边缘线等，是人们日常生活中惯见的具有参照意义的线条，如果它们在画面中发生了倾斜，很难逃过观众的眼睛。

第二，广角镜头引起的曲像和变形问题，也应引起摄影者的注意。如果是有目的、有意识地进行主观创作，自然另当别论。但实际情况往往是，由于摄像机的寻像器画面较小，摄影师在紧张的拍摄中，可能难以及时看清由于广角镜头造成的人像畸变，等到在编辑台上看素材时，再发现这些问题难免有悔之晚矣之憾。所以，这要求摄影师对造成人像畸变的一般距离和大致情形熟稔于胸，从而在现场实拍中，可以通过目测和有关经验加以控制和避免。

四、变焦距镜头

变焦距镜头是相对于定焦镜头而言的一种可连续变换焦距的镜头。它由多组正、负透镜组成，除固定镜组外，尚有可移动的镜组。通过镜筒的变焦环，移动活动镜片组，改变物镜镜片之间的距离，可以连续变动镜头的焦距。

目前，各生产厂家提供的摄像机，大多只配有一个变焦距镜头。常见的变焦距镜头的变焦范围有 12 毫米—75 毫米、10 毫米—150 毫米、9.5 毫米—143 毫米、9 毫米—117 毫米等。用最长焦距值除以最短焦距值，就是这个变焦距镜头的变焦倍数，例如 10 毫米—150 毫米焦距的镜头变焦倍数是 150 毫米 ÷ 10 毫米 = 15（倍）。变焦倍数越大，变焦范围就越大。一般来讲，变焦倍数大的镜头，记录景物和表现空间的能力比变焦倍数小的镜头强。但由于其在制造工艺上需要消除像差等原因，镜头的构造也复杂得多，并且镜头的长度和重量，也长于和重于变焦倍数小的镜头。因此，摄像机的变焦距镜头并不是变焦倍数越大越好，而应从实际出发，根据所拍摄的题材及制作上的要求，进行适当选择。

摄像机上所用的变焦镜头，一般都包括广角镜头、标准镜头和长焦镜头三个部分。一个镜头可以替代三种镜头，并分别表现出这三种镜头的造型效果。同时，还可以通过连续变换焦距，使画面景别出现由大到小或由小到大的变化，形成一种变焦距推拉镜头的效果。变焦距镜头具有广角至长焦各种镜头的功能，给电视实况转播和拍摄电视纪录片的摄影师带来了极大的方便。摄影师在一个机位上，就可以拍到整个场面的全景和某一个人物的面部特写，而不必为变换景别跑前跑后、爬上爬下地来回奔忙。

然而，正像任何事物都有两重性一样，变焦距镜头造型表现上的优势，也给电视摄影艺术的发展带来了新的问题。在一些电视节目中，运用变焦距镜头无目的地推推拉拉的画面随处可见。有的是为了追求变焦距镜头奇特的画面运动节奏，有的是为了炫耀变焦距镜头呈现的目不暇接的新奇景象，有的则迷恋于不断地推推拉拉所形成的画面动荡不安的造型效果。所有这些使一些人开始怀疑变焦距镜头是否还有使用的必要，电视界也因此留下了一个滥用变焦距镜头的名声。因此，正确而有效地运用变焦距镜头，充分发挥这种镜头的造型优势，避开它的不足之处，使变焦距镜头成为电视观众可以接受并喜闻乐见的一种艺术表现手段，在丰富电视画面的造型形式中发挥更大的作用，就成了每一个电视摄影工作者所面临的课题。另外，大多数专业摄像机都只配置一个变焦距镜头，除非特殊情况很少换卸，而我们在拍摄纪实性节目特别是新闻节目时，被拍摄的场面和新闻事件又是"一次过"的，这也要求摄制人员必须很好地运用变焦镜头拍好画面。所以说，变焦距镜头的使用，不仅是一个重点，也是初学摄影者的一个难点。

（一）变焦距镜头造型表现上的优势和不足

变焦距镜头给摄制人员的实际拍摄带来了很多便利条件，同时给编导者提供了更为充分地实现创作意图的技术保障。其画面造型优势，主要有以下

几点：

（1）一个变焦距镜头，可以替代一组不同焦距的定焦镜头。在实际拍摄过程中，不必为变换焦距而更换镜头，这就加快了现场摄制速度，便于摄制人员对拍摄中的意外情况做出现场应变和快速反应。

（2）在摄像机机位不动的情况下，即可完成变焦距推拉，实现画面景别的连续变化。在一个位置上，即可拍到场面的全景和人物（物体）特写。

（3）可以跨越复杂空间完成移动机位所不能完成或不易完成的推镜头和拉镜头，并且还能完成仰角度或俯角度的推拉镜头。比如，在机位不前移的情况下，我们可以用变焦距镜头推到河流对面的山坡上，拍摄牧羊人的小景别画面。再比如，仰拍攀岩运动员的登山过程时，变焦距镜头能够非常方便地实现从悬崖大全景画面到运动员手部特写画面之间的推、拉。

（4）摄像机镜头上的电动变焦距装置，可以使画面景别的变化平稳而均匀。如用手动变焦，可以完成急推和急拉，产生一种新的画面运动，形成新的画面节奏。

（5）在摄像机机位运动的过程中，变动镜头焦距可以构成一种更为复杂的综合运动镜头。它的主要特点是，机位运动与镜头焦距变化的合一效果，能产生一种人们生活中视觉经验以外的更为流畅多变的画面运动样式。

（6）运用变焦距镜头，一个人即可以完成移动机位，又变化焦距的综合运动镜头，增强了画面造型表现的随意性和灵活性。

变焦距镜头在画面造型表现上的不足和局限主要表现为：

（1）用变焦距镜头拍摄的推拉镜头，虽然画面景别连续发生变化，有着一种接近或远离被摄主体的感觉，但实质上它是通过镜头焦距的变化形成的视角变化，这种画面效果不符合人眼观看物体的视觉习惯，人们在生活中没有对应的视觉感受。因此，它所表现出的画面运动形式是不真实的。

（2）变焦距推拉镜头的画面变化，带有某种强制性。它是通过技术手段，强行在电视屏幕上呈现出一种人们在生活中不曾有过的视觉印象。观众所面对的画面形象是一个被技术手段加工的形象，特别是这种推拉镜头的运动与画面内容相脱离时，画面中更是暴露出一种技术表现和人为表现的痕迹。

事实上，任何一个电视画面，都带有一定程度的强制性和主观色彩，都是编辑和摄像利用各种造型手段，对客观景物再加工后的创造结果，反映了节目制作者对现实生活的一种认识和态度。那种认为电视画面可以对现实进行纯而又纯的"复制"的想法是不符合实际的。问题的关键是，我们前面所讨论过的各种画面表现形式，在某种程度上都是对人眼视觉经验的一种模拟，人们在生

活中都可以找到其对应的视觉感受。例如,摇镜头反映了人在观察事物时,转动头部的视觉效果;移动镜头反映了人在活动物体上或自身行进中的视觉效果;固定镜头反映了在静止状态看某个物体的视觉效果。因此,观众在观看这些电视画面时,对画面的强制性特点感觉不明显。而在变焦距镜头拍出的推拉镜头中,人们就找不出对应的视觉感受,加之变焦距推拉运动具有明显的指向性,电视画面的强制性和主观性特点,就体现得格外明显和强烈。

尽管变焦距镜头拍摄的画面有着如此明显的不足和局限性,但是纵观今天世界各国的电视屏幕,都不难找到用变焦距镜头拍摄的画面。变焦距镜头在电视界已经被广泛地运用,这是一个不可否认的事实。不符合人们视觉感受的变焦距镜头,为什么能够得到电视观众的承认?这就涉及电视美学中的两个重要问题。一般来讲,人们对电视的感受主要来自两个方面:一是生理感受(主要通过视觉和听觉),一是心理感受。这两个因素的共同作用,完成了观众与电视画面的交流。人们对用变焦距镜头拍摄的画面,虽然没有生理上的对应感受,却有着心理上的对应感受。这种建立在心理和情绪上的合理性,正是变焦距镜头存在的价值。

比如纪录片《败家子》,在揭露上海某仓库因官僚主义严重,致使大量存放的羊毛腐烂变质时,镜头从一个全景(仓库货场)急推成大特写(被虫蛀蚀的羊毛)。利用变焦距镜头,才能产生画面景别急速的变化,给予观众强烈的视觉冲击。这不仅强化了画面形象的力度,还通过造型的表现方式,反映了编导者对事件的主观评价态度。再比如,在中央电视台《焦点访谈》播出的《收棉——何人窃喜何人忧》中,当记者了解到国家指定的棉花收购站里空空如也的情况后,赶往一家违反国家法规高价私收棉花的加工厂,并取得了第一手调查资料。随后,镜头从记者的中景画面拉开,呈现她所在的私人加工厂储棉货仓的全景画面,只见记者身后是堆积如山的棉垛。显然,国家专营收购站何以空空如也的问题,这时候找到了真正的答案;至于"何人窃喜何人忧"的答案,也就尽在画面里了。此时,观众专注于画面的内容,这个与画面内容紧密结合,并有效地为内容表现服务的造型形式——变焦距拉镜头并没有使其感到生硬和反感,反而让他们从画面的造型表现中,悟出了一些道理。可见,变焦距镜头通过有机结合画面造型形式与表现内容,能够给予观众相应的视觉信息和画面以外的联想,并形成心理反馈。

另一方面,现代生活中科学技术与艺术的相互渗透、相互影响,不断地改变着人们的视觉观念,人们希望更加自由、更加随心所欲地表现生活和认识生活,不愿拘泥于造型表现上的仿真和逼真,甚至对视觉经验以外的视觉现象,表现

出更为浓烈的兴趣和好奇心。变焦距镜头所表现出的灵活、随意、多样的造型效果,在一定程度上满足了人们的这种愿望。可以说,变焦距镜头在电视中的出现,是现代文明进步在视觉文化上的一个具体表现。

(二) 变焦距推拉镜头与移动机位推拉镜头的不同

从画面变化的运动特点和形式来看,变焦距推拉镜头与移动机位的推拉镜头有着相似之处。比如说,两种推拉都引起了景别的系列变化,这种变化是连续的而不是跳跃的,是递进的而不是无序的;被摄主体由于镜头的推拉,或由小到大,或由大到小,都表现出一种接近或远离的视觉效果。

特别是有些角度变化不大、推拉速度平衡而均匀的变焦距推拉,与移动机位推拉的画面效果极其相似,不仔细观察,很难分辨出到底是用哪种方法完成的。因此,有人就混淆了这两种推拉,认为它们的造型效果是完全一样的。这种将变焦距推拉等同于移动推拉的看法,是一种模糊的认识。事实上,变焦距镜头在技术上和美学上有着自己丰富的内涵,与移动机位推拉镜头相比,有着不同的现实依据,呈现的是一种不同的画面造型效果。我们将变焦距推镜头和移动机位推镜头的俯视平面图(见图 2-8),以及这两种推镜头呈现的画面造型效果(见图 2-9)画出来,从中可以看出这两者之间的不同点(拉镜头可由反向推知):① 视角。变焦距推镜头的视角变化了,移动机位推镜头的视角没有变化。② 视距。变焦距推镜头的视距没有变化,移动机位推镜头的视距有变化。③ 景深。变焦距推镜头由于焦距的变化,画面景深发生了变化,移动机位推镜

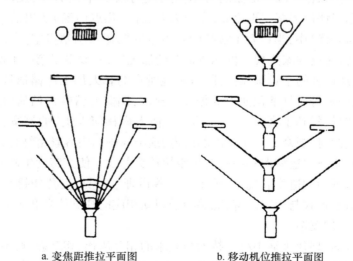

a. 变焦距推拉平面图　　　b. 移动机位推拉平面图

图 2-8　两种推镜头呈现的俯视平面图

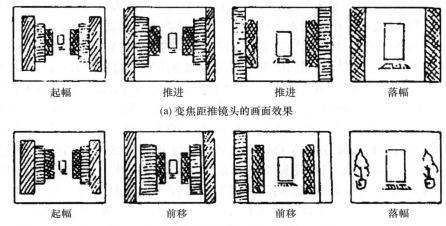

| 起幅 | 推进 | 推进 | 落幅 |

(a) 变焦距推镜头的画面效果

| 起幅 | 前移 | 前移 | 落幅 |

(b) 移动机位推镜头的画面效果

图 2-9 两种镜头呈现的画面造型效果

头的焦距固定,景深没有明显变化。④ 变焦距推镜头是通过视角的收缩,达到画面景别的变化,其落幅画面仅是起幅画面中某个局部的放大,没有新的画面形象和内容;移动机位推镜头则是通过机位向前运动,形成画面景别的变化,随着机位向前,视觉空间内会出现新的形象和内容。如在变焦距推镜头图 2-9a 中,由于物体的遮挡,画面里始终未出现两盆小树,而在移动机位推镜头图 2-9b 中,落幅中则出现了新的形象,即两盆小树。观看移动机位的推镜头,随着摄像机不断向前运动,观众有视点前移、身临其境的感觉,而变焦距推镜头很难使观众产生身临其境的感觉。

正确认识这两种镜头的异同和造型特点,有助于我们在电视摄影实践中对其正确地把握和运用。

(三) 变焦距镜头的功用

1. 实现变焦距推拉。

变焦距镜头常被用来实现变焦距推拉。这种推拉镜头的表现意义,我们将在"运动摄影"一章中作较为细致的分析,这里不再赘述。

2. 通过变焦距推拉,追随运动中的被摄主体,保持画面景别的相对稳定。

被摄主体的纵向运动,直接改变着画面的景别。在此种情况下,如果想保持画面景别的相对稳定,就需要或者移动机位去追随人物,或者变动焦距追随人物。变动焦距在实际拍摄中比较容易实现,并且操作简单,拍摄者只需按压电动变焦距开关按钮,即可完成对运动物体由近而远或由远而近的追随。特别是在纪实性电视节目中,这种不动机位的纵向追随拍摄,更显示出它记录表现

的优越性。例如,在摩托车场地障碍赛中,一个高角度的摄像机,通过变焦距推拉,就可以始终用一个景别去表现疾驶而来或飞奔而去的赛车手。

保持景别的相对稳定,实际上是保持了空间的连续性和观众与被摄物体之间视点的相对稳定性,如同摇镜头对横向运动物体的追随表现那样,通过变焦距推拉,将一个纵向运动的物体,以一种相对稳定的形式表现出来。所不同的是,摇镜头适合于对横向运动物体的表现,变焦距推拉则见长于对纵向运动物体的记录。比如,在奥运会百米决赛时,有数个机位是从终点附近正对起跑线上的运动员进行追摄,这通常都是对准那些成绩突出、可能夺冠的选手。当裁判鸣枪、运动员起跑之后,镜头随着运动员向终点的冲刺,不断进行变焦距后拉,使得画面中的运动员,基本保持在同一景别(一般为中景或全景)上,记录下短暂的十余秒之内,运动员鲜活生动的姿态和面部表情等。比赛结束后,这些变焦距拉摄镜头立即进行慢镜头重播,从而能让观众仔细地欣赏选手的夺冠赛程和竞技英姿。

3. 变焦距镜头在运动摄影中,便于调整画面构图,选择最佳景物,突出视觉重点。

变焦距推拉可以是规则的——画面均匀地一推到底或一拉到底,也可以是不规则的——推中有拉,或拉中有推。其目的在于随时将多余的形象排除在画面之外,将富有表现力的那一部分形象保留在画面内,保持画面构图的严谨和合理。在电视风光片《层林尽染》中,我们见到这样一个画面:随着镜头的渐次拉开,映入我们眼帘的是满目青山翠柏,一片郁郁葱葱。不知内情的观众,看到这样的电视画面,会以为摄像机镜头前全是这种景象。其实,这是一个通过变焦距推拉,对景物进行了选择的画面。摄像机镜头前并非一片森林,而是一个有的地方树林茂密、有的地方树木稀少的山梁。拍摄时,摄影师利用变焦距镜头,有效地控制了画面的表现空间:当镜头摇到树木茂密的地方时,画面拉开;摇到树木稀少的地方时,画面推上。这使得画面中树木这一重点形象始终饱满,成为这个镜头的视觉重点,给人以突出的印象。

需要说明的是,这种推拉结合的变焦距拍摄,与打气筒式的一推一拉的变焦距拍摄,有着明显的不同。前者是通过推拉,在运动中调整画面构图,选择最佳景物和最佳表现空间。推拉的依据是画面形象和空间的变化,同时,推拉的范围是有限度的,并常与摇镜头相结合,形成推拉空间的转换。后者则是单一方向的推去拉来,镜头运动并非对形象或人物的追随,而仅仅是通过镜头焦距的变化,形成一种画面外部的动势,镜头的推拉范围大而急,并在一个空间点上变化,给人一种忽而被拉近、忽而被拉远的动荡感觉。这种打气筒式的推拉镜

头,已引起许多观众的反感。这是我们在运用变焦距镜头时应当注意的问题。

此外,当我们在纪实性拍摄过程中采用肩扛方式进行运动摄影时,熟练地运用变焦距镜头,有利于我们捕捉重要信息,突出主要形象。比如,在电视纪录片《远在北京的家》中,摄制者跟随几个安徽小保姆,来到北京的家政服务中心。现场人多景杂,为了跟上被摄主体,摄制者不得不肩扛跟移拍摄。这时,变焦距镜头使得摄制者能够通过推、拉接近在人群中与人讨价还价的小保姆,并保持画面构图的选择性和目的性,排除多余的人物和景物,控制主要人物在画面中的位置和景别。再比如,当新闻记者跟随中央领导深入地方考查时,一方面,由于随行人员众多,另一方面,由于视察的地点经常变换,摄影记者不可能总在构图的最佳位置上进行拍摄。这时候,变焦距镜头正好派上用场:当领导在纺织车间与层层围聚的工人握手谈天时,可以把镜头推到适当的中小景别上去;当领导在炼钢高炉边询问产量的时候,可以从小景别画面拉出来,把炉火正旺的炼钢炉纳入画面,以交代环境,等等。总之,变焦距镜头能够帮助我们在运动摄影过程中,较为便利地调整和选择构图。

4. 有助于实现拍摄对象处于焦点之外的拍摄。

当对一个物体的细部和整体进行连续表现时,移动机位的推拉镜头,会因摄像机为拍摄小景别画面而过于接近被摄物体,以至超出镜头最近焦点的距离,从而使画面形象模糊。如果用长焦距镜头移拍,则很难实现从被摄物体细部到整体的景别转换。此时,如用变焦距镜头完成景别变化,就可以发挥广角和长焦两个镜头的长处。当镜头调至长焦段时,一方面,可以将机位放在离被摄物较远的位置(镜头最近焦点之外)上进行拍摄,以保证物体在焦点之内;另一方面,画面景别可以表现得很小,使物体细部在画面中占有较大的空间。当镜头调至广角,在机位不动的情况下,画面即可从特写逐渐转换成全景;广角大景深的特点,又使得画面有一个较大的表现空间,容纳下物体的整体,并且画面形象的各部分都是清楚的。比如,当拍摄一尊具有重要考古价值的刚出土的铜鼎时,我们就可以在较远的位置上先用镜头的长焦距一端把画面推至铜鼎上的花纹局部,然后逐渐变焦拉出全景画面,让观众从局部到整体看清这件文物。

5. 变焦距急推急拉镜头可以产生某种特定的节奏变化。

运用手动调焦距,可以产生急速的推拉镜头;这种造型效果,移动机位推拉是难以实现的。急速推拉镜头,强化了画面框架移动的速度,并超出了人眼观察物体的感知速度,画面内形象除中心点相对清晰外,其他部分全部虚化,呈现出一种放射状急速收缩或扩张的画面,形成一种特殊的画面节奏。这种画面对人眼的视觉冲击力极强,极易引起观众心理上的不稳定感,常被用来表现某种

主观视线,反映剧中人物恐惧、愤怒、惊异、狂喜等爆发性的心理变化和情绪,或通过闪电般的景别变化引起观众对画面形象的注意。

比如,对一些歌舞节目进行电视转播时,根据音乐的节拍或舞蹈的动作,作急推急拉处理,能够取得贴合歌舞情绪和节奏的画面效果。中央电视台某节目播出的一个反映东北某农村的姑娘们赶集看花灯的舞蹈,当高潮部分音乐节奏加快、舞蹈演员各自模拟村妞看灯时千姿百态的表情动作时,画面时而急推成某个舞蹈演员的中景景别的静态动作造型,时而急拉成众多演员的全景群像。从画面效果来说,由变焦距急推急拉形成的爆发力和节奏感是与舞蹈本身欢快喜庆的节奏和气氛相吻合的。

急速推拉使变焦距镜头强制性的特点表现得更为明显,它使画面的运动力度加强,节奏加快。它如同语言文字中的惊叹号、音乐旋律中的重音符,是出情绪、出节奏、出气氛的地方。运用得适时和恰当,会给人以震撼的力量;而运用得不当或过多过滥,则会使人产生视觉疲劳,并感觉是被迫接受一个画面,从而产生逆反心理,结果造成编导者最得意之处正是观众最反感之时的败笔。

6. 变焦距镜头的推拉与其他运动摄像方式相结合,可使画面内部的蒙太奇更为丰富。

变焦距镜头可以在远离被摄人物的情况下,通过变动焦距及焦点,完成定焦镜头需要几个机位和镜头才能完整表现的机位调度,使人物和环境浑然一体,画面景别和视点转换更趋向于平稳、连贯、柔和,形象和情景的表现更加生动、真实、可信。屏幕给予观众的直观感受,不同于镜头组接所产生的画面外部蒙太奇,可以使电视画面的造型表现更加接近生活,接近人们对现实的视觉认识规律。

在纪实性节目中,变焦距的运用使长镜头拍摄成为可能,从某种意义上讲它是长镜头理论的技术支柱。世界各国纪实性节目中优秀长镜头的实例,绝大多数是用变焦距手段完成的。这里恐怕主要应归功于变焦距镜头造型表现上的种种优势。近年来我国的一些优秀电视纪录片,也在这方面取得了长足的进步。诸如《回家》中大段跟拍熊猫活动的镜头,《沙与海》中拍摄小女孩独自玩沙的长镜头,都呈现给观众一种较完整、自然的生活流程,给中国的纪录片创作界带来一股清新的风。作为摄影师,我们应该从这些成功的作品中汲取经验,学习优点,不断提高自己运用画面造型形式和不同的镜头语言来记录生活、传递感情和表达思想的能力。

(四)拍摄变焦距镜头应注意的问题

运用变焦距镜头拍摄,十分重要的一点是对变焦距动点、动向、动速的

控制。

所谓动点,是变焦距推拉的起动点和停止点。动向,是变焦距的推拉方向。动速,是变焦距的推拉速度。在这三个方面中,动点因素最为重要。正确控制变焦距动点的基本要求,是将变焦距推拉的起动点安排在运动物体(人物)动势最大的那个点上,把停止点安排在运动物体动势停止或消失的那个点上,形成一种你(被摄物体)动我(变焦距)动、你停我停的镜头运动方式。这种处理方式,可以使画面外部的运动(变焦距推拉)和画面内部的运动(被摄物体的运动)有机地结合和对应起来,减少观众对变焦距镜头起动和停止的注意,好像镜头的运动是由被摄物体带出来的一样,观众在对被摄物体运动的观看中,不知不觉地接受了这种画面运动。如果被摄物体动时变焦距不动,被摄物体不动时变焦距却在"运动"(推拉),两种运动形式就会重复影响观众的视线,迫使观众不断地调整视线去"追随"变化中的形象,使观众觉得变焦距的运动是一种多余的运动,不但无助于认识画面形象,反而干扰了观众的视知觉活动,使本来带有某种强制性的变焦距形态更为明显。

对变焦距动向的把握,主要考虑下面三点:① 根据被摄物体的运动方向,决定变焦距推拉方向。如人物往远走,镜头推上去;人物从远处来,镜头拉开来。这种镜头运动是顺势的。② 根据画面内情绪的要求,决定变焦距推拉方向。如情绪激动、气氛紧张时,镜头推上去,使画面内情绪更为饱满、强烈;情绪放松、气氛低落时,镜头拉开,使画面空间更为空旷,更易发挥感情上的余韵。③ 根据情节对造型的要求,决定变焦距推拉方向。如情节要求视点前移时,镜头推上去;情节要求视点远离时,镜头拉开来。

对变焦距动速的把握,主要考虑下面三点:① 依据被摄物体的运动速度,决定变焦距推拉速度。一般情况是,你(被摄物体)快我(变焦距速度)也快,你慢我也慢。这种镜头运动也是顺势的。② 依据画面内情绪和内容节奏决定变焦距推拉速度。节目节奏快、画面内情绪紧张时,变焦距推拉速度快;反之则慢。③ 依据对观众视点调度的快慢,决定变焦距推拉速度。快速调度观众视点、满足观众对被摄主体认识的某种急切心理时变焦距推进速度应快些;反之,控制观众对被摄物的识别速度、放缓观众的某种感情节奏时,变焦距推进速度则应慢些。

总之,对变焦距拍摄的动点、动向、动速三要素的把握和处理,应根据具体的拍摄对象及节目总体构思统筹考虑。一般来讲,在电视剧和非纪实性节目的拍摄过程中,这些环节都可以在反复演练中实现最佳画面效果,而在纪实性节目中掌握好这三个方面就有一定的难度。纪实性原则要求现场拍摄一次完成,

不能多次拍摄。另外，人物和物体的运动和停止，具有某种突然性和多变性，动体由动到静、由静到动的过程，正是动速变化最大、动感最强的时刻，摄像机要想准确而不失时机地跟上运动人物和物体，需要拍摄者具有敏锐的观察能力和反应能力。特别是人物和物体运动轨迹复杂多变时，镜头运动的方式也要相应变化，而每一次推拉的转换，都是一次动点的转换，使整个镜头运动更为复杂。在这种情况下，拍摄者要注意下面三点：① 在拍摄过程中，对运动物体要边拍摄边观察，并要有预见性，根据自己的生活经验、对物体运动规律的认识以及前期采访时对拍摄对象运动特性的了解，力争在运动物体每一次变化前，作出正确的判断和选择，否则将会处处被动，使每一次推拉都"慢半拍"。② 最好运用肩扛式拍摄方法，增强机位运动的随意性和灵活性，拍摄时身体应保持随时可自由转向运动的姿势。在身体运动过程中睁开左眼，用右眼观察寻像器里的构图，用左眼的余光观察拍摄对象及其周围环境。③ 如用三脚架时，纵向和横向锁机旋钮宜全部放松，使云台有最大的灵活性。

变焦距推拉的起幅和落幅要果断。如同摇镜头的起、落幅要果断一样，犹豫和迟疑都会影响镜头运动的流畅，甚至引起表现意图的混乱。

不动机位对同一物体单一方向的变焦距推或拉，最好跨一级景别。例如，从全景推至近景或中近景（跨过了中景）。否则，极短距离的推拉，画面景别变化不大，镜头表现性贯彻得不彻底，会引起一种误解：这不是在推拉镜头，而是在技术上整理画面构图。这会让人感觉是在对一个构图失误的镜头进行调节。

本章思考与练习题

 1. 镜头的光学特性是指什么？由哪些因素组成？这些因素各对画面造型产生什么影响？

 2. 怎样区分标准镜头、长焦距镜头、广角镜头和变焦距镜头？

 3. 请分别谈谈长焦距镜头、广角镜头和变焦距镜头的造型特点、功用和拍摄注意事项。

 4. 变焦距镜头对长镜头纪实有何意义？

 5. 变焦距推镜头和移动机位推镜头有什么不同？

第三章 电视摄影的构成要素

本章内容提要

电视摄影的创作要从了解其基本的构成要素开始。电视摄影的构成要素包括画面构成和声音构成两个部分。电视摄影的画面构成包括主体、陪体、前景、背景、影调、色彩和线条七大要素。其中,画面成分和画面要素的不同,使得我们在进行创作的时候会选择不同的方法。电视摄影的声音构成包括音乐、音响、音效和人声四个相互独立的系统。在四个声音系统中取得一种相辅相成的效果,是我们对电视摄影的声音系统的要求。

电视摄影的影像包括声音和画面两个部分。也就是说,电视节目的信息传递,主要是通过画面讯道和声音讯道来完成的。画面和声音的结合,构成了电视节目内容表达的主要方式,也是其传播内容的主要载体。我们称画面与声音相结合的这一信息传播系统为视听语言,或者影像语言。它和文字语言、有声语言一样,都是人们进行信息传递的载体。

在本章中,我们将具体分析电视节目视听语言的构成要素,并对其基本属性和特点进行分析,总结其基本使用规范。

一、电视摄影的画面构成

电视摄影的画面构成可以分为画面成分构成和要素构成两个部分。所谓画面的成分构成,是组成电视画面的各个部分的总称,它们协同构成一幅画面的整体。画面的要素构成则是对画面整体不同特性的表述,每一个画面要素都能够独立完成对画面构成的某一个特性的描述。如果作一个形象化的比喻,那么画面的成分构成就相当于人的头、四肢和躯干,这些组成部分共同构成一个人的整体;画面的要素构成则相当于对人的不同性质的描述。比如按照性别特

征划分，人可以分为男人或者女人；按照年龄特征划分，则分为老人、中年人、青年人、少年、儿童和婴幼儿。不同的要素构成实际上按照不同的标准对画面的整体特征进行了解释。

（一）画面的成分构成

电视画面的成分构成包括主体、陪体、前景和背景四个组成部分。

1. 主体。

所谓主体，是指画面内容的主要体现。画面主体既是反映内容与主题的主要载体，也是画面构图的结构中心。主体可以出现在画面的任何位置，但一定要鲜明突出。

电视摄影是通过画面形象来进行创作的，而这些形象又来源于广阔而繁复的现实生活。因此，作为画面的视觉重点，主体具有极大的包容性。它可以是某一个被摄体，也可能是一组被摄体；既可以是人，也可以是物。比如说，拍摄一个新闻发布会时，如果镜头推至主席台上某一位领导的中景画面，那么他就是画面的主体；倘若镜头拉开，表现的是整个新闻发布会会场的整体，那么画面的主体就成了会场整体了。再比如我们拍摄颐和园风光时，以昆明湖为前景向佛香阁的方向拍摄一个全景画面，那么富有代表性的佛香阁就成为画面中的主体形象。但是，如果画面是以佛香阁、万寿山为背景，昆明湖上的小舟、湖心岛占据画面的中间层次，而前景又是著名的铜牛，你就很难把这些事物中的一个单独挑出来，作为画面的主体。实际上，这幅画面的各个组成部分，无论是佛香阁、万寿山，还是湖上的小舟或者湖心岛，抑或是铜牛，都无法单独构成这幅远景画面的主体。这样的画面并不是以某一个事物作为主要内容来构成的，恰恰是这诸多事物构成的整体所形成的整体氛围，才是画面表达的核心。所谓"远景取其势"，这个"势"才是画面主体的内容。它要求画面的各个组成部分相辅相成，制造"整体大于部分之和"的效果，而这个整体才是主体所要表达的核心。

主体是画面表达的主要内容和结构中心，但我们对主体的基本要求却非常简单，就是要鲜明突出。如何突出画面主体呢？具体的方法可以包括以下几个方面：

（1）明暗法，即通过对画面进行良好的用光控制，实现画面明暗反差的对比，以突出主体。通常我们会将主体放在明亮的光线下，通过与其他景物的明暗对比来突出主体。最典型的例子就是电视新闻节目主持人的画面。通常主持人都处于明亮的光线下，而作为背景的主控机房的光线则相对暗淡，在明暗对比中突出了主体。

（2）黄金分割法。黄金分割法的规则最早是造型艺术中的一种分割法则，亦称黄金分割率，简称黄金率。它的分割方法为，将某直线段分为两部分，使较长部分与较短部分之比等于整体与较长部分之比。实践证明，它的比值约为1.618:1或1:0.618，即黄金比。黄金比最早是由古希腊人发现的，19世纪被欧洲人认为是最美、最协调的比例。毕达哥拉斯学派据此形成其朴素的美学观点——"美来自于数与数的和谐"。将主体置于和谐的黄金分割处，可以起到突出其地位的作用。

实践中，我们更倾向于运用中国的九宫格原理。所谓九宫格原理，就是将电视画面的长和宽都作三等分，在画面中形成由两横两纵四条线段组成的一个"井"字，也就是将整个电视画面分成九等分。人们发现，九宫格的四条线交汇的四个点，是人们的视觉最敏感的地方。在国外的摄影理论中，把这四个点称为"趣味中心"。当被摄主体处于或分布在这四个点附近的时候，最容易吸引人们的关注。

无论是黄金分割法还是九宫格法，都强调要将主体放在一个更加恰当的位置上，而不是古板地将其放在整个画面的中心。

在彩图1中，为了突出表现蜜蜂这一主体，我们利用逆光将其放在光线的明亮处，从而使得在色彩上并不占优势的蜜蜂在光线中处于显眼的位置。同时，创作者并没有将蜜蜂放在整个画面的中间，而是稍稍偏右上的位置，使得蜜蜂恰当地处于九宫格的右上角的趣味中心，从而在构图上完善了对主体的突出作用。

（3）虚实法，即通过对画面景深的控制，使主体处于景深的清晰范围内，其他构成元素在景深范围外，由此突出主体。在电视画面中，影响景深的因素包括：① 镜头的焦距。在其他条件不变的情况下，焦距越大景深越小，反之则越大。② 实际拍摄距离的远近。在其他条件不变的情况下，拍摄距离越近景深越小，反之则越大。③ 画面光线的明亮程度。在其他条件不变的情况下，画面本身的亮度越高则景深越大，反之则越小。

实际上，通过光线控制景深变化，要借助调整镜头光圈的大小。不过，不同于照相机镜头的处理，电视画面并没有可以调整的曝光组合，因此影响光圈大小的因素主要来自光线明暗的变化。

（4）视线法，即依据视线引导的原理，通过引导视觉注意，来突出主体。受众的视线会受到画面中人物形象的影响，根据画面中人物的视线方向而形成直觉注意。

虚实法和视线法这两种突出主体的方法在图3-1中得以体现。

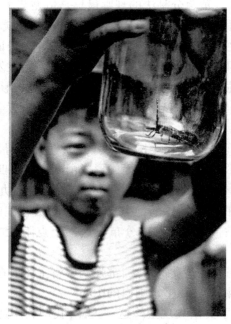

图3-1 孩子与蚂蚱

在这幅画面中,虽然罐头瓶中的蚂蚱在画面中所占面积很小,处于画面中非常不起眼的边缘位置,但整幅画面中唯一呈实像的事物就是瓶子中的昆虫。虽然孩子在画面中占有很大的比重,但是因为孩子处于景深之外,呈虚像,所以主体形象自然是蚂蚱而不是孩子。同时,因为孩子的形象所占的面积比较大,观众在观赏的时候还是会首先看到孩子,但是孩子的视线并没有与观众形成呼应,而是将观众的视线引导到画面右上的蚂蚱身上了。这种视线引导也再一次突出了蚂蚱的形象。

(5)色彩反差法,即通过对色别、色明度、色纯度及冷暖色的对比运用,来突出主体。色彩是电视画面中重要的表现元素,通过对画面中色彩的对比使用,能够清晰地形成画面中主、陪体的关系。

(6)线条反差法,即依据画面线条布局的对比运用突出主体。

色彩反差法和线条反差法这两种方法在彩图2中得以体现。

在这幅画面中,虽然女孩是唯一的人物形象,但是为了突出她,摄影者还是煞费苦心的。首先,女孩在画面中所处的位置恰好是黄金分割点的位置,很容易引起观众的注意。同时,女孩身上的衣服色彩与背景形成了鲜明的对比。如果我们将女孩放置在画面左侧的黄色背景区域,那么这个主体的形象就会被背

景吞噬。另一个需要注意的问题是，画面中除了女孩的曲线形象，线条处理都是直线形式，这在一定程度上形成了线条形式上的对比，也有利于突出女孩的主体地位。

除了以上这些突出主体的方法之外，在电视画面的动态构图中，我们还要注意一些其他的问题。

电视画面，尤其是电视新闻画面是对拍摄对象的连续记录。因此，电视画面不像图片画面那样，可以通过一瞬间的抓拍取得良好的瞬间构图，它要求在动态变化的环境中始终保持画面主体地位的突出。在这个过程中，以下几种关系是突出主体的重要手段：① 前后关系。要始终保持主体形象在画面中处于更靠近镜头的位置。② 朝向关系。为了保持画面中的主体形象与观众的"交流"关系，应该注意保持主体形象面向观众的状态。③ 动静关系。在电视画面中，活动的影像形式更容易引起观众的注意。因此，在安排画面的主体形象时，如果拍摄对象处于静止状态，则要尽量避免在画面中出现运动样式较为明显的画面内容。④ 景别关系。电视画面的表现是选择的艺术。为了突出被摄主体，往往需要将其安排在更近的景别中，以保持被摄主体与观众的接近感。同时，应该停留更长的时间，以给观众更为明确的印象。

对于以上四种关系的具体应用，我们可以用电视采访中较常出现的领导视察的场面来说明。在视察中领导总是出现在陪同人员的前面。针对这样的情况，机位也会放置在整个队伍的前面，以保证领导形象出现在画面中更靠近镜头的位置上。这就是前后关系的具体应用。

但是，有的时候领导需要一个向导来指引视察路线并做相关的介绍。这个时候，这个人就会出现在领导的前面，前后关系的使用就会出现问题。针对这样的情况，我们可以根据向导总是面向领导讲话的特点，将镜头总是摆放在领导的视线前方，以形成朝向关系，让领导始终保持与观众的交流状态。也就是说，当前后关系和朝向关系同时出现的时候，朝向关系在突出主体的作用上更加明显。

当然，通常领导在视察工作中，总是保持一个相对稳定的状态。如果这个时候向导的镜头意识更强，在镜头前手舞足蹈，那么按照动静关系的要求，领导的主体形象必然会受到一定的削弱。在这种情况下，就需要对景别关系的良好控制。通常，我们会以近景或者中景来单独拍摄领导形象。为了强调他与向导的交流状态，我们也需要给向导镜头，但在景别上就会以全景或者大全景出现，以保证领导在景别上更加接近观众。同时，领导的近景如果停留 3 秒，那么向导的反打镜头就会控制在 3 秒以内。这就是景别关系运用的具体体现。

2. 陪体。

所谓陪体,是与主体有紧密关系的对象。在电视画面构成中,陪体容易与画面的前景和背景在概念上混淆。区别陪体和前景、背景的关键就是看它们与主体的关系。陪体是与主体有紧密关系的对象,因此画面中的陪体是不能更换的,否则将会影响到整幅画面的主题表达。而前景和背景则没有这种严格的内容要求,因此更换前景和背景并不会从根本上影响到画面的主题表达。

陪体在画面中的功能主要包括:帮助主体揭示主题,形成画面自身的叙事功能;均衡画面,使画面更富有形式美感;渲染气氛,使画面更加自然,富有生活气息。

画面中有无陪体,直接影响到画面是否可以完成独立的影像叙事。

图 3-2 平遥居民

图 3-2 是学生在山西平遥拍摄的一幅习作,画面表现的是拍摄现场一位居民的神情和动作。如果只是对这个中年人的神情进行抓拍,也可以构成一幅画面,也就是一幅标准的肖像作品,但是我们并不知道这个中年人神情的来源;也就是说,画面虽然表现了状态,但是并不能完成叙事。而当我们在镜头中结构了作为陪体存在的摄影师之后,整个画面的主题表达就不再是一个简单的神情了,而是一种现代与传统、历史和现实的呼应。中年人的神情有了具体的呼应,整个画面就不再需要文字的说明而有了独立的自我陈述的能力。陪体的存在不仅改变了画面整体的主题表达,而且形成了画面自身的叙事。

又如图 3-3。在这幅学生习作中,画面中间胖男孩夸张的神情构成了主题表达的中心。如果没有陪体,交流实际上是在拍摄者和胖男孩之间形成的,也

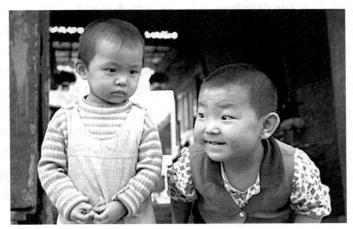

图 3-3 你在看什么

就是摄影师在关心这个胖男孩"你在看什么?"但是,旁边穿背带裤的小男孩以一种茫然不知的神情盯着胖男孩,又构成了另一个层次的"你在看什么?"陪体的存在构成了画面自身的意义表达。因为有陪体背带裤男孩的存在,画面自身就有了"说话"的能力。同时,出现在画面稍后上的陪体,使得画面层次更加丰富,画面的立体感和纵深感都得到了一定的加强,从而在一定程度上丰富了画面的形式美感。

由此可见,陪体在画面中的出现,可以创造出画面中诸元素之间的直接联系,构成一种画面内容和形式的"呼应"关系,从而保证了画面中诸元素的整体感,突出了画面自身的逻辑和陈述能力。因此,加深对陪体功能的认识、有效地发挥陪体的作用,对加强电视画面的影像叙事能力是很有帮助的。

照片是瞬间成像的固定画面,一张照片的主体和陪体一般必须同时出现,否则就没有任何意义。而作为活动的连续画面,电视画面的主体和陪体可以同时出现,也可以不同时出现,在场面调度中还可以颠倒主体、陪体的关系以适应内容表达的需要。下面我们来具体看看不同于图片摄影的这种陪体安排。

(1)主体先于陪体出现在画面上。此时,主体首先呈现在观众眼前,虽然陪体不在画面之中,但可以根据主体的呼应情况进行假想和推测。比如,画面中首先出现的是神情黯然、暗自垂泪的花白头发的母亲,然后镜头顺着母亲目光的方向向下移动,出现在画面中的是一件血衣,在血渍的中间有一个弹孔,而弹孔的上方挂着一枚军功章。母亲一双布满老茧的手正在不停地抚摸着弹孔的位置。在这样的镜头中,主体(母亲)先于陪体(血衣)出现,不但使主题表达得恰到好处,而且镜头运动与悬念的设置、情绪的营造都十分吻合。

（2）陪体先于主体出现在画面上。陪体先在画面上出现，而不见主体，可以说是活动影像的特有现象。在图片摄影中，很难想象画面只存在陪体而没有主体的情况。但是，在连续的、运动的影像中，完全可以根据内容表达和创作意图的需要，用变化的、连续的画面语言来艺术地表现主体和陪体。当陪体先呈现于画面之中时，它有时相当于该画面中暂时的"主体"，但是，随着镜头的运动和内容的转化，与其具有内容呼应关系的真正主体出现时，主、陪体关系也就在影像语言中得以诠释，原先的陪体便会在变化了的构图关系中显现其陪体的性质和作用。例如，画面中首先出现的是四散奔逃的丛林野兽，然后是一只巨大的蹄印，接着，镜头顺势摇上，出现了一只怒吼的霸王龙。全景画面中霸王龙昂首怒吼，形体较小的其他动物在它的周围落荒而逃。这种主、陪体关系的动态安排也正是动态影像传播的魅力所在。

（3）主、陪体关系的灵活转换。画面中的主、陪体关系并非固定的存在，而是随着画面的运动和时间的变化，不断地进行着转化。以电视节目中经常出现的双人对话场景为例。当谈话的双方处于画面纵深方向上的前后位置时，为了突出说话一方的主体地位，摄影师通常使用小景深画面来虚化不说话的陪体。但是，因为说话的主体在两个人之间不断地转化，因此虚实关系也在两个人之间不停地转化，说话即为实像，不说话就成为虚像。在这一过程中，主、陪体也在不断地交换，我们称这样的拍摄方式为转移调焦。正是通过不断转换焦点，实现了主、陪体关系的灵活转换。

需要指出的是，在构图时虽然对陪体有种种不同的处理方式和技巧，但是我们一定要把握分寸，不能使其超越了主体形象，反"陪"为主。陪体应当始终与主体紧密地配合，凡是妨碍突出主体的情况都要尽力避免。

3. 前景。

所谓前景，是指在画面中位于主体之前，或是靠近镜头位置的人物或景物。前景有时可能是陪体，但在大多数情况下是环境的组成部分。

前景在画面中并没有固定的样式，可以出现在画面的四角、四边，也可以构成框架结构，既可以是虚像，也可以是实像。作为主体之前的被穿越物存在时，前景还可以遍布整个画面。不论是在以交代地理位置、环境特色为主的远景、全景镜头中，还是在以人物交流、动作表情为主的中景、近景镜头中，前景都能够在画面中展示其特殊的作用。

（1）前景可以帮助主体提示画面内容，烘托主题。比如，为了表现北京香山的秋色，在前景位置上出现的一枝红叶是最有表现力的；表现周恩来总理日理万机、彻夜不眠，前景灯下显示着已经凌晨三点的钟表就是最好的内容提示。

有些拍摄内容，只靠画面的主体往往很难说清全部内涵，前景的出现可以结合对比、反讽、烘托等修辞法将主题表现得更加鲜明。比如，画面的主体是一幢幢别墅样式的楼群，我们会认为这是要表现城市建设的成就。可是，如果前景是一片良田，并且有一块路牌指向某某村，我们就会明白这不是在表现城市建设，而是在表现新农村的面貌。

（2）前景有助于强化画面的纵深感和空间感。虽然电视画面是一个二维平面，但是由于人眼观察景物具有近大远小的透视特性，因此在构图过程中有意识地选择一些前景，能够在画面中模拟和表现出三维立体空间的透视感和距离感，为观众创造出属于镜头的表现力。例如，在电影中经常出现黑洞洞的枪口。在拍摄的时候，摄影师大多会将镜头贴近枪口，这种做法利用了镜头近大远小的视觉表现，因而大大夸张了枪口的空间结构，形成了枪口和枪身比例关系的变形，从而创造出属于镜头的视觉张力。

（3）前景可以起到明显的装饰画面的作用。前景是出现在画面最前端位置上的影像形式，因此它可以像绘画的画框或者雕塑的基座一样起到明显的装饰作用。比如，马克·吕布先生有一幅经典的框式构图的照片，拍摄的是60年代北京琉璃厂的街道。图片透过路边的居民窗来表现街上的人物群像。整幅画面被窗格分割成六个部分，大大增强了空间感。同时，这样的装饰性画框给予了画面中人物之间以及画面中人物和观众之间某种"交流"关系，从而使画面形散而神不散。这幅图片在运用装饰性前景的作品中独树一帜，非常有特点。

（4）前景可以用来张扬一种视觉心理。比如，在电视隐性采访中，往往会有意在画面构图中表现因偷拍而形成的虚化前景。这样的前景本身并不是一种装饰性的画框，但却具有非常强烈的视觉引导作用。观众会因为意识到这是偷拍的镜头而增强对画面真实性的认可度。实际上，这种做法正是利用了观众的窥视心理。

（5）在运动摄像中，前景能增强画面的动感、节奏感和韵律感。比如，当摄像师在行进的汽车上拍摄城市中林立的建筑时，选择路灯、车流作为前景从画框中一一划过，能够给观众的视觉体验带来一种音符般的节律感。同时，这些前景也构成了画面动感表达的重要形式。

前景在画面中的安排并没有什么一定之规，根据画面内容和拍摄者构图的需要，可以将前景安置在画面框架的上下边缘或左右边缘，甚至可以布满画面，比如雨幕、烟雾等。但是，前景的运用和处理应以烘托、陪衬主体以及更好地表现主题思想为前提，而不能分割、破坏画面，影响了对主体的表现。在实际拍摄

中，无论是以人物做前景，还是以景物做前景，都应当注意做到以下几点：

（1）前景的选择和运用，必须为突出主体和表现主题服务。前景在画面中不能妨碍对主体的表现，诸如遮挡了主体的轮廓、干扰了观众的注意力等问题，应当从一开始学习摄像时就加以避免。在构图中对前景的处理应该坚持宁缺毋滥的原则。

（2）前景在画面中的表现应当弱于主体的表现，以防止前景过于抢眼，导致主次不分。在构图和取景时不能破坏画面的统一，不能混淆主要表现对象和次要表现对象的主从关系。

（3）前景要富有装饰色彩，构图要美。由于前景距镜头最近，它往往给观众以欣赏画面时的第一印象，因此，前景一定要引人入胜，不能给观众以多余和累赘之感。

4. 背景。

背景与前景相对应，是指那些位于主体之后的人物或景物。一般来说，背景多为环境的组成部分，或是构成生活氛围的实物对象。

背景在画面中也有着不容忽视的地位和作用。在电视画面的构成中，可以没有陪体或者前景，但是绝对不会没有背景。因此，正确运用背景非常重要。

从内容上说，背景可以表明主体所处的环境、位置及现场氛围，并帮助主体揭示画面的内容和主题。比如，为了表现冬泳爱好者的强健体魄，只展示冰天雪地的环境和水中畅游的游泳者是不够的；如果在背景中出现很多站在岸边、身着厚厚的棉衣或羽绒服的人，口中不断地呼出热气，这样才更有说服力。再比如表现战地摄影师面对炮火的镇定，仅展现摄影师坚毅的神情和从容不迫的动作也是不够的；如果在背景中出现弥漫的硝烟、牺牲的战士和正在不断爆炸的炮弹，这样的氛围就具有足够的说服力。

从结构形式上说，背景可以使画面产生多层景物的造型效果和透视感，增强画面的空间纵深感。比如，我们经常使用的爆炸式构图，也就是在快速变焦的同时进行拍摄的方法，其实就是通过变焦让背景形成线条化汇聚或者发散而产生纵深的效果。再比如，我们要表现层峦叠嶂、一览众山小的效果。虽然前景的绿叶或者楼阁能够用来丰富画面的层次，甚至通过夸张变形的效果产生视觉冲击力，但是在保证主体突出的前提下，前景能够构成的层次是非常有限的。而主体之后的背景则可以向纵深方向无限延伸。一幅画面在层次上的表现力主要依靠的还是背景。

由于背景处于主体之后，对形成画面的"图—底关系"能产生很大的影响，所以当我们选择和处理背景时，应注意以下几点要求：

（1）背景是画面主体的环境，构图时首先要保证主从关系。也就是说，背景不能够影响画面主体的凸现地位，不能干扰画面主体的造型效果。为了达到这样的目的，要求背景的影调、色调应与主体形成一定的对比，尽量避免与主体的影调、色调相近或雷同。同时，应当坚持减法原则，要利用各种技术手段和艺术手段简化背景，力求背景的线形简洁、明快。

（2）背景不只是在形式上为画面的主体服务，而且在内容上也应该为画面的主体服务。背景往往用于交代主体所在的环境，提供相关的信息，是对主体信息的有效补充。比如，为了表现医生的职业特色，就应该在医院的输液室采访医生；为了表达农民收获的喜悦，就应该在丰收的麦田或者果园采访兴奋的农民。将拍摄对象与典型环境相结合，不仅是强化画面效果的要求，也是内容上的要求。

（3）为了丰富画面的层次和空间纵深感，在背景的选择上要注意利用散点透视效果或者线性透视效果。如果条件允许，空气透视效果和小景深的转移调焦效果都是有效的选择。

（4）在背景的选择上，还应该注意情绪的渲染和意境的表达。比如，在2006年的世界杯报道中，在欧洲强队法国队被韩国队逼平的比赛中，摄影师反复使用了这样的镜头：孤独的法国队主教练多梅内克在韩国球迷一片红色海洋的背景映衬下，显得孤立无援和束手无策。显然，在这样的画面构成中，作为背景的韩国球迷看台，不只是这个球场气氛的重要内容，还在情绪上形成了与法国队主教练的强烈反差。

（二）画面的要素构成

电视画面的要素构成主要包括影调、色彩和线条三个部分。这些要素并不是作为画面结构的某一部分存在，而是影响画面整体效果的因素。

1. 影调。

影调是指画面中的影像所表现出的明暗层次和明暗关系，也就是画面中黑、白、灰的表现。影调是电视画面构成可视形象的基本元素，是处理画面造型构图及烘托气氛、表达情感、反映创作意图的重要手段。

电视画面中，由于不同景物之间存在亮暗对比和反差，会表现出一定的明暗区别和影调层次。比如说，画面中最亮的部分与最暗的部分会形成强反差，而这两者之间的过渡层次就显得柔和一些，既不太亮，也不太暗。电视画面的影调，实际上是镜头前拍摄对象的亮暗差别、明暗等级和亮暗面积在屏幕画面上的反映。由于摄影师所运用的表现手段不同、创作意图各异，光线条件、拍摄角度、取景范围也不一样，所以画面中的景物影调自然千差万别、丰富多彩。为

了方便对影调进行分析，我们依照不同的标准，把电视画面的影调形式作如下的区分：

（1）以画面明暗分布的倾向，划分为高调、低调、中间调。① 高调，又叫亮调、明调、淡调子、轻调子等。高调画面的明暗比例是明多暗少，以明为主，给人以明快、纯洁的感觉。高调画面的拍摄宜采用散射的正面光线，大多表现亮背景前的明亮景物，使景物的投影减至最低限度。但高调画面也要求有丰富的层次，大多使用少量的深色调或暗景物形成反差。这小部分的深色调和暗景物往往成为视觉中心，在相互对比中更能加强高调效果。② 低调，又叫暗调、深调、重调等。低调画面暗多明少，以暗为主，给人以凝重、肃穆之感。拍摄暗调画面，宜选择暗背景、深色调景物和低照度照明条件。暗调画面虽然大部分为深暗的影调，但也应有少量的亮色调，以使画面富有生气，并反衬暗调效果。③ 中间调，即画面的亮暗对比相对比较均衡、层次丰富，从最亮的影调到最暗的影调之间有大量的次亮、次暗等过渡层次，形成阶梯式的渐变效果，给人舒适和平和的感觉。中间调的画面明暗配置相宜、影调浓淡相间，易于表现景物的立体形状和表面质感，近似于人眼观察客观世界的明暗效果。

（2）以画面明暗对比（反差）的倾向，划分为硬调、软调和中间调。① 硬调，也叫强烈调。硬调画面中明暗差别显著、对比强烈，景物的亮暗层次少、缺乏过渡，给人以粗犷、硬朗的感觉。当背景亮、主体暗时，主体轮廓清晰，中间层次和过渡层次少；当背景暗、主体亮时，可形成一种浮雕效果。硬调画面整体感强，结构关系清晰，容易形成强烈的气势，但影像的细部易失去质感。② 软调，又叫柔和调、柔调。软调画面缺少最亮和最暗的调子，对比弱、反差小，给人以柔和、含蓄、细腻之感。软调画面一般为中间层次，影像细部能得到较好表现，但对大场面、结构性要求强的画面则表现乏力。软调画面适于表现层次丰富的景物，最好在散射光或平光照射下拍摄，如有烟霭、雾气、纱帐等分解光线效果更佳，也可在镜头前加纱或加柔光镜等。③ 中间调，又叫标准调。从画面的明暗对比来看，中间调明暗兼备、层次丰富、反差适中。从最亮的景物到最暗的景物，以及两者之间的过渡层次，在中间调的画面中都有表现，分布均衡。

影调在画面构图和造型表现中具有十分重要的作用和意义。通过对画面内不同亮度的拍摄对象的选择和配置、对景物间明暗等级的控制以及亮暗不同的影像在画面面积上的不同安排等，可以创造出悦目的视觉形象，形成或刚或柔、或明快或抑郁的总体基调，从而更好地塑造形象、烘托主题、表达创作意图。电视画面中，安排视觉形象的明暗层次和明暗关系并不是无章可循的，我们应该通过对影调进行有意识的控制，形成目的明确的秩序感。电视摄影师要善于

运用影调，逐步培养自己对画面的感觉和运用影调构图的能力。在拍摄过程中，以较短的时间迅速判断所拍对象形成画面后的影调效果，并对所拍画面的后期效果心中有数，是摄影师很重要的一项基本功。也就是说，影调并不是我们面前存在的明暗关系的客观反映，而是经过摄影师主观的选择和控制，在电视屏幕中出现的"人工画面"。摄影师在创作的时候并不能看到最终的影调效果，而是要在心中形成所需要的影调效果，并通过自己的选择和控制来实现。

另一方面，通过对画面的影调加以控制，还可以形成情绪基调，这是运用影像表达创作意图的有效手段之一。这里所说的基调即是指画面中占统治地位的影调，比如明快的高调画面能够给人以轻快愉悦等感受，而沉郁的低调画面常能引发观众忧郁沉重等心理反应。画面影调的基调能够有效地渲染气氛，造成情绪基调，从而更好地表现内容和主题。

2. 色彩。

有助于画面的情绪表达和情感渲染的另一个重要因素就是色彩。什么是色彩？色彩并不像许多人认为的那样，是物体天生所固有的属性，自然界中所有的颜色都是物体本身吸收和反射光波的结果。也就是说，没有光就没有色，色彩和光线是密不可分的。广义地说，色彩可分为无彩色和有彩色两大类。前者如黑、白、灰，也就是我们常说的消色系。这个部分是我们上面所讲述的影调的核心。后者如红、黄、蓝等，也就是我们狭义上所说的色彩的概念。

为了对狭义的色彩进行准确的描述，我们需要引入一组描述色彩的概念。

第一，色别，也叫作色相。物体的颜色是由光源的色谱成分和物体表面反射的特征决定的。在可见光谱上，人的视觉能够感受不同特征的色彩。人们给这些相互区别的色定出名称，如红、橙、黄、绿、蓝、紫等，就会形成一个特定的色彩印象。这就是色别的概念。因此，色别就是一种色彩区别于其他色彩的本质属性。它被用来表示颜色的种类，是色彩的主要特征。比如，红色虽然可以产生深红、纯红、浅红之分，但是它们作为色彩的本质属性都是一样的，就是红色；也就是说，它们的色别相同。

第二，色纯度，也叫作色彩饱和度。色纯度指的是色彩的鲜艳程度，它取决于一处颜色的波长单一程度。影响色彩纯度的主要因素是色彩中的灰度。比如红色，当其中加入白色时，就变成了粉红色；当其中加入黑色时，就变成了深红色。因此，越靠近无色彩（黑、白、灰），则纯度越低，色越浊。在实际创作中，自然界中并不存在真正的纯色。因此，色彩的纯度并不是越高越好，而是越接近真实越好。我们对色彩的判断，实际上是以我们的生活体验为基础的，超越我们认知范围的色彩表现，反而会让观众迷惑。

第三,色明度,也就是色彩的明暗程度。对色明度的表现有两种不同的情况。一是同一色别的明度变化,如同一颜色加黑、白以后,就会产生不同的明暗层次。还是以红色为例:红色中加入白色或者色光中加入白光,则明度高;反之,则明度低。二是各种颜色的明度变化。每种纯色都有与之相对应的明度,黄色明度最高,蓝紫色最低,红绿色居中。

我们了解色彩的这些基本属性,是为了完成电视摄影的具体创作。色彩的这些基本属性将会怎样影响电视画面的表现力呢?我们主要从以下两个方面来分析:

首先是色彩构图。所谓色彩构图,就是指根据主题和表现内容的需要,对画面内的可视对象进行恰当的配置和布局,以使各种色彩形成一种既有对比变化,又统一协调的整体关系。

画面的色彩构图是在色彩基调的统筹之下,对各具特征的色彩进行选择、提炼及组合的过程。从某种意义上来说,色彩的美感和意蕴并不在于某种单色自身,而要依靠不同色彩的相互关系才能得以表现。

在色彩构图中,有两种基本的表现样式:一种是对比,另一种是和谐。

在色彩对比中,最为明显的就是互补色对比。所谓互补色,就是假如两种色光(单色光或复色光)以适当的比例混合而能产生白色感觉时,则这两种颜色就"互为补色"。如果是染料,则是两种染料混合在一起能够调成黑色的时候,这两种染料就互为补色。互为补色的两种色彩同时出现在一幅画面中时,因为在色彩上并没有任何相互兼容的成分,因此就会产生强烈的对比。比如,最常见的互补色就是蓝色与黄色。当这两种色彩并列出现的时候,蓝色就会显得更蓝,而黄色则会显得更黄。因此,在珠宝首饰的包装上,黄金首饰就会被放置在蓝色的天鹅绒衬底上,使其色彩纯度显得更高。而我们在沙尘暴发生时黄沙漫天的情况下,能够看到办公楼里原本是白色的荧光灯闪出蓝色的光,也是因为沙尘暴使眼睛对黄色产生色彩疲劳,相应地就会对其补色——蓝色特别敏感。原本荧光灯中只有少量蓝色光成分,这时候却会被眼睛更为敏感地识别出来。

互补色对比是具有色别差异的两种色彩形成的特殊效果。实际上,在色彩对比中,还可以通过色纯度对比和色明度对比来传达色彩的视觉效果。

色纯度对比就是通过对画面中不同纯度的色彩的运用,以实现特殊的视觉效果。例如,在揭露德国纳粹屠杀犹太人恐怖罪行的经典电影《辛德勒的名单》中,辛德勒在肆虐的纳粹士兵和被驱赶的犹太人之间,看见了一个穿行于暴行和屠杀中的穿红衣服的小女孩。她毫发未伤,但是步履匆匆。后来,这个

小女孩又一次出现了,不过这一次她躺在一辆运尸车上,正被送往焚尸炉。在这个场景中,导演斯皮尔伯格将画面的整体基调处理成黑白效果,只是让这个小女孩的红色衣服作为彩色的部分出现在画面中。整体的消色处理,使得色纯度的表现得以张扬。这种对比效果还出现在电影《木乃伊归来》中。电影在开篇的时候表现主人公夫妇在探索一座古埃及时期的古城,这时候女主人公忽然眼前一花,仿佛回到了那一时期。她看到了眼前的石门的机关是如何打开的。这个时候,冲到她眼前的男主人公又让她从恍惚中回到了现实,并且顺利地打开了石门,证实了虚幻中的梦境竟然和现实完全吻合。在这个场景中,为了形成虚幻世界和现实时空的差异和对比,电影在表现现实的埃及古城时,多使用低纯度的色彩表现,画面中灰度更高,明度更低,显现了现实中古城的阴森诡异。而虚幻世界中的古城虽然景物依然,但是金碧辉煌,色纯度更高,显示了古埃及王朝的鼎盛气象。仅仅是色彩纯度的对比就将古今截然分开,避免了一回到历史就要对画面进行做旧处理,或者干脆使用黑白效果的传统样式。虽然这些例子都是电影中的实践,但同样是影像传播形式的电视,完全可以借鉴。

 色明度的对比类似于影调的反差处理。它同样可以通过亮度的差异来形成画面的层次。比如,日出时远处天边的朝霞,经过色彩的明度渐变所形成的靓丽效果;或者在空气透视效果的影响下,重重叠叠的远山表现出不同明度的雾霭效果,而蓝色的整体基调让整个画面宁静而平和。当然,色彩的明度对比还可以通过不同色别的明度差异来实现。比如,在冰天雪地的冬天,大部分同学都身着蓝色或者黑色的衣服,这一大群人中如果有一个身着黄色羽绒服的女孩子,就会格外显眼。这也是色明度对比的结果。更为明亮的事物自然更容易引起视觉的注意。

 除了色彩对比,色彩构图的另一个主要样式是色彩和谐。与色彩对比不同,色彩和谐并不是为了突出画面中的某一个部分或者某一个元素,而是要构成画面的整体感和一致感。总的来说,色彩对比大多从细节入手,而色彩和谐则是从整体着眼。

 就色彩本身而言,和谐的色彩关系大多是在各自的色彩组成中有互相兼容的成分。比如,家庭装修时,为了营造一个温馨的气氛,大多不会使用办公室常用的荧光灯,而是更多地使用白炽灯。这种灯色温相对较低,能散发出一种淡黄色的光。与之相配合,白墙也越来越少了,淡粉色的墙壁或者淡黄色的墙壁更加温馨。实际上,黄色与粉色这两种色光或者染料中都含有红色的成分,因此才会"你中有我,我中有你"。同样,由都属于冷色系的蓝色和绿色搭配起来的绿树蓝天,也能够形成整体画面的和谐感。

因此，就像写文章时要考虑谋篇布局一样，进行画面的色彩构图时也应该对色彩加以周密考虑，从而形成和谐统一而又蕴含对比变化的整体关系和构图安排。总的原则是各种色彩的搭配安排应保证主体突出、对比鲜明、画面均衡、结构严谨。

色彩布局的关键就是处理整体与局部的关系。一般来说，在画面的整体色彩构图中还必须有重点色彩、基底色彩和过渡色彩，做到整体中包蕴局部，局部里容纳细节。重点色彩即是主体形象的色彩、重要情节因素的色彩等，是画面的色彩"重音"和视觉中心；基底色彩是指背景色、环境色等，起到"衬底"的作用；而过渡色彩是指重点色彩和基底色彩之间联结、过渡的成分，主要由陪体来体现。

现实生活中的色彩是千变万化的，但我们拍摄或设计某个画面的时候，却不能无所不包，在用色上一定要力求简洁明快。画面的色彩布局首先要保证重点色彩在位置和面积上的核心地位，同时，为了使重点色彩得到更为突出、鲜明的表现，应配置一些基底色彩，通过重点色彩和基底色彩的对比来强化、映衬重点色彩；此外，要保证整个画面色彩的统一与和谐，还需要适当的过渡色彩使画面的色彩构图浑然一体。

色彩影响电视画面表现的另一个重要方面就是色彩基调。

所谓色彩基调，即指在影片整体或在其一个段落中占主导地位的色彩。色彩基调是表现主题情绪的色彩手段和色彩倾向。当五颜六色的色彩在画面中构成统一、和谐的色彩倾向并统一于某一种色彩之下，那么这种颜色便是画面的色彩基调，简称色调。比方说，电影《红高粱》是血红的，《大红灯笼高高挂》是深红的，《大阅兵》是草绿的，《黄土地》则充满浑厚而温暖的黄色。

色彩基调的形成主要取决于两个因素，一是该色彩在整体节目中的时间长度，二是该色彩在单一画面中的空间面积。作为色彩基调的色彩，必须在时间长度和空间面积上都占据主导地位，这二者缺一不可，否则基调也就无从谈起了。比如拍摄江南"早春二月"的风光，嫩绿自然是当之无愧的色彩基调，不论是"春风又绿江南岸"的河湖景色，还是"草色遥看近却无"的淡淡绿意，都应该在全片中断续往复地表现嫩绿的色彩。这样一来，色彩基调的明快清新就能给人以春的气息和春的美感。即使是一条表现春耕的新闻报道，也要点缀一点春天的绿色。

在某种程度上说，色调即情调，在一定的色彩基调的统筹之下，观众能够更好地感受作品主题的情绪特征和基调氛围。比如说，我们前面提到的色彩的感情色彩，如蓝色的深远、红色的热情、黄色的明快、黑色的凝重等，都可以通过画

面色彩构成中的设计和组合表现出某种富有寓意的色彩倾向和感情倾向。

因此,与单一的色块不同,色调实际上是通过色彩的铺排和相互作用,来实现一种情感上的渲染和隐喻功能。比如,在电影《阿甘正传》中,因为珍妮的不辞而别,阿甘内心非常苦闷,于是决定去跑步。在这个段落的开始部分,导演是这样设计的:在一个天气并不明朗的早晨,阿甘从自家门口的椅子上站起来,戴上一顶红色的帽子,穿过自家的花园,跑过门前的街道,跑过市镇的街道,跑过城边的小河,跑向辽阔的大海。在这个段落中,阿甘的装束是红色的帽子,蓝色的衬衣,灰色的裤子。阿甘周围的环境色彩是绿色的草地和树林、淡蓝色的街道和市镇、蓝色的河水和阴沉的天空。可以看出,这部分色彩的整体基调是冷色的,以此来映照阿甘此时内心的苦闷。需要注意的是,单就色彩的象征意义本身而言,蓝色虽然代表忧郁,但同样能够代表幻想和清爽;绿色虽然是冷色,也能够代表生机和活力。对于色彩的象征意义和隐喻功能,并不能做简单的机械认识,而是要放在具体的上下文中;色彩之间相互作用、相互影响才能产生具体的情感。这也正是色调表现的根本要求。色调表现不是从某种颜色出发来形成情感,而是从色彩的相互作用中产生出来。

举例来说,电视连续剧《乔家大院》是一部跨越几十年时空的长篇连续剧,讲述了乔致庸等几个山西商人和他们的亲人悲欢离合的动人故事。该剧选择了灰蓝色作为贯穿全片的色彩基调,显示出历史的沧桑感。故事讲述了咸丰初年,山西祁县乔家堡乔家大东家乔致广生意失败,病重去世。危难之际,不但没有商家愿意借银子帮助乔家渡过难关,反而都窥视着乔家的产业,伺机瓜分。大太太立即命人召回在太原参加科举考试的乔家二少爷乔致庸,并强迫他放弃青梅竹马的恋人江雪瑛,迎娶绰号"山西第一抠"的陆大可之女陆玉菡,并接管家事成为乔家新任大东家。乔家的生意从此蒸蒸日上。几十年过去了,陆玉菡去世,乔致庸和江雪瑛已经是垂暮的老人,两人再次相见,一生的恩怨情仇,竟然在三言两语中瓦解冰消……可以说,这种灰蓝色基调的设计和表现是非常准确和成功的,与剧作主题的总体情绪十分吻合。而在纪录片的拍摄中,获国际大奖的《山洞里的村庄》则笼罩在一种"古铜色"的色彩基调之中,画面的光影色调看起来仿佛有一种农民饱经风吹日晒的褐黄皮肤的质感,使得环境与人相融合,表现出一种和谐的、极富特色的地域色彩。当然,这种色调的形成在很大程度上得益于岩洞自身褐黄色的环境反射光。但是,如果摄制者缺乏构思设计,不能调动角度、光线、镜头等各种手段的表现力,那么即便身处岩洞之中,也不会使纪录片获得如此成功的色彩基调和画面效果。

色彩基调的形成,通常分为两种方法:一种是内部设色法,另一种是外部罩

色法。内部设色法就是在拍摄时有意识地选择、配置色彩向基调色靠拢,比如让背景环境色、人物服装色、道具色等成为基调色或基调色的邻近色。电视连续剧《雍正王朝》作为一部历史正剧,选择了棕黄色为色彩基调,于是剧中人物的服饰、室内装饰和建筑涂色都趋向于棕黄色调,使得全剧犹如一幅古老陈旧而又装帧精致的历史画卷,凸显出肃穆、正统。外部罩色法是指通过光学手段或色光照明等方法在画面的所有景物上都蒙上一层色彩基调。比如,在调整白平衡的时候,有意识地使红、绿、蓝不平衡以形成"偏色",这样拍出来的画面就笼罩在这种"偏色"的色调之中了。此外,采用色光照明也能形成一种罩色效果。比如拍摄结婚的宴客场面,打上均匀的红光,就会使得该场景仿佛沉浸在红红的喜庆之中。舞台照明中的色光照明更是被经常运用。但是,外部罩色法的色调笼罩在画面上的是一种偏色效果,如果处理不当,则容易给人做作、虚假的不真实感。

在具体发挥色彩的功能方面,我们要注意以下几个问题:

(1) 色调与色块的有效组织。色块是构成色调的基础,色调是色块整体感的体现。因此,从微观入手,我们要注意合理地安排色块的对比与和谐;从宏观着眼,我们则要保证色彩的简洁和一致。我们既不能陷入微观的层面过分计较而忽视了整体效果,也不能仅在宏观层面做文章而忽视了细节的张力。

(2) 色彩在时空调度上的作用。明确的色彩差别能够形成历史与现实的时空间隔,形成更为影像化的时空调度。在具体的实践中,把彩色画面进行黑白影调处理或渲染成泛黄旧色调的做法都比较常见。不过,对色彩的这一功能也不能进行机械化的简单认识,在时空调度上应该根据具体的上下文来灵活应用。同时,在利用色彩对比以形成时空调度的间隔感的同时,还要注意利用色彩和谐的因素,形成时空间的流畅转化。

(3) 正确地理解和使用色彩的象征意义和隐喻功能。首先,色彩的象征意义是多元的,不能对色彩的象征意义作简单的认识。要根据具体情况,创造性地利用色彩的象征意义。其次,色彩对人们情绪的影响和感染是潜移默化的。因此,在具体的创作中,不能为了实现某种隐喻功能,而过分强化色彩的意义,否则会给观众以强加于人的感觉,从而妨碍整部作品的主题表达和传播效果。再次,色彩的象征意义需要叙事的合理配合,不能想当然。隐喻和象征是建立在叙事的基础上的。如果不能在创作中完成叙事,只是依托隐喻和象征,那么这些抽象的符号也就失去了意义表达的根本。所谓"皮之不存,毛将焉附",正可以用来说明色彩的隐喻功能和叙事的关系。最后,色彩的象征意义并非独立存在的功能,而是要与色彩的其他功能合理融合、协调。色彩的诸多功能是一

个完整的有机体,割裂其中任何部分都会破坏色彩的功能。

总之,我们所提到的色调的隐喻功能,并非像数字原理或代数公式那样精密严整、一成不变,对这些理论的总结和归纳只是建立在最普遍、最一般的视觉规律基础之上,具有方法论上的意义。当我们用摄像机进行画面的色彩构图时,还必须结合具体的生活场景、表现对象及主题内容来区别对待、随机应变。

3. 线条。

线条是指画面形象(影像)所表现出的明显的分界线和形象之间的连接线。生活中的客观实体均有其外在的形式——线条,反映到电视画面中,同样会表现为视觉所能感知的景物轮廓线、相类似的景物的连线等,比如地平线、道路的轨迹、排成一行的树木的连线等。

线条是构成电视画面结构形式的基本视觉元素之一。依据不同的标准,可以将其作出如下区分:根据线条所在位置的不同,可将其分为外部线条和内部线条;根据形式的不同,可将其分为直线、曲线两大类。

电视摄影构图的重要任务之一就是对线条的提炼、选择和运用。当电视摄影师面对所拍摄的内容时,拍摄对象自身的结构、运动及相互关系所构成的线条形式是复杂多样,甚至是杂乱无章的。这要求摄影师必须能够从中找出最主要的线条结构,并迅速形成画面构图的骨架和主干,从而将画面中散乱分布的拍摄对象联系起来,形成和谐、均衡且意义明确集中的画面构图。可以说,线条犹如构图的"主心骨",能够起到提纲挈领、删繁就简的作用。此外,线条在画面造型上还能够强化拍摄对象的立体形状、空间纵深感和表面质感,能够产生视觉语言的韵律感和节奏感,并能约束和引导观众的视觉注意等。一个优秀的摄像师,应该善于运用各种技术手段和艺术手段把拍摄主体最富表现力的主线条提取和表现出来,形成简洁、鲜明、生动的视觉形象,获得最佳的屏幕造型效果,提示画面的主旨和创作者的意图。

需要指出的是,在电视画面构图中,线条的造型美感在很大程度上取决于它与画面框架的相互关系。这种动态的相互关系,直接影响了线条在画面中的走向、位置和大小比例。例如,拍摄同一根旗杆,虽然在现实生活中它是笔直地矗立着的,但是在电视屏幕的画面框架中,这根旗杆可以表现为直线,也可以表现为对角线,它可能很细长,也可能很粗短,它可以居中占满画面,也可以靠边分切画面,等等。不同的构图形式和框架关系会给观众以不同的视觉感受。当我们提炼主线条时,始终要注意画面框架为线条形式和观众收视所限定的参照系统。此外,电视摄影的对象经常是运动的主体,或是通过运动摄影来表现的拍摄主体,因此它在画面框架中的朝向、姿态等可能经常发生变化,"牵一发而

动全身",其外部的轮廓线条及与原有线条结构的关系都将不断变化。摄影师应该相应地变换构图,及时提炼出不断变化的主导线形结构,并利用画面框架的对比、参照来调整和完善画面构图。这也要求摄影师具备在动态中鉴别、提炼线条的能力,要能够认识在何种构图中被摄主体的线条形式最佳、最能表现和反映其本质、最能传达主题思想和创作意图。

那么,如何在画面里根据主题和内容的需求来结构画面的线条呢?下面分几个方面来阐述:

(1)线条的提炼。线条是客观事物存在的一种外在形式,它制约着物体的表面形状。每一个存在着的物体都有自己的外沿轮廓形状,都呈现出一定的线条组合。比如方形的桌子或长方形的柜子,它们有棱有角,有面有分界线;圆的球有弧形的线条等。树木有垂直线,河沿则是曲线。生活中任何一样东西,都有自己的形状和轮廓线条。物体的不同运动,也呈现出不同的线条组合。站立着的人和跑着的人,线条结构有所不同。由于人们在长期的生活中对各种物体的外沿线条轮廓及运动物体的线条变化有了深刻的印象和经验,所以反过来,通过一定线条的组合,人们就能联想到某种物体的形态和运动。因此,所有造型艺术都非常重视线条的概括力和表现力,它是造型艺术的重要语言。摄影艺术同样必须重视线条的提炼和运用,要善于利用角度、光线、镜头等,把不同物体的富有表现力的外沿轮廓加以突出和强调,使之清晰简洁,以再现准确、鲜明、生动的视觉形象。说到线条的运用,一般会被理解为某种线型的排列组合或者某种线条的图案美和线条趣味。实际上,只要在画面中塑造可视的形象,都离不开对线条的提炼。比如,要想再现人的表情、动作、姿态,必须选择角度、光线等,将人的面部线条、动作姿态的外沿轮廓线勾画出来,平展在画面上。这样,观者才能感受其表情、姿态和动作的内容,并受到感染;否则,形象就会消失。

(2)线条的特点。对线条的特点和作用进行归纳分析,对我们进行摄影创作很有帮助。以下具体阐述几种线条的特点和作用:

垂直线条可以让视线上下移动,显示高度,形成耸立、高大、向上的印象。比如,用垂直线条表现英雄形象和工业建设场景,有助于制造高大、雄伟、向上、挺拔的艺术效果,可以突出人物的精神面貌和场景的巍峨气势。

水平线条可以让视线左右移动,产生开阔、伸延、舒展的效果。比如,可用横向线条来表现群众活动场面、农业生产和山水风光等内容,以强调画面辽阔、舒展、秀美、宁静的气氛。

斜线条富于动感,会使人感到从一端向另一端扩展或收缩,产生变化不定

的感觉。比如,我们通常会将奔跑的运动员静止于向前倾斜的线条中;而对角线构图,则是我们常用于拓展画面空间的构图样式。

曲线条使视线时时改变方向,引导视线向画面主体集中。圆形线条可以让人们的视线旋转,产生更强烈的动感。使用曲线和圆线时,多为了强调画面的纵深感和动感,使画面结构更加丰富、更富有艺术性。

线条的形式看起来好像很复杂,实际上仅有直线和曲线两大类。直线包括垂直线、水平线和斜线。曲线的形式虽然比较丰富,但基本上都是波状线条的各种变形。

(3) 线条的功能。线条的功能可以归纳为以下三个方面:

第一,线条可以作用于画面的整体结构和主体形象的总的姿态。不管是大海、森林,还是高山和深谷,我们都可以根据其特点,选出横、斜、曲、直等线条形式,在画面结构中发挥它们的主要作用。比如,高山的直线结构显示出它的雄浑,远山波浪式的层峦叠嶂可以表现出它的婀娜。不同的线条可能造就画面不同的整体印象。

第二,线条可以通过对主体、陪体和背景等细部的刻画,造成不同的质感、量感和空间感。比如,柏树的树干上总是有层次地盘旋着向上的线条,让我们觉得这种植物有一种不屈的性格。梧桐树虽然没有这样的质感线条,但是作为行道树的一种,其富有规律的排列组合构成的线条,产生了很有节奏的数量感,向远处延伸的纵深线又产生了立体的空间感。而人物的剪影,则是通过明暗反差和人物的轮廓线条,形成了独特的造型感。

第三,线条在塑造一部作品的旋律、节奏和意境方面,也起着很重要的作用。线条并不都是客观存在的实体,它只不过是因光的作用形成的各种物体的轮廓线、不同影调之间的分界线和由过渡色块所组成的线型。这些不同的线条,大都在作品完成后期才能看到。在从事摄影创作活动时,如果不认真分析、观察、体验,就有可能忽视或体会不到线条的存在,因此,我们具备了用镜头观察世界的能力,才有可能充分利用线条来完成构图。比如,我们要表现冷峻的个性,就会用大反差的高、低调画面形成棱角分明的线条结构;我们要表现女性的柔美,则多数会在散射光下凸现女性的曲线美。

(4) 线条的运用。线条的运用体现在以下几个方面:

第一,运用线条来表现事物的特征。一幅画面要根据拍摄对象的特征,选择和提炼富有代表性的线条来表达内容,感染观众。任何艺术都不是照搬生活的原始状态,而是对生活的概括和提炼,摄影艺术也不例外。凡是用取景框选取到画面中来的景物,都应该经过作者的选择、安排和提炼,线条运用就是其重

要内容。把鲜明简洁的线条形式呈现于画面中,可突出画面的表现力和概括力。

第二,运用某种线条结构来传达感情。在造型艺术中,线条是重要的抒情手段。由于人们在长期的现实生活中对某些物体的线条结构积累了深刻的印象和感受,因此一拍到某种类型的线条结构就会产生联想,激发起相应的感情。艺术家们在长期的艺术实践中对线条定格表达感情的能力非常重视,艺术理论中对线条的表现力有这样的详述:水平线表现平稳,垂直线表现崇高,曲线表现优美,放射线表现奔放,斜线富有动感,圆形线条流动活泼,三角形线条稳定等。摄影者应该有诗人的心灵,要把现实生活中各种物体的线条结构,看成是有生命的对象。对于树木、花草、山、石等自然界的物体,要仔细研究它们的外沿轮廓线条的形状、姿态和伸展方向,利用它们的各种形态来抒情。

第三,利用富有特征的瞬间所展示的线条来表现动作和情节。运动着的被摄体,它的形状、姿态、轮廓线条是不断变化的。所以,要提炼运动对象的线条结构,除了其他造型手段外,抓取瞬间具有极其重要的意义。在不同的瞬间,运动体呈现的线条结构不同,其造型表现力也不同。我们简要列举以下几种类型:① 高潮点的瞬间。这个时候,运动物体的线条一般舒展流畅,刚劲有力,如跳高、跳远、舞蹈跳跃等。在高潮点按下快门,线条形状优美舒展,能展示运动、力度和技巧,感情奔放。② 运动张力的积聚阶段。此刻,线条姿态富于变化,引而不发,欲伸未展,充满一种潜在的力量。③ 运动节奏的过渡点。在有些动作情节中,富有表现力的姿态轮廓线条常常出现于动作已经开始,但未完成之际,这样的瞬间姿态会促使观众在想象中完成连续的动作。④ 运动线条的排列组合。线条并不总是被独立展现的,不同样式的线条的组合,能够创造出运动画面的节奏和韵律。线条的重复排列可以构成视觉上的节奏,相似线条的变化则能够产生韵律。画面中线条的形状不同、排列疏密不同,能够带给观众不同的视觉节奏,有的明快、有的柔和,有的急剧、有的缓慢。

最后,应该强调的是,线条的运用一定要有利于主题的表达,要与内容紧密关联,不能脱离内容单纯追求线条效果。

(三)画面构成的形式法则

画面构成的形式法则非常类似于汉字的"构字法"。它是将构成画面的诸要素组织起来,并使它们成为一个有机整体的方法。形式法则的核心在于"形式"。和汉字的构字法相似的是,不遵循形式法则的画面,在内容表达上会受到一定限制,但是它可能会营造出一种美感。因此,形式虽然为内容服务,但并不是内容的附庸。具有审美意识的画面内容更容易引起观众的关注和共鸣。

画面构成的形式法则非常丰富,但是主要的只有几种。我们就围绕这几种

主要的形式法则,来探讨一下结构画面诸要素的方法。

1. 对称与均衡。

电视画面的框架结构是一个稳定的长方形,其长宽的比例恒定,使画面具有平稳的感觉,因此,也要求构成画面的诸要素能够与这个外部框架形成统一的整体感。为了保证画面的这种稳定感,可运用对称与均衡两种形式法则。

对称与均衡是平衡的两种形式,它们能够使画面具有稳定的感觉。

对称是一种等量等形的组合形式。它往往以一个轴心、一条轴线为中心展开图案的配置关系,体现的是稳重、端庄的美感。对称包括轴线对称和中心对称两种类型。所谓轴线对称,是指沿画面中心轴两侧有等质、等量的相同景物形态的对称样式。所谓中心对称,是指把一个图形绕着某一点旋转180度,如果它能够与另一个图形重合,那么就说这两个图形关于这个点中心对称。这个点叫作对称中心,也就是轴心。

对称构图是中国传统建筑的典型样式。无论是天安门、故宫还是人民大会堂,对称的结构都是这些建筑的共同特点。对称的画面结构有利于表现一种工整、安定、肃穆的感觉,但是因为它太有规律性而缺少变化,因此运用不当会让人感觉单调、呆板、乏味。

除了对称的画面结构以外,能够保证画面整体的稳定感和平衡感的形式法则就是均衡。所谓均衡,是指沿画面中心轴两侧,有不等质、不等量或不同景物形态的构成形式,但是它们的存在能够保持一种整体的稳定感。因此,均衡也称作动态平衡,使人有轻松、灵活和感性的感觉。例如,一幅表现漓江山水的画面,在画面的左上方有秀美的群山,大致在对角线的右下方是碧波荡漾的漓江。江水虽然占据了画面较大的面积,但是与群山比较而言,画面依然会有头重脚轻的感觉。这个时候如果江面上有几叶扁舟,原本倾斜的画面中心就会重新平衡,这就是均衡构图。在数量上和质量上,几叶扁舟都不能和巍巍群山相抗衡,但是构图上合理的位置安排,就可以实现画面整体的平衡感。再例如,一幅表现丽江古镇的画面。画面使用小景深构图,后景上古色古香的村镇和潺潺的小河都化为虚像,但是占据着四分之三的面积,而前景位置上,整幅画面的焦点聚集在右下角一束盛开的野花上,但是它只占有画面四分之一的面积。就画面整体而言,古镇和小河虽然占有大部分的画幅,但是呈虚像显得较轻,而呈实像的野花质量较重,所占画幅面积却较少,因此与后景一起实现了整幅画面的平衡。

当然,影响画面均衡表达的并不只有数量、虚实这样的关系,物体的大小、运动方向、空间位置、色彩、明暗、疏密、繁简等都可以成为影响画面均衡表达的要素。比如,在运动构图中,我们总是习惯性地在运动方向的前方留出足够的

余地,来保证画面的均衡。实际上,从画面构图本身来看,并非处于画面中心位置的运动物体应该无法和运动前方的空白达成平衡,但是运动的趋势让我们相信运动前方的空白很快就将被运动主体占据,因此画面依然是均衡的。这就是动态平衡的一个例子,也是我们所说的视觉形式的均衡之外的心理上的均衡。比如,中国古代山水画上大面积的留白所形成的想象空间,也同样可以保证整幅画面心理上的均衡感;虽然从画面本身而言,它并不均衡。

从某种意义上来说,对称是均衡的一种特殊样式,是一种绝对的均衡关系。而无论是对称还是均衡,我们都是将画面要素放在一个平面上来组织的,没有远近纵深。因此,在构成画面的对称与均衡时,我们往往选择具有几何图形的形状感的正面角度拍摄,尽量回避纵深效果对均衡和对称的影响。无论是均衡还是对称,都很讲究画面的几何图形构图的美感。

2. 集中与呼应。

如果说,对称与均衡的形式法则是从画面整体的平衡感入手来组织画面诸要素的,那么集中与呼应则是从画面的逻辑关系入手来组织画面中诸元素之间关系的形式法则。集中与呼应都是让画面统一有序的构成形式。

所谓集中,是指众多景物向一个目标会聚。它依据景物的空间定向、物体的形态以及人物的视线、动态、表情或线条结构,建立一种秩序。也就是说,集中所建立起来的画面诸内容之间的关系,并不是这些内容之间的直接关系,而是这些内容向另一个线索或者目标汇聚的结果。

比如,一个表现排球健儿奋力拼搏的画面,一方的主攻手正在奋力扣球,另一方的防守队员正在跳起拦网,双方其他的队员则注视着排球,严阵以待。应该说,在这幅画面中,双方的排球队员之间并不存在理论上的逻辑关系,他们是相互独立的个体;但是因为大家都专注于排球,所以排球就成为连接所有队员的纽带和线索,这些队员在画面中不管出现在什么位置,都因为与排球的关系而形成了一个整体。这就是集中这一形式法则的体现。

与集中不同,呼应是众多物体之间的直接联系。它不通过向第三方目标会聚而建立联系,而是拍摄对象之间的直接关系。可以利用光、影、色调、实体、虚体以及物体的形态等等表现呼应。

比如,一张表现老鹰喂幼鹰的图片。鹰妈妈展翅飞翔在画面的左上角,伸出头来将口中的食物用力伸向右下角的巢穴。巢穴中几只幼鹰争先恐后地张开嘴,准备抢夺妈妈递过来的食物。在这幅画面中,对角线构图中的老鹰与幼鹰围绕喂养这样一个事实的逻辑,构成了相互间直接的关系。这就是呼应。与文学修辞中的呼应不同,影像语言中的呼应并不要求时间或空间上的距离感,

只要能够构成事物间的直接联系,就形成了它们之间的呼应逻辑。

实际上,无论是集中还是呼应,都是为了建立一种画面中诸事物之间的逻辑关系。之所以对它们进行区分,只是清楚表述和研究的需要。我们经常可以在一幅画面中同时看到集中与呼应的存在,它们之间并没有严格的界限,而是共同为画面逻辑服务。比如,有一张著名的历史图片叫作《斗地主》,表现的是贫苦农民聚集起来声讨地主恶行的场景。在画面中,地主处于右侧,手插在袖子里低头认罪。画面的左侧,为首的是一个衣衫褴褛的老汉,斜侧着身子对着地主怒目而视。他身后有很多乡亲在围观,注视着这两个人的交锋。如果就地主与老汉而言,他们之间显然是一个呼应的关系。而如果考虑到那些围观的群众,考虑到大家都因关注着斗地主这样一个场景而统一了起来,那么他们之间就是一个集中的关系。可见,区分集中与呼应只是为了帮助我们分清楚事物之间的不同逻辑关系,而建立一个清晰的画面叙事逻辑才是二者的根本,它们的最终目的都是形成画面内容的统一。

3. 对比。

除了统一的叙事逻辑,处理事物相互关系的另一个重要的形式法则就是对比。所谓对比,就是把具有明显差异、矛盾或对立的双方安排在一起,进行对照比较的表现手法。对比能把画面中所描绘的事物和现象的性质、个性、特点和意义,通过对比双方的明显差异,十分突出地表现出来。

对比的形式很多,为了理清画面表现中对比的不同样式,我们将对比简单划分为如下几个类别:

(1) 形的对比。这是指形成对比的事物在外形上存在差异,例如大小、高低、方圆等。在大部分的静物摄影中,我们总是习惯于将外形存在差异的水果或者玻璃器皿放在一起组成构图,目的就是利用形的对比,凸现彼此的特征。

(2) 色的对比。这是指形成对比的事物在色彩的基本属性上存在差异,如色别、色明度、色饱和度等。《辛德勒的名单》中红衣女孩鲜艳的色彩和画面整体黑白基调间的对比,很好地凸现了整部作品的主题思想。

(3) 光的对比。这是指形成对比的事物在受光情况上差异明显,形成良好的明暗反差。例如,摄影史上施泰肯著名的作品《罗丹和他的作品》。作品故意选择低调画面,罗丹处于画面的前景位置,但也处于阴影处,仅通过轮廓光显露出人的造型。画面中后景位置上是处于亮部的罗丹的雕塑作品。罗丹和他的作品处于明显的明暗反差中。通过光线的对比,沉思的罗丹和辉煌的作品展现了极好的艺术效果。

(4) 线条对比。这是指形成对比的事物在线条的表现上存在差异,如线条

的粗细、长短以及直线与曲线的差异等。例如,在风光摄影中经常出现的日出奇观。蜿蜒的群山和月牙般的海滩塑造出一派曲线的柔美,而水天相接的地平线则是直线条的表现,一轮红日打破这一直线条的简单样式,让整幅画面在曲线与直线的协调中形式感十足。

(5)量的对比。这是指形成对比的事物在数量上存在明显不同,从而凸现了彼此的特征。例如,在一幅表现摄影活动的图片中,一群摄影师围拢在一个身着婚纱的少女身边积极创作。这幅图片的创作者反其道而行之,选择站在模特的一侧来表现正在创作的摄影师们。于是,风姿绰约的模特身后,一群手持各种照相机的摄影师们姿态各异,数量上的差异让这幅照片个性明显。

(6)质感对比。这是指形成对比的事物在质感上有明显的不同。例如,将细腻的人体与自然界嶙峋的怪石或者纹理粗糙的树干放在一起,是目前人体摄影中经常采用的拍摄手段。体现在这种构成中的就是质感对比。再例如,枯死的树干上生出娇嫩的新芽,也就是枯木逢春的主题中,除了色彩对比外,自然也少不了质感对比。

(7)运动对比。这是指形成变化对比的事物在运动样式上存在动静的差异,往往以虚实变化的样式出现。例如,要表现一群奔驰的骏马,摄影师可选择跟随拍摄,将背景的景物化为虚像,来突出实像的奔马的运动感。若是表现一个路边的乞讨者面对行色匆匆的行人,摄影师则会选择慢速快门,将行进中的人们变成虚像,让乞讨者的实像在运动的虚像背后显得更加无助。

(8)情感对比。这是指形成对比的事物在感情色彩上有明显的不同。例如,一幅名为《两代人》的图片表现的是在寺院里顶礼膜拜的老人和身后百无聊赖的女儿。背向观众的母亲正在虔诚地磕头,而她身后坐在椅子上的女儿却是一脸不屑的表情,由此凸现了两代人在人生观上的巨大差异。

应该说,不论在文学中,还是在影像表达中,对比都是一种修辞法。修辞的目的是满足主题表达的需要,通过修辞能够将原本枯燥或者缺少表现力的内容变得鲜活起来,更加有利于读者或者观众的理解。可见,对比并不是目的,只是手段。所以在创作中,不能为了对比而对比,为了形式而形式。内容始终是形式表达的基础,也是形式表达最终的目的。

4. 节奏。

节奏是指某些造型形式形成的一定的运动或变化的规律性表现。也就是说,所谓节奏就是事物有规律的变化。在画面结构样式的表现中,节奏可以出现在明暗变化、线条结构、色彩配置、物体排列以及点、线、面的组合中等等。

比如,我们从侧面拍摄一队正在进行训练的军人。动作的一致使得军人之

间产生了某种带有规律性的东西,这就构成了一种单一的节奏,我们称这种节奏为统一的节奏。事物带有规律性的排列,让我们能够感受到因某种特征的积累而产生的视觉冲击。比如,有规律地排列的桌椅、行道树、现代的高楼大厦、古代的亭台楼榭等,都可以构成这种积累式的节奏。它就像是音乐中一成不变的鼓点,在不断的重复和积累中加深了受众对事物特征的认识,并且产生"1＋1＞2"的整体效果。

除了单一的节奏外,我们还可以创造出变化的节奏,也就是在统一中产生变化。还是以军人训练为例。如果一队军人正在练习站军姿,大家都目视前方,军容肃整,那就是统一的节奏;而如果其中有一个军人也许是受到了镜头的干扰,转过头来瞟了一眼镜头,那么这一瞬间的抓取就产生了变化的节奏。这就是在统一中有变化,类似于在密集有序的鼓点中,突然传来一声铜钹的响声。实际上,节奏的变化才是节奏的根本。它通过规律性的排列形成铺垫,而变化则让受众得以了解节奏控制的重点。例如,以同一节奏排列的行道树中,两个欢快的孩子正在追逐嬉戏。孩子是节奏的重点,而行道树形成的节奏则是对表达这个重点必要的铺垫。同样,在古色古香的水乡小镇,鳞次栉比的飞檐下显露出一条热闹的现代化商业街,节奏的变化凸现了古今文明的对比;一群坐在自家人力车上的拉车师傅排列整齐,等着客人,却有的看报,有的沉思,有的四下张望,整齐的排列是节奏的基础,各式各样的姿态和神情才是表达的中心。

当然,我们这里所谈的节奏,只是指实现画面诸内容有机统一的一种结构方式。节奏的内容远大于此,它不仅是一种空间排列的方式,也是一种时间的结构方式。这一内容我们会在以后的内容中详细谈到。

总的来说,画面的形式法则是为了实现画面中各构成部分统一有序的方法。虽然形式法则的基本出发点是审美的需要,是为了表现画面的形式美感,但是只有将这种形式与内容有机地统一起来,才能够完成影像传播"真"与"美"的统一,实现形神兼备的传播效果。

二、电视摄影的声音构成

电视影像天生是声画一体的,声音和画面是电视影像构成的两个基本成分。电视影像既不能倾向画面,搞"画面为主,声音为辅";也不能"看图说话",让画面成为声音内容表达的陪衬。电视影像中的声音和画面就像人的两条腿,只有配合好,才能让人大步向前。因此,在电视影像的表达中忽略画面固然不可取,忽略声音的做法也是不正确的。电视影像中的声音与画面一样,有着非

常丰富的内容。因此,在电视节目的创作中,有专门为声音服务的工种——录音师。因为声音和画面关系紧密,一名电视摄影师也应该对电视影像中的声音形成有一个基本的认识。虽然我们下面的论述中有一些内容并不是由摄影师来完成的,但是一个有创造力的摄影师,应该时刻考虑声音和画面的关系,将对声音的创作融入自己的实践中。这样,无论是与更为专业的录音师合作,还是与后期的电视编辑沟通,都能够达到更好的效果。

(一) 声音的分类和界定

电视影像中的声音元素,按照其功能和效果的不同,可以划分为音乐、音响、音效、人声四大类别。所谓音乐,就是在电视节目中使用的一系列有声、无声的具有时间性的组织,并含有不同音阶的节奏、旋律及和声的总称。音响和音效是两个比较容易混淆的概念。我们对它们的区分如下:音响是指能够在自然界中拾取到的声音元素,比如刮风声、下雨声、走路声、鸡鸣、狗叫以及车马喧闹等等。与之相对应,音效是指后期人为制造出来的声音效果,比较典型的是电子音效。人声是对电视节目中人的声音的统称,包括同期声和解说两大类。

电视节目的声音构成不同于画面的成分构成。构成画面的各个成分,共同组成画面的整体,它们并没有单独存在的价值,是相互依存的关系。声音构成中的四种类型与此不同,它们完全是相互独立的四个系统,在电视节目中可以单独使用。因此,对电视节目声音构成的认识,首先要从认识对其每个独立的系统的规范要求入手。

(二) 声音元素使用的基本原则

1. 音乐。

音乐元素的使用在电视节目中非常普遍,甚至可以独立成为一种节目类型,这就是 MV(音乐电视)。由此可见,音乐作为一种声音系统,具有非常独立的特性。但是,在这里我们所要讨论的音乐元素是作为电视节目的一个组成部分而存在的。具体来说,对音乐的使用要遵循以下几个方面的要求:

(1) 对音乐长度的控制。音乐元素具有独立的表述能力,但是在电视节目中要严格地控制其时间长度。音乐段落既不能过长也不能过短,一般以 30 秒钟的长度为宜。音乐段落的长度不能过短的原因是,音乐的旋律呈现需要一定的时间来保证。时间太短,音乐旋律所能够渲染的情绪和气氛就不能很好地表现出来。时间太长,音乐旋律的独立性会体现出来,它能够独立构成一个内部结构很严谨,而对外不具有兼容性的系统。这样的结构往往会破坏原有节目的完整性,构成一个片中片的状态。这显然不利于保持节目的整体性。因此,对音乐段落的长度要进行控制。

（2）音乐的感情色彩表达。在电视节目中使用音乐主要是为了烘托气氛、升华主题、渲染情感。但是，要慎重对待音乐的感情色彩。影响音乐感情色彩的因素比较多，需要考虑得比较周到，才能够正确表达出创作者的想法。

影响音乐元素的感情色彩表达的首要因素是旋律。旋律不同，则感情色彩不同。例如，我们要拍摄一位从菜市场中满载而归的老大妈气定神闲的画面。画面本身是没有倾向性的，非常客观公正地描述了老大妈的状态。但是，如果配上音乐，状态就会完全不同。比如，如果我们配以《走进新时代》的旋律，则这个画面会明显地具有政治色彩，老大妈的形象不是体现其自身的政治角色（比如，老大妈是老党员或者先进工作者、劳模），就是对社会主义制度优越性的赞美（比如，我国的"菜篮子工程"取得的成就）。如果同样的画面配以《打靶归来》的旋律，则明显地具有诙谐幽默的色彩。由此可见，选择音乐的感情色彩首先选择的就是旋律，它能够赋予中性的画面内容以倾向性。

影响音乐感情色彩表达的另一个重要因素是配器。同样的音乐旋律用不同的乐器演奏会产生完全不同的感情基调。例如，《团结就是力量》如果用小号来吹，当然表达了一种亢奋的激情；如果换用萨克斯来吹，则表现了一种慵懒而闲适的情绪，甚至带有一点点小资的情调；要是换用中国的传统乐器箫或者埙来吹，则会营造出一种悲凉、沉重的气氛。因此，在发挥音乐元素的色彩功能时，不能只考虑旋律，而要全面考虑。

除此之外，音乐元素的感情色彩表达还必须考虑受众欣赏时的文化情境。受众不同的人生经历和历史视野，会从根本上影响他们感受音乐所表达出来的感情色彩。比如，有一首非常著名的英文金曲 ONLY YOU。它从旋律到歌词都在表达一个缠绵悱恻的爱情主题。但是中国的观众对这首歌的最深印象却不是这种情感，而是来自著名的香港电影《大话西游》。ONLY YOU 让大家最先联想到的是那个婆婆妈妈的唐僧形象。因此，在西方可广泛应用于酒吧或者咖啡馆中的背景音乐 ONLY YOU，在中国可能就不适用，因为那样很可能形成笑场的效果。又比如，我国 20 世纪 70 年代创作的很多革命歌曲，现在的年轻人听起来可能会觉得过时，但却能勾起经历过那个时期的中年人难忘的回忆。因此，在电视节目中使用音乐，必须要考虑观众的接受能力和接受习惯，一厢情愿的感情表达并不会形成良好的传播效果。

国产电影《疯狂的石头》对音乐的运用也可圈可点，比如：谢小盟在游戏厅见到道哥女友菁菁时的背景音乐《我爱你亲爱的姑娘》；三宝去北京领奖，在天安门前挨冻时的背景音乐——童声演唱的《我爱北京天安门》；还有道哥发现陌生的男人和自己的女朋友睡在同一张床上时的背景音乐《忘情水》。这些看

似漫不经心的演绎,却把视觉节奏和听觉节奏有机地组合在一起,生动自然而又和谐统一,产生了强烈的艺术感染力。当然更为重要的是,这些音乐本身能够唤起观众的共鸣。由此可见,虽然在电视摄影的前期创作中,音乐的创作并不是一种伴随状态,但是如果能够将这种实践于后期编辑的影像思路贯彻在前期的拍摄中,必然会获得更好的影像效果。摄影师可以根据音乐所设定的情境,在拍摄中贯彻同样的影像表达方式。因此,音乐虽然并不是由摄影师完成的创作,但是却最好能够在摄影师的创作中作为重要因素加以考虑。

（3）注重音乐逻辑和画面逻辑的共存。音乐的线索功能和逻辑能力不容小视。一段在画面剪辑上并不顺畅的镜头,辅以音乐,可能就会自然而然地产生一种流畅的表达效果。这说明音乐可以通过其自身的旋律逻辑梳理出一条通畅的表达序列。但是,音乐元素只是电视视听语言的一个组成部分而不是全部,因此它必须和其他元素合理地构成一个整体。在这里,我们特别强调的就是音乐逻辑和画面逻辑的共存状态。

比如,在 MV(音乐电视)的创作中,为了配合音乐的旋律和节奏,最简单的方式就是将每一个音乐节奏或者旋律小节作为画面剪辑的依据,从而形成画面和音乐的协调一致。但是,这种做法只会让画面逻辑简单依附于音乐逻辑,一旦脱离音乐的旋律和节奏,画面自身根本无法独立构成叙事结构。因此,在对音乐与画面的处理上,我们注重两种表现元素的相辅相成,以形成视听双讯道的传播。也就是说,在保证声画关系紧密联系的同时,要给予画面独立完成其自身逻辑表现的空间。

2. 音响。

所谓音响指的是能够在拍摄现场拾取的声音。音响是一种经常被忽略的声音系统,我们有必要从分析其功能入手。

第一,音响的存在本身就是对画面真实感表达的一种保障。我们都知道,在现实生活中,有画面的地方就会有声音,这种声音和画面的紧密联系就是音响真实性的来源。因此,对于音响的使用,首先要求只要不是单一的噪音,就应该在现场保证其拾取效果。保证音响的质量就如同保证画面的质量一样重要。在国际上,凡是参加正式的电影节或者电视节评比的作品,组委会都会要求作者保留国际声道。所谓国际声道,实际上就是在节目没有进行后期解说混音之前,影像拍摄中拾取的声音讯道;有时也包含后期合成的音乐,也就是音响讯道。国际声道的连贯性是节目现场真实性的重要体现。尤其是在纪实节目中,这样的保障是至关重要的。

第二,音响具有鲜明的营造氛围的功能。辅以画面,它可以表现一个由现

场声构成的声音空间。例如,中国古诗中"蝉噪林愈静,鸟鸣山更幽"的诗句,就是音响营造氛围功能的具体体现。在现实生活中,我们也常常利用这样的特色来营造画面的外在氛围。比如,我们要拍摄一个绿树环绕的小屋。画面中有一个小屋的全景,但并没有交代小屋所处的环境。这样的环境氛围完全可以由音响来独立表现。如果传入耳中的是车水马龙的声音,我们可以判断这个小屋处在闹市中;如果传入耳中的是琅琅书声,说明这个小屋在学校附近;而如果传来鸡鸣狗叫、声声蛙鸣,我们则只能认定这是一个乡村中的小屋。音响的表现力在于它能够在画外构成一个由声音表现的联想空间。这样的表现方式有利于帮助影像完成声画层次鲜明的信息传达,使得声音和画面能够各司其职、各负其责。

第三,音响在影像叙事结构中承担着重要的转场功能。在电视视听语言中,转场是保证影像叙事逻辑的重要因素。在讨论影像转场时,人们往往将目光更多地放在画面转场上。实际上,音响转场往往会形成更加简明快捷的逻辑结构。比如,表现特警拆除定时炸弹的场面时,定时炸弹滴滴答答的时钟声既是对紧张气氛的有效烘托,也是形成转场的重要因素。又如,这个时候表现在办公室中焦急地等待拆弹结果的上司,不停地看自己腕上的手表。机械表的齿轮转动声和定时炸弹的时钟声会构成良好的转场效果。这样的转场会让观众感受到一种行云流水的流畅感,并且可以在大跨度的时空完成转换。

3. 音效。

所谓音效,是指为增强场面的真实感、气氛或戏剧效果,而加于声带上的人为声音。由此可见,音效和音响很大的区别就在于前者具有主观性。音响是更为客观的现实生活中的声音效果,音效则是创作者为了增强节目的表现力而主观选择的声音效果。为了达到快速有效地营造氛围或者提升戏剧效果的目的,音效的使用大都是短、平、快的,并且能够对事物的某种特征形成立竿见影的传播效果。对音效的使用,要注意以下两个方面的问题:

第一,音效的主观性决定了它不太适用于那些要求客观公正的节目样式,比如新闻节目和其他类型的纪实类节目。在电视节目的创作中,音效的使用更多地出现在综艺节目、游戏节目、益智类节目中。

第二,音效要能够在较短的时间内形成有效的传播效果,并且通常会反复使用,以形成强调的效果。

4. 人声。

在电视节目中出现的人声也可以被称为"语言",主要是指那些通过口头语言形式进行的信息传达。人声大致可以分为解说和同期声两种。下面我们

来做一个具体的分析。

（1）解说。作为声音元素的解说包括两个方面的内容：一方面是作为解说内容存在的解说词，另一方面则是解说词的播讲状态。电视解说词是对电视画面内容进行解释说明的一种文体。它通过对事物的准确描述和词语的渲染来感染观众，使其了解事件的来龙去脉和意义，补充画面在信息传达上的不足。通常我们所说的解说词的规范，都是指对这种文本写作的规范和要求。然而，解说是电视视听语言的声音元素的组成部分，我们更加强调其声音的属性。对于电视解说而言，我们不仅关心它说了什么，还要关心它是怎么说的。具体说来，应该从以下几个方面入手：

第一，电视解说是口语传播的一种类型，因此在解说词的写作和播讲上都应该体现口语特点，不能艰涩难懂，更不能造成概念上的混淆。例如，在文字写作中，"全部"和"全不"在概念上是截然相反的。"我们全不来了"和"我们全部来了"，就是一个具体的例子。但是在口语表达上，这两个词的发音是没有任何不同的，除非有良好的上下文关系，否则很容易造成观众的误解。这就是口语传播的一个特点。

第二，电视解说的播讲追求传播效果，因此解说中的情感渗透应该多从受众的角度出发，而不能沉浸于自我陶醉。在我国20世纪80年代的电视专题片创作中，很多解说词的写作和播讲都更多地从自身的情感出发来直抒胸臆，这往往让人产生情感上的强加于人的感受。这就是在解说词写作和播讲中都没有注意到"受众本位"思想的结果。解说词的播讲应该形成与观众的良好沟通，这在80年代的纪录片作品中有很好的体现。比如，《话说长江》中已经选入中学课本的《从宜宾到重庆》就以说明为主，兼用描写、抒情、议论等多种表达方式，给人以亲切随和的感受。实际上，"话说"本身就是聊天，侃侃而谈，信手拈来，其中的交流感是题中应有之义。例如，"重庆并不高，但是人们称它山城，这是有说头的"，显得亲切随和。其中的比喻和抒情，更为文章增添了风采。例如："如果说长江是人体的主动脉的话，那么，这南广河充其量也只是一根小小的毛细血管了。"当然，更为重要的是，解说员陈铎老师在这段解说中使用了大量语气词，使得语言的口语化特点和交流感变得鲜明。

第三，电视解说作为声音讯道在提供信息时一定要注意与画面讯道相辅相成，以一个整体为单位来完成信息的传达。也就是说，电视解说词并不是一个独立的文本样式，它需要和画面结合起来才能够完成信息的有效传递。比如，上面举到的《话说长江》的例子中的"这南广河"就明显地指向了画面，使得画面和声音成为一个整体，这也就是我们常说的"声画一体"。

具体说来,解说的作用可以分为如下几点:

首先,可以补充画面无法表达的内容。不论是新闻片,还是纪实片,画面只能表现客观现象,而相关的前因后果需要依靠简洁明了的解说来交代清楚。

其次,解说可以塑造形象。画面的内容很客观,而解说可以在此基础上使之更加生动、深刻。如,"他站在寒风里",就不同于"他挺立在寒风中"。对于同一个画面,配以不同的解说和不同的语气,就会让人产生不同的感觉。

再次,解说可以渲染气氛、烘托画面。

最后,解说可以组接画面,它代替了画面组接中的蒙太奇手法,使得画面衔接自然、节奏明晰、流畅统一。

纪录片《最后的山神》中有这样一句解说词:"在老一辈人眼里,山林是有魂灵的;而在青年人眼里,山林不过是山林。"简短的一句话,传神地将两代人在思想观念等各方面的差异说得通脱透彻。这个近乎白描的句子不是评论,而是陈述,巧妙地把创作者的主观情感融入平静客观的陈述中。

(2)同期声。所谓同期声,泛指电视拍摄过程中所记录的人物语言、环境背景声、现场声响效果等,它能真实地表达人物的思想情感、性格特征和现场氛围。狭义的同期声只是指在拍摄过程中对拍摄对象语言的记录。我们这里所说的同期声是狭义的同期声。作为新闻事实一部分的同期声,正是因其在烘托节目主题、渲染现场气氛、展示人物个性等方面发挥着画面无法替代的功能,因而能让人产生强烈的现场参与感,极富感染力和说服力。

同期声更贴近于观众的日常生活体验,所以能否录制到优质的同期声,在一定程度上决定了节目贴近性的强弱和生活化程度的高低。特别应当引起注意的是,如同摄像机镜头与人的眼睛有很大的区别一样,摄像机的录音系统与人的耳朵也有一定差别,我们应当学会用话筒聆听现场的声音。

采集同期声时应注意以下几点:

第一,要根据拾音设备的特性,掌握使用的技巧。首先,要根据声源的特点和创作要求,选择合适的话筒。录制乐器声音时,应选用频带宽的带式话筒或电容式话筒;录制人的谈话声时,选用佩戴式或台式的动圈式话筒就可以了;录制大型集会、体育比赛时,则应选用耐用、灵敏度高、指向性强的动圈式话筒。

其次,话筒放置的位置非常重要。声音,尤其是高频声,通过空气时,其响度(振幅)锐减,这种能量损耗与声音穿越空气的距离的平方成反比。所以,安放话筒时,一要确定距离,二要确定方向,要确保声源传出的声音都在话筒的拾音范围内,降低声音的损耗。在室内拍摄时,应避免反射的声音进入话筒,造成噪音,降低拾音的质量。声音是沿直线传播的,在传播过程中遇到障碍物就会

被反射。如果声源发出的声音与反射声同时进入话筒,录制的声音就含混不清。因此,所有演播室和配音室的墙壁都不是普通的墙壁,而是分布着无数个小孔的吸音墙壁;这些小孔的作用就是减少声音的反射,保证录音的质量。在拍摄外景时,环境的嘈杂是一个主要的问题。这时,话筒应该尽量指向音源,并且做好各种降噪的准备。比如,因为耳朵对风的敏感度要远远低于话筒,因此防风罩就是录音必备的附件。

最后,要注意避免人为的噪音。摄像机固定拍摄的时候,为了录到优质的同期声,也应该尽量让话筒靠近音源,而不是摄像机在哪里,拾音设备就在哪里。否则,因为摄影师更加靠近话筒,其动作和声音会被清晰地记录下来。另外,手持话筒录音时,切忌任何东西与话筒的防风罩摩擦,也不要快速抽拉话筒线,否则都会影响拾音的效果。还要注意的是,手机对话筒的干扰是非常明显的,在所有的录音现场,保持手机的关闭至关重要。

第二,要注意同期声营造的空间效果。声音也是有景别的,当画面是近景镜头时,声音听起来应当比远景大而清晰。镜头中,当人物向摄像机走近时,声音应逐渐加强;当人物远离摄像机时,声音应逐渐减弱。声音营造的这种空间效果,只靠调节接收器的音量大小是不可能获得的,话筒与声源的距离、方向的调节都至关重要。电视观众已经习惯了不论拍摄对象在什么地方,他的声音都像在耳边一样清晰。这样的做法实际上是不符合生活原生态的。注重声音的空间效果实际上就是要还原声音原本的状态,保证声音的客观性和画面的客观性的统一。

第三,运用同期声除了要在技术上不断完善外,在内容和技巧上也有一系列的要求。首先,同期声的拾取要优先保证内容的充实。同期声是对拍摄对象口头语言的记录,因此在语言的逻辑和内容的紧凑方面,与解说相比都有一定距离。我们要注意避免以简单的表态来取代实质性的采访内容。比如,在很多纪实节目中,为了征集关于一个热点问题的更丰富的观点,往往会采取街头采访的形式。但是,在采访中,很多拍摄对象根本没有真正表达自己的观点,而只是对一个问题做了一个简单的判断。比如对国家调整证券市场印花税的问题,记者提问路人怎么看。很多人只表达了一个"我支持"或者"我反对"的态度;这样即便被采访的人再多,也不能真正让观众了解他们的实际看法。我们需要的同期声,实际上是隐藏在态度之后的原因,这才是真正的采访内容。

其次,同期声的表达不只是内容,还包括状态,也就是一个拍摄对象表述时的神态、语气、动作等等非语言内容。实际上,单位时间内同期声所能提供的信息量仅从语言方面而言,是远远少于解说的。但是,同期声所提供的信息量比

解说词要多。这也是为什么在使用解说词表达可以更加凝练的情况下，人们还总是不忘使用同期声的原因之一。仍举上面的例子。我们提问一个过路人：国家调整了印花税，你是什么态度？即便是同样的回答，比如，"我支持国家的政策调整"，一个亢奋的回答，展现的是一种积极的状态，一个平静的回答，展现的是一种理性的状态，而一个懒散的回答，展现的就是一种消极的状态了。正因为同期声重视"怎么说"，同期声的采访才不是简单的问答，而是一个需要氛围的交流场。所以，很多访谈类的节目在开始正式的采访之前，都需要一个"热场"的过程，实际上就是在培养一个交流的氛围或者状态。

最后，录制同期声需要关注拍摄对象的个性。在我们能够保证同期声的内容和状态的基础上，对拍摄对象语言个性的表现是一个更高层次的要求。每个人的语言特点都是不同的：有的人诙谐幽默，有的人铿锵有力，有的人辞藻华丽，有的人言简意赅。实际上，这些语言表达特点的背后是人的个性的体现，也是人的个性的张扬。只有在合适的氛围下，在充分表达内容的基础上，一个人的个性特征才能够通过语言表达出来。同期声最珍贵之处正是对人性的挖掘。围绕一个具有普遍意义的主题，人性的自然流露，往往比观点的正名或者叙事的情感更为重要，也更容易引起观众的共鸣。

（三）声音元素的结构方式和技巧

1. 电视节目中声音元素的结构特点。

声音元素虽然可以构成各自独立的表述系统，但是在电视节目中，并不存在完全独立的声音元素，往往是在同一时间线上共存着多种声音元素。这就需要调整各种声音元素之间的关系，我们称这样的关系协调为声音的结构方式。具体到电视节目的创作，声音的结构方式具有以下特点：

第一，因为电视节目的声音最终是被混录在一个声道上的，因此声音元素之间的交叉和干扰在所难免。在电视节目的创作中，多种声音元素并不是一开始就同时存在的，而是随着节目的创作逐渐增加。比如，在现场的拍摄中就只有现场声的拾取，在采访的段落中才会出现现场同期声，音乐或者音效则在后期制作的时候才会出现。这样，创作者在进行混录的时候会出现声音的交叉和干扰。最典型的例子就是，当音乐被最终录制在磁带上时，它的音量会干扰之前录制的解说或者现场采访的同期声，造成听不清楚音乐，也听不清楚解说和采访的情况。

第二，受到欣赏电视节目时的环境的影响，声音的空间感和表现力会有一定程度的削弱。电视是家庭化传播的媒体，大多数电视观众在观看电视的同时，会受到其他事物的干扰，因此他们收视的专注度不够高。这往往会给声音

的一些细节表现带来一定的影响。比如,我们表现一个战斗英雄在中弹后重重地摔在地上,身后扬起一片尘土。在较好地运用光线的情况下,尘土扬起的效果是很容易表现出来的,但是英雄重重地摔在地上的声音渐变和空间立体感的表现,在家庭收视相对嘈杂的环境中,远不如电影院中的效果好。这也就是为什么再高档的家庭影院音响系统营造出来的氛围,也比不上电影院中不经意的声音效果的原因。

第三,电视节目中声音元素的使用更多地会从传播效果的角度考虑,而不是从声音元素自身表现力的角度考虑。电视节目是以信息传播为主要诉求的,因此在元素的运用过程中,大都会从传播效果的角度出发,声音元素的艺术性表现大都要让位于内容表达的需求。因此,凡是能够带来更多信息量或者更加直接的感官刺激的元素,其被使用的频率更高。比如,在电视节目的声音系统中,人声是最重要的声音元素,而它在非信息传播媒介的声音系统中就不会这么突出。

2. 电视节目中声音元素的结构要求。

针对电视节目的声音结构特点,对声音元素的结构要求有以下几个方面:

第一,在电视节目中,几种声音元素不能相互干扰。在一定的段落中,应该以某种声音元素为主,发挥独立的声音元素的表现力。具体说来,也就是要求电视节目中的声音元素能够各司其职,各负其责,共同完成传达信息的要求。

简单说来,在电视节目中,音乐元素主要承担升华主题、烘托气氛的功能。音响元素主要承担着营造真实空间感和转场的功能。音效元素则致力于主观营造某些特定气氛,并对事物的特定属性进行勾勒。人声的主要功能就是提供具体的信息量。要充分发挥每一种声音元素更富表现力的功能,并且避免在声音元素的使用中,放弃其强项而使用其弱项的做法。比如,人声的主要功能就是提供信息量,但是有些人却让人声的同期声在节目中长篇大论地抒发情感。要知道,同期声作为口头语言的一种,并不像文字语言那样,可以让读者体味字面意思背后的深意或者情感。它作为一种线性传播的声音系统,要求观众在听到的同时,就明了或者理解它的意义,不能再去重新体味,或者静下心来细细琢磨。因此,大段的同期声如果只是在提供情感宣泄,在短时间内观众尚可能沉浸在情感中,但是当这种信息量消退,观众得不到更多的信息量,就会丧失继续观赏的兴趣。因此,信息量的提供才是人声使用之本,没有信息量就无法建构在其之上的情感或者人物的个性。

第二,声音的结构不只来自于声音元素本身,更来自于不同声音元素之间

的配合。虽然无论是音乐、音响、音效还是人声,都可以独立构成一个内部的结构系统,但是对于电视节目的声音元素结构而言,其丰富性要求各个声音系统形成相互配合,而不能各自为战。这也是为了凸现各个声音系统的特点。比如,在一个采访段落中,被访者说到动情处忍不住潸然泪下。这时,应该用音乐来进行一定的烘托,但是音乐的介入显然不能只是依靠淡入淡出的特技效果,而是需要一个转场的契机。这个时候,一滴泪珠落入茶碗、一阵风铃的回响、一种静默的气氛都是为音乐的介入提供的转场,而这些声响都是我们熟知的音响。由此可见,在这样一个简单的声音段落中,人声在提供信息,音响在提供转场,而音乐在提供氛围。它们各司其职,各显神通,但是又形成了相互间的良好配合。

第三,声音要与画面配合,形成声画双讯道的交叉结构。视听语言自然要求声音和画面的配合。这样的配合不只是停留在内容层面或者技巧层面,也包括结构层面。以张艺谋导演执导的北京申奥片为例。虽然按照要求,片子中只能出现画面和音乐的简单形式,但是张艺谋导演在具体的执行中,却以音乐来构成整体的氛围和大的结构框架,以画面逻辑来构成一些更为具体的微观结构,从而使得时长仅仅5分钟的申奥片高潮迭起,逻辑清晰。仅以画面逻辑而言,在这个片子中就存在着字幕线索、特技LOGO线索、时间线索和人物线索四个逻辑系统的交叉,而这些画面逻辑又通过良好控制的剪辑点与节奏丝丝入扣的音乐结合起来,从而让申奥片丰富的内容有了更为严谨的叙事逻辑。

诚然,这些声音的结构方式大都需要后期编辑来实现,但这是电视节目制作的第一道工序,电视摄影师需要对此详加了解,并将这些想法与自己的创作有效地连接起来,这样才能最大限度地为实现节目的高质量和高水准贡献出自己的力量。

本章思考与练习题

1. 主体是电视画面的核心,我们有哪些突出主体的方法?
2. 为什么说在电视画面构成中,陪体的存在是画面独立叙事的重要保证?
3. 音响在电视摄影创作中的作用包括哪些?在现场拾音的过程中,要注意哪些问题?
4. 在电视节目中,声音元素的结构要求包括哪些?

第四章　电视摄影的灯光与照明

本章内容提要

摄影是用光的艺术,电视摄影也不例外。在电视摄影的实践中,自然光和灯光是两种主要的照明光源。本章我们就主要针对这两种不同的照明光源,来分析电视摄影用光的要求和特点。自然光是电视摄影中最为主要的照明光源,即便我们使用灯光照明,在很大程度上也是在模仿自然光的效果,以达到模仿人眼的视觉经验的目的。自然光照明要注意不同天气条件对于光线性质的影响,因此在本章中,对于自然光照明的分析会针对不同的天气条件和拍摄环境来具体问题具体分析。人工光照明虽然不会受到天气和色温变化的影响,但是不同的照明灯却会带来完全不同的照明效果。与自然光照明主要以单光照明为主的特点不同的是,人工光照明来自于不同照明灯的有效组织。合理地设置光位,有效地安排光比,是人工光照明最终呈现良好效果的重要保障。

　　光线是人类生活中不可或缺的物质现象。光线为我们提供了看清景物的外部形态、表面结构、位置关系和不同色彩的必要条件。离开了光线,我们就无法在电视屏幕上呈现形象,一切造型手段都无从谈起。
　　在电视画面的诸种造型元素中,光线是第一位的。因此,有的老摄影艺术家指出:"光线是画面的灵魂。"之所以这样说,不仅是因为光线是电视画面造型艺术的基础,还因为光线具有其他造型手段无法替代的造型作用和艺术表现力。电视摄影师必须能够科学地观察光线并正确地运用光线。正确而有效地选择光线效果以及运用各种照明效果,是电视节目摄制过程中的一个重要环节,也是电视摄影师需要掌握的技术。

一、电视用光概述

电视照明始于电视摄影棚内。早期的电视摄影机需要相当高的基本亮度才能产生影像,因此,电视台演播室内的多机拍摄,倾向于在表演所及的范围内大量布光,以这种方式产生的光线相对比较平板、均匀。现在,电视台的许多娱乐节目和情景喜剧仍沿用这种照明方法。而电影的照明源自电影的单机拍摄法:摄影机变换位置,拍摄新的镜头时,灯光的位置也随之相应调整。这当然是一项耗时又繁琐的工作。不过,电影式的照明所耗费的时间、精力,却能以照明质量的提高得以补偿。随着电视摄影技术的进步和设备的完善,电影摄影和电视摄影之间的差别越来越小,电视制作运用电影的照明方法也日趋流行。当然,二者的照明仍有差别,不过基本的原理大同小异。

电影照明和电视照明之间最重要的差别在于胶片的宽容度。电影黑白负片可以容纳的景物范围最亮到最暗部的亮度相差 128 倍,彩色负片能够准确再现的亮度层次也可达七档以上。而电视摄影机可以记录的范围则比较有限,约在五档光圈的范围,镜头中的暗部和亮部如果超出成像系统的反差范围,图像便无法显现出层次感。调整电视摄影机的成像系统,可以记录到更多亮部或暗部的细节,但无法改变其反差范围。如果朝亮部调整,阴影部分会丧失细节;如果朝暗部调整,则会减损亮部的层次。胶片的反差范围较大,是其优于录像带的地方。这也是很多电视作品仍旧用胶片拍摄的原因,比如中央电视台电影频道拍摄的部分电视电影,以及电视台拍摄的一些纪录片。然而,这些差异并不要求电视摄影师必须采用和电影完全不同的照明方法,而是意味着电视照明必须考虑采用一些方法降低反差,使其维持在五档的范围之内。

(一)光线与造型的基本知识

光线在电视画面造型中有着基础性、决定性的作用。一名电视摄影师,在工作中须臾不能离开光线,不能离开对由各种光线所营造的特定画面造型效果的甄别、判断和选择。对电视摄影师来说,光线就如同画家手中的画笔和调色板。那么,怎样认识光线?如何理解电视用光的造型作用呢?

1. 光的基本特性。

光,是宇宙中客观存在的一种物质运动形式。现代物理学理论认为,光就其本质来说是电磁波的一种。

(1)光谱成分。人眼所能看到的可见光,仅占目前人类所认识的电磁波谱中的一小部分。它的波长只限于 390 纳米至 760 纳米之间(见表 4-1)。波长短于 390 纳米的紫外线和波长长于 760 纳米的红外线,肉眼是不能直接感知

的,不过通过特殊的感光材料和各种测试仪器,可以很容易地记录下来。在能引起人眼视觉的可见光波中,不同波长的光使人获得不同的光感,看到不同的颜色。

表4-1　人眼可见颜色的波长

波长（纳米）	390—430	430—460	460—490	490—550	550—590	590—620	620—760
视觉颜色	紫	蓝	青	绿	黄	橙	红

我们平时所看到的"白光",是可见光波中不同颜色(不同波长)的光混合的结果。最纯正的"白光"是日光。日光的可见光谱是一个连续光谱,通过棱镜折射,能得到红、橙、黄、绿、青、蓝、紫各种色光,因此,日光被称为全色光源。

日光的七种色光,可以归纳为三种主要色光,即红(包括红、橙色光)、绿(包括黄、绿色光)、蓝(包括青、蓝、紫色光)。这三种色光等量混合,就形成白光。红、绿、蓝三种色光若按不等量混合,则会形成丰富多彩、颜色各异的色光。

自然界中一切景物色彩的形成,都是它们对这三种主要色光进行不同比例地透射、反射和吸收的结果。因此,我们把红、绿、蓝三种色光称为三原色光。彩色电视系统也是根据三原色光的机理,在电视屏幕上还原出景物的各种颜色的。红色花朵之所以是红色,主要是由于花朵吸收了其余色光,而只反射红色光;灰色的物体则对所有的色光部分吸收、部分反射。

景物的色彩,也受到其所在环境光线的光谱成分变化的影响。例如,在红光照射下的绿色树叶,由于红色色光大部分被叶子吸收,而又没有绿色色光可以被反射,结果叶子的色彩变成暗绿色,或近似于黑色。又如,夕阳下的白色景物(白雪、白衣、白墙等),均会呈现一定程度的橙黄色,这是由于白色物体将各种色光等比例反射的结果。光源的光谱成分反映了该光源的显色性,显色性好坏是电视光源的一个重要参数,物体在全色光谱的照射下反映的色彩最为真实。因此,在电视摄像用光中,选择全色光源,是正确还原景物色彩的重要前提,而选择偏色光源,则有助于营造带有倾向性色调的画面效果。

（2）光源。光源是指能发光的物质。我们把世界上的光源大致分为自然光源和人工光源两大类。

自然光源,是指自然界固有的非人造光源,诸如天体(日、月、星等)光源和萤火虫等生物光源。

人工光源,又可分为火焰光源和电光源两类。在电视摄像中,除了自然光源和人工光源中的火焰光源(柴火、烛火等)之外,对电光源的开发和利用有着

尤为重要的意义和作用。具体到电视用光,室外拍摄虽多采用日光照明,但有时也需要用适当的电光源作补充;室内拍摄,在很多情况下都要依靠电光源来进行照明,以完成拍摄任务。电光源给电视摄影工作带来了极大的便利条件,不断发展、日趋完备的多种电视照明灯具和装置,能够根据电视创作人员的创作意图和客观情况,提供不同强度、多种色温的人工照明光线。

（3）色温。色温是电视光源的一个重要参数,它从一个方面反映了光源的颜色质量。色温是以"完全辐射体"(一个不反射入射光的封闭的绝对黑体,如炭块)的温度来表示一个实际光源的光谱成分。色温凯尔文温标,以绝对零度(-273℃)为基准,以°K(或K)为符号。当把这个绝对黑体逐渐加热,随着温度的升高,其颜色便会发生相应的变化,从黑到暗红,又从暗红转为黄白,最后成为青白色。这种现象说明在不同温度下,"完全辐射体"辐射出来的光谱成分会产生一系列的光色变化。把温度的变化与"完全辐射体"发射出来的波长谱线相对照,就可以制出色温曲线表。任何一种实际的光源,凡是有类似的光谱质量,就可以认为具有这种"色温",尽管它们实际的工作温度可能完全不同。

在电视摄影中,摄像机内的光敏元件CCD对光源成分记录表现敏感,不同色温的光线对画面色调的影响十分明显,一些在拍摄现场人眼不易感知的光色变化,在电视画面中会强烈地显露出来。电视摄像机客观再现现场光源颜色的这一特性,要求电视摄影师不能以人眼对现场光源颜色的感知为基准,而必须严格按照摄像机的操作程序,在不同色温的光线照射下,首先调整摄像机内的白平衡,实际上是使摄像机"适应"该光线色温条件下的光色变化,在电视屏幕上正确还原出该场景的真实光线效果和该场景景物的真实颜色。

前面我们谈到阳光是一个全色自然光源,具有最好的显色性。但太阳的色温并不是固定不变的,而是随着时间、地点、所处方位、照射环境的不同而改变。以各类灯光为主的人工光源,由于各自的发光材料、发光原理、灯管材料及形状不同,其显色特性和色温也不尽相同。因此,了解和熟记一些常用光源的色温值对于电视摄影师来说就是一件十分重要和必要的事情。下面列出一些光源的典型色温表,供参考(见表4-2)。

表 4-2　常用光源色温值

	典型色温(°K/K)
标准蜡烛	1930
家用钨丝灯(25—250 瓦)	2600—2900
石英溴钨灯(500—10000 瓦)	3100—3200
硬质玻璃齿钨灯(500—5000 瓦)	3100—3200
管形石英卤钨灯(800—3000 瓦)	3100—3200
镝铁灯(1000—5000 瓦)	5000—6000
铟灯(100—400 瓦)	5000—5500
高强度弧光灯	6000
家用日光灯(15—40 瓦)	6000—7000
日出,日落	2800—3500
没有太阳的昼光	4500—4800
中午前后的阳光	5400—5500
室内漫散阳光	5500—6000
阴沉的天空	6800—7500
烟雾弥漫的天空	8000
晴朗的、蔚蓝色的北方天空	10000—20000

2. 光线性质。

光线的性质首先取决于光源的性质。自然界的光线基本上是以三种状态出现的：直射光线（又称为硬光）、散射光线（又称为软光）和混合光线。

（1）直射光线（硬光）是指在被摄体上产生清晰投影的光线。晴朗天气下的阳光、聚光灯照明都属于直射光线。

直射光线的造型优点是：① 有明确的投射方向，便于造型和布光控制；② 能在被摄体上构成明亮部分、阴影部分及其投影，并以此拉开画面反差；③ 能强化被摄体的立体形状、轮廓、表面结构和表面质感；④ 能显示时间性；⑤ 光源集中，容易限制和控制。

直射光的缺点是：① 容易产生局部光斑，特别是在明亮金属等反光率极高的物体上产生的强光反射，可能超出摄像机记录景物的宽容度；② 光源单一时造型效果可能生硬，多光源时投影处理不好又容易出现光影混乱的现象。

（2）散射光线（软光）是指在被摄体上不产生明显投影的光线。比如阳光经云层遮挡形成的散射天光、经柔化的灯光照明，都属于散射光线。

散射光的优点是：① 照明均匀，光调柔和，能用光调描绘被摄物的外观形貌；② 没有明显的投射方向，物体受光面大，易表现其细腻的层次；③ 由于被摄体表面均匀受光，其亮度反差取决于各自的反光率，容易在摄像机的宽容度

内被记录和表现。

散射光的缺点是：① 不易显示被摄体的立体形态和表面结构、质地等；② 当被摄体反光率平均时，不易拉开画面影调反差；③ 发光面大，因此难于限制和控制，限定被摄体的被照部位比较困难。

（3）混合光线是指既有直射光线又有散射光线的混合照明光线。在实际的拍摄现场这种光线经常出现，它具有上述两种光线的特点，并有较完美的造型性。

3. 光线方向。

光线方向，即光源位置与拍摄方向之间所形成的光线照射角度。光线照射到拍摄对象的方向，是相对于视点而言的，它主要是按观看者（摄像机机位）与光线照射方向的关系来分类，而不管拍摄对象的朝向如何。

当摄像机与拍摄对象的方位确定之后，在以拍摄对象为中心的360°一周内，可粗分出顺光、侧光、逆光三种光线形态；在它们中间，还可再细分出顺侧光、侧逆光两种不同形态（见图4-1）。此外，还有来自拍摄对象垂直方向上的顶光和脚光两种光线形态。

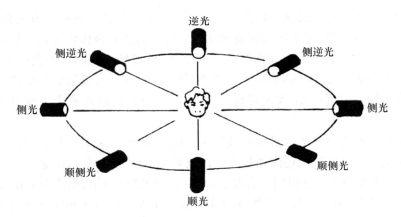

图4-1　光线形态

（1）顺光。顺光又叫平光、正面光。光源从摄像机方向照射拍摄对象，其影子直接投在背光面而被遮没，拍摄对象表面均匀受光，画面上看不到较暗的调子及由暗到亮的影调变化，能较好地表现景物固有的色彩，构成一种平调照明。

顺光照明由于能防止多余的或干扰性的阴影，因而用以表现人物面部，能掩饰皮肤皱纹和松弛的部分，使人物显得年轻。用顺光来处理杂乱的场景，可

使画面背景显得较为干净和明亮。

顺光照明由于不能通过光线形成影调变化,因而不适于表现物体的立体形状和表面质感。它不适宜表现大气透视现象、被照明对象的立体感,并且空间感不强。

(2)侧光。侧光又叫侧面光。当光源照射方向与摄像机镜头光轴方向成左右90°角时,被摄体受光面和背光面各占一半,投影于另一侧。被摄体(特别是圆柱体)会形成由亮面到次亮面、明暗交界线、暗面和次暗面等一系列极为丰富的影调变化,层次感和立体感较强。

侧光不仅突出了物体表面的细微起伏和凹凸不平的变化,而且使整个被摄物投射出很长的、夸张的阴影。表面粗糙的物体在侧光照明下可获得鲜明的质感。

在场景布光中,用侧光容易得到明暗对比强烈、景物亮度反差较大的画面效果;在表现人物的全身形体动作时,侧光所形成的光影对比能加强人物动作的力度。但如果用侧光表现人的头部,其外貌可能会由于某些部位的突出或隐没而变形。

(3)逆光。逆光又叫背面光。当光源照明方向与摄像机镜头方向相对,并处于被摄体身后时,被摄体处在逆光状态。此时,光源、被摄体和摄像机形成了约为180°的水平角。除一条明亮的轮廓线外,从被摄体正面看不到受光面,只能见到背光面。如被摄体是半透明或透明的,那么被逆光透射的被摄体在画面上显得更加明亮,色明度大大提高。例如,暗黄色的树叶在逆光下变成了金黄色、明黄色。

逆光照明能突出暗背景中的被摄体的轮廓线条,形成暗背景、亮轮廓、暗表面的强反差画面。逆光还能加强大气透视效果,增强画面的空间感。

当人物处在逆光照明下,头发会出现闪烁的耀斑效果,增添画面的绚丽色彩。在生活中,逆光条件下的物体背光部分由于天空散射光和环境反射光的照明,并非漆黑难辨或模糊不清。特别是在现代影视技术条件下,逆光拍摄成为丰富画面色彩、创新画面造型的有效手段。

(4)顺侧光。顺侧光又叫前侧光。当光源处于顺光照明和侧光照明之间的角度上,即构成顺侧光照明。顺侧光条件下被摄体大面积受光,小面积不受光,形成了较丰富的影调变化,物体的立体感和质感都被较好地表现出来。

顺侧光可以让各类人物和各种物体都得到比较理想的造型效果,是一种常用的照明光线,在摄影艺术中常用作主要的塑形光。

(5)侧逆光。侧逆光又叫后侧光。光源位于被摄体后侧方向,即处于侧光

照明和逆光照明之间的角度上。侧逆光具有逆光和侧光的特点。它使被摄体一个侧面受光,大部分不受光,突出了被摄体的轮廓和形态,使其脱离背景而呈现出一定的空间感。

侧逆光使被摄体表面,特别是水平部分的质感得到突出的显现。低俯角度的侧逆光,还会使垂直的物体留下长长的投影,使画面影调层次丰富而有变化。

(6) 顶光。顶光是来自被摄体的顶部的光线。顶光照明下,地面风景的水平面照度较大,垂直面照度较小,反差较大,能取得较好的影调效果。

顶光条件下人物头顶、前额、鼻梁、上颧骨等部分发亮,而眼窝、两颊、鼻下等处较暗,嘴巴处在阴影中,类似于骷髅形象,通常是一种丑化人物的手法。但在自然光照明下,只要加以适当的补光和控制,不一定形成反常效果,有时还能表现出特定的环境氛围和生活实景。

(7) 脚光。脚光是从被摄体的底部或下方发出的光线。与顶光一样,脚光的光影结构也是反常的造型效果,与人们日常所见的日光和灯光照明相悖。

脚光可抵消顶光的阴影,起到造型上的修饰作用。脚光还常用以表现和渲染特定的光源特征和环境特点,比如夜晚的湖面反光、篝火的真实光效等。

4. 造型光的分类。

电视摄影造型的创作,无时无刻不与光线造型打交道。因此,电视摄影师应该对造型光的类别和作用有一个全面的了解,从而更好地完成电视摄影工作。根据光线在画面造型中的不同作用,我们把造型光分为主光、辅助光、环境光、轮廓光、眼神光、修饰光等。

(1) 主光。主光又称塑形光,是刻画人物和表现环境的主要光线。不管其方向如何,都应在各种光线中占统治地位,是画面中最引人注目的光线。

主光处理的好坏直接影响到被摄体的立体形态和轮廓特征的表现,也影响到画面的基调、光影结构和风格,是摄影师需要首先考虑的光线。

(2) 辅助光。辅助光又称副光,是用以补充主光照明的光线。辅助光多是无阴影的软光,用以缓和主光的生硬粗糙的阴影以及受光面和背光面的反差,提高暗部影像的造型表现力。

通常主光和辅助光的光比(主光和辅助光形成的亮度比值)决定了被摄体的影调反差,控制和调整主光与辅助光的光比就成为十分重要的问题。

(3) 环境光。环境光又叫背景光,是指专用于照明背景和环境的光线。环境光主要是通过由环境光线所构成的背景光影与被摄主体形成某种映衬和对比,达到突出主体的目的。环境光除烘托主要被摄体外,还有表现特定环境、时间或造成某种特殊气氛和影调等作用。

（4）轮廓光。轮廓光是使被摄体产生明亮边缘的光线，其主要任务是勾画和突出被摄体富有表现力的轮廓形式。由于轮廓光是从被摄体背后或侧后方向照射过来的，因此具有逆光的光线效果。

轮廓光具有较强的装饰性和美化效果，但这种美化表现手段不宜滥用，特别是在纪实性影片和节目中更应慎用，否则会给人以虚假的感觉。

（5）眼神光。眼神光是使主体人物眼球上产生光斑的光线。它能使人物的眼睛炯炯有神、明亮而又活跃。眼神光主要在人物的近景和特写景别中才有明显的效果，而在大景别画面中难以引人注意。此外，当人物来回走动或频繁转头时也难以达到预期效果。在纪实性节目中使用眼神光会使人感到画面中人为的修饰性。

（6）修饰光。修饰光是指用以修饰被摄体某一细部的光线。当主光、辅助光和照度等确定之后，在被摄体布光仍不理想的地方，可用适当光线予以修饰。例如，提高人物服饰某个部位的亮度、打亮人物身上某个装饰物（勋章、耳环、项链等）、修饰主光与辅助光之间的过渡影调等等。修饰光可以使被摄体整体形象更加悦目，局部形象更具特点，更富有造型表现力。运用修饰光应注意不显露人工痕迹，不破坏整体效果。最好用亮度便于控制、照明范围较小的照明灯具。

根据光线在画面造型中的不同作用，除了前面我们谈到的这些光线外，还可以再细分出若干种造型光。在实际布光中，灯光的这些功能性名称是无关紧要的，它仅仅是我们分析和运用这些光线的符号；重要的是正确运用光线的各种不同造型效果，依据拍摄构思，创造出特定的光线效果，完成画面构图造型任务。

5. 电视用光的造型作用。

（1）在技术上，离开了光线，电视也就失去了一切。光线是摄录系统得以获取画面影像的必要条件。大多数摄录一体机的基本照度在 100 英尺（约 30.48 米）烛光左右，但是，这种亮度对于强调主体或展现空间效果有限。光线提供一定的景物亮度和反差范围，能够完整地呈现人物和景物。此外，光线还影响和决定画面的影调、色调及其衔接等。

（2）在造型上，光线至少具有以下几点作用：① 提示被摄体的形态和形状，造成物体的轮廓、体积、大小、比例、质感等立体幻觉。② 显示被摄体的周围环境、空间范围和透视关系，创造画面的空间感。③ 通过光线的照射及所形成的明暗光影对比突出被摄体的某些特点，隐没某些部分，突出主要的和重要的视觉形象，把观众的注意力引导到富有意义的形象上。④ 控制或决定画面

的影调或色调。⑤ 形成构图关系,利用光影平衡画面,突出构图线条,加强或减弱画面反差,强化或淡化画面内部节奏。

（3）在戏剧表现上,光线可以起到以下一些作用：① 利用光线渲染和烘托环境,形成特定的艺术氛围；② 利用光线的光调和光影效果来表现特定的时间概念,如朝、晚、午等；③ 通过光线、光调、光影及发光体等表现象征、比喻、借代等艺术效果；④ 通过特定的光线效果外化和表现人物情绪,反映内心活动,刻画人物性格,等等。

（二）不同节目类型对光线的不同要求

电视用光的动态性特点不仅是由电视摄影的技术要求和造型特点所决定的,它还与不同电视节目对光线的不同要求有密切的联系。不同类型的节目,由于表现形式不同以及表现内容各异,对光线的要求和用光的指导思想也不尽相同。此外,由于光线在电视画面造型中具有多种作用,也为满足不同类型的节目对光线的不同要求提供了条件。

在电视新闻类节目中,节目主持人或播音员在演播室内主持播报节目要实现特定演播室的环境光效。记者在新闻现场拍摄时,首先要保证画面的基本亮度,给观众以清新的图像。如现场光线能满足摄像机的基本技术要求,就不再运用任何人工光源来修饰。其次,当现场光线亮度不足以在电视画面中显现出新闻人物和事件的形象特征时,则要用人工光照亮新闻现场。这样做是以获得清晰图像为目的,并不追求以光线为表现手段的艺术效果。再次,当新闻现场的光线本身已成为新闻内容的一部分时,比如昏暗的教室或厂矿、黄昏时分的非法交易等,则记录和表现好现场的特定光线效果就成为选择光线、用好光线的重要一环。最后,在一些事件性新闻中,将现场新闻灯源甚至灯光师的布光活动记录在画面中,能起到烘托现场气氛、加强现场拍摄纪实效果的作用。此时,新闻光源和灯光师成为新闻现场客观存在的与事件有一定联系的形象。

纪实性节目,诸如电视纪录片、电视风光片、纪实性专题片等的造型表现既必须坚持真人、真事、真实场景等真实性原则,同时也要在不违背真实性原则的大前提下对光线做一定程度的加工和处理,追求一种更高层次的生活的真实。通常要求在不失真的情况下艺术地再现典型环境中的典型光效,注重实景光线的运用,强调真实自然的光效。

而在艺术类节目,包括电视剧、文艺晚会、音乐电视等的造型表现中,电视用光十分注重光线的造型意味和表现意义,追求艺术地再现或表现出特定的光线效果和艺术氛围。有些光线带有很强的装饰性、假定性,这些光线不一定和所在环境的自然光线效果一致,也不一定有生活依据,而是为了满足造型的需

要和审美的要求。在电视剧中还有戏剧光线处理,这往往是为了更好地提示戏剧内容或反映人物心理状态,增强戏剧效果。

一般而言,艺术类节目的用光比新闻纪实类节目要复杂而多样。我们应该注意根据拍摄内容和节目体裁的区别来适度地掌握用光原则,而不能把电视用光的动态性理解为随心所欲和无目的性。特别是在新闻节目和纪实性节目中,倘若一味追求特殊光效的表现性和画面造型的装饰性,其结果往往会南辕北辙,使画面的造型表现失去了真实性、纪实性等宝贵品格。

二、自然光的画面表现

自然光的主要光源是太阳。自然光随着季节、气候、地理条件和时间的变化而变化,一方面形成了自己的变化规律,同时也在地球表面产生了丰富多彩的自然光效。

(一) 自然光简析

自然光线主要是阳光,它有三种不同的形态,即直射的阳光、散射的"天光"和环境的反光。

直射的阳光能在被照物上形成明显的受光面与背光面,能形成清晰可辨的影子。散射的"天光"则是由于阳光经过大气层时被尘埃、水汽、云层等反射、折射和扩散,从而形成了漫射状态的光线。它比直射阳光弱许多,只能在被照物的背光面中见到。环境的反光是阳光照射到被照物上,一部分被吸收转化为其他能量,另一些被其表面反射回去,形成环境反射光。环境的反光可因环境的色彩而具有色彩特征,比如沙漠中的环境反光呈土黄色、绿茵场的环境反光带有绿色等。

阳光下所有景物的光效都由这三种形态的光线所构成。对自然光这三种形态的认识和把握,是再现和表现画面形象的基础。

阳光有自己的变化规律和特性,我们在运用自然光进行拍摄时,只能遵循这种客观存在的规律,选择符合创作意图的拍摄地点、拍摄时间和拍摄角度。对电视画面造型而言,利用日光作为照明光源应注意以下问题:

(1) 在户外作为主要光源的太阳只有一个。户外景物都处在一个光源的照射之下,在直射光照明下景物的阴影只有一个。景物受光面亮,不受光面暗,暗示出太阳的方位,光线呈现出明显的方向性。

(2) 在晴天里阳光直接照射到地面,呈现一种直射光效果,同时由于受大气层空气介质的影响,部分光线呈散射状,使景物不受光面仍有一定的亮度。如果被摄体周围物体的反光率比较高,该物体还会受到周围物体反射光的"投

射",形成一种直射光、散射光、反射光共同照明的效果。

(3) 在同一地方随着季节的变化,太阳在空中的方位也发生变化;在同一季节,地理位置不同,太阳的方位也不同。我们不能改变太阳的方位,只能掌握它的变化规律,选择适合于造型表现的时机和光线效果。在一天中,太阳的位置也不断发生着变化,与地平面形成不同的入射角,并由于大气层的影响使光线的色温也发生变化。我们常把太阳的这种光线变化分成四个时间段。

① 黎明与黄昏。从东方发白到日出之前,为黎明时刻;从太阳落山到星星出现之前,为黄昏时刻。在这两段时间中,在日出和日落方向,靠近地面的天空较亮,正顶天空较暗,地面上的景物被微弱的天空散射光所照明,普遍亮度较低。这种光线不易表现景物的细部层次,而适合于拍摄剪影效果。黄昏时刻运用人工光补亮地面景物,可以拍出背景层次细腻而丰富的夜景效果。

② 早晨与傍晚。太阳从位于地平线到升至15°角的高度之间为早晨光调,太阳从离地面15°角的高度到降到地平线以下为傍晚光调。在这两段时间中,由于阳光入射角比较低,各种垂直于地面的物体被照得明亮,并形成长长的投影。如用逆光拍摄,景物受光面与未受光面反差较大。当空气中水蒸气比较多时,天边形成一层晨雾或暮霭,阳光被大量散射,光线较为柔和,在被摄体上构成富有表现力的、为天空散射光充分柔化了的明暗变化。

早晨和傍晚时刻景物色彩丰富,冷暖对比鲜明,是拍摄风景的黄金时刻。早晨和傍晚的差异在于对景物的色彩感受不同。傍晚时分,地面在一天的日照之后温度较高,空气中的尘埃和水蒸气更多,对阳光的反射和折射更加强烈,因此阳光的色温较早晨为低,景物的色彩较早晨偏暖。早晨空气比较清新,大气中的悬浮物也大都落于地面,因此阳光的色温比傍晚时要高,从画面看来,景物的色彩也不像傍晚时刻那么"暖"。

在这两段时间,光线由暗到亮(早晨)或由亮到暗(傍晚)的变化很快,色温也从低到高(早晨)或由高到低(傍晚)变化很快。拍摄时必须抓紧时间,并注意随着光线色温的变化随时调整白平衡。一般日出、日落的镜头都在这一时间段中拍摄。

③ 上午与下午。当太阳与地平面的夹角由15°上升到60°,或从60°下降到15°时,即是我们通常所说的上午和下午。这两段时间中太阳的光线变化不大,色温相对稳定在5400 K—5600 K之间。天气晴朗时,光照充足,地面景物的垂直面和水平面均能得到较均匀的照射,并能形成一定的入射角,物体的立体形态和表面结构可以被较好地表现。这两段时间是在外景自然光下进行拍摄的主要创作时间。

④ 中午。太阳由上午的60°角移至下午的60°角这段时间为中午。在北半球夏季这段时间内,太阳近乎垂直照射成顶光效果,且光照强烈。地面景物水平面被普遍照明,而垂直面受光很少,或几乎没有。这种光线不利于表现人物的面部造型及物体的质感。镜头俯拍时,由于地平面景物均匀反光,画面中缺少影调层次变化。同时由于阳光照射到地面的路径相对短些,光照强烈且散射光少,阴影部分不能获得足够的散射补光,景物明暗反差显著增大。这段时间不是户外拍摄的最好时间。但在冬季的正午,我国大部分地区太阳光入射角仅在40°—50°之间,具有夏季上午和下午的光照特点,仍是户外拍摄的有利时间。

（二）室内自然光拍摄

室内自然光拍摄,是指电视摄影记者在白天利用直射或漫散到室内的自然光线拍摄室内的人物和景物。

室内自然光是最明亮、最经济的室内拍摄照明光源,同时也是真实地再现白天室内环境和人物活动的有效手段。室内自然光与室外自然光相比,光线照射更为复杂、多变,常在同一室内同时出现多种光线效果。室内自然光除了受天气阴晴、地理纬度、季节时间等因素影响外,还普遍具有如下特征:① 除门窗等开口处有部分直射阳光外,大部分空间为散射光和漫射光照明。② 尽管都是阳光照明,但室内色温比室外色温偏高,并且越是远离门窗的地方,色温越高,呈灰蓝或青蓝色调。③ 室内光线投入的地方——室内光源,不由太阳所处方位决定,而由门窗在室内的方位决定。如果门窗在北边,该房间光源则不在南边而在北边。如果一间屋内多处有门窗,该屋内光线呈多光源效果。④ 室内亮度间距大于户外,越是远离门窗的物体,光线亮度减弱越为明显,在同一室内,光线亮度可差四五档以上。⑤ 室内光线受室内陈设、空间大小、门窗多少、墙壁反光率高低等多种因素影响。比如门窗多的房间通常比门窗少的房间明亮,摆满浅色家具的房间比摆满深色家具的房间亮等。

室内自然光拍摄是电视节目摄制过程中经常会碰到的情况。无论是在电视剧还是在纪录片的拍摄中,根据特定的生活环境选择特定的光线效果,通过室内自然光线下的人物活动和情节发展来渲染生活氛围、凸显真实感、增强感染力都是十分重要的。

但是,室内自然光拍摄会因为客观条件的不同而形成不同的处理办法,要求摄影师依据具体情况作出相应的光线处理和画面表现。概括说来,大致可分为以下三种情况:

1. 直接拍摄。

当室内自然光亮度达到摄像机记录景物的最低照度值时,就可采用直接拍摄的方法。直接拍摄的优点是:① 画面内无人工光照明,完全是现场光效,光线真实、自然。② 室内人物不受光线影响,容易抓拍到人物真实的表情和动作。

这两个优点对纪实性节目的拍摄尤为重要。比如,在荣获四川电视节"金熊猫奖"的纪录片《龙脊》中,摄制者为捕捉和表现真实自然的生活流程,很多场景都是在室内自然光条件下拍摄的。摄制者利用从门、窗、天棚等漫射进屋子的太阳光跟拍人物活动,采用手动光圈控制曝光,一方面表现出实景中的自然光效,同时通过这种自然光效,表现出强烈的生活气息和纪实意味。这种做法在技术上和艺术上都是非常成功的。

但是,直接拍摄也有一些难以避免的缺点。一般来说,采用现场条件的自然光进行拍摄,除门窗等强光位置外,室内其他部分缺少明亮的光调,画面色调容易偏蓝,并且不够透亮,给人一种沉闷的感觉。

因此,当我们在室内自然光照明的条件下直接拍摄时,应注意:① 摄像机镜头尽量避开强光窗口,以防止因窗外亮度与室内景物亮度间距过大而出现室内景物严重曝光不足的现象。避开强光窗口,可以有效地缓和画面中的亮度反差和亮度不平衡,通过增加室内景物的曝光量,相对提高画面中室内景物的亮度。比如,拍摄室内人物应尽量避免对着窗户,因为如果按窗口的强光亮度来曝光的话,人物就会成为剪影,面部表情难以看清,而如果依据人脸亮度控制曝光,那窗口的强光则将因曝光过度而出现大面积"嗤光"。② 在光线亮度不平衡的室内运用运动镜头时,最好用手动光圈,随着镜头的运动随时调整曝光量,使拍入画面的景物亮度平衡而一致。如用自动光圈,由于摄像机内电子测光系统自动调整曝光量的速度慢于拍摄时镜头运动的速度,画面中会出现忽明忽暗的现象,破坏整个现场的光调气氛。③ 注意选择色调和亮度反差大的物体,拉开画面的影调层次。④ 在室内光线色温较高的地方调整白平衡,减少画面中的蓝紫光调。

2. 补光拍摄。

当室内自然光亮度达不到摄像机记录景物的最低照度值时,或者室内光线亮度极不平衡、光比差距较大时,可用人工光提高室内亮度或平衡室内光线。

人工光源色温大多为 3200 K,而室内自然光色温普遍高于 5500 K,两种色温的光线交叉照明会使画面中人物和景物色调严重偏色。因此,在补光拍摄时,首先应注意平衡光线色温。

平衡色温一般有两种方法。一种是提高人工光色温,将低色温向高色温"靠拢",使室内光线统一在 5500 K 的基础上,用 5500 K 色温档调白平衡拍摄。具体做法是在人工光灯头前加挂 5500 K 色温纸,使通过的照明光线色温由 3200 K 变成 5500 K。另一种是降低自然光色温,将高色温向低色温"靠拢",使室内光线统一在 3200 K 的基础上,用 3200 K 色温档调白平衡拍摄。具体做法是把 3200 K 色温纸粘贴在室内所有的自然光入射处,使通过的自然光色温由 5500 K 变成 3200 K。这种方法与前一种相比,需要大量的低色温纸且费时。电视新闻拍摄绝少用这种方法,而多用第一种方法。但第二种方法给室内布光带来不少方便,一些电视剧室内拍摄会采用这种方法。

通过人工光提高室内亮度或平衡室内光线时,还应注意尽量保持室内的自然光效气氛。补光时,可参照窗口光线的入射方向和角度,通过提高灯位、让人物离开墙壁等方法,尽量减少投影、减少多光源现象。

在室内屋顶较低、四周墙壁反光率较高的情况下,使用反射补光法是指不将人工光直接投射到被摄体上,而是投射到室内天花板或墙壁上,甚至反光伞上,通过光线的反射再投射到被摄体上,形成一种均匀、柔和的照明光线。这种补光法既可以整体提高被摄体的亮度,又不会破坏室内原有的光调气氛,是一种理想而简便的补光法。

3. 混合光拍摄。

在拍摄现场范围很大、拍摄前准备时间较短,以及照明器材紧缺(特别是色温纸不足)的情况下,可采用混合光拍摄的方法。

混合光拍摄是指在拍摄现场两种色温(一般是高、低两种色温)交叉混合的光线下的拍摄。

混合光拍摄的关键点是调整白平衡。这个环节处理好了,仍可以得到色调基本准确而平衡的画面效果。实际拍摄时要注意:(1) 按拍摄方向及景别调整白平衡。每变换一次拍摄方向和角度,均应调整一次白平衡。(2) 在被摄范围内哪种色温照度高、亮度强,就用哪一档色温片调白平衡。当机内录像器中出现"OK"等提示白平衡已调好的信号时,不要马上放开按键,而应多按两三秒时间,使白平衡确实调整到与此时光线最佳的对应值上。(3) 尽量少用或不用摇、移等拍摄方向和角度变化大的运动镜头,以防止在一个镜头中出现两种不同色调的光线。

(三) 户外几种特殊天气下的光线表现

在户外拍摄,或者叫外景拍摄的过程中,如果是晴天,通常是有利于我们的画面造型表现的。晴天条件下,阳光充足,景物鲜明,光线条件稳定,光线效果

易于控制,容易满足摄制人员对光线的要求。这时,应注意充分利用光线的不同照射角度、画面形象间的亮度间距和适当的阴影等来突出画面主体,强化重要信息,并注意利用拍摄角度和景别的变化等来活跃画面造型效果。此外,晴天条件下可形成典型的直射阳光、散射天光和环境反光三种光线共同照明的效果,我们在拍摄中尤其是拍摄人物时要注意对此种光线效果的自然真实的表现。对电视摄影师而言,晴天的外景拍摄很容易,因此,我们在这里不做重点阐述。

相比之下,在户外几种特殊天气状况下拍摄时的光线表现就要复杂得多,也困难得多。对初学者来说,在诸如雨、雪、雾等天气条件下的拍摄往往不易掌握。所以,下面我们将针对这些难点问题展开比较具体的讨论。

1. 雪天。

在下雪天,地面景物被白雪覆盖,在阳光照射下反光率极高,一般均超出了摄像机记录景物亮度的宽容度。因此,拍摄雪景时,应首先注意控制曝光量。与拍摄一般景物相比,在大多数情况下需减少1—2级光圈的曝光量。为做到这一点,拍摄时要用手动光圈控制曝光,不能以画面平均曝光值为基准,而应以画面中白雪影调层次最为丰富时的曝光值为基准。严格地讲,为表现雪的质感,不应该把雪仅仅拍成白色,而应在画面上将白雪表现出带有一定消色成分,使雪本身的形象具有一定程度的影调起伏。

用手动光圈控制曝光量,有利于选择表现雪的质感的最佳曝光值;有利于避免因雪花飘动或镜头运动所引起的画面时亮时暗的现象;有利于在镜头运动时随着景物亮度的变化而改变光圈,保持画面内景物亮度的统一与和谐。

当大雪将所有景物覆盖之后,大地变成白茫茫的一片,景物的色调都变成明亮的白色。这时,有利的一面是平时看上去极为一般或很不引人注意的景物,此时发生了变化,形成了新的景象和意境。不利的一面是画面缺少色调及影调变化。因此,在拍摄时应注意选择暗色调及白色以外的色彩明快的景物,来丰富画面的影调、色调层次。暗色调景物可以和白雪形成适当的黑白反差,其他色调的景物可以和白雪形成某种色调反差,其结果都是丰富了画面的阶调层次。

在直射阳光下逆光拍摄时,地面上凹凸不平的白雪会形成不同程度的反光,造成晕光现象。特别是镜头运动时,不平的地面引起的多向反光会直接影响画面亮度,在此种情况下可改用顺光拍摄。拍摄雪景时,选用低角度的侧光或侧逆光常能收到较好的画面效果,使白雪的质感得到较好的表现,同时景物的投影还可以给空旷的雪地增添不少生气和韵律。

在有较多散射光的情况下拍摄雪景,可以使画面中的景物亮度间距缩小,适合摄像机记录景物宽容度小的特点,常容易得到景物细部层次丰富、画面影调柔和而均匀的效果。

2. 阴天。

阴天时由于天空中浓重的云层遮挡了阳光对地面的直接照射,部分光线透过云层后形成一种散射光或漫射光照明。这时,地面景物明暗反差减弱、影调偏暗,主要靠物体本身的色调和反光率拉开画面影调层次,画面上缺少明亮的物体。另一方面,由于较短波长光线(蓝紫光)透射过来的多,较长波长光线(红橙色)透射过来的少,光线色温偏高,被照景物色调偏蓝。如果拍摄时光线处理不好,画面则会缺乏明暗层次、色彩灰暗、平淡。

在阴天,即乌云密布的天气中,阳光的方位不易准确找到,阳光完全失去方向性,前面所谈到的一天中的四个时间段此时就没有多大意义。在这种情况下,一天中的光线效果差别不大,仅是早晚亮度较低。地面景物受到天空云层中的散射光照明,一般情况是水平面的亮度高于垂直面的亮度。

在阴天进行拍摄,选择亮度反差大的物体和色彩明快的物体很重要。在散射光照明下,景物本身的明暗阶调和色彩阶调,直接决定了画面的影调和色调。选择反光率高和色彩明快的物体,可以打破阴天沉闷的气氛,活跃画面。

阴天的天空既是光源又是背景,是画面中最亮的部分。因此,拍摄人物时应尽量避免以天空为背景,否则在人脸亮度远不及天空的情况下,人脸会变得灰暗,甚至没有层次。这一点与在晴天拍摄不同,晴天中蓝天并不是最亮的部分,同时阳光照射在人物面部上,提高了人脸亮度,用蓝天作背景并不影响人脸亮度。在阴天拍摄人脸近景或人物中景,最好选择暗色调背景。在暗背景的衬托下,人脸亮度相对提高,在缺乏较亮主光照明的情况下仍能表现好人脸的细部层次。在有条件的情况下,用人工光给予人脸适当的补光,也是一种提高人脸亮度、加大画面反差的好办法。用人工光照明时,应注意不要有明显的影子出现,否则会破坏阴天特定的光线效果。

在阴天拍摄,调整好摄像机的白平衡,是保证画面不严重偏色的重要环节。尽管阴天制造出一种散射光效果,但光线的色温并不完全均衡,相对来说,阴影处光线的色温比开阔地光线的色温要高。调白平衡时最好选择该场景光线色温相对较高的地方,以提高摄像机记录低色温(暖调)光线的能力,减少画面中的蓝紫光线成分。如果在该场景光线明亮、色温较低处调白平衡,提高了摄像机记录高色温(冷调)光线的能力,阴影处的景物和人物的色调就会偏蓝,使画面出现偏色效果。

除了乌云密布的阴天外,生活中还常见到一种薄云遮日的阴天,我们称之为"假阴天"。这时,太阳被一层薄云遮住,地面失去强烈的直射光照明,但仍有一部分光线透过云层,在物体一边形成模糊的投影。阳光此时还具有一定的方向性,形成部分直射阳光和部分散射阳光共同照明的光效。景物受光面不像晴天那样明亮,不受光面不像阴天那样灰暗,景物阴影与亮部的间距较小,没有显著的明暗反差。在这种光线条件下拍摄人物和景物,能够得到光线柔和、影调过渡层次丰富、物体固有色还原准确而饱和的画面。

假阴天中,既有一定光线亮度,又没有晴天中强烈的光照反差,比较适合摄像机宽容度小的特点。这是一个比较理想的拍摄时机。特别是在盛夏阳光曝晒下无法表现的比较明亮且反差大的景物,在假阴天中能够得到较好的表现。

3. 雨天。

雨天具有阴天的一系列特点,只是多了一个重要元素——雨水。雨天的景物被天空的散射光照明,除天空本身的亮度较高外,地面景物平均亮度较低,显得阴暗。但雨水本身具有较高的反光率,看起来比较明亮,所以雨天画面较阴天画面更容易表现出明亮物体的高光点效果。

在雨天表现好雨水形象,是拍摄雨景的重点。否则,雨天与阴天就没有什么区别了。为了表现好雨水形象,应注意以下几点:

(1) 表现雨线、雨丝,要选择侧逆光和逆光以及暗背景。如果背景明亮,明亮的雨水就会"消失"在明亮的背景中。因此在雨天拍摄,不宜选用大面积的天空为背景,应少要或不要天空;应以灰墙、绿树、山峦或建筑物为背景,这样有利于衬托出明亮的雨丝、雨线。雨夜中车灯光柱前、楼房窗口处,逆光方向的雨丝、雨线格外明显和清晰,是抓取雨水形象的好地方。如用顺光拍摄,雨水的清晰程度则会大大降低。

(2) 利用路面积水处的镜面反射,不仅可以增加地面亮度,增大画面反差,还可以看到洒落水面的细雨点。这种雨点即使是在逆光暗背景中也很难看到,而在平静的水面上,纷纷扬扬的细雨点,可以激起层层涟漪,是雨天特有的景象。

暴雨和大雨的雨滴大而急,撞击在地面或硬质物体上会向四处溅射,并折射出比较明亮的光点,构成大暴雨中富有特色的雨花;雨水打在玻璃上,可形成斑斑雨点及模糊的水帘;蒙蒙细雨在树叶尖上、屋檐角上,可聚集而成一颗颗晶莹透亮的雨珠。这些都是各种雨天富有特点的景象,抓住了它们,雨在画面中就栩栩如生、具体而动人了。比如,有一则电视广告就利用了雨在窗户玻璃上形成的水帘,来表现其创意:一个小男孩身穿某名牌绒衣坐在自家的窗前,他专

注地看着窗外的斜风细雨和打在窗玻璃上的雨点。缓缓滑落的雨点犹如不断滴落的泪珠,小男孩突然回过头问妈妈——下雨了,为什么小窗户会哭呢?妈妈走过来,看着窗户上明亮的雨痕回答说:因为小窗户的妈妈没给他穿××牌的棉绒衣呀!整条广告抓住雨痕的线条感和象征性来做文章,画面形象与广告创意可谓相得益彰。

(3)除了用雨水这一形象直接表现雨景外,还有许多形象可以间接地表现雨景,如:雨中人物所打的雨伞,身穿的雨衣、斗篷及其他挡雨物等;雨中湿漉漉的地面及人物和车辆的倒影;大雨中天上乌云翻滚、电闪雷鸣的自然景观;夏季东边下雨西边晴时所出现的彩虹等等。这些都是雨天才有的特殊的富有表现意义的形象。通过展示这些形象,对雨景的表现可以更富有新意和情趣。

在雨天拍摄,要使画面中既有明亮的高光部分,又有暗淡的低调部分,尽量扩大景物的亮度范围,以达到丰富画面影调的目的。雨天的光线变化较大。一般来讲,云层薄且高时,亮度高,云层厚且低时,亮度低,两者之间的曝光量可以相差几倍。当画面中背景明亮并且范围较大时,应相对减少曝光量,以防背景过亮失去层次;当画面中背景是大面积的灰暗色调时,应相对增加曝光量,提高小面积的明亮物体的亮度,拉开画面影调反差。当然,这些都是以手动光圈控制曝光量的结果。

4. 雾天。

雾由空气中的水蒸气形成,具有较高的反光率,所以我们见到的雾比较明亮,浓雾如同白色的烟云。雾可以造成强烈的大气透视效果,它不仅能形成景物的丰富层次,有效地表现空间深度,而且能改变被摄体的形态与表面结构的清晰度,改变物体的明暗反差和色彩饱和度。

表现雾景,一定要选择暗前景和暗背景,通过明暗对比"夹"(衬托)出雾的形象。否则,画面上就会出现白茫茫的一片,既没有表现出一定的空间感,又无法看到雾的形象。此外,拍摄雾景时,不宜采取顺光角度,而应注意通过侧逆光或逆光的透射,来表现纵深感和空间感,以形成光影流动、变幻的生动画面效果。

由于雾是一种明亮的气体,拍摄时,要注意控制曝光量,特别是不要曝光过度,使雾的形象"虚化"消失,失去自身的特点。另一方面,由于雾天大多为散射光效果,各种景物的色彩饱和度都会降低,应注意选择色彩饱和度较高的物体,丰富画面的色调。同时,雾天的光线色温也偏高,拍摄时应注意仔细调整白平衡。

俗话说:"十雾九晴"。在雾天阳光初露时,一束束光线穿过雾层照射到地

第四章 电视摄影的灯光与照明

面上,构成一种绚丽神奇的景观,此时是表现雾景最好的时机。由于阳光照射地面,气温升高,雾气会很快蒸发。另外,雾也无常形,瞬息即变,因此拍摄时应迅速果断,稍微的迟疑和犹豫都将错失良机。在阳光照射下,一定要选用逆光或侧逆光拍摄,不宜用顺光,否则,一束束光线穿云过雾的奇妙景观,将不会出现。

由于人的皮肤和服装的反光率不如雾高,因此在雾中,常呈现消色色调或剪影效果。在大景别画面中,不应用增大曝光量的方法提高人体亮度,而应保证雾景的整体气氛,再用小景别单独表现人脸或其他细部。必要时,可用人工光对人脸进行适当补光。

(四) 户外几种大场面的光线选择和表现

大自然不仅有着多种多样的天气变化,同时也在地球表面生成了千姿百态的地形地貌。当我们投身于户外实景的拍摄,经常会遇到一些自然造化而成的大场面,诸如江、河、湖、海、沙漠、草原等。对这些特点鲜明的自然场景进行适当的光线选择和画面表现,是初学者面临的技术难点。

1. 江、河、湖、海。

江、河、湖、海,尽管其外部形态各具特色,但内部构成成分都是水。大景别画面中的水具有如下特点:

(1) 水面具有较高的反光率,在一般情况下水面比较明亮,当阳光照射与摄像机镜头形成一定夹角时,在画面中会形成强光反射。

(2) 水无定形且变化无穷,除江边、河边、海边等水与陆地相接部分受地形线条决定形成明显线条外,水面线条(水纹、水线等)与静态景物相比不稳定。

(3) 在同一水域,在顺、侧、逆三种不同光线照射下,水面颜色不一样。例如:在顺光或顺侧光照射下,绿色水面的色彩十分浓郁而鲜艳;在侧光照射下,绿水的色彩饱和度会减弱,水面波浪的起伏线条明暗反差加大;在逆光照射下,强烈的反射光使摄像机光圈收缩,水面明暗反差进一步加大,绿水会变成以灰色为主的灰绿色,或深灰色,同时,由于水面波动所形成的片片鱼鳞般的反光,使逆光下的水面,富有生气和梦幻效果;在散射光照射下,水面均匀受光,绿水的色彩比较淡雅柔丽,没有明显的反光。

概括来讲,顺光不利于表现水的质感及固有色。当水质比较清澈、水底较浅时,顺光下容易看清水底景物;侧光有利于表现水的形态、波浪线条等;逆光下水面闪烁不定的高光点(反射光线的结果),使画面中水的形象活跃、富有诗意。

平静的水面还容易受到环境光线的影响。蔚蓝色的天光,可以使水面色调

偏蓝；青山环抱的水面，色调偏绿；而晨曦中霞光四射的天空和黄昏时金黄色调的阳光，都可以使水面变得红光融融或金光闪闪。

用摄像机拍摄大景别的江、河、湖、海，应以水面为基准控制曝光量，力求表现好水的形象和质感。由于水面较为明亮并有不同程度的反射光，故拍摄时最好用手动光圈档"锁住"光圈，以避免水面的闪烁引起画面亮度的变化，同时，采用收半档光圈的方法，将较为明亮的水面在画面上的影调表现得更加富有层次。

另外，阳光强烈且直射时，并不是表现水面的最佳时刻。选择在阳光入射角比较低，或天空中带有一定程度散射光的假阴天中拍摄，常能得到好的水面造型效果。如果表现水边的人物，并以水面为大背景，也应以水面亮度为准控制曝光量。由于人脸反光率远不及水面，可用补光方法，提高人脸亮度，或用顺光或顺侧光拍摄以减少人脸与水面的亮度反差。切忌用增大曝光量的方法提高人脸亮度，使水面曝光过度，质感消失，失去特定的环境特点。

为了增强水面的艺术表现力，可选择拍摄水面的倒影。拍摄水面倒影，应选择较为平静的水面。如果是表现水边的人物倒影，采用顺光拍摄，容易使人物倒影的形象及色调清晰明彻。如果是表现水中直立的芦苇秆，采用侧逆光拍摄，可以使芦苇秆在平静而明亮的水面上投出长长的倒影。

2．沙漠、丘陵、草原、黄土高原。

沙漠、丘陵、草原、黄土高原等景物，具有一个共同的特点，即景物反光率比较平均，色调比较一致。如果用光选择不好，加之摄像机对相同色调表现层次不丰富这一特性，极容易使景物内部结构线条不清晰甚至消失，画面表现平板无力，缺少变化。为了避免这一现象出现，拍摄时最好选用低角度的侧逆光，它有助于表现景物的轮廓线条，形成明暗影调起伏，拉开相同颜色物体的色调反差，并能产生投影效果，丰富画面的影调层次，使景物更富有立体感。阳光低角度时刻，通常也就是日出、日落时刻，这时光线色温偏低，色调偏暖，丘陵和草原的色调更为丰富，黄色的沙漠和高原暖调更为浓重。影片《黄土地》在表现陕北黄土高原粗犷的景象时，一般都在日出后40分钟或日落前40分钟的时刻拍摄，使整个画面色调浓重而层次丰富，具有油画效果。再比如，在电视纪录片《新丝绸之路》中，拍摄者在表现沙漠和生长于其间的骆驼刺时，采用侧逆光和逆光进行拍摄，使得沙丘的起伏纵横和影调变化都得到了逼真的表现。试想，若以顺光拍摄，那种黄沙万里、平板一块的画面是很难令人满意的。

对于沙漠、草原等景物，一般不适合于在阴天等漫射光条件下拍摄，因为在阴天很难通过光线形成景物的明暗反差。阴天的光线会使整个画面缺少明亮

物体,色调偏蓝偏暗,给人一种压抑、沉闷的感觉。

(五)日出、日落的拍摄

日出、日落是大自然中的美丽景色,具有很高的审美价值,许多风光片和抒情性专题片,常把日出、日落作为一个重要表现对象。日出、日落时的光线具有以下几个特点:

(1)阳光照度变化大,与之对应的地面景物亮度变化快。日出时,随着太阳从地平线上升起,光线照度迅速升高。日落时,随着太阳逐渐下落,直至消失在地平线下,光线照度迅速降低。

(2)日出、日落时,由于太阳光线斜射到地面上,地球表面的大气层较厚,波长较短的高色温青、蓝色光被大量吸收,而波长较长的低色温黄、红色光,大量穿过,所以日出、日落时刻的太阳色彩,往往呈现橙红色、红色或金黄色。在这种低色温光照的影响下,地面景物受光面色调偏暖,明亮反光体反射的高光点不是白色而多为橙黄色、金黄色。

(3)日出、日落时阳光色温变化也很快。日出时,色温由低变高,大约从2800 K迅速上升为3500 K,并随着太阳进一步升高,在上午时刻达到5500 K左右。日落时色温由高变低,特别是阳光接近地平线时,色温迅速下降,呈暖色调效果。

(4)太阳是一种极明亮的物体,只要它在画面中出现,其亮度就远高于地面上任何一个景物,并形成一个较大的亮度反差。因此,当以太阳为主体或背景形象时,电视画面中的地面景物大多呈剪影效果。

基于日出、日落时刻的光线特点,用摄像机实际拍摄时,要处理好以下几个方面的问题:

第一,色温的控制。人们对日出、日落的视觉印象,是橙红色或金黄色的,但如果用与日出、日落时色温相一致的色温档(3200 K)拍摄,常常会把太阳拍成一个明亮的,呈白色或淡红色、淡黄色的球体。为了在画面上再现人眼在生活中对太阳的视觉印象,在调整白平衡时,可用5600 K色温档。由于5600 K色温片有利于低色温光线通过,较多地阻止高色温光线通过,在日出、日落时刻,可以使整个画面色调偏暖,夸张橙红色调,使太阳本身的颜色呈现为橙红色或金黄色。

拍摄日出时,不易找到5600 K的光线调白平衡,可提前一天在5600 K阳光下甚至7000 K—8000 K的阴影下调好白平衡,通过摄像机机内白平衡记忆功能,保持机内的白平衡不变,第二天黎明时,不再调整白平衡直接拍摄。也可采用5600 K人工光照明白平衡板调白平衡的方法,进行拍摄。

拍摄日落时,可采用改变白平衡基准,即改变白平衡板颜色的方法,提高摄像机对低色温光线的记录能力。调整白平衡时,通常用白色板。如用湖蓝色或淡蓝色板调白平衡,可以使白平衡不"平衡"而倒向低色温一边,画面色调偏橙黄色,这种色调正好是日落时的理想色调。采用这种方法实际拍摄时,最好通过监视器现场观察偏色效果。

控制色温,还可以采用直接在摄像机镜头前加各种颜色的滤色镜的方法。这种方法与前几种方法相比,直观简便,想夸张什么颜色就加什么颜色的滤色镜。其缺点是,画面上所有景物都蒙上一层附加色,不仅光线偏色,而且景物偏色。而改变白平衡的方法,仅改变阳光光线色温,不发光体的颜色改变不大,比较接近人眼在日常生活中观看日出、日落的视觉效果。

第二,曝光量的控制。拍摄以太阳为主体的画面,曝光量最好以太阳周围的天空亮度为基准。这样既可以不因光圈过于收缩而影响地面景物的曝光,也可以保证太阳周围富有特点的云层、霞光等有一个准确的曝光,表现出最佳的层次。而太阳可能会因曝光稍有过度而显得明亮一些,但这并没有超出我们对太阳直观的认识范围——太阳是一个明亮的球体。当然,这种方法是以手动光圈为先决条件的。手动光圈还可以避免因镜头前物体的出画入画,引起画面亮度忽明忽暗。

第三,当太阳作为主体形象出现在画面中时,使用早期的摄像机,镜头不宜做过于剧烈的运动,特别是镜头的摇动和横向移动。否则,明亮的太阳就会在画面上形成彗尾现象,破坏画面的造型效果及清晰度。使用好的摄像机则很少会出现这种情况。

此外,日出、日落期间光线复杂多变,有些光效转瞬即逝。因此,我们在拍摄之前,应做好充分的观察、设计和准备,到了拍摄现场,必须抓紧时间进行抢拍。如果画面中人物与太阳同时出现,由于反差太大,人物往往呈剪影或半剪影效果。如果画面中不出现太阳,只出现人物,那么采用顺光、顺侧光等角度,仍可对人脸细部进行较好的表现。

(六) 景物亮度间距大时的光线处理

由于目前电视摄录设备技术上的局限性,其记录景物亮度的宽容度还不如电影胶片。在电影中,黑白胶片的宽容度一般达到1:128,彩色胶片也可达到1:64,而电视摄像机的宽容度仅为1:40左右。也就是说,电视画面在表现过暗及过亮的景物时,记录和表现能力较胶片为差。这不仅给摄制人员再现和表现自然景物时造成很大的困难,也在客观上限定了电视摄影师对光线进行处理的技术依据。特别是在被摄景物亮度间距比较大的情况下,对光线效果的选择和

对宽容度的考虑,显得尤为重要。

如果画面中最亮的被摄体与最暗的被摄体间的亮度差距过大,往往会造成色彩失真、层次压缩等问题。比如,画面的高光部分会产生局部"击穿"现象,亮与更亮不能区分,都表现为白色的亮斑,甚至造成光晕向四周扩散的光晕现象。而在暗部,景物层次亦被严重压缩,成为死黑一片,难现质感差异。再比如,夜幕中一支烛光照射下的人脸,背景处一盏闪烁着的强光灯。如用摄影机(胶片)来拍摄,人的脸部和背景处的强光灯,在银幕上都能表现出一定的色彩亮度和层次,比较接近生活中人眼在此种情况下的视觉印象;如用摄像机来拍摄,在屏幕上人脸"消失了",强光灯变成一块亮斑,并向四周漫射,远非现场的真实背景。

景物亮度间距大,主要是这样两个原因造成的:其一是光线照射的亮度及方向;其二是景物自身的反光率。由于这两方面的影响,造成了同一画面中不同景物过亮或过暗。那么,用摄像机在这种条件下进行拍摄时,也主要是从这两点着手,对光线效果加以改造或修饰。

在强烈刺眼的直射阳光下,被摄体受光面亮,不受光面暗,导致明暗反差过大时,我们可以用平衡光线、降低反差的方法解决这个问题。具体做法包括:① 用反光板或灯具提高未受光线直接照射的暗部亮度。② 用一块较大尺寸的白布,挡住被照物前方直射的阳光光线,使投射到被摄物上的局部光线变成一种散射光光线,降低强光亮度,相对提高暗部的亮度。③ 如果被摄景物范围较大,可在摄像机镜头前加用渐变中性灰滤色镜,降低强光部分的亮度,相对提高暗部亮度。④ 在被摄景物范围较大时,还可用几个镜头,对明暗反差很大的景物分别拍摄、分别曝光或用运动镜头分别表现。⑤ 改变拍摄方向,形成阳光的顺光照明。

如果景物间反光率差距过大,造成景物亮度的大间距,可以用下列方法给予适当的弥补或修饰:① 过暗的主体避开过亮的背景;过亮的主体避开过暗的背景。主体与背景之间应既有一定的区别,又不要产生过大的亮度间距。② 降低反光率高的物体的光线亮度,或提高反光率低的物体的光线亮度。③ 顺光拍摄,或散射光拍摄,或用漫反射光线拍摄。以上三种光线形成的光比均较小,有助于减小景物之间的亮度间距和明暗反差。

三、人工光的画面表现

如果说自然光是电视用光极为重要的一翼,那么,人工光就是电视用光不可或缺的另一翼。现代科技的飞速发展,使得各种电子照明装备日渐完善,为

我们在拍摄过程中运用人工光带来了更为便利的条件。对人工光进行设计和表现,同样需要我们丰富的经验和智慧。

(一)人工光简析

人工光,主要是指灯光的照明。由于目前技术条件所限,电视摄影机的感光元件的敏感度远不如人眼,因此在许多拍摄中都需要使用各种照明器材来补充。目前,我国通用的影视灯具和光源大致分为两大类三个系列,即高色温光源和低色温光源两类,聚光灯系列、迴光灯系列和散光灯系列三个系列。高色温人工光源主要用于自然光条件下的实景拍摄和外景拍摄,而低色温人工光源则主要用于演播馆拍摄、摄影棚拍摄等。

人工光与自然光相比有它的优点,但也有它的缺点,不可一概而论。人工光在使用上的优越性主要表现为:① 光位自由、多变,易于调整、控制,能创造出多种造型效果;② 光线亮度可以调节,可强可弱,根据不同情况易于达到所需亮度;③ 照射范围可大可小,照射对象易于控制;④ 人工光源的色温可以采用多种方法进行调整和改变;⑤ 人工光不受时空限制,不受季节、气候、地理位置等客观因素限制。

人工光的弱点主要有以下几个方面:① 光线射程较短,随着距离的变化光线照度可能发生明显变化;② 装备、线路和某些附件比较复杂,携带较为不便;③ 无论交流、直流的人工光源都需使用电源,在某些特殊场合中一旦没有电源,照明灯具将无法继续正常工作;④ 由于灯管质量、电源电压等不稳定因素的影响,人工光源的光效和色温有时不够稳定。

尽管有或多或少的缺点和不便,但人工光源仍然是现代电视摄像中的重要造型表现手段之一,它在改善现场照度、协调不同色温、修饰画面形象、营造特定光效等方面有不可替代的作用。

下面,我们将介绍几种在电视新闻片和专题片拍摄时常用的光源和灯具。由于现代电子照明设备日益复杂而多样,规格、品种亦很多,因此,一一列举是不现实的,我们只能做概要的介绍。至于更多更丰富的知识,需要在实践中获得。

1. 散光灯。

散光灯分单联、双联、四联、六联等,以双联为多。所用灯管(光源)为管状碘钨灯,是管形卤钨灯的一种。

这种灯具有体积小、重量轻、便于携带等特点。光源光通量在30000流明(lm)左右,并且比较稳定。色温比白炽灯高,在3200 K左右。石英玻璃壳热稳定性能好、透光性能好,平均寿命为连续光照15小时左右。

这种灯的缺点是灯管及瓷头容易碎裂。照明时散射面较大,不易遮挡,不易加用色温纸。

散光灯照明时,光线散布面积较大并比较均匀,通常被用来作为环境光和辅助光的照明光源。在新闻现场,这种散光灯也常被用来作为照明整个现场环境和人物、提高画面亮度的主光光源。

2. 聚光灯。

聚光灯是一种透射形式的灯具,光线通过聚光镜片可聚可散。聚光灯多采用石英卤钨灯泡。光线通过螺纹聚光镜照度均匀、光质柔软、光影质量好。聚光灯具上装有遮板,容易遮挡光线,形成小范围照明,也易于加用色温纸及纱网等。

聚光灯具有 150 毫米、220 毫米、250 毫米、350 毫米、450 毫米、630 毫米等各种系列的口径。所用灯泡也有 1000 瓦、1500 瓦、2000 瓦、5000 瓦等。电视照明,特别是新闻节目照明多用口径较小的灯泡、瓦数较低的灯头和灯具,以便于携带和现场调动灯位。

聚光灯常被用作主光和轮廓光,在特定场合下也可用作直射光线下的环境光,以及某些特殊部位照明的装饰光和眼神光。

聚光灯的缺点是,体积较大且重量较重,照明时必须用稳定的支架,携带不方便。近年来,出现一些超小型聚光灯,灯具口径仅 100 毫米,灯泡也仅比普通手电筒灯泡大一点,并具有较好的发光强度和照射面积,用小型铝合金支架即可架稳,是电视照明的理想灯具。

3. 携带式电瓶灯和电池灯。

电瓶灯是以镍镉电池组供电的照明灯具。光源采用 2×350 瓦溴钨灯或 500 瓦球形氙灯。这种灯具的优点是光线能聚能散,体积小,重量轻,便于携带,不需用外接电源,使用电瓶电源可连续供电 30 分钟左右。这种灯具采用交流充电方式,充电方便,非常适合于新闻采访摄像及无交流电源地方的照明。

电瓶灯的缺点是,供电时间较短,照射范围较小,亮度低,保养及充电比较麻烦。

电池灯是一种以干电池为电源的照明灯具,它具有电瓶灯的优点,且便于保养和携带,是一种十分理想的照明灯具。缺点是电池费用高,照度有限,连续照明时间短。

(二)室外人工光运用

我们知道,电视节目的拍摄大致分为两种情况,即演播馆或摄影棚拍摄以及外景拍摄。

在室外摄制电视节目,即在外景光线条件下进行拍摄时,主要依靠自然光进行照明,人工光处于次要地位。如果室外光线能够满足摄像机的正常工作要求,通常不再做人工光处理。但是,在一些特殊情况下,为了拍摄到更为出色的画面形象,或者为了更真实地再现生活原貌等,我们仍然需要用人工光来完成诸如修饰、弥补、模拟等画面造型任务。

1. 用人工光对画面中的局部自然光效作出修饰、改善和调整。

在室外拍摄时,阳光是最主要和最重要的光源,但当我们确定了总体自然光效之后,可能会发现,还有某些局部、细节部分不能令人满意。比如说,被摄人物在正午阳光直射下,呈现顶光照明的不理想形象,或是建筑物的阴影使得人物面部过暗而难以看清表情等。这时,我们可以调动人工光,对这些局部进行修饰和照明。

比如,正午时分拍摄时,常常遇到这样的情形:环境和空间的自然光效很好,但人物处于顶光效果中形象不佳。要解决这个问题,除以反光板冲销阴影之外,我们还可以用人工光来冲淡阳光的顶光效果,以较强烈、色温较高的人工光打向人物面部,改善顶光照射造成的眼窝、鼻下等处的阴影,从而改变人物在画面中的顶光形象。再比如,拍摄人物的特写画面时,由于自然光效难以改变,我们可以灵活地利用人工光,对人物的面部进行某些造型上的修饰,诸如打上眼神光、补上一点轮廓光等,使得画面形象符合我们的要求。

2. 利用人工光调整景物亮度间距,平衡和调整被摄体的亮度范围。

在室外自然光中进行拍摄,由于光线照射方向不同,景物反光率各异,往往会碰到景物亮度间距过大的情况。自然光效中亮度范围过大,即最亮部分和最暗部分的反差太大,给拍摄画面带来了不便,比如,景物受光面与背光面亮度反差较大,天空与地面的景物反差较大,闪耀的河面与船舱里的渔夫反差较大,等等。这时也需要适当地进行人工光调节,以平衡画面形象间的光线亮度。

比如说,逆光条件下的人物面部过暗,与身侧的玻璃窗形成强反差,曝光难以控制。我们可以用人工光对人物面部进行适度照明,以缩小亮度反差。再比如,雪天拍摄人物时,当光线较暗或画面带有较多的天空时,也需用人工光对人物进行照明和加工,否则画面中会出现昏暗一片或是天空亮、人物暗的情况,难以完成造型任务。特别是当人物处于反光率较高的背景前时,往往需要借助人工光照明来提高人脸亮度、平衡画面反差,如人物站在钢化玻璃建筑前、处于熊熊燃烧的火堆旁或是蹲在波光粼粼的小河边等等。

3. 模拟某些自然光效,以达到一定的技术要求和艺术效果。

在实际拍摄中我们可能由于种种原因,需要用人工光对自然光效进行模拟

和再现,从而以生活中的"不真实"达到艺术上的"真实"。比如说,当我们拍摄野外的篝火晚会时,由于木柴燃烧的光线强度低,难以拍到满意的画面。我们就可以用人工光进行模拟和加强,不断用树枝在与篝火色温相似的灯光前晃动,营造一种篝火投射在人物上的闪动的光线效果。此外,还可以用高色温的灯光模仿夜晚的月光、星光等天空光效,以照亮较多的人物和环境的暗部,提高晚会现场的整体亮度。

但是需要指出的是,当我们采用人工光对画面形象进行修饰、调整时,应注意尊重和尽量保持原有的自然光效,以免出现"穿帮",让观众一眼即知这是"假"的、"人造"的形象,从而影响观众对生活真实与艺术真实的认识和理解。

(三) 室内场景的人工光处理

在电视节目的摄制过程中,进行室内场景布光、提高拍摄现场的照明强度、在电视画面中再现实景光线效果,并在画平面上创造空间深度感,是需要照明人员和摄影师共同配合完成的工作。

室内人工光处理包括电视演播馆内布光和实景环境内布光。一般而言,演播馆布光主要是由编导和专职灯光工作的灯光师等人完成的。我们在这里讨论的是后面一种情况——实景环境布光。所谓实景可以理解为非布景和真实生活场景,诸如建筑物、民居、办公场所等实有景物。实景光线处理既不像演播馆布光完全依赖人工光,也不是外景拍摄时依靠自然光效进行造型表现。可以说,室内的实景光线处理是自然光和人工光相辅相成的产物。下面将重点从两个方面来分析实景环境下的人工光处理问题。

1. 主光光位的确定。

所有光线的照明方向都是由其与摄像机机位(视点)的角度决定的。在任何一种布光活动中首先应确定机位,再根据拍摄方向和角度考虑各种照明光线的运用。在室内实景布光确定主光光位时,也要首先考虑该场景主机位的位置。

所谓主机位就是在该场景中表现全景画面的机位及拍摄镜头数目最多的主要摄像机位。全景是决定整个现场光调气氛的画面,并在镜头组接中对这段镜头的色调、影调起着重要的影响和制约作用。观众常通过全景画面来判断其他景别画面是否与这个全景画面是同一场景。处理好全景画面的光线效果是处理好整个现场光线的关键。因此,以全景景别的机位确定该场景的主光光位是室内场景布光的第一步工作。

确定主光光位时也要考虑被摄主体人物活动的主要区域,并根据这个区域的具体情况决定是用一盏灯作主光还是用多盏灯作主光。使用多盏灯作主光

时还应注意灯光光区的衔接,以实现统一的光线效果。

如果实际场景的光源很有特点并能形成某种特殊气氛,确定主光光位时也要考虑尽量通过布光照明还原出这种真实的现场光线效果。不能因为使用高强度人工光照明而破坏整个现场实景光线的原有气氛。例如,实际场景中只有一个台灯照明,布置主光时应尽量使照明光线与台灯光线在投射的角度、方向和范围上一致,以便从画面上看仅仅是提高了台灯的亮度,而没有多了一盏灯的感觉。

有些节目根据情节及表现意图的需要,对光线提出了特殊的要求。有时,在场景布光中,会追求一种表现性光线效果,除了造型作用之外,还赋予光线种种表现意义和象征意义,对主光的运用也呈现出多样化、多结构的趋势。对于这些表现方法,在纪实性节目中可以依据具体情况运用,但不应盲目追求光线的表现性,使节目失去纪实风格和特点。

2. 利用人工布光创造空间感。

在室内人工光照明过程中,通过光线、影调、色调创造空间感,在电视屏幕上表现出三度立体空间的视觉效果,需要注意下列几个方面的问题:

(1) 创造梯次亮度。为达到这一目的,可将最亮的部分放在画平面的最远处,而让镜头前的景物相对暗一些,营造一种近暗远亮、梯次变化的光线效果。明亮的物体是最容易引起视觉注意的,将画面深处处理得明亮些,可以将观众的视线引导向纵深方向,形成一个视幻觉空间。

具体布光时,最亮的灯应放在最远处。在光源数量较少时,宁可前景景物不打光,也要保证背景空间有足够的亮度。

(2) 创造空间层次。整个场景的照明最好不要一片通明,一个影调,一个亮度。如果整个场景只有一个亮度,画面上影调表现空间感的作用就会消失,只能靠景物的线条和透视效果来表现空间深度。而在室内,景物的线条透视效果所表现的空间感远不及影调效果明显。在没有影调差别的场景内,视觉上有前、后景物重叠在一起的感觉。

为了避免画面上缺少影调层次的现象出现,布光时应注意用灯光间隔空间、创造空间层次。放置灯位时,应注意拉开一定的距离,形成一个个明暗起伏、错落有致的光区,在画平面上造成一明一暗或有明有暗的影调变化和光影层次,以此来丰富画面空间的表现力。

除了通过灯光用影调间隔空间外,还可以通过运用不同色温、不同色调的灯光,以色彩间隔空间。特别是通过对冷暖色调、互补光调的处理,可以形成明显的不同空间的方位感,在画平面上呈现一种空间深度。

（3）防止明亮物体对强光的反射。随着室内装饰现代化程度的提高，室内装饰中明亮物体、反光率高的物体被大量采用，例如，各种玻璃镜面、镀铬及表面抛光的金属物、高级硬木家具、陶瓷、马赛克贴画等。这些物体对于提高室内自然光亮度、形成室内空间扩大的感觉有着积极的作用，但也给拍摄布光带来一些不利影响。这些物体会对强光形成直接而明显的反射，会使画面内光线出现不该有的高光点。有时，在拍摄电视节目时，摄影机运动时这些强光反射还会在电视画面上形成彗尾现象，破坏画面造型美感。

防止这种强光反射的方法有多种：① 通过灯位或机位的移动，避免强光直接反射到镜头上。强光反射一般是一盏灯在一个亮平面上产生一个反射点。随着灯位和机位的移动，这个反射点也随之移动，当摄像机镜头轴线与强光反射不在一条直线上时，画面上反光点的亮度就会大大降低，甚至消失。这是摄像机避开了反射光的反射角度的结果。② 如果不管是灯位移动还是机位移动在亮平面上都避不开反光点的影响，可将反光点"移"至门窗的开口处及室内某个反光率极低的物体上。这两个地方基本上无反光或反光率极低，可以使反光点在此消失或减弱。③ 采用"治本"的方法，在明亮物体多而反射点多的室内不采用直射光照明，而用散射光或反射光照明。为了造成散射光效果，可以在灯具前加一层耐高温且有一定透光率的白纸，使直射光照明通过白纸后变成一种散射光效果。散射光和反射光尽管亮度不如直射光强，但能较好地消除明亮物体上的反光点，保证画面整体的造型效果。

（四）室内人物光线处理

1. 三点布光模式。

在现实创作中，光线造型有一个基本的模式，很多照明方式都是由此发展起来的，这就是三点式布光。三点布光是美国好莱坞发明的最传统的布光方法。它可以在两维平面中创造出立体的影像，强调三维的空间感。这种布光方法在摄影棚内或演播室里安排很容易，当然，同样的原理也可应用在实景照明上。

三点式布光的主要光源为主光。主光是模拟场景中的主要光源，如室外的太阳或街灯、室内的台灯或吊灯等。在拍摄现场，摄像机和被摄体之间形成了一条轴线。一般情况下，主光的架设位置和这条轴线在水平及垂直方向上均呈30°到45°夹角，主光通常用的是聚光灯。主光会产生阴影，勾勒出被摄体的外形。主光也是整体塑形和照明的主要光源，拍摄每一场景时，基本光圈常常视主光而定。辅助光架设在摄像机的另一侧，在与主光相对的位置，可以靠近摄像机，也可以稍远至45°角之处，通常和摄像机等高。它的主要作用是冲淡主

光造成的阴影，因此，它总是比主光稍弱，而且采用柔和的散射光。辅助光不可太强，否则会使画面显得平板，反差变弱。三点式布光的另一光源是轮廓光。轮廓光的位置在主体后上方，而且角度要大，以避免直接进入镜头。轮廓光有助于勾勒出主体的轮廓，在人物的头发和肩膀处勾出一条线，与背景区分开。

在传统的三点式布光之外，用来进一步突出主体的照明光线被称为附加灯光，或修饰光。其中，眼神光一般用可聚焦的小灯，位置靠近摄像机，与拍摄对象眼睛等高，目的是使人物的眼睛看起来闪闪发光，显得很有精神。环境光用来照亮背景，它和轮廓光的区别在于后者照亮的是主体的背部。

总之，对被摄物体进行布光时，首先应有个总体构思。除了考虑如何更好地表现被摄体外，还要考虑到此段画面的光调与前后画面的衔接。具体布光过程的基本步骤为：① 确定摄像机拍摄的机位及机位运动的路线；② 确立主光的光位，对被摄体作初步造型；③ 配以辅助光，来弥补主光不足之处，进一步完善被摄体的造型；④ 为了区别主体与背景，增强被摄体的空间感，可运用轮廓光勾画出被摄体的轮廓线条；⑤ 根据现场光线条件，使用环境光，交代背景空间，进一步突出和烘托被摄主体；⑥ 如被摄体某个局部不理想，或特点不突出，可用修饰光、眼神光等作修饰性照明。

在整个布光过程中，应注意各种光线不能互相干扰。在条件允许的情况下，最好一个灯一个灯地布置，使该种造型光的作用表现得更明显，然后将所有布好的灯全部调开，最后，以监视器屏幕上的画面效果为准，再进一步调整，以得到最佳的光线造型效果。电视用光遵循的原则是：光线越简化越好。尽管我们前面分析了六种造型光线，但在具体使用中，并没有必要在任何一个场景中或面对任何一个物体时，将这六种光线全部用上。有时，一个灯光能同时完成两种造型作用，例如，辅助光在补充暗部的同时，又形成了眼神光效果，这时就没有必要再加一个眼神光。特别是在一个较小范围内的照明，能用一盏灯完成造型，就不用第二盏灯。一般来讲，越接近自然效果，光源越少，光线越简单，画面上投影越少，光线间的相互干扰也越少，越容易得到光调统一、影像干净的画面效果。同时，这样做也减少了拍摄现场灯具设备的使用，可获得事半功倍的成效。

2. 不同景别的人物光线处理。

电视画面表现人物是通过一系列不同景别完成的。不同景别的画面负责表现不同的空间及不同的部位，在光线的处理上也有各自的侧重点。

全景画面中光线表现的重点是人物的全身形态及动作。人物光线是整个环境光线的一部分，因此人物光线应与人物所处环境的光线结合起来一同考虑

和布置。处理人物全景画面光线时,主要注意力不应放在人物的某一局部或细部上,而应放在整个环境和人物、人物与背景等光线和色彩的对比上。特别是要注意通过光线表现好人物所处的方位及全身性动作。

中景画面中光线表现的重点是人物的上半身形态和动作,以及两人或多人交流时的相互位置。此时,背景空间中的具体景物光线已不再是主要的了。

近景和特写景别中光线表现的重点是人物的头部轮廓和面部层次以及其他主要细部的结构和质感。尽管近景和特写画面景别较小,背景空间已不明显甚至消失,但在镜头的组接中,它仍是现场环境的一部分,其光线特点应尽量与现场总体光调气氛一致,给人一种光线和色调连贯统一的感觉。如果全景光线确定后,在拍摄人物近景和特写时,该光线对人物面部的形象表现不利,出现光影缺陷,可以采用移动灯位或再加一盏灯等方法给予人物面部以适当的修饰,保证人物面部较好的造型效果。一般来讲,全景要通过光线表现出特定的环境和气氛,近景和特写要通过光线表现好人物的形象和细部质感。

3. 动态人物照明。

电视画面表现的人物时常处在运动中,处于运动状态的人物照明与静态人物照明相比要复杂一些。在进行动态人物照明时,根据不同情况及造型要求可运用下列几种方法:

(1) 连续区域照明。当人物的活动范围较大时,布光时就需考虑用几盏灯在一个大范围内共同照明,以保持同一的光线效果。例如,人物沿着一条直线从远处走过来,用三四盏灯作主光,在人物行走的一侧用一种角度形成一种同一的照明光线,在这个区域中始终保持一侧照明的效果。如果在这个直线空间中只用一盏灯作主光,当人物一走出光区,身上的主光光线即会"中断"、"消失",容易使观众产生该人物进入了另一个空间的感觉。

连续区域照明的主光是这样,如果需用辅助光或轮廓光时也是这样。需要注意的是,当用几盏灯共同制造一种光线的照明效果时,几盏灯之间的光区要衔接上,布光的角度、照明的方向、光线的强度应大体一致,形成一种统一而连贯的光效。

(2) 重点区域照明。当人物的活动区域是规则的,或者运动过程中有动有停,形成若干个区域时,对于人物的布光照明可抓住重点活动区域实行重点照明。在人物非主要活动区域可按一般环境光效果布光。例如,人物开始在写字台前写文章,然后站起身走到门旁的书架前查找资料,形成了写字台与书架两个主要活动区域,布光时首先分别将这两个区域的光线布置好,而对这两个区

域之间的空间可采用从简的方法布光,或打一层底子光(保证画面有一定亮度的光线),或利用两个区域散射出来的光线照明,而不再加用其他光线。

(3) 移动灯位照明。如果人物活动范围较大、较复杂,人物在整个活动过程中均比较重要,并且运用移动摄影拍摄时,即可以采用移动灯位的照明方法。

移动灯位的照明有多种形式:① 照明人员手举着主光或辅助光,随机位的运动而运动;② 将小型电瓶灯具安装在摄像机上随着拍摄方向进行照明;③ 将灯光架在移动车上随机位一起移动进行照明。

移动灯位的照明方法的优点是:① 可以用一盏灯代替几盏灯,节省照明灯具;② 被摄人物无论怎样运动,均能得到亮度较为稳定的照明。它的缺点是灯位的移动极易产生光影的移动,如果摄像机与灯光移动配合不好,会使画面出现光影混乱。

(五) 室外夜景拍摄

室外夜景条件下由于没有阳光照明,人工光成了主要的照明光源。夜景画面具有下列特征:① 画面以大面积的暗色调为主,背景为深灰色或深蓝色,整个画面呈现低调效果。② 画面中同时具有高亮度部分和低亮度部分,画面亮度反差大于昼景。③ 天空色调偏蓝呈深蓝色调,并与地面有一定的亮度间距。画面中最黑最暗的部分不是天空,而是地面上未受光线照明的景物。④ 室内夜景在灯光照明下色调大多偏暖,室外夜景即使在灯光照明下色调也大多偏青灰色或深蓝色。

室外夜景布光应注意防止两种倾向:一是整个画面亮度过高,如同白昼,无夜景气氛;二是整个画面亮度过低,一片灰暗,无明亮光线或物体。

为了避免出现以上两种倾向,布光时应注意:① 拉开光比,拉开画面亮度反差。画面中一定要有最暗的部分。亮的部分占的面积要小,暗的部分占的面积要大。② 多用逆光、侧逆光,少用或不用顺光。除了人物在灯光下这种特殊情况外,正面光最好用散射光照明,并且亮度一定不能超过轮廓光。③ 充分调动室外发光体入画,例如,路灯、车灯、信号灯、照明灯等,创造空间感,加强夜景气氛。④ 当实际场景中灯光为低色温时,调整白平衡时按偏暖调(橙黄色)处理;当实际场景中灯光为高色温时,调整白平衡时按偏蓝色处理。适当夸张现场光线的色彩因素,烘托环境气氛。⑤ 从室外拍摄楼房夜景时需用低色温灯光(3200 K)适当提高室内亮度,因为一般的摄像机很难在几十瓦的灯光照明下表现出一种灯火通明的效果。

室外夜景的拍摄有许多值得总结的经验,下面这三点是初学者尤其需要注意的:

（1）拍摄夜景的最好时机不是在天黑以后，而是在太阳刚刚落山后不久，这时天空还有一定的亮度，地面上绝大多数景物还有一定的亮度。尽管这时用肉眼观察一点儿也不像夜景，但用摄像机拍摄时，画面中天空和地面景物的亮度要比用肉眼观看时低得多，十分接近夜景时人眼的视觉印象。特别是拍摄大场面画面时，傍晚时刻的天空余亮使画面中的天空不是一片死黑，地面大多数景物还有一定层次，能够呈现出一个既有较大亮度反差又有一定影调层次的理想画面。

（2）拍摄夜景时，如果使用的是早期的摄像机，且画面内又有强光光源，就应避免镜头急速的运动，特别是横向运动，以防止出现彗尾现象，破坏画面美感。

（3）逆光拍摄时要注意强光直接射入镜头而造成的"嗤光"现象。嗤光会使画面中出现大范围光晕和光斑，降低整个画面的亮度反差，影响画面的造型效果。

由于夜景拍摄在技术、照明、调度等各方面都有很多不利因素，因此在影视节目中表现夜景气氛的画面造型，有很多是运用人工手段在非夜景条件下拍摄的。这也就是"假夜景"的拍摄，即在白昼用某种拍摄技巧在画面中表现出一种夜景气氛。获2007年第26届电视剧飞天奖的优秀电视剧《亮剑》中的大多数夜景镜头都是这种"假夜景"。由于编摄人员进行了精心控制，这些镜头取得了很好的艺术效果。具体说来，"假夜景"的拍摄主要有以下三种处理方法：

（1）选择晴天中午的顶光或侧逆光。在摄像机镜头前应加用深蓝色滤色镜或白平衡调向偏蓝（因为我们习惯以蓝色来强调夜景），并选择大面积的暗背景以及亮度反差大的物体，用手动光圈控制曝光量，使画面中的天空变成深蓝色，景物绝大多数曝光不足呈深灰色、灰蓝色，与天空相比形成一种剪影效果，仅在顶光光线直接照明的局部地方出现较明亮部分。这种方法的优点是简便易行，夜景效果明显，不足是整个画面偏色（偏蓝），难以很好地表现其他色调的景物和光线。

（2）选择亮度间距极大的景物，用手动光圈减少曝光量，使画面曝光不足，天空由亮变成灰色，地面景物大多无亮度并呈剪影效果。用聚光灯从一定距离直接对准摄像机镜头照明，形成高光点（模拟路灯、室内灯光），构成一种有高亮度（灯光）、中间亮度（天空）和低亮度（地面景物）的影调较为丰富的夜景效果。这种方法与第一种相比要复杂些，但能表现出其他色彩。它不是一种偏色效果，而是一种曝光不足的效果。

（3）在表现无月光的夜景时，可在阴天光线条件下拍摄。阴天的天空散射

光均匀地普照景物，景物亮度范围较小，缺少高光部分。用曝光不足的办法压暗了景物，画面会呈现灰暗一片，并非完全是夜景的光调。因此，必须用低色温大功率的灯光打向所拍环境，以形成高光部分，加大景物反差，保证画面不是一片死灰。此外，还可以有意识地选择反光率较高的河水、镜面等反射天光，在画面中形成亮斑。拍摄时应根据画面中的高光部分进行曝光。

本章思考与练习题

1. 电视摄影用光的造型作用包括哪些？
2. 在特殊天气条件下，比如阴天、雨天或者雪天进行电视摄影，应该如何进行用光的安排？
3. 室外人工光的运用应该注意哪些问题？
4. 什么是电视摄影的三点布光模式？
5. 室外夜景如何拍摄？

第五章 电视摄影的角度选择

本章内容提要

　　电视摄影的造型表现在一定程度上来说,就是要发现属于镜头的独到的表现力,创造出影像的视觉张力。为了达到这样的目的,就要准确选择电视摄影的角度。电视摄影的角度选择决定了三个方面的关系:距离关系、方向关系和高度关系。距离关系决定着画面的信息容量和空间透视,方向关系决定着画面主体的造型表现和主体与环境的关系,高度关系决定着画面的情感表达和画面的前后层次处理。角度的选择不仅涉及对距离、方向和高度三种关系的正确使用,还涉及如何在这一层面理解角度的作用。角度不仅能对内容进行表现,还能够发挥更为主观的表意功能。

　　就电视影像语言而言,了解了电视影像的构成要素,我们只是刚刚进入到语言的"字"的部分。我们了解了构成要素的组成,就等于了解了字的笔画。了解了其形式法则或结构要求,就等于了解了字的间架结构。这样,我们就已经能够成功地"写字"了。但是,在大部分情况下,写字的目的显然不只是展示文字的结构,而是要表达意图。要知道在什么时候应该写什么字,如何运用这些字来表达意义。这样的意图应用到电视摄影上来,也就是如何让一幅画面正确地表达它能够表达的意义。这涉及两个方面的内容,一是角度的选择,另一是画面与画面的关系。关于后者,我们会在本书后面的部分进行讲述,在这里我们首先来分析电视摄影的角度选择。

　　自摄影术发明以来,人们总是将摄影与人眼的认知过程相类比。摄影镜头就好像人的眼睛,它替代了人眼去感知和体验这个世界。因此,摄影的目的就在于引导观众去感知和体验拍摄对象。在这方面,摄影镜头确实很类似于人的眼睛。但是,我们也同样会发现,电视摄影的影像之旅会带来不同于人眼的

体验。

例如，我们在现场观看一场荡气回肠的足球比赛，能够感受到现场的气氛，这是体育转播无法给予的。但是，体育转播所带来的全方位、立体化、多角度的视觉体验却是在现场的观众无法体会的。现场的观众只有一个视点，也就是他所在的座位提供的角度，而进行体育转播，在现场能够摆放十几个甚至三十几个机位，视点是随时在改变的。在电视屏幕中，一个画面看到的是比赛的全貌，下一个画面就可以看到运动员的额头渗出的汗水；上一个镜头看到的是前锋射门得分，下一个镜头则是场边的教练员和替补球员在高声欢呼……

同样的视觉体验也会出现在游览途中。我们经常会陶醉于介绍名胜古迹的电视宣传片，对所要游览的目的地充满向往，而实地参观的结果却让我们大失所望，甚至大跌眼镜。我们常常会说电视宣传片在骗人。实际上，宣传片并没有骗人，只是摄影镜头所选择的拍摄角度、光线条件不同，这样一来，同样的景物呈现出来的效果自然大相径庭。通常，摄影师要选择的是异于常人的拍摄角度，因此才能在平凡的事物中发掘出不平凡的视觉体验来。从这一点来说，摄影的目的又是创造不同于人眼的视觉体验。那么就让我们来看看，影像所要表达的内容在多大程度上会受到角度选择的影响，角度的变化又会给电视摄影带来多么不同的意义表达。

总的来说，电视摄影的角度选择包括三个主要的方面：距离变化，强调的是摄影镜头距离拍摄对象的远近不同带来的视觉内容的变化；方向变化，强调的是摄影镜头选择不同的拍摄侧面对拍摄对象造型表现的影响；高度变化，强调的是摄影机位的高低不同带来的情感变化。这三个方面都是相对于被摄主体而言的。如果我们做一个形象化的比喻，可以对角度的选择有一个更为明确的认识。我们假定拍摄对象是一个原点，那么距离变化显然改变的是我们距离拍摄对象的半径，方向变化在同一个半径范围内形成一个圆形的横剖面，高度变化则在同一半径范围内形成一个圆形的纵剖面。把方向变化和高度变化组合起来，角度的选择就是针对以拍摄对象为球心的一个球面，而加入了距离变化。所以，针对同一个拍摄对象的拍摄角度是无限多的，但是其中有规律可循。我们接下来进行详细分析。

一、距离变化和画面信息传递

电视摄影角度的距离变化，指的是电视摄像机距离被摄体的实际距离。摄像机距离被摄体越近，则画面中被摄体所占的面积越大；摄像机距离被摄体越远，则画面中被摄体所占的面积越小。通常，通过变焦距镜头的推拉我们也可

以得到相似的视觉效果,但是这两者的不同主要体现为:实际的距离变化并没有改变镜头的属性,因此景深和拍摄视角没有变化,更加接近于观众实际走近被摄体的视觉体验;变焦距带来的视觉效果则改变了镜头的属性,景深和拍摄视角都变小了,因此实际上是放大的效果而不是走近的效果,它不符合人眼正常的视觉体验,因此在创作中应该尽量减少使用。

拍摄距离的变化首先带来的是画面信息量的变化。显然,当我们距离被摄体越远的时候,除了被摄体本身以外,我们的画面能够比走近被摄体拍摄到更加丰富的内容,更加有利于表现被摄体所处的环境,信息量很大。而当拍摄距离缩短的时候,被摄体自身的特性凸现了出来,但是画面中除了被摄体以外,我们很难再表现更多的内容,信息量较小。因此,拍摄距离的远近直接决定着画面信息容量的大小。

拍摄距离的变化还会带来画面透视关系的变化。摄影镜头具有近大远小的特性。当被摄体靠近镜头时,其透视关系会被夸大。我们经常会看到一个伸向镜头的拳头,看起来比拳头主人的头部还大,就是这一透视效果的体现。当远离镜头时,被摄体原有的透视效果也会被相应弱化。比如,原本气势雄奇、造型各异的群山,远远望去就只剩下层峦叠嶂的起伏,全无立体的透视感。

不同的拍摄距离会带来完全不同的视觉体验,因此我们要将不同的拍摄距离进行量化划分并分析其具体的功能。区别不同距离关系的这一标准就是景别。景别的变化实际上就是约束着摄影镜头拍摄什么,不拍摄什么,它成为替代人眼来引导观众注意力的一把标尺。它既是选择画面内容的框架,本身也成为影像语言风格的体现。

(一)景别的划分和功能

通常,画面景别可被划分为远景、全景、中景、近景、特写五级景别。但是,这样的划分还是容易混淆一些模糊的概念。为了更为精确地划分景别,我们以人的拍摄为标准,依据传统的电视画面比例(4:3),将画面景别划分为大远景、远景、大全景、全景、中景、中近景、近景、特写、大特写九级。

1. 大远景。

当画面中人的高度小于或者等于画面高度的四分之一时,我们认为这样的画面景别为大远景。在大远景画面中,人物显然是微不足道的,虽然他能够成为我们的视觉中心,但是实际上画面表现的重点并不是"渺小"的人。人在画面中起一个点缀的作用,他作为画面构成的一个组成部分,并不比其他表现元素更为重要。

通常,大远景画面的景深很大,画面从前景到背景都是清晰的,因此画面容

量非常大。在这样的景别范围内,如何结构画面中诸要素之间的关系就变得非常重要。大远景的拍摄很容易造成内容散乱,因此在拍摄过程中要求画面简洁有力,内容集中有序,合理地安排画面中内容间的相互关系,使它们能够浑然一体,保证画面整体感的表达。

大远景画面对环境的描绘更加有力,善于表现空间距离感,因此更应该突出画面的纵深感和立体感。为了形成更为开阔的画面意境和心旷神怡的内心感受,大远景画面更为强调画面层次的丰富性,它要求画面从前景到后景的变化要层层展开,充满视觉冲击力。

大远景对画面环境的表现不只是画面内容本身,更加强调画面内容背后的潜台词,也就是我们常说的意境。大远景往往希望产生"言有尽,而意无穷"的效果。它大多不是靠画面元素本身来打动观众,而是希望借这些元素形成对观众内心的感染和熏陶,因此我们常常说"远景取其势"。

图 5-1　农田·老人

图 5-1 是学生的习作,表现的是甘肃东乡的生活场景。虽然这位老人是整幅画面的视觉中心,但是显然画面所要表现的主要内容并不是一位老人,而是老人所处的环境,是这样的环境与老人的关系。画面虽然选择了小景深的方式,但是从前景的农田到远处的梯田,再到更为远处的山峦和蓝天,画面的层次比较丰富,体现了大远景画面在视觉透视方面的表现力。更为重要的是,画面中老人、农田和远山很好地融为一体,给我们无限的遐想,确实体现了远景"言有尽,而意无穷"的特色。

2. 远景。

远景画面要求人物高度大于画面高度的四分之一,但是小于画面高度的二分之一。在这样的画面中,人物的地位得到了提高。他不再是可有可无的元素,而是画面中举足轻重的角色。在远景画面中,人物和环境的平衡关系得到改善,显然这是一种人物和环境并重的景别,以谁为重点要视具体的内容而定。远景重在交代人物和环境的关系,因此在拍摄时更应该注重环境对人物的影响。因为环境和人物都能够成为画面的视觉中心,因此远景画面就成为一种很好的承上启下的转场镜头,它适合表现一种比较客观的人物及环境的关系。

在下面这幅表现山西平遥外国人中式婚礼的照片(图5-2)中,作为主体人物的新郎在画面中大概占有二分之一的高度,符合远景表现的要求。但是我们也可以看到,在这幅画面中,观众实际上是有比较自由的视点的。我们既可以关心周围各式各样的照相机和众多摄影师,也同样会被穿着中式服装的外国新郎逗乐。远景画面自身并没有一个绝对的单一的视点,能够在环境和主体人物之间形成一种比较平衡的关系。这也就使得这种画面本身会成为非常好的转场镜头。我们仍以图5-2为例。在电视节目中,如果这个镜头的上一幅画面是一个大远景画面,表现的是更多的摄影师在围绕着新郎创作,楼上楼下,前簇后拥,那么经过这个镜头的过渡,我们下一个镜头就可以直接关照新郎的神情了。如果上一个镜头是新郎兴奋、好奇又有些羞涩的神情,那么我们也需要这个画面的过渡才能够连接到大远景画面的场面描写。否则,上下镜头间的叙事逻辑就会显得比较唐突,会影响内容的连贯性。

图5-2 婚礼

3. 大全景。

在大全景景别中，人物在画面中的比例进一步放大。人物要占到画面四分之三的高度。虽然观众仍然可以自由关注人物或景物，但是环境与人物的关系明显向人物倾斜。这种比全景画面略为宽松的画面景别，适合出现在场景段落的开头，以表达全面的空间关系。因为人物在画面中所占的比例增大，因此对人物的一些细节因素要足够重视，否则会影响到前后镜头的组接，进而影响片子的视觉连贯性。

以彩图3为例，这里表现的是青海当地居民的生活场景。几个背水的姑娘在当地祈福的白塔前步履蹒跚地走过。作为主体的姑娘在画面中的比例要稍大于我们习惯的全景景别的比例。这样就能在保证人物的中心地位的同时，给予环境更多的关注。这显然与环境和人物并重的远景略有不同。正是因为它能够突出人物，但是又在一定程度上保证了环境的表现力，因此作为一个影像段落的开头，才能够给观众以全面的视觉印象，并顺利地引起下文。

同时，我们可以看出，与远景和大远景不同的是，大全景画面中主体人物的细节更多，色彩、服饰和动作都能够很清晰地展现在观众的视野中，因此在上下镜头内容的衔接上要注意统一。比如，现在是浅色衣服的姑娘走在队伍的最前面，下一个画面如果她变成了最后一个就会让观众心生疑惑。这个镜头中走在中间的姑娘正在回头，下一个镜头中这个姑娘如果没有回过头来的动作，就直接表现她目视前方，观众也会觉得动作的衔接不够流畅。而这些问题在景别更大的远景和大远景中就不会出现，因为被摄的主体人物还不能表达如此丰富的细节，这些微观的变化不会引起观众的注意。

4. 全景。

在全景画面中，人物的高度是充满画面的。全景的画面形式非常接近我们日常的观察方式，因此在创作中全景画面的数量往往是最多的。但是，并不是每一个全景画面都符合全景景别的构图要求。

全景景别用以交代人物的形体动作和动作范围，人物是画面绝对的主体，环境只是一种造型的补充和背景。虽然人物带头带脚，但是切忌顶天立地。全景画面更加善于表现主体人物的全身动作以及动作的范围。

举例来说，如果我们表现一个人演讲的状态，什么时候适合运用全景镜头来表现呢？如果这个人只是站着念稿子，没有动作，不符合全景要求；如果这个人脱稿演讲，但是只有手部或上肢的动作，也不符合全景要求；只有这个人一边踱着步子与周围的观众进行目光交流，一边滔滔不绝地演讲并配合适当的手势动作，这才是合适的全景画面表现。同样，表现一场足球比赛的实况，场上局面

2. 远景。

远景画面要求人物高度大于画面高度的四分之一,但是小于画面高度的二分之一。在这样的画面中,人物的地位得到了提高。他不再是可有可无的元素,而是画面中举足轻重的角色。在远景画面中,人物和环境的平衡关系得到改善,显然这是一种人物和环境并重的景别,以谁为重点要视具体的内容而定。远景重在交代人物和环境的关系,因此在拍摄时更应该注重环境对人物的影响。因为环境和人物都能够成为画面的视觉中心,因此远景画面就成为一种很好的承上启下的转场镜头,它适合表现一种比较客观的人物及环境的关系。

在下面这幅表现山西平遥外国人中式婚礼的照片(图5-2)中,作为主体人物的新郎在画面中大概占有二分之一的高度,符合远景表现的要求。但是我们也可以看到,在这幅画面中,观众实际上是有比较自由的视点的。我们既可以关心周围各式各样的照相机和众多摄影师,也同样会被穿着中式服装的外国新郎逗乐。远景画面自身并没有一个绝对的单一的视点,能够在环境和主体人物之间形成一种比较平衡的关系。这也就使得这种画面本身会成为非常好的转场镜头。我们仍以图5-2为例。在电视节目中,如果这个镜头的上一幅画面是一个大远景画面,表现的是更多的摄影师在围绕着新郎创作,楼上楼下,前簇后拥,那么经过这个镜头的过渡,我们下一个镜头就可以直接关照新郎的神情了。如果上一个镜头是新郎兴奋、好奇又有些羞涩的神情,那么我们也需要这个画面的过渡才能够连接到大远景画面的场面描写。否则,上下镜头间的叙事逻辑就会显得比较唐突,会影响内容的连贯性。

图5-2 婚礼

3. 大全景。

在大全景景别中，人物在画面中的比例进一步放大。人物要占到画面四分之三的高度。虽然观众仍然可以自由关注人物或景物，但是环境与人物的关系明显向人物倾斜。这种比全景画面略为宽松的画面景别，适合出现在场景段落的开头，以表达全面的空间关系。因为人物在画面中所占的比例增大，因此对人物的一些细节因素要足够重视，否则会影响到前后镜头的组接，进而影响片子的视觉连贯性。

以彩图3为例，这里表现的是青海当地居民的生活场景。几个背水的姑娘在当地祈福的白塔前步履蹒跚地走过。作为主体的姑娘在画面中的比例要稍大于我们习惯的全景景别的比例。这样就能在保证人物的中心地位的同时，给予环境更多的关注。这显然与环境和人物并重的远景略有不同。正是因为它能够突出人物，但是又在一定程度上保证了环境的表现力，因此作为一个影像段落的开头，才能够给观众以全面的视觉印象，并顺利地引起下文。

同时，我们可以看出，与远景和大远景不同的是，大全景画面中主体人物的细节更多，色彩、服饰和动作都能够很清晰地展现在观众的视野中，因此在上下镜头内容的衔接上要注意统一。比如，现在是浅色衣服的姑娘走在队伍的最前面，下一个画面如果她变成了最后一个就会让观众心生疑惑。这个镜头中走在中间的姑娘正在回头，下一个镜头中这个姑娘如果没有回过头来的动作，就直接表现她目视前方，观众也会觉得动作的衔接不够流畅。而这些问题在景别更大的远景和大远景中就不会出现，因为被摄的主体人物还不能表达如此丰富的细节，这些微观的变化不会引起观众的注意。

4. 全景。

在全景画面中，人物的高度是充满画面的。全景的画面形式非常接近我们日常的观察方式，因此在创作中全景画面的数量往往是最多的。但是，并不是每一个全景画面都符合全景景别的构图要求。

全景景别用以交代人物的形体动作和动作范围，人物是画面绝对的主体，环境只是一种造型的补充和背景。虽然人物带头带脚，但是切忌顶天立地。全景画面更加善于表现主体人物的全身动作以及动作的范围。

举例来说，如果我们表现一个人演讲的状态，什么时候适合运用全景镜头来表现呢？如果这个人只是站着念稿子，没有动作，不符合全景要求；如果这个人脱稿演讲，但是只有手部或上肢的动作，也不符合全景要求；只有这个人一边踱着步子与周围的观众进行目光交流，一边滔滔不绝地演讲并配合适当的手势动作，这才是合适的全景画面表现。同样，表现一场足球比赛的实况，场上局面

势均力敌的时候,我们给场边沉思的教练的镜头通常不会是全景,因为表现神情不是全景的强项;在换上替补队员之前,教练给替补上场的球员面授机宜,两个人的交流画面也不会用全景,因为这也不是全景的强项;只有当球队进球了,教练在场边又蹦又跳,并和其他人拥抱庆祝的时候,才会用全景,因为表现全身的肢体动作是全景的强项。

说到动作的范围,其实也就说到了全景对人物动作进行描述的特点。因为全景能够关照人物全身的运动,因此通常选择固定画面来表现,这样才会让观众产生驻足详观的视觉体验。但是,同时要兼顾的是,画幅的大小应该大致能够框住运动主体的运动范围,在主体运动的时候才不至于需要不断地调整构图。例如,演讲者在台上演讲,我们往往会估计其左右走动的范围来设计全景构图,以防止不断地使用摇镜头来重新构图。因此,人物在画幅中的位置,直接决定了其运动的方向和趋势。

以图5-3这幅学生习作为例。作为全景画面,它首先关注的并不是孩子脸上的神情,也不是他们相互之间的关系,而是孩子们运动的状态以及准确地将这个状态合理地安排在画面中相应的位置上。当全景画面出现的时候,我们已经能够清晰地辨别出画面中光线投射的角度,因此在画面的前后组接中,要注意光线的统一,避免穿帮。

图 5-3 奔跑

5. 中景和中近景。

中景指的是人膝盖以上的景别。在中景中,虽然也要很好地结构环境因素,但是受到镜头焦距的影响,环境往往处于焦点之外,空间的纵深感有限。中

景适合表现人物之间的客观交流关系,也适合表现主体的上肢动作,但是对神态的表现欠佳。

中近景是一种人物的半身镜头,表现人物腰部以上的部分。中近景以表现人物的上肢运动和人物之间的关系为主,比中景稍近,主要功能是在电视屏幕上交代人物之间的客观交流关系。中景与中近景共同关注的是人物上肢动作的表现力,以及人与人之间的客观交流关系。它们之间存在的细微区别在于:中景的框架到人的膝盖部位,因此能够更全面地表现人物上肢动作的范围;中近景更加接近于近景的表达样式,倾向于在表现肢体动作的同时,兼顾人物面部神情。

比如我们在上面提到的场边教练为替补上场的球员面授机宜的画面,就适合使用中景或者中近景画面。同样,图5-4这幅表现山西平遥小学生的画面,孩子的神情和孩子的动作配合起来,才构成整幅画面的核心表现力。正是为了保证孩子下垂的双手的表现力,才将画幅拉至膝盖部位,构成了中景的效果。

图 5-4　小学生

图5-5也是中景画面,表现了甘肃东乡的孩子们和下乡考察的大学生之间良好的交流关系。

图 5-5　争看

6. 近景。

在近景画面中,人物取胸部以上,并占据画幅面积的一半以上。对于近景的框架尺度,不同的教材会有完全不同的标准。有的教材会量化近景画面为画幅的边框经过主体人物衣服的第二个扣子。但是,这并不具有广泛的适用性,而取胸部以上的标准又显得过于宽泛。因此,我们提出,近景人物在画面中取腋下与胸部的连接线为适宜,当然根据情况可以做适当的调整。

图 5-6　凝视

与中景或中近景不同,近景画面中人物的上肢动作消失,偶然入画的手势动作甚至会成为破坏画面构图整体感的因素。在这种景别中,人物的眼睛、头部会成为画面关注的重点。神情表达是近景表现的重中之重。同时,因为近景距离被摄体已经非常近,因此环境空间处于绝对的陪体地位,无法展示具体的细节和清晰的形状。换句话说,近景几乎无法清晰地表现人物所在的环境,它将人物从其环境中脱离出来突出表现。如果这一主体人物缺少足够的表现力,比如神态或者表情,那么画面就会因为缺少必要的信息量而显得索然无味。因此,我们说"近景取其质",近景主要发挥传神达意的功能。

比较图5-4和图5-6,你就会发现,近景画面的重点在神情。同时我们也可以看出,环境细节在近景画面中几乎没有什么表现力,观众的视觉中心都在被摄主体身上,这也要求主体对观众有足够的吸引力。另外,这种对人物面部表情的表现通常保持在一个比较客观的范围内。因此,在电视画面中,对于单人的采访画面通常会选择近景表现,以营造一个公正客观的采访环境和观赏情境。

7. 特写。

特写景别取人物肩部以上的头像。特写给人以接近感和亲切感,适合制造一种抒情或情绪交错的效果。特写更加有利于表现人物的神情,但是它的功能不是表现神情,而是突出和强调神情。因此,在特写画面中,往往创作者的主观意图是比较明显的。它能够提供给观众一种被强化的情绪。例如,在正常的采访中,被采访者在叙述中情绪有了波动而潸然泪下,这个时候我们就会使用特写镜头来强化被采访者的这种情绪变化。因此,对人物面部使用的特写镜头往往并不是为了记录某种神情,而是为了记录这种神情背后的情绪并进行夸张和强调。

图5-7就是特写镜头的样式。画面中除了人物的神情你不会看到任何其他信息,因此对这一表情的突出和强调是很明显的。另外,特写镜头既然是人物肩部以上的头像,在拍摄的时候,肩部的存在就非常重要,不然只表现头部,会影响画面的完整感。在电影拍摄中,还有另外一种特写镜头的处理方式,即可以只取人物下巴以上的头像,但是头部上部则是眉毛以下的部分。这样的特写镜头现在也在电视画面中广泛出现。

通过对图5-7的观察,我们也很容易发现,特写不能交代环境,因此在电视节目中总是停留在这个景别的影像段落,容易在画面的空间感上表现不足。我们虽然可以强调人物神情这样的信息,但是损失的是人物所处的环境的信息。因此,作为一个影像传播段落,特写镜头往往需要和其他镜头配合使用,才能交

图 5-7　矿工

代完整的画面信息。

8. 大特写。

与特写相比,大特写完全用来表现人物或景物的局部画面或者细节画面。大特写镜头重点表现人物细微表情的细节部分以及人物形体、动作的细微之处,它具有夸张细节和强烈的视觉引导作用。因此,大特写更加注重选择,它要求挑选主体最有说服力和造型表现力的部位。

以彩图 4 为例,画面中表现的是花蕊部分的细节。创作者通过对这一部分进行大特写处理,使得花蕊的细节脱离了花的整体而展现出全新的意义。在进行这样的景别处理时,如何在纷繁复杂的事物特征中选择最具视觉表现力的部分是关键。大特写能够引导观众的视线去关注在大景别画面中不易觉察的细节力量,因此这样的观察带有很明显的镜头语言的特点。

在实际的电视节目拍摄中,大特写往往能够目的明确地提供最具针对性的画面信息。这一方面体现了摄影师对生活观察的敏感程度,同时也熔铸了摄影师对生活的理解和体验。但是另一方面,因为这样的镜头样式带有很明显的主观倾向性,因此摄影师在安排大特写镜头的时候,特别强调对事物客观公正的判断和选择,以给予观众真实的视觉体验。

(二) 全景系列景别和近景系列景别

我们对景别进行量化分析是为了树立一个影像传播的规范。这一规范的制定经过电影影像传播一百多年的验证,并通过电视影像传播的修正已经成为

人们的一种视觉传播模式。虽然很多人并没有接受过正规的影像传播教育,但是耳濡目染的影像作品无一不是依照这样的影像规范来制作的,因此这样的景别意义已经成为一种约定俗成的规范和中介,成为人类信息交流的一种形式。

但是,对于初学者而言,要记清楚每一个景别的意义和规范并不容易。因此,我们在这里将九级景别划分为两个大的类别,以方便初学者掌握景别的功能。

所谓全景系列景别,是指景别划分中全景以上的大景别样式,它包括:大远景、远景、大全景和全景四个景别类型。全景系列景别中的各个景别,虽然各自都有独特的景别意义和功能,但是也具有共性。这些共性正是这一系列景别共同遵守的法则:

1. 全景系列景别强调对环境的表述,在画面表达上具有抒情表意的功能。

自全景向大远景过渡,我们会发现镜头中环境因素所占的比重在逐渐增加。全景系列景别中对环境细节的表现力要远远超过对主体人物的表现力。也就是说,全景系列景别更加关注对环境的描述。环境在画面中承担的功能当然不是提供信息,否则它就会严重干扰被摄体的主体地位。环境的意义在于提供一个关于主体的氛围和情境,因此强调其抒情表意的功能。例如,在大远景画面中,虽然没有明显的人物主体,画面以"意在象外"的意境表达为主,但是实际上,这样的画面在电视节目的叙事整体中,还是为了上下文中的人物来构造环境。也就是说,虽然这一景别中本身没有人物主体,但却是为上下文的人物主体服务的,单独存在的大远景画面是没有意义的。

2. 全景系列景别强调"势",画面的意蕴和氛围很重要。

在全景系列景别中,除了全景会在某种程度上更为关注人物的行动,其他景别大都不是为了表达画面中呈现的事物本身存在的。这一系列景别在选择画面表现内容的时候,往往希望借助这些事物来产生更加富有意蕴的氛围和情境,也就是更加强调画面的底蕴和潜台词。例如,在一个表现战场杀戮之后的肃杀景象的大远景画面中,我们会拍摄尸横遍野的情景,但是只有这样的内容,并不会让观众产生肃杀的感受。这时候,我们就需要调动一些具有符号指代意义的画面参与其中。比如,弥漫在战场上的硝烟尚未散尽,一面已经被战火烧得斑驳残缺的军旗在风中猎猎作响,一只站在烧焦的枯枝上的乌鸦在呱呱悲鸣。这就是所谓的"势",它表现的并不是被拍摄的事物本身,而是借助这些事物来传达情感和意蕴。再比如,中国文学史上著名的小令《天净沙·秋思》:"枯藤老树昏鸦,小桥流水人家。"这两句显然不是为了告诉读者藤是枯的,树是老的,而乌鸦是黑的,或者一户人家门前有小桥,桥下有流水这么简单。这些

事物构成了一个思乡的情境。在这种情绪渲染中,影像语言和文字语言异曲同工、殊途同归。

3. 全景系列景别表现人物的形体关系。

在全景系列景别中,人物都是以整体的形象出现,因此画面无法表现人物的神情、动作等细节内容,而是重在表现人物间的形体关系。人物处在画面中的什么位置、人物与画面环境的关系才是重点。在表现个人的时候,也主要是表现主体人物在画面中的动作整体和动作范围,以给人整体的印象。虽然这样的镜头不能提供更多的关于细节的信息量,却可以让观众一目了然,形成一个整体的印象。

4. 全景系列景别选择大景深来展现丰富的层次。

全景系列景别往往都具有比较丰富的信息量,这来自于画面丰富的空间层次。为了保证对空间中各个层次的内容都能够清晰地呈现,这一系列景别对空间都选择大景深来表现。它们在表现事物的时候,希望提供一种更加客观和冷静的视角,将现实生活如实地呈现在镜头中,因此大都不会通过虚实对比来形成倾向性。同时,因为空间纵深感强,画面中会经常出现地平线。因此,在构图中如何结构地平线和画面中其他景物的关系就变得非常重要。

下面,让我们来看看近景系列景别的共性特征和要求。

所谓近景系列景别是指比全景画幅范围小的景别的总体,包括中景、中近景、近景、特写和大特写五级景别。它们在功能和景别要求上与全景系列景别形成了鲜明的对比。

1. 近景系列景别通常提供更加具体的信息量,强调叙事,因此更加写实。

虽然全景系列景别画幅面积更大,因此总体的画面信息量更大,但是在类似大远景这样的景别中,观众实际上很难将注意力集中到画面中的某一个具体信息上。全景系列景别提供了更多的视点和视觉信息,相应地信息的针对性就比较弱。近景系列景别有更明确的针对性,能够给予观众更加集中的信息量。其一目了然的特性,在影像叙事中更为创作者所青睐。

2. 近景系列景别提供具有实质性内容的信息,强调画面内容的"质"。

与全景系列景别强调潜台词的"势"不同,近景系列景别强调画面内容的"质"。也就是说,它要求画面有明确的内容指向,提供更加具有实质性内容的信息。比如,我们上面提到的战场上的肃杀情景。大远景画面营造了整体的氛围之后,我们运用近景或者特写来展现战死疆场的士兵的神情、动作等等细节,并不会考虑这些镜头背后有什么潜台词,而是更加直接地给予观众视觉上的震撼。

3. 近景系列景别表现人物的神态关系。

近景系列景别无法完成对于人物整体动作或者形体的记录。因此，在人物关系上，近景系列景别提供的是人物的神态关系。也就是说，如果我们运用两个中景或者近景的画面来表述人物之间的关系，我们往往会将重点放在人物之间的神情交流上。在画面中，人物的一笑一颦都会被观众看得清清楚楚，并且成为他们认识人物性格的重要参照。对这一特性的运用在影视作品中屡见不鲜。

4. 近景系列景别通常是小景深，背景虚化，弱化空间的表现力。

近景系列景别的重点是被摄主体人物，因为这类景别都较为靠近被摄主体，因此对于环境的表现力比较弱。这一方面是因为镜头靠近被摄体后景深有限，环境细节被虚化，另一方面则是因为被摄主体在画面中占有统治地位，观众的视觉中心都在人物身上，即便是未被虚化的环境细节，也很难在这类景别中引起观众的注意。对空间的略写也使得近景系列景别无法交代人物所处的环境，因此总是停留在这一景别范围内的叙事段落往往会因为缺少"势"，而让观众感觉闭塞和拥堵。因此，景别之间的协调配合才是影像叙事实现流畅表达的关键。

（三）景别的造型功能

以景别为标志的拍摄距离的变化，具有很强的视觉造型能力。换一个角度来认识景别，有利于我们在宏观上形成正确的景别意识。

1. 视觉的制约。

无论是什么景别，实际上都构成了一个我们观察这个世界的窗口。窗口的大小、窗口圈定的画面内容，构成了景别的视觉制约性。电视画面的框架结构的制约使我们不可能无限制地表现世界原本的面貌。景别正是适应电视画面的这一特性而产生的，通过对不同景别的选择，我们在被制约的框架结构中得到了对世界原本面貌的正确认识。因此，景别的视觉制约性并不是我们可以拿来肆意妄为的武器，或进行主观选择的借口，而是我们需要善待的影像语法的外在形式。影像传播的流畅与否，在很大程度上取决于景别选择的正确与否。

2. 视觉的虚实。

我们知道，影响画面景深表达的因素有三个：拍摄距离、焦距大小和光圈大小。景别的调整要么是通过焦距的调整实现，要么是通过拍摄距离的变化实现。在实践中，这都会影响到画面的景深效果，会产生视觉的虚实效果。能否产生虚实效果是镜头表现与人眼的一个根本区别。这一效果是客观存在的，但是我们并不会对它听之任之。一百多年来的影像教育已经让观众习惯了这种

不同于人眼的视觉体验,我们则需要将虚实表达转化为艺术创作的一件法宝,创造出更加具有视觉冲击力的影像效果。

在前人的影像实践中,利用虚实形成的视觉效果,往往能够在平凡中创造出不平凡。例如,一个杂乱背景前的主体人物很容易受到环境细节的干扰。利用虚实对比,虚化的背景弱化了环境的杂乱而凸现了主体人物。在繁华的商业街上,霓虹灯色彩绚烂,但是灯上广告意味十足的信息,反而会成为干扰影像传达的因素。利用虚实对比,我们将霓虹灯幻化为色彩缤纷的光影,这已经成为青春偶像剧中的惯用模式。同样,虚实可以让无法分出前后层次的事物层次分明,可以让我们习惯的事物变得陌生。利用景别创造出来的虚实关系进行影像创作,已经成为影像语言表达中的一种修辞法,值得我们认真研究。

3. 视觉的距离。

在现实生活中,事物之间的距离会形成一种心理反应,影响我们的判断。例如,同样是珠宝首饰,一件被单独搁置的珠宝,会让我们觉得它与简单堆放在一起的珠宝截然不同。两个原本没有特殊关系的明星如果过分接近,也会让我们对他们之间的关系心生疑窦。景别可以客观地记录现实生活中的这些因距离而产生的心理变化。但是同时,景别也可以创造出属于自己的视觉距离感。比如,一对正在热恋中的情侣相对而立,含情脉脉。这种情感是建立在他们之间的亲密距离的基础之上的。我们只要略为调整景别框架,这样的情感体验就会完全变味。比如,我们将这样一个两人画面从中间一分为二,留出人物背后足够的空间,形成他们都面对画幅的边线而立,而视线都投向画幅之外的情景。这样的构图样式我们称之为开放式构图。把这样两个开放式构图的画面再重新组接起来,形成上下文,我们就可以将一个面对面的场景便成背靠背,而在他们背后留出的巨大空间,构成了这对情侣在情感上的巨大隔阂。观者会相信,这对情侣因闹了别扭正在互相较劲。

由此可见,景别的框架实际上创造的也是一种空间的艺术。它可以对生活空间进行重组,从而形成独特的影像传播效果。

4. 视觉的主次。

视觉的距离带来的疏远或者亲密,同样可以带来观众视觉体验的主次之分。通常,我们会认为距离我们更近的形象更加亲切,而远离我们的形象会显得陌生。景别显然将这种情感体验变成了具体的影像传播效果。当我们将一个人物放在大远景画面中,我们几乎可以忽略他的存在;而如果这个人物出现在近景画面中,我们自然无法视其为无物。这种主次关系在时政新闻中体现得最为明显。我们会发现,在会议新闻中,越重要的人物会出现在越接近被摄主

体的景别中,例如近景,次要的人物出现在稍远的景别中,例如中近景或者中景,其他非主要人物甚至都不会被单独拍摄,而是作为群像的一部分存在。实际上,如果我们亲临会议现场,在我们眼中,这些人物并没有什么分别,是景别的造型效果将他们区分了开来。

 5. 视觉的刺激。

 景别不仅能够形成虚实和主次,而且可以创造一种非凡的视觉冲击力。景别的大小是通过调整光学镜头与被摄体之间的距离来实现的。镜头本身具有近大远小的视觉张力,因此当被摄体靠近镜头的时候,其空间张力远比人眼更加明显。因此,我们会看到靠近镜头的黑洞洞的枪口,看上去要比持枪人的头部还要大;踢向镜头的飞腿看上去要大过人的躯干;当我们贴近地面来拍摄穿过草丛飞奔的野兔时,从镜头前滑过的草叶甚至比远处的树木还要高……景别能营造这种视觉刺激是因为观众无法通过景别的大小来形成对事物客观的判断,我们赖以形成空间感觉的参照系被景别的框架修改了,因此靠近镜头的事物都可能被夸张。同样,远离镜头的事物看上去会比实际的距离更远。比如,远山层峦叠嶂的效果就基本上消除了立体的纵深感,而是被以一种绘画似的平面层次来表达。这种远近景的差异从机械属性上来说,属于镜头的特性。但是,对景别的控制则会更加突出这一效果。

二、方向变化和画面造型表现

 电视摄影角度的方向变化,指的是拍摄视角在水平方向上的变化。在拍摄距离和高度不变的条件下,不同的拍摄方向可以展现被摄体不同侧面的形象,以及主体与其他画面成分构成的不同组合关系的变化。

 因此,电视摄影的方向变化带来两个方面的造型变化。一方面是主体与周围画面成分关系的变化,另一方面则是主体自身造型的变化。我们首先来说明第一方面。

 选择不同的方向,实际上就是在被摄主体不变的情况下,选择了不同的背景和环境。例如,在一则简单的会议新闻中,如果我们的拍摄方向是从观众的角度看主席台上的领导,那么主体人物的背景是主席台背后的布景:深色的幕布上挂着红色的党旗,中间高悬着国徽;而如果同样是拍摄主席台上的领导,但是选择了从主席台上拍观众席,那么这位领导的背景就成了专注听讲的台下观众了。显然,这两个方向呈现的不同的背景,对于塑造主体人物产生了截然不同的效果。第一个方向交代了被摄者的身份——这是一位党的领导干部;第二个方向则交代了被摄者的演讲水平——专注听讲的观众和心不在焉的观众自

然是有很大区别的。这就是方向的变化带来的主体与环境关系的变化，以及由此带来的画面内容和主题的变化。

同样，方向关系的变化还会带来主体与陪体关系的变化。以中国摄影史上著名的图片《斗地主》为例。画面中作为主体的贫农以正面形象出现，而以侧面形象被展现的地主作为陪体出现在画面的前方。如果我们改变一下摄影师的拍摄角度，将镜头由面向贫农改为面向地主，让贫农以侧面形象出现在画面的前方，而让地主以正面形象出现，我们就会发现，同样地主还是低眉顺眼的样子，贫农依然是怒不可遏的表情，但是画面的主、陪体关系已经发生了转变。同时改变的还有画面主题的倾向性。原作的主题自然是站在贫农的立场上来声讨地主的，但是改变了拍摄角度的后作则在一定程度上更加关注这一状态中地主的境遇了。

方向关系改变画面主题和倾向性的功能是其表现力的一部分，但是，当我们在实际拍摄中改变拍摄角度的时候，更加关注的是画面中主体人物自身造型的变化。为了说明方向关系对画面造型的改变，我们对方向关系的变化也大致做了一个分类。依照拍摄方向角度的改变和功能的变化，我们将拍摄方向分为五种：正面角度、前侧角度、侧面角度、反侧角度、背面角度。下面一一来做介绍。

（一）正面角度

所谓正面角度，是指与被摄体正面成垂直角度的拍摄位置。正面角度能够毫无保留地再现被摄体的正面形象，集中表现被摄体具有典型性的形象特征。比如，当我们判断一个单位的几个大门中哪一个是正门的时候，我们通常会认为最具这个单位特征的、最有表现力的那个大门是正门。判断的依据不在于这道门面向哪个方向，而在于这道门是否具有典型意义。同样，记录每个人基本信息的身份证照片，要选择拍摄正面形象，也就是面部特征。这主要是因为一个人区别于另外一个人的主要特征，集中体现于面部。

正面角度能够保持和观众的"交流关系"，营造庄重、威严的气氛。对于电视屏幕而言，被摄者直接面对镜头，就等于直接和观众交流。这种面对面的效果，能够带来很强的贴近性和亲切感。但是对于被摄者本身而言，直接面对镜头进行表现是比较困难的。因为镜头本身没有任何反馈，所谓的"交流关系"完全是凭借被摄者自己脑海中的想象来实现的。因此，面对黑洞洞的镜头，大多数人的不适和窘迫是自然现象。主持人面对镜头挥洒自如是要经过长时间的训练才能够做到的。

正面角度在感情色彩上带来的是一种正式的、庄重的气氛。因此，凡是比

较正式的场合和比较严肃的内容大都选择正面角度拍摄。比如国家领导人的新年致辞、新闻发言人的记者招待会,都会选择正面角度来拍摄。

正面角度在构图上能够形成很具形式感的几何构图样式,但是另一方面,这一角度的缺点是画面缺乏立体感,不利于表现动感。图5-8表现的是一座寺庙的门楼。虽然这幅画面略有俯角,但基本上还是选择了正面角度的拍摄。显然,正面角度的选择无法体现画面的纵深和立体感,但强化了事物的几何形特征。门楼的过道和两个圆形的窗户自然而然构成了一张人脸的眼睛和嘴巴,而那块用来镌刻门楼名字的匾额则生动地构成了人的鼻子。这幅图片强化了使用正面角度时线条和几何形构图的表现力。但是,从另一方面而言,如果不是因为几何形引发了良好的联想,这种取消画面纵深和立体感、将三维空间做二维描述的做法,通常并不会得到很好的效果,反而会使画面显得平板和单调。毕竟,几何线条的形式美感并不能从根本上取代观众对内容的渴求。

图5-8 人脸

另一方面,因为正面角度弱化了画面立体感和纵深感,因此依靠位移的变化来体现的速度感和动感就会受到很大的影响。比如,我们从正面来拍摄一个百米冲刺的运动员。因为纵深的距离感体现得并不突出,所以表现运动员动如脱兔的效果就会大打折扣。但是,我们依然会在很多影视作品和图片作品中看到在这个角度上拍摄运动员的画面。这是因为这类画面力图表现的并不是速度感,而是运动员矫健的身姿和充满张力的造型感。这也恰恰是正面角度在运动摄影方面的独到之处。

例如图 5-9，摄影者通过对运动的瞬间凝固，让孩子身后的喷泉呈现为线条状的水幕，而孩子跨步向前的动作体现了很强的造型感，我们从动作的姿态中可以感受到画面中动感的存在。这是一种更加符合静态摄影要求的动态表达。这在法国摄影大师布勒松的摄影实践中被称为"决定性瞬间"。不过，我们通过这幅静态的摄影作品也可以看出，正是这样的正面角度的摄影，才可以让观众在不受到速度干扰的情况下，充分体验运动的造型感。

图 5-9　水帘

（二）前侧角度

所谓前侧角度，是指偏离正面角度，或左或右环绕拍摄对象移动到侧面角度之间的拍摄角度。与正面角度不同，前侧角度并不是唯一的角度样式，而是一组在造型效果上相类似的角度的集合。在拍摄对象正面的180°视角中，除了0°、180°和90°这三个比较特殊的角度外，剩余的角度都属于前侧角度的范畴。总体来说，前侧角度有利于表达空间透视感或立体感。这是一种可以兼顾造型感和速度感的角度类型。我们着重介绍一下前侧角度中的三个典型类型，也就是60°、45°和30°视角的表现力。

首先，我们来看看60°视角。这一视角是指以人的侧面形象为起点，向正面旋转60°形成的前侧角度。它适合于表现人脸的立体轮廓和表情，在电视摄影实践中，这一角度更多地运用在人物采访的画面设计中，以形成对人物形象的良好塑造以及良好的屏幕交流。具体来说，因为60°视角更加倾向于表现正面角度，但是向侧面倾斜的夹角又避免了正面角度的呆板和平面化构图，因此

在表现人物面部特征和神情的基础上,又具有空间透视的立体感,成为目前人像摄影中经常使用的一种模式。

图 5-10 就是用 60°视角拍摄的作品。因为向侧面旋转了一定的角度,人物并不是正面朝向观众,从而使被摄人物避免了因直视镜头而产生的不适,人物的神情更加自然。这一优势也被电视摄影用来拍摄访谈节目。在这类节目中,访谈双方都不需要直视镜头,从而形成了相互间的面对面交流。观众在访谈中作为第三方参与,聆听访谈双方的谈话。前侧角度的拍摄样式虽然没有直接构成屏幕间的交流,但是观众依然可以参与到节目中去,而且作为一个旁观者参与的观众更加具有自主权,更加有利于保持一种客观公正的立场。同时,交流双方的自然状态也不会受到镜头介入的干扰,这就保证了采访的原生态。因此,这一角度已经成为目前电视采访的主流样式。我们之所以不使用其他的前侧角度来拍摄采访,就是因为 60°视角既能够表现人物的面部特征和神情,又可以营造立体感和交流感,这是其他前侧角度不具有的优势。

图 5-10　怡然自得

60°视角对于非人物类拍摄也能够达到相类似的效果,比如图 5-11。拍摄道路的纵深线条,如果选择正面角度,则纵深线条的汇聚点将会处于画面的中央。这样会形成整幅画面的对称格局,画面因缺少变化而显得呆板。这幅表现

行道树的摄影作品,拍摄角度与地平线呈60°左右的夹角。这样一来,行道树线条汇聚的特征依然明显,但立体感更强。

图 5-11 林荫道

我们再来看45°视角的前侧角度。这实际上就是我们在线条构图中经常提到的对角线构图。对角线在矩形结构中是最长的直线条。它能够容纳原本在这个框架内不能容纳的形象。因此,一些摄影爱好者会倾斜照相机,运用这一线条来进行创作。这种倾斜在人像摄影中也经常用来营造一种不稳定感和动感。但是在电视摄影中,保持框架的水平是基本要求,因此如果不是因为有特殊需要,这一拍摄手法并不适用于电视摄影的实践。斜侧的45°视角还具有扩展空间的作用。例如图5-12。画面中向右上方延伸的道路在45°视角的作用下形成了对角线结构的纵深。同时,画面左上方的骑车人的影子,在构图中也是一条对角线。影子的伸展和道路的扩展在一幅画面中相得益彰,从而使得整幅画面显得非常开阔。

另一方面,45°视角还是运动摄影中经常采用的角度样式。正是因为借助了对角线的延伸作用,这一角度在抓拍运动中的事物时有更加充裕的反应时间。同时,与正面角度相比,45°视角能够展开空间纵深,在抓拍动作造型的同时将环境的立体感表现出来,带来多元的视觉冲击力。例如图5-13,我们可以

把它与图 5-9 做一个比较。同样是孩子穿越喷泉水幕的动作,同样选择了高速快门瞬间凝固的摄影方法,但是前侧角度的创作能够展现更加具有纵深感的画面。对孩子运动的方向感的呈现,使画面在创造造型美感的同时,更加具有动感。

图 5-12　投影

图 5-13　跃

最后我们来看一下30°视角的特点。这一前侧角度更加接近侧面角度,因此在功能上也更加接近侧面角度。与其他两种前侧角度不同,30°视角所要表达的重点是方向感。比如在图5-14中,一位手拿烟斗的老人笑得非常开心,对这一动态的抓取是这幅照片最传神之处。但是,从内容上分析,我们其实更加关注这位老人究竟看到了什么或者正在看着谁。30°视角带来明显的朝向感,因此能够形成前后镜头的呼应,有利于形成画面间良好的纽带联系。

图5-14　笑容

总体来说,前侧角度关注的重点是空间的立体感。简单说来,30°视角更加关注事物的主要特征,倾向于呈现正面角度的表达内容,也兼顾了立体感;45°视角强调空间立体感的表达,兼顾动感和造型感的优势;60°视角主要强调方向感带来的画面空间的想象力,有利于构成画面间的逻辑,类似于侧面角度的表达方式。

前侧角度以正面角度为中心轴,向左向右对称展开。因此在考虑用前侧角度拍摄时,不要仅在中心轴的一侧展开。如果没有运动轴线的限制,在两侧展开的前侧角度创作能够带来更加丰富的画面表现力。

(三)侧面角度

所谓侧面角度,是指与被摄体侧面垂直的角度,它与正面角度恰好呈90°夹角,分左侧面和右侧面两个部分。

侧面角度具有极强的方向感,适合表现动势和事物的轮廓。侧面角度是方向关系中最能够体现速度感的角度。这是因为侧面角度与运动方向呈90°夹角,运动在镜头中的表现就是从框架的一端滑向另一端。因为没有纵深轴的参

与，因此两点之间直线是最短的距离。在相同的速度下，这一角度的位移最为明显，速度也就显得特别快。配合侧面角度呈现的速度感，在距离关系上也往往采用小景别画面来缩短画框间的距离，进一步提升速度。因此，在影视作品中，表现速度的场景大多采用侧面角度拍摄，通过出画入画来实现风驰电掣的效果。

 侧面角度对人物的外部轮廓具有很强的表现力。我们经常使用的剪影效果，在光线上就是利用了高反差的效果，在角度的选择上则大都使用的是侧面角度。反过来说，为了能够使侧面角度的表现力充分张扬，在选择拍摄对象时，就要求其侧面的轮廓感更强。比如，人物的侧面轮廓千差万别，适合侧面角度的拍摄，而规规矩矩的住宅楼群则大都是立方体的结构，其轮廓就不具表现力。相比之下，中国古典建筑的轮廓就是进行侧面角度拍摄可以选择的目标。图 5-15 就是利用侧面角度的轮廓感进行创作的。

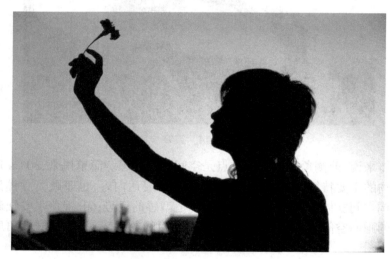

图 5-15　剪影

 在存在多个主体或者主、陪体的构图中，侧面角度善于表现交流感。但是，因为侧面角度在表现面对面的交流时，对话的双方各占一半，这种"平分秋色"的局面会使画面单调而枯燥，因此，用侧面角度表现交流的镜头大都在电视节目中作为空镜头使用，时间不宜过长。多数的双人镜头都采用前侧角度的拍摄方式，镜头朝向主要人物的前侧面，次要人物则以侧后方向的背影出现在画面的前景位置上。双机拍摄的时候，交流双方可以互为前景。我们称这样的镜头为"过肩镜头"，这是采访中经常使用的镜头样式。

(四) 反侧角度

所谓反侧角度,是指由侧面角度环绕拍摄对象向背后角度移动的拍摄位置。实际上,反侧角度和前侧角度恰好以侧面角度为轴线呈对称分布。

反侧角度虽然也能够表现事物的纵深感和立体感,但是因为它和前侧角度呈对称的方向关系,所以它所展现的空间感恰恰是前侧角度不能展现的。在前侧角度中,我们所看到的空间是处于被摄主体背后的,而反侧角度呈现的空间则位于被摄主体之前。也就是说,我们能够通过反侧角度看到拍摄对象看到的景物,因此这种角度能带来很强的参与感。我们可以跟随镜头与拍摄对象一起去经历将要发生的事情。这一角度也是我们在拍摄"跟镜头"的时候经常使用的角度。比如,图5-16就是使用反侧角度的例子。

图 5-16　前进

另一方面,反侧角度具有反常的画面效果,往往能将拍摄对象的一种特有精神表现出来,能制造出其不意的效果。

比如图5-17。一个孩子蹲在街头,创作者绕到孩子的背后进行拍摄。这个时候转过头来的孩子,他的神情和直视镜头时的状态是完全不同的。孩子的神

态和这座城市的氛围恰如其分地结合在了一起。在很多影视作品中,这种角度经常被用来制造一些出其不意的效果。比如,"回眸一笑百媚生"的效果就是反侧角度制造的。原本已经远去的姑娘,忽然转过头来抿嘴一笑,由此产生的效果是正面角度无法带来的。

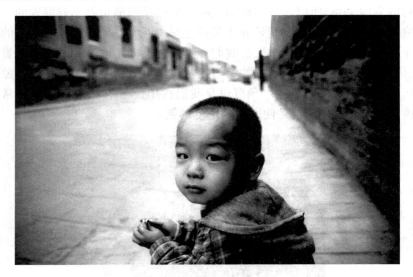

图 5-17　回眸

（五）背面角度

所谓背面角度,是指正对拍摄对象背后的拍摄位置。这一角度与正面角度是对称的关系。

背面角度无法像正面角度那样开门见山地进行信息传达,也不能像斜侧角度那样表现立体的空间关系。这是一种间接的表现方式,它往往不是通过画面内容本身来传达信息,而是借画面中的元素来引导观众进行联想,并进而引发思考。因此,背面角度也具有很强的参与感,只不过这种参与不是通过眼睛来参与,而是通过脑子来参与。

例如图 5-18,在画面中以正面形象出现的是摄影作品。但是实际上对于观众而言,他们真正关注的是正在欣赏这幅作品的姑娘,关心她当时有一个什么样的表情。但是这一信息在画面上是看不出来的,它需要观众通过自己的想象来完成。也就是说,用背面角度创作的作品需要给观众留出想象的空间,画面本身的内容表达是不完整的,需要观众通过思考来做"完形",这正是背面角度的间接参与方式。

图 5-18　欣赏

　　同时，正是因为观众无法看到他们想看到的内容，因此这种角度能够制造悬念，并通过上下文的承接带来不同的结果。比如，画面表现的是一个风姿绰约的姑娘坐在湖边。我们从背面角度来拍摄，只能看到水波不兴的湖面和姑娘飘动的长发以及雅致的衣裙。观众都在想象这个姑娘的美丽。以无厘头的思路来思考，也许下一个画面展现的是这个"姑娘"实际上是一个相貌奇丑的男子；以恐怖片的思路来思考，下一个画面就可能是飘动的长发下隐藏着一颗恐怖的骷髅头；以爱情片的思路来思考，姑娘可能噙着满眶的泪水，当镜头转到正面的时候，泪滴正好滑过脸庞滴落在手上……无论下一个镜头如何安排，实际上为叙事做足了势的是前一个以背面角度拍摄的镜头。正是这一角度制造的悬念效果，为叙事提供了铺垫。

　　背面角度还能营造借实写意的效果。因为画面中的内容是观众用来产生联想的基础，因此背面角度强调画面的潜台词要甚于画面本身。对于景物而言，这种潜台词就是由这样的环境所构成的意境和氛围；对于人物而言，这种潜台词

能够含蓄地表现人物的内心世界。比如图 5-19 这幅表现松鼠的图片就是一例。

图 5-19　林中松鼠

三、高度变化和画面情感表达

角度关系中的高度变化,是指摄像机镜头与被摄主体在垂直平面上的相对位置或者说相对高度的变化。这种高度的相对变化有三种不同的情况:当摄像机镜头与被摄主体高度持平时,称为平视角度或平摄;当摄像机镜头高于被摄主体向下拍摄,称为俯视角度或俯摄;当摄像机镜头低于被摄主体向上拍摄,称为仰视角度或仰摄。如果说方向关系是摄像机围绕被摄主体在水平方向旋转180°构成的角度变化,那么高度关系就是摄像机围绕被摄主体在垂直方向上旋转180°构成的角度变化。它改变了被摄主体的造型,更重要的是改变了画面的情感色彩。下面我们一一介绍这三种高度关系。

（一）平视角度

用平视角度拍摄时,镜头与被摄体处在同一水平线上,视觉效果与日常生活中人们观察事物的正常情况相似,被摄体不易变形,使人感到平等、客观、公正、冷静和亲切。因此,这类镜头大量出现在新闻纪实类节目中。正是因为这一角度类似于人眼正常的观察角度,所以这类画面的视点能够代表摄影师的视点。当这一角度与移动摄像结合运用时,会使观众产生一种身临其境的感觉,能增强画面的参与感。

平视角度在情感色彩上表达的是一种不偏不倚、客观公正的效果。因此,

拍摄时画面结构要求稳固、安定,形象主体应当和谐而客观。处理平摄画面时,地平线是重要的考虑因素,一般情况下应避免地平线平均分割画框的构图,否则,远近景物会被压缩,显得呆板、单调,犹如一根"晾衣绳"上的衣物。此外,平视角度指的是摄像机与被摄主体之间的关系,并不以摄影师自身的高度为标准。因此,当被摄主体是孩子的时候,我们就要把机位放低以保证平视;当被摄主体是身材高大的篮球运动员时,我们要么让他们坐下来以形成平视的效果,要么就要用三脚架升高机位以保证平视。

平视的角度同样可以创造出很多人眼看不到的视觉效果。比如图5-20,选择的是低角度的拍摄位置,但是因为被摄主体是摆在近处的古董老花镜,所以其实在高度关系上,这个角度依然是平视角度。但是,这样的平视效果却和我们平常看到的路边古董摊大有不同。因为,很少会有人蹲下身子在这个角度进行观察,大部分人在浏览古摊的时候采用的都是俯视角度。在我们选择机位的时候,平视并不代表平庸,而是要通过创造异于平常的观察方式来展现镜头的表现力。

图5-20　古董摊

在用长焦距镜头进行平视角度拍摄时,可以把纵向运动的物体较长时间地保留在画面中,同时,又能够因地平面上物距的压缩而使画面形象饱满,甚至可使画面产生能够为观众所接受的某些夸张效果,如拥挤、堵塞等。

但是需要注意的是,因为平视角度与主体形象水平,因此人物的高度和面积在很大程度上会干扰画面纵深层次的表现力。所以,平视角度大都不用来表现纵深层次丰富的内容,常常用来突出唯一主体。比如图5-21,以饱满的构图

实现了对进食中的松鼠的抓拍。这一角度选择回避了杂乱的环境对主体形象的干扰,有效突出了主体,同时保持了一个旁观者的客观立场。因此,平视角度也是电视访谈中的惯用角度。

图 5-21　松鼠

（二）仰视角度

　　仰视角度是摄像机低于被摄主体的视平线,向上进行的拍摄。仰视角度能够产生从下往上、由低向高的仰视效果。

　　仰视角度使地平线处于画面下端,或从下端出画,常出现以天空或某种特定物体为背景的画面,可以净化背景,达到突出主体的目的。比如图5-22,在表现飞驰的过山车的时候,将山车简洁的线条映衬在天空的背景下,避免了游乐园周围杂乱景物的干扰。这就是仰视角度的功能体现。

　　仰角能将在垂直方向伸展的被摄体在画面中展开,有利于强调其高度和气势,比如耸立的建筑、高大的树木等。比如图5-23。摄影者在高楼中间的天井中进行仰拍,楼房的垂直线条和呈几何图案的排列组合得到了强调。这也是观众在日常生活中不易觉察的视觉体验。

图 5-22 过山车

图 5-23 天井

仰视角度使画面前景凸显，背景相对压缩，当用广角镜头拍摄时，画面会表现出强烈的透视效果。比如图5-24。摄影者通过广角镜头靠近被摄主体实施仰拍，镜头前的两颗门钉显然被极度夸张变形，但是正是它们与远处门钉的呼应，使得整幅画面充满了视觉张力。

图5-24　门钉

用仰角度拍摄跳跃、腾空等动作时，可以夸张跳跃高度和腾空力度，具有很强的视觉冲击力。比如用仰视角度拍摄跳高运动员腾跃过杆的动作，带给观众的画面感受要比在生活中的实际感受强烈得多。

仰摄画面中的形象主体显得高大挺拔、具有权威性，视觉重量感比平视时要强。因此画面带有赞颂、敬仰、自豪、骄傲等感情色彩，常被用来表现崇高、庄严、伟大的气概和情绪。但在广角状态下近距仰摄，会使人物变形。在运用仰视角度时，应根据具体内容掌握好分寸，切忌进行简单的概念化表现。

（三）俯视角度

俯视角度表现的是一种自上往下、由高向低的效果。这时摄像机镜头高于被摄主体的视平线。俯视角度使画面中的地平线上升至画面上端，或从上端出画，使地平面上的景物平展开来，有利于表现景物的层次、数量、地理位置，给人以深远辽阔的感受。一般来说，俯视角度具有如实交代环境位置、数量分布、远近距离的特点，画面往往严谨、实在。俯视角度能够带来一种向远处延伸的空间感和纵深感，因此经常用来表现意境宏大的场景。

图5-25表现的是平遥城中的一次葬礼。摄影者站在平遥城的古楼上，选

择俯视角度,将葬礼的全貌尽收眼底,同时又使中轴线上现代化的车流与周围古色古香的城市面貌形成了强烈的对比。俯视角度除了能形成空间纵深的表现力,还能将平视角度不易实现的层次和对比凸现出来。

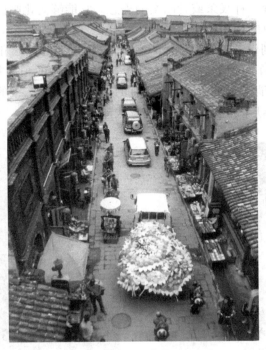

图 5-25　葬礼

　　俯视角度在表现人物活动时,善于展示方位和阵势,能形成整体的氛围和环境。对于一个事件,俯角可表现其整体气氛以及矛盾双方的力量对比和相互关系。俯角不适于表现人物的神情和人与人之间细致的情感交流,在拍摄近景人物或以人物情感交流为主的中、近景画面时,不宜随便使用俯视角度。

　　仍以图 5-2 为例。被围在中间的新郎虽然是视觉中心,但是实际上观众关注的重点是从这个视觉中心向周围辐射的热闹气氛。俯角在展开画面空间层次的同时,无法兼顾人与人之间细腻的情感,因此大多采用大景别画面来拍摄。

　　俯摄人物时,对象显得低矮,画面往往带有贬低、蔑视的意味。此时画面形象仿佛受到压抑,其视觉重量感较正常要弱。因此,在拍摄近景人像时,对俯视角度的使用需要格外谨慎。尤其是采用广角镜头拍摄的时候,其夸张变形作用会进一步丑化被摄主体。虽然这种出乎意料的角度具有很强的视觉冲击力,但是这种强烈的感情色彩也同样会严重地误导受众。因此,在拍摄人物时,角度

选择大都控制在稍仰和稍俯之间,以避免创作者过分的情感干预。

在俯视角度中有一个非常特殊的类型,这就是顶视角。顶视角是一种沿被摄主体垂直方向向下的拍摄方式。这一角度改变了画面中景物原有的立体结构,往往用来展现一种线条或者图案的美感。它能够简化画面中复杂的背景关系,创造一种简单的构图形式。

如图5-26,创作者通过教学楼的窗口,发现楼下的花坛和停放的自行车构成的图案恰似停车路牌上的字母"P",于是就以这样的角度拍摄了这幅画面。顶视角的效果取消了花坛和自行车原有的立体结构,将三维的景物转化为二维的图案,画面虽然形式简单,但是表达方式却非常巧妙。

图5-26 造型

图5-27 长龙

图5-27则是我们在影视作品中经常见到的航拍画面。蜿蜒在大地上的河流,在顶视角看来不过是一些流动的线条。画面的图案美感以及画面构成的简洁是顶视角拍摄的关键。

四、角度的基本功能

通过前面内容的学习,我们分门别类地对角度的各种样式进行了分析。实际上,这些类别的划分和规定,只不过是帮助我们梳理角度的功能的一种方法,各种类别之间并不存在泾渭分明的界线,而且在实际应用中我们总是将距离关

系、方向关系和高度关系进行综合考虑的。因此，我们需要从一个更为宏观的层面来驾驭角度，从整体出发来分析角度的各种样式之间的关系，这就是角度的基本功能。

（一）夸张或强化事物的空间感和表现力

无论选择怎样的角度进行表现，角度的基本功能之一都是对现实空间的夸张和强化。电视观众很少认为电视上的影像关系只是对现实的如实刻画。相反，大多数电视观众受到电影艺术的影响，认为影像的表现力应该很强大。因此，对现实事物的空间感的夸张和强化就成为必需而不是锦上添花的功能。

具体说来，距离关系在夸张和强化空间感的时候，主要是利用镜头近大远小的表现力来实现的，因此结合广角镜头或者长焦镜头的特殊功能，距离关系能够营造出充满视觉冲击力的空间感。

方向关系的选择有些不同，其对空间感的表现并不是来自于视觉冲击力，而是来自于独特的造型表现力或者多样化的背景关系。因此，方向关系对空间的表现大都并不夸张，但是在一定程度上进行了强化。这一功能的实现来自于对事物特征的选择。

高度关系的变化能够带来对层次和空间纵深的不同认识。平视体现朴实的现实风格，仰视实现对高大形象的强化，而俯视则用来表现纵深广袤或者图案化的独特画面。

我们以一个具体的例子来说明不同的角度关系在实现空间表现力上的不同作用。比如我们拍摄在群山中蜿蜒盘旋的长城。在距离关系上，我们如果想夸张长城垛口的厚重，就可以靠近垛口以它为前景来拍摄，这样蜿蜒在垛口之后的长城与被夸张表现的垛口形成了大小对比，视觉效果因此产生。而如果在方向关系上考虑长城的表现力，同样是表现长城的垛口，以正面角度拍摄更加突出了它的几何形状感，以斜侧面角度拍摄强调了其排列组合的节奏感，以背面角度拍摄则突出了垛口所在的环境，比如垛口外是熙熙攘攘的商业街和初春的残雪就截然不同。方向关系并没有夸张空间表现力，但是在选择中强化了对不同空间的认识。我们再以高度关系来分析长城的垛口。平视垛口是我们平常的视角，它提供一种客观的视野；仰视垛口则多半是为了以天空为背景来凸现沧桑感并让垛口显得更为高大；如果我们俯视垛口，则会通过一种非常奇特的视角给观众带来全新的认识，实际上原本普通的景物在俯角下会发生巨大变化。显然，高度的变化带给我们对空间不同的情感认识。

（二）创造性地表现事物间的相互关系

影像作为一种语言，是创作者对现实时空进行描述和分析的一种手段，因

此影像自身的客观性要受到创作者主观意图的影响。这在角度的功能上也有体现。以距离关系为例：我们通过不同的景别可以把主体事物从纷繁复杂的社会环境中孤立出来以强调其自身的属性，这就是近景或者特写的效果；也可以将主体事物变成环境中的一个元素，只是作为视觉中心存在，而画面表达的重点是整体构图的意境，这就是远景的效果。以方向关系为例：我们可以选择将主体人物放在并无显著特征的环境中，以强调主体人物自身的特征，这就是肖像摄影；还可以将主体人物放在具有典型情境的社会大环境中，以展现他与周围环境的关系，这就是纪实摄影了。以高度关系为例：平视表达的是事物间客观的关系；仰视表达尊崇；而俯视则在一定程度上表达鄙视和不屑。

由此可见，角度作为叙事表达的一种手段，实际上是创作者个人意图的充分体现。任何影像作品就像任何文学作品一样，其叙事方式都不可能是完全客观的。只是在选择事物间相互关系的时候，角度的创造性运用都要以不歪曲或捏造事实为前提，这样才符合影像客观性的本质要求。

（三）对事物造型感的充分张扬

不同的角度选择还基于对事物造型感的充分理解和表达。比如，对建筑或者雕塑的拍摄，我们要么展现其流畅的线条，要么呈现其与众不同的质感；对人物的塑造，我们要么在形象上下手，进行美化和加工，要么就从神韵上着眼，强调其个性或人格魅力。角度的选择不是简单地呈现事物，而是要在一定程度上进行艺术化的加工。这一方面要求摄影师有对事物特征和气质的独特认识，另一方面则要求对影像技术属性的洞悉和充分利用。影像的造型表现，总是"真"与"美"的完美结合体。

（四）决定影像的视觉形式风格

从微观层面说，我们总是把角度的选择和使用与内容以及主题的呈现紧密地结合在一起。但是站在一个更为宏观的角度上来看，微观的角度运用有了量上的积累，就会变成一种创作者的影像风格。这一特征也非常类似于中国的书法艺术。大多数人在书写汉字的时候自然要安排结构，这种安排当然首先是服务于文字内容的需要。但是，相似的结构安排多了，就有了规律性的东西，而这种结构本身也就上升为一种内容或者情感的表达方式。我们常说文如其人，一方面是指文风，另一方面则是指写字本身也能够显示人的个性特征。同样是书法大家，王羲之的《兰亭序》"不激不厉"，于无声处听惊雷；怀素的《自叙帖》则大开大合，率意随性。他们的字，书写本身的风格已经超越了文字的意义。这类似于摄影角度影响影像风格的情况。因此，在选择摄影角度的时候，不要让角度的选择变成内容需求的简单附庸。虽然看起来角度是形式，形式应该为内

容服务,但是,实际上,从某种意义上来说,形式本身也可以是内容。从整体出发,这种形式风格带来的影响甚至远远大于在细枝末节上的推敲。比如,我们喜欢某一导演的影片,大都并不是从某一个作品的具体情节或表现手法入手的,而是更为宏观地从这个导演的影像风格和手法来理解的。宏观的力量固然来自于微观的积累,但总是在微观层面挣扎就永远不会有宏观上的超越。

例如,英国广播公司(BBC)制作的纪录片《行星地球》在创作中就将航拍的视角作为其贯穿始终的影像风格。这种大俯角的拍摄既能够避免在陆地上拍摄带来的种种不便,也给观众带来了耳目一新的视觉体验。如果这一角度选择只是在某些细节中间或使用,那角度就只是为内容服务。但是像这样贯穿在每一集的创作中,这一角度就成为这个节目的一种影像风格,成为观众识别这个节目的一个标志。《行星地球》创造的另一个与角度有关的影像风格就是,它在条件允许的情况下,总是在地球外部来拍摄这个星球的变化,无论是席卷全球的沙尘暴,还是长途跋涉的候鸟迁徙。这种宇宙视角同样展现给观众非同一般的影像奇观。同样具有这种标志性角度风格的影片是《骇客帝国》系列。在连续三集的创作中,摄影师和后期剪辑师协同作战,将极致的俯视角和顶视角运用进行到底。在每一集中,我们都会看到这个角度带来的不一样的视觉体验。

本章思考与练习题

1. 景别的造型功能表现在哪几个方面?请举例说明。
2. 如何理解背景角度"借实写意"的效果?
3. 如何理解"高度关系的变化不仅仅是一种主观情绪的表达方式"这句话?
4. 角度的基本功能包括哪些内容?

第六章　固 定 画 面

本章内容提要

　　固定画面是电视摄影进行内容表达的主要镜头样式。所谓固定画面,就是指摄像机在机位不动、镜头光轴不变、镜头焦距固定的情况下拍摄的电视画面。它所强调的镜头效果就是相对画面主体的画面框架不动。固定画面在造型表现上具有审美性、动态性、连贯性、客观性,但是也同样存在着视点单一、空间调度不力、单一镜头表现力不足的问题。因此,在固定镜头的拍摄中,我们强调画面内部的动感因素,强调画面在上下文中的逻辑关系,也强调画面的审美性和稳定性。固定画面是电视摄影的拍摄基础,拍摄好固定镜头,才能够更为准确、更具有针对性地进行画面内容的表述。

　　通过前面的介绍,我们已经基本上能够运用单幅画面来实现影像表意的功能。与文字语言相类比,我们现在对影像的掌握已经达到运用字词来完成一个具体意义的表达的阶段。但是,显然,单个的字词能够完成意义的表达,却无法完成叙事。也就是说,我们仅能够完成"遣词"的工作,还是无法运用影像来进行信息传递,因此关键是要能够借助影像来完成"造句"的工作。如何才能造句? 这就涉及电视摄影叙事表达的基本单位——镜头的使用了。

　　电视摄影并不像绘画或者图片摄影创作,它对现实生活的记录不是将生活的瞬间进行凝固,借助这一凝固的时刻让观众产生联想并"完形"为现实的认知和理解。电视摄影的基本叙事单位是镜头。所谓镜头,是指摄像机从开机到关机,不间断拍摄所记录下来的一个有时间长度的影像片段。与单幅画面不同,摄影镜头能够展示事物发展变化的过程,能够展现事物发展的来龙去脉,因此它不只是完成一个"影像表意"的工作,而是要完成一个"影像叙事"的工作。它能够通过自身过程化的展示,实现叙述而不是呈现的功能。

第六章 固定画面

很多电视摄影工作者在刚刚从事这一专业的创作时,往往不能掌握镜头叙事的这一特点。虽然他们拍摄的镜头也同样承载了一定时间长度的记录,但是在这一时间长度内,并没有"叙事"的出现,而只有一个状态的"呈现"。这就没有真正实现镜头的功能。比如,我们拍摄春回大地的空镜头,如果只是拍到了枝头上露出的嫩芽或者绽放的花蕾,这样的镜头就没有体现出镜头具有时间长度的特点,这样的画面和一幅照片没有什么不同。而如果我们能够通过逐格拍摄的方式得到嫩芽一点点吐出新绿的过程,或者抓拍到绽放的花蕾上飞来一只蜜蜂落入花中采蜜,那么这个具有过程性的画面,才能够被称为镜头。同样,我们拍摄上课的镜头,如果画面中的学生都目不转睛地听讲,那么这样的画面也基本上可以用凝固瞬间的图片来替代。而如果上课的学生在镜头中有低头做笔记的,有听到精彩处频频点头的,那么这个镜头才真正具有动态表现的意义。

由此可见,镜头与单幅静止画面的区别,就在于我们利用了其具有一定时间长度的特点,展现了事物的发展变化。因此,运动变化才是镜头叙事表现的根本。在实现对事物的运动变化的记录中,镜头根据自身的状态不同,可以分为固定镜头和运动镜头两种。在以下的部分,我们会分别对这两种影像叙事的基本单位进行分析和介绍。首先,让我们来看看什么是固定画面。

一、固定画面的概念和特点

(一) 什么是固定画面

固定镜头,也称为固定画面。它是指摄像机在机位不动、镜头光轴不变、镜头焦距固定的情况下拍摄的电视画面。它是电视画面拍摄中最基本的一种拍摄形式。机位、光轴和焦距的"三不变"是拍摄固定画面的前提条件。所谓机位不动,就是指摄像机自身固定在一个静止的位置上,自身没有位移,也就是取消了移、跟、升、降等运动。所谓镜头光轴就是通过镜头中心的线,通过透镜中心与透镜垂直的线就叫作主光轴。可见,如果光轴不动,那么摄像机的镜头就不能摇动,也就取消了摇摄的运动。所谓焦距,是指焦点到凸透镜中心的距离。固定的透镜组合会产生固定的焦距。因此焦距不动,摄像机就不能进行变焦距的推、拉运动。

简单地说,"三不变"原则下的固定画面,在画面的外在表现上,实际上就是画面所依附的框架不动。从某种程度上说,因为排除了推、拉、摇、移等运动因素,固定画面很接近美术作品和摄影照片的形式感。但是,由于电视摄影和电视画面具有时间上的连续性,具有表现运动的特性,所以说固定画面又不能被机械地与美术作品和摄影照片一概而论。

比如，虽然固定画面所依附的画框不动，但是画面中的事物却是可以运动变化的。电视的固定画面中的人物可以出画入画，画面中的大海可以潮涨潮消，画面内的光影，可以日升日落、树影婆娑，这些都是"凝固"时间的美术作品和摄影照片不可能做到的。虽然电视摄影在一定程度上沿袭了绘画和照片的拍摄，因而能够吸取和借鉴绘画艺术和图片摄影艺术的成功经验，但是，我们必须从一开始就树立起电视意识和画面造型观念，注意求同存异，注意电视画面的本体特性和审美特征。

电视画面框架的固定不变固然容易理解，但是由于画面中被摄体或动或静的复杂性、可变性，准确地界定画框不动还是需要一个具体的参照物。比如，我们坐在驾驶室里拍摄司机师傅正在开车。如果以车外的景物为参照物，那么我们的机位显然是在不断运动的；但是如果我们以司机师傅为参照物，那么因为同在一个车厢里，我们相互之间并没有位移，且机位又是不动的，那么，在这种情况下，拍摄一个司机师傅正在开车的镜头，到底应该拍成运动镜头还是固定镜头呢？显然，事物的运动是绝对的，而静止是相对的。我们所谈论的静止或者固定都是相对于某一参照物而言的相对静止和固定。因此，为了避免造成混淆，我们认定，所谓固定镜头的机位、光轴、焦距的"三不变"原则，实际上是以被摄体为参照物的摄像机的状态。因此，如果我们在车厢里拍摄的是司机开车，忽略车外的景物，那么这个镜头应该被称为固定镜头，而如果我们拍摄的重点是车外的景色，司机只是画面中的前景，那么这个镜头就是运动镜头了。

可见，固定画面只是限定了摄像机的相对固定状态，不能望文生义，认为固定画面就是要拍摄固定不变的电视画面。电视从根本上说，是要以生活本身的形象来反映生活，虽然画框固定不动，但是画框内所表现的生活却是充满动态的。一方面，拍好固定画面是对电视屏幕框架制约的适应；另一方面，也是出于对观众收视心理和生理机制的考虑。电视观众在观看电视节目时，虽然并不会随时意识到屏幕框架的存在，但是实际上画面框架起到了规范视野、指引视线、决定观看方式等重要作用。比如说，生活中人们对感兴趣的人或物，都会产生仔细去看、观察清楚的愿望，具体体现为视野集中、视线稳定、时间较长的"盯视"或"凝视"等视觉形式。这就要求拍摄画面时，也应该用较为稳定的镜头，满足观众的收视需求，而不能忽升忽降、忽摇忽移，破坏观众的收视情绪。因此，可以说固定画面在反映动态生活上，不仅是可能的，也是必需的。要想做好电视摄影工作，自然要在一开始就从固定画面的构图和造型表现等环节上狠下工夫，要具备在固定画面所提供的造型天地里，记录和表现动态生活及主体运动的职业素质。

第六章 固定画面

（二）固定画面的特点

固定画面是从摄像机的工作状态和角度来界定和分析电视画面的。与此相联系的是，由于拍摄固定画面时摄像机的机位、光轴、焦距"三不变"，所以，固定画面在画面形态和视觉接受上，就具备了与运动画面不同的特性。了解固定画面的特性，是运用好固定画面的前提。具体分析起来，固定画面主要有以下两个特性：

1. 固定画面框架处于静止不动的状态，画面的外部运动因素消失。

固定画面的"固定"，最直接和最显著的标志，就是画面构图的框架是固定的，而不是像运动画面那样，可能出现上下、左右、前后等位移和变化。从实践的角度说，固定画面在拍摄过程中，镜头是锁定的，通过摄像机的寻像器所能看到的画面范围和视阈面积是始终如一的。但是，固定画面外部运动的消失，并不妨碍它对运动对象的记录和表现；也就是说，固定的框架内的被摄体，既可以是静态的，也可以是动态的。

比如，我们在看 F1 方程式赛车比赛转播时，因为赛车的速度都非常快，想对赛车进行跟随拍摄基本上是不可能的。所以，转播中经常会在某些弯道和终点冲刺处，设置有专门负责拍摄固定画面的摄像机，对车手的弯道技术和冲刺情况进行拍摄。由于框架成为静止的参照物，车手经过弯道时腾起烟雾的动态和风驰电掣般冲过终点的速度感得到了更好的表现。

因此，如何运用固定画面框架不动的特性，来调度和表现画面内部的运动对象和活跃因素，是电视摄影人员需要认真总结和刻苦练习的重要基本功；从某种程度上说，它的难度并不亚于用运动摄影去表现动体和运动。

2. 固定画面视点稳定，符合人们日常生活中注视详观的视觉体验和视觉要求。

固定画面拍摄时消除了画面外部的运动，镜头是相对稳定的，实际上就给观众提供了相对集中的收视时间和比较明确的观看对象。我们说，每一种电视画面形态都要符合人们平时观看事物的习惯和逻辑。固定画面所表现出的视觉感受，类似于生活中人们站定之后，对重要的对象或所感兴趣的内容仔细观看的情形。它不同于摇摄、移摄所经常表现出的"浏览"的感受，也不同于推摄的视点前进所体现的强调感或者拉摄的视点退后所体现的结束感。正因为固定画面满足了人们较为普遍的视觉要求和视觉感受，所以在电视拍摄中，需要经常运用固定画面来传递信息、表现主体。

比如说，中央电视台的《大家》或者《艺术人生》这样的访谈节目，在拍摄人物接受采访、回答提问时，一般都是采用固定画面的。固定画面提供了一个气

定神闲的观赏环境,因此观众易于观察拍摄对象的语气神态,注意其语言信息,获得舒适自然的交流之感。因为镜头的外部运动消失,所以画框中任何动作或神态的变化都很容易引起观众的注意。拍摄对象的举手投足或者一笑一颦,这些在生活中并不会引起观众特别关注的小细节,在固定镜头的样式中都会成为重要的影像信息。

固定画面视点稳定的特性,也同时给电视工作者提供了强化主体形象、表现环境空间、创造静穆氛围等丰富多样的创作手段和便利条件。所以,无论是营造氛围的大远景画面,还是强调细节的大特写画面,固定镜头都是画面表达的主要形式。在这些画面内部运动并不明显的固定画面中,由于观众能够仔细观看,因此对拍摄者的画面造型能力和构图技巧提出了较高的要求。

所以,我们可以把拍好固定画面作为掌握电视摄影叙事表达技巧的第一步。在拍摄固定画面的过程中,摄制人员不仅要娴熟地运用电视摄影造型技巧和构图技法,还应该学习和掌握画面编辑及场面调度的基本知识,有目的、有意识地进行视觉形象的概括,增强镜头内部的蒙太奇造型和构图的多信息、多含义的表现力,从而增强影像语言的理解力和表现力,以及画面造型的准确性、概括力和艺术表现力。此外,练好了固定画面的摄像基本功,也给运动摄影打下了一个良好的基础。

二、固定画面的功能和优势

随着数字影像技术的蓬勃发展,影像正在创造着越来越多的视觉奇观。无论是大制作的电影《指环王》中气势恢宏的"圣盔谷之战",还是小制作的《疯狂的石头》中开场眼花缭乱的时空调度,无论是纪录片《故宫》中横跨数千年的帝都北京的变迁,还是网球大满贯赛事的鹰眼回放,影像的发展正在逐渐实现"只有你想不到,没有我做不到"的目标。但是,我们同时也发现,这些视觉奇观的创造,几乎都来自于运动镜头的表现力。表面看来,固定画面正在影像表达中逐渐式微,运动画面取代固定画面成为主要的影像表达方式似乎成了大势所趋。张艺谋导演在多年前就曾经以一部《有话好好说》尝试过主要以运动镜头来完成影像叙事的实践。但是,实际上运动镜头的强势出击,无非是随着影像技术的发展,影像工作者更多地发掘出了属于运动画面的表现力的结果。如果仔细对影像作品中的固定画面和运动画面的数量进行统计的话,我们会发现,固定画面依然是影像叙事中最主要的镜头样式。无论从镜头的数量上,还是时间长度上看,固定画面依然占据着统治地位。

另一个有意思的现象是,无论是家用DV摄像机的爱好者,还是刚刚从事

专业电视摄影工作的从业人员，其拍摄的镜头中数量最多的是运动画面，往往一个镜头会长达数十秒甚至几分钟。但是，这些画面拿来做后期编辑的时候反而乏善可陈，能够使用的寥寥无几。因为这些镜头中存在着大量无意义的摇晃、无目的的推拉、不必要的摇移，它们无法提供基本的影像信息。而长期进行电视摄影工作的老摄影师或者是熟练的 DV 摄影爱好者则恰恰相反。他们拍摄的画面中占有统治地位的镜头样式是固定画面，而且使用率很高。固定画面的数量和质量几乎可以成为一个衡量摄影师专业化程度的标准。

实际上，从镜头样式上来分析，我们会发现由于固定画面视点稳定，因此更加强调对画面内容的表现。而运动画面，镜头运动自身能够提供更具视觉冲击力的影像体验，因此也就相对来说更加强调对画面形式的表现。但是，对于影像传播而言，显然观众首先要得到的是信息而不是视觉样式，因此固定画面的功能对观众而言更加类似于"雪中送炭"，虽然形式上较为简单，但是非常有效，而运动画面则承担着"锦上添花"的功能。在信息本身不能唤起观众欣赏兴趣的时候，影像奇观的视觉刺激还是会令观众大呼过瘾的。但是，如果缺少足够丰富的内容或者情节，运动画面带来的感官体验就不会持久。可见，内容为本依然是任何信息传播的基础，影像传播也不例外。所以，主要承担着提供内容和情节的功能的固定画面，依然在影像传播中占有不可忽视的地位。而初学乍练的电视摄影工作者或者爱好者，之所以不能掌握固定镜头的技巧，也恰恰是因为对自己所要表现的影像内容没有一个准确的认定。盲目的选择自然会带来凌乱的镜头运动。这些运动画面实际上也无法实现运动镜头的表现力，所以在后期编辑中这些画面就变成了一无是处的废品。

因此，我们有必要在理论与实践相互结合的基础上，提纲挈领地了解固定画面的主要功能，从而在完成电视摄影任务的过程中，针对不同情况加以熟练、到位的掌握和运用，发挥固定画面在传达信息、塑造形象、营造氛围等方面的不同功能和作用。

（一）固定画面有利于营造氛围，烘托情绪

由于固定画面消除了画面的外部运动因素，即画面框架的移动，因此固定画面中无论是主体还是环境，都能够得到观众较长时间、比较充分的关注。这也就是固定画面能够充分提供画面信息的原因。在视觉语言中，它常常起到突出主体事物、交代客观环境、反映场景特点、提示景物方位等作用。因此，在历史题材的电视片中，无论是文献资料还是文物遗迹，大都使用固定镜头来拍摄，让观众在"注视详观"中充分获取画面信息，而新闻事件中用于介绍环境背景、提供细节内容的镜头也是从这方面考虑而大多使用固定镜头拍摄。

但是就固定镜头而言，提供信息只是它的一个基本功能。建立在内容提供的基础之上，固定画面还能够提供一种情绪和氛围。这是因为固定画面在取消了画面外部运动的情况下，弱化了对空间的表现力。相应地，固定镜头就具有对时间的强势表达能力。观众获知画面信息需要一定的时间长度，但是如果在这个基础上进一步延长镜头的时间长度，在画面元素具备潜信息的前提下，固定画面就能够升华出一种情境或者情绪。

比如，曾经获得亚广联大奖的电视纪录片《沙与海》，介绍的是在沙漠中和海岛上生活的两户人家在与恶劣自然环境的抗争中生存的故事。这部片子中有一段对沙漠中人家的大女儿的采访。画面一直是这个女孩的特写镜头，当被问及是否想过离开这个地方的时候，女孩子一反开朗但又腼腆的风格，一直沉默着，手中的针线活也慢了下来。记者的采访并没有得到女孩子的回应。在很短的时间内，观众就已经完全掌握了这个特写画面的信息量。但是摄影师的镜头却并没有终止，而是继续拍摄。这个时候，观众就从对画面信息简单认知的层面，开始进入到对采访对象内心世界的体味了。沉默提供的是姑娘对其生活状态的无奈和无助。这种采访镜头现在已经成为一种表达情绪的模式而被广泛使用，我们称这样的镜头长度为"情感长度"。它恰恰是利用了固定镜头对于时间这个概念独特的阐释方式。

再如，同样获得过亚广联大奖的《新闻调查》中的节目《第二次生命》，讲述的是北京一户普通的工人家庭，为了挽救身患尿毒症的女儿的生命，母亲毅然为女儿捐肾的故事。在这部片子中，在手术前记者问及这位母亲，为了给女儿治病四处借钱是否非常艰难，母亲也有长时间的沉默，最终的回答有些哽咽。显然，如果从内容出发，我们完全可以把前面母亲沉默的部分剪辑掉，直接使用母亲哽咽着回答问题的部分。但是显然这样做，母亲的情绪变化就缺少了必要的铺垫，显得很突兀。因此摄影师在面对这个问题时选择了长镜头，实际上也是在发挥固定镜头在表达情绪方面的功能。

还是在这部影片中，当女儿和妻子都被推进手术室进行换肾手术的时候，这个三口之家的男主人只能在手术室外焦急地等待。这个时候，摄影师巧妙地利用了手术室外面的自动门作为前景：自动门打开，我们看到了父亲焦急而又无助的神情，然后自动门又缓缓地关上，父亲的脸被遮挡在门外，消失在镜头中。这是一个固定镜头的空镜头。门和父亲之间的关系，很容易让我们联想到手术室中的母女俩和这个男人间内外相隔两重天的感觉。看似提供简单信息的门，在这里成为一个更加具有符号意义的影像，一种情境的力量油然而生。同样，在一些武侠影视剧中，为了表现高手决斗前的凝重气氛，低沉的天空、肃

杀阴郁的树林,以及被风轻轻卷起的落叶都是情绪化的影像符号。

除此之外,固定画面静的形式本身就能够强化静的内容,给观众以深沉、庄重、宁静、肃穆、压抑、郁闷等更具有情感效果的画面感受。比如,在拍摄图书馆时,为表现其特有的宁静,就可以用多个固定画面加以记录和反映,如同学们伏案读书的全景画面、多名同学凝神静思的脸部特写画面等。这种固定画面的形式上的处理,是与画面内容和现场氛围相统一的,因而观众能够比较切实地通过画面获得现场情境中的心理感受。再比如,拍摄奥运会上射击选手举枪瞄靶、子弹待发的动作时,通常也是以中、近景别的固定画面来表现现场比赛的环境和气氛,以及选手们屏息静心、全神贯注射击的过程。通过画面来记录形象、传递信息是浅层次的、基础的要求,通过画面来引发感情、表达思想是深层次的、有一定难度的要求。如果能够根据内容和主题选择合适的画面形态,就比较容易获取观众的认可。固定画面在造型和形式上的心理意味,正适合于相应内容和主题的画面形象表现。因此,在需要表现宁静、严肃、深沉等感情倾向和现场氛围时,常常以固定画面来构图和造型,诸如病房中缓缓流注的输液瓶、围棋盘边托腮思考的棋手、刚刚得知儿子为国捐躯的白发老母亲等等。

(二) 固定画面能够强化动感,形成节奏的变化

虽然固定画面善于表达一种静的形式,并通过时间的延续来产生情感,但是这并不是说固定画面就无法表现动感。相反,固定画面对动感的表达也有自己独到的优势。

与运动画面相比较,我们会发现,固定画面在呈现动感的时候,是通过摄像机自身的运动来实现的。比如,我们表现一个正在高速奔跑的运动员,运动镜头的摇镜头跟随运动员的运动轨迹,从而在记录被摄主体的运动姿态的同时,虚化了环境背景。背景呈线条状的虚化形式突出了拍摄对象的高速运动状态,而虚化形式的产生来自于摇摄的光轴运动。如果我们运用移镜头来拍摄这个运动员的奔跑,摄像机与拍摄对象一起运动,机位的运动本身就让观众产生了对速度的感知。因此,对于运动画面而言,摄像机自身的运动造成的空间位移是画面产生动感的主要原因。也就是说,它是通过空间变化来产生动感的。

固定画面的空间表现相对固定,而且因为"三不变"的原则,空间的变化消失。因此,它在强化动感的时候,主要使用的手段就是时间。以百米冲刺的运动员为例。如果我们将摄像机固定在冲刺的终点,朝向起跑的运动员拍摄,运动员在画面中的位移呈纵深表现,距离感随时间的变化不明显,因此我们会觉得运动员的速度不快。如果我们将拍摄方向与运动员的奔跑方向呈垂直角度,运动员在画面中随时间变化产生很明显的位移,即便是运动员的速度没有变

化,我们也会觉得在这个角度上运动员的速度很快。我们对速度的判断并不来自运动本身,而是运动物体与参照物相比在单位时间内产生的位移。参照物是我们判断动感强弱的重要标志。固定画面可以通过对参照物的不同设定,而让同样的运动速度产生不同的位移变化。比如,同样是一个学生奔出教室的画面。如果我们选择远景拍摄,被摄主体在画面中单位时间内的位移就很微弱,他从教室奔出去的画面可能需要3秒甚至5秒,我们觉得速度不快;而如果我们只拍摄了教室门口的近景,这个时候这个同学从入画到出画的时间会缩短到1秒以内,即便是他实际上没有改变速度,我们还是会觉得他的速度很快。

由此可见,固定画面在强化动感方面,主要借助两种手段。

首先,固定画面需要一个具有增强画面动感表达的参照系,其中最具强势效果的就是电视画面的框架。运用框架因素来反衬运动因素,往往能使运动对象的动感、动势得到突出,甚至是夸张的表现。如在拍摄列车行进的时候,以低角度的固定画面来处理,就能够拍摄到列车呼啸而来,然后以高大的车头牵引着长长的车身飞速驶出画外,此时列车飞驰的动感得到了强有力的表现。这种运动主体通过与框架的碰撞而产生的"划过"画面的情况,在某种程度上说,在表现动感上比之运动画面有过之而无不及。再如,拳击赛中,当两位拳手靠在场边近身肉搏时,以中、近景别的固定画面拍摄,就会出现拳手挥拳间或"划"出框架之外的画面,令观众感受到"呼之欲出"的强烈动感。还有,在一些电视剧中,表现战斗前指挥部内紧张繁忙的工作状态时,常以固定画面拍摄,画面中有处于相对静态的指挥员、发报员、接线员等,然后设置来往穿梭的工作人员时而进入画面,时而走出画面。这种动感十足的"划过"画面的方式,可以映衬出指挥部内紧张、严肃的应战氛围。电视画面只能以运动的有声图像给观众尽可能逼真的运动感受,而固定画面的固定框架与运动主体的"碰撞"能够加深和强化这种运动感受,因而也就使观众感受到比观看正常运动时更突出、更醒目的视觉刺激。

其次,固定画面增强动感表达的另一个手段就是时间控制。比如,拍摄那些位移十分缓慢、运动不太明显的物体,像幼芽出土、花蕾绽放、日出日落等等,如果用运动画面来拍摄,这些运动都是很难被记录的。但是,固定画面就可以通过对时间的控制来实现其强化动感的目的。像拍摄幼芽出土,我们可以将摄像机长时间固定在一个机位一个角度上,按照一定的时间间隔来拍摄。比如每隔3小时记录半秒,假定幼芽出土需要3天的时间,那么这72小时在我们镜头的记录中就只有12秒钟的时间,原本缓慢的运动速度就被大大提升了。其实,这种停机再拍的方法原本来自于电影摄影机的逐格拍摄。逐格拍摄是将1秒

钟的连续记录转化为 24 格的单独拍摄,每格就像一张单幅的照片,但是因为画面的内容不变而拍摄间隔的时间又相同,所以原本的记录时间就大大加快了,被摄主体原本缓慢的位移也被大大强化了。这种拍摄手法配合叠化的特技非常有利于表达时间的流逝,比如,蜡烛的燃尽、一天的日升日落等等。

 这种时间控制实际上就是一种节奏的控制。它通过镜头与镜头之间的配合,达到改变事物原有运动效果的目的。幼芽出土的效果,实际上就是将幼芽出土的各个阶段进行分别记录,然后再通过镜头的时间重组来实现的。固定画面通过对冗余时间的压缩达到了改变运动节奏的目的。虽然听起来这更像是后期编辑的工作,但是实际上能够实现这一效果的第一步,就是摄影师在拍摄的时候要有意识地进行这方面的设计。比如,我们要记录士兵早晨起床参加训练的过程。运动镜头可以首先在宿舍中辗转腾挪,多角度、多侧面地表现小战士起床出屋的画面。虽然运动自身创造的节奏富于变化,但是小战士起床出屋的运动是按照其原有节奏来表现的。这样的镜头虽然也是动感十足,但是动感只属于镜头本身而不属于叙事。如果小战士整个活动的过程需要三分钟,这样的镜头同样也需要三分钟。固定画面则可以通过时间控制来控制叙事的节奏。我们可以将小战士起床出屋的全过程分为若干个关键点:从床上坐起来→掀被子→下床→套衣服→提裤子→系扣子→蹬鞋子→系鞋带→出屋。除了出屋的镜头给一个大全景画面外,其他的画面一律使用近景或者特写,只记录动作将要完毕到完毕的瞬间,每个镜头两秒钟,这样一个原本需要三分钟完成的起床出屋的过程,在不到 20 秒的时间内就完成了。这个原本很紧张,但也充满了生活的松散感的动作样式,被固定画面集中为一个节奏明快、动感十足的影像叙事样式。这就是固定画面改变运动节奏的结果。虽然这一效果的产生最终来自于后期编辑师的工作,但是摄影师在拍摄过程中对各个关键点有意识的镜头选择也同样重要。固定画面虽然限于其固定的镜头样式不能够连贯地记录拍摄对象的运动过程,但是通过对运动过程中的各个关键点的有效选择和提炼,同样可以实现动作的连贯性表达,并且具有自身独特的动感和节奏感。

 由此,我们也可以看出,实际上固定画面对动感的表达主要并不是依靠画面内部的结构改变来实现的,而是通过画面与画面之间形成的影像节奏的改变来实现的。这既依托于镜头之间不同的角度选择带来的框架变化,也就是参照系的变化,又依赖于镜头间内容和时间上的连贯性和节奏变化。可以说,固定画面对动感的强化主要来自于对镜头时间的控制,而运动画面对动感的表达则主要来自于对镜头空间的控制。

 (三)固定画面富有静态造型之美及美术作品的审美体验

 固定画面框架不动的样式,使得其在构图和造型样式上,具有与绘画和图

片摄影非常相似的形式感。这种形式感是影像传统的宝贵财富,它理应在融汇现代高科技手段的电视摄影中得以发扬光大。

首先,与运动画面相比,固定画面的框架固定,因此摄影师更容易确定画面中诸元素之间的关系,增强画面的形式感和审美性。例如,纪录片《幼儿园》中大部分的镜头都是以固定画面的样式出现,如果做静帧处理,其中很多镜头都是非常出色的图片摄影作品。以幼儿园的孩子们午睡的画面为例。在表现了一段孩子们哭闹的镜头后,卧室终于安静了下来。画面中拼接在一起的四张小床上,横七竖八地睡着四个孩子。每个孩子的睡态都很可爱,又都不一样。在这样一个"田"字格的几何框架内,四个孩子又产生了变化的节奏。这个镜头将图片摄影的静态构图的线条感、节奏感以及框式构图的样式综合起来,表现出很强的审美特质。它将画面的内容和形式很好地结合在了一起。

当然,固定画面不仅在表现静态场景时具有审美特性,表现动态场景时同样具有很强的形式感。例如,英国广播公司的纪录片《与恐龙同行》是一部介绍恐龙从诞生到灭亡全过程的科教类纪录片。片子是以这样一个固定画面开始的:在广袤而荒芜的大地上,地气蒸腾的远处,一只四处觅食的恐龙正在游弋。这个时候,突然从画面的右侧窜出一只霸王龙,咆哮了一声又缩回了头,在刚才它的脑袋遮挡的部分显出了片名《与恐龙同行》。这是一个动态场景的固定画面表现。它依然非常准确地贯彻了静态构图的形式法则。比如,在远处游弋的恐龙恰好出现在画面左上方的黄金分割点上,而远处地平线的位置也是画面的三分之一处,构图的结构恰到好处。咆哮的霸王龙充分利用了前景的视觉冲击力效果,而出画入画的效果,则把画面框架的作用以及画面层次的丰富性展现了出来。一个看似简单的镜头样式,创作者却时时处处都在以审美的标准要求自己。正是这种精益求精的精神,才使得BBC的纪录片享誉世界。

其次,固定画面因为角度确定,因此与运动镜头相比,更容易将画面的光影效果充分地张扬出来,这也使得固定画面更能表达美感。应该说,运用色彩、光线、影调等造型元素拍摄出优美的固定画面,是电视摄影的基本技能之一。比如,法国纪录片《微观世界》,也叫《小宇宙》,是拍摄昆虫世界的一部纪录片。其中有一段表现昆虫眼中的雨景的画面。在高速摄影机的视野中,在湛蓝的水面上,落下的雨滴溅起晶莹的水珠,落下之后激起一片涟漪。这样的镜头在自然界是完全看不到的,而摄影师充分利用了固定画面机位、角度和景别都确定的特点,在这"一池湖水"外精心地安排了人工光,于是才有了这个类似于乳制品广告的雨景画面。而摄影师的目的,就是充分展现水的质感和光效,将大家司空见惯的下雨场景拍摄得美轮美奂。如果这个镜头是运动画面,那么即便

是人工光不穿帮,角度的不断变化也一样会破坏光线的效果。这也是固定镜头中的光影效果总是能够给观众留下美好印象的原因。同样,在这部片子中出现的金龟子片段,摄影师也是利用了固定画面的这一特点,利用人工光充分凸显了金龟子甲壳的质感。

其他的影视作品,比如纪录片《最后的山神》和《龙脊》中拍摄大兴安岭的外貌和雨后山坡梯田的固定画面,均属光影炫目、构图雅致的上乘之作,这是充分利用自然光的例子;纪录片《三节草》中主人公肖淑明个性化的人像布光和《舟舟的世界》片头部分乐器层次丰富、反差良好的光影表现,则是固定画面在人工光下表现美感的例子。总之,营造良好的光影效果是固定画面实现形式美感表达的另外一种样式,也是运动画面无法与之匹敌的个性特征。

(四)固定画面具有一定的客观性

运动画面的一个突出特点是,在摄影师进行推、拉、摇、移等运动拍摄时,观众所看到的画面外部运动过程,就是构图、调整的过程。也就是说,这种运动是电视摄影师主观创作意图和实际操作情况的外化和反映,因此,观众的感觉是"跟着摄像机镜头"在观看,画面表现出比较明显的拍摄的主观性。固定画面虽然也是摄制人员创作意图的反映,但观众看到的是已经选择完毕、"锁定"之后的画面,即摄制者主观创作和画面构图的结果,而没有画面运动、调整等构图过程,因此观众感觉自己在有选择地观看,镜头是在比较客观地记录和表现着拍摄对象。简而言之,画面的"固定"和"运动"在很大程度上决定了观众对镜头的主、客观性的认识和感受。

举例来说,拍摄一个政治家在讲台上演讲,如果画面时而推至他夸张的手部动作,时而摇到他表情丰富的面部,那么给观众的感受就会是"要我看"他的手、他的脸,镜头体现出摄制人员的主观性和指向性;倘若用中景的固定画面来拍摄,观众的感受将会是镜头在客观地记录演讲过程,进而根据个人喜好作出"我要看"他的手、他的脸等不同选择。荣获1996年法国戛纳国际音像节特别奖的纪录片《山洞里的村庄》,在讲述云南一个建在大溶洞里的村庄集资拉电的故事时,镜头绝大多数都是平视点的固定画面,很少推、拉、摇、移等运动摄影,全片因而表现出强烈的客观性和纪实品格,犹如一种近距离、深入的直接观察,获得各国评委的好评。可见,固定画面所表现出的客观性,在新闻节目和纪实类节目中,是能够较好地传达出现场性、真实性等画面效果的。

为了能够让固定画面呈现出更多样化的内容并给予观众更多的选择,固定画面的客观性呈现往往伴随着良好的景深控制。这是因为固定画面的视角选择单一,因此能够在大景深下提供更加丰富的画面层次。而让观众在不同的画

面内容间作出轻重缓急的先后选择的,则是拍摄对象带来的不同的视觉吸引力。比如,拍摄一个学生们正在上课的画面,我们就选择拍摄大全景画面,将大部分同学都包括进来。在大景深的前提下,这个镜头确实能够提供丰富的画面内容但是却缺少视觉中心。看起来观众有很多种选择,但是实际上却无法真正找到需要关注的东西。但是,假设这个镜头的进程是这样的:身穿统一校服的同学们正在专心上课,突然大家齐刷刷地看向镜头之外。这个时候,在大家视线方向的画框处走入一个衣着艳丽的女同学。她在众目睽睽之下走向自己的座位。当她坐在座位上的时候,不小心碰倒了同座位的男同学的书本,倒下的书本后面,书本的主人睡得正酣。大家可以想象,在没有这个女生的视觉引导的情况下,在偌大的教室里面,观众是很难发现其中的一个同学正在打瞌睡的。然而有了视觉中心,我们就能够找到镜头中值得关注的内容。但是我们会发现,在这个过程中,吸引我们注意力的是镜头内容本身,固定画面并没有任何的倾向性。这也就是固定画面的客观性所在。这种客观性只是镜头记录样式的客观,它并不妨碍我们主观地选择值得关注的画面内容,但是在记录这些有价值的画面信息的时候,固定画面却要求"冷眼旁观",不介入,不干涉。

那么,固定画面是不是就完全客观呢?当然不是。任何艺术创作手段都是为创作者的主观意图服务的,固定画面的客观性只是体现在其记录的过程中。而我们选择记录什么、如何记录这些内容,都是在固定画面拍摄之前就已经确定的。这种选择和安排显然都是主观意愿的体现。同时,固定画面拍摄完成,后期的制作过程也不是原素材照搬照用,需要经过挑选并重组镜头间的逻辑,这也是主观的。比如我们前面提到的固定画面的节奏控制,就是实现这种主观意图的结果。只不过运动画面的主观性直接体现在镜头本身上,而固定画面的主观性体现在镜头之外的安排和镜头间的上下逻辑中。因此,固定画面的客观性只是镜头内部的相对客观而已。

三、固定画面的不足

以上,我们对固定画面在形象塑造、画面造型及收视感受等方面所能发挥的功用做了简略的介绍,目的是扬长避短,使得实践中拍摄的固定画面能够更好地满足内容和主题的需要。说到"避短",下面我们结合具体情况,来谈一谈固定画面在电视摄影中的局限和不足:

(一)固定画面视阈区受到画面框架的限制,视点较单一

与运动画面多变的视点和变换的视阈区相比,固定画面的画面内容被静止的框架分割、限制为单一的、半封闭的状态。显然,在全景式浏览、搜寻式观察

的情况下，固定画面不如运动画面全面、丰富和完整。

固定画面体现的是一种"驻足详观"的视觉体验，但是按照人们的视觉习惯，我们在"驻足详观"之前首先需要的是"浏览"。但是，固定画面受到电视画框的限制，其表现的视阈面积总是有限的，不可能体现出"浏览"的效果。因此，固定画面大都要对拍摄内容进行有目的的选择，无法进行全面的关照。摄影师的选择性拍摄，在一定程度上限制了观众对于事物的整体认识。

比如，法国纪录片《小宇宙》中拍摄的金龟子片段，在段落的最后，金龟子滚动着泥球在碎石子间蹒跚前行，这时镜头逐渐拉开，我们才发现它实际上是在一条乡间小路上爬行。与广袤的大自然相比，金龟子实在是非常渺小。如果我们不使用运动镜头，那么小景别的画面中金龟子很突出，但是无法表现环境，大景别的画面能够展现环境，但是渺小的金龟子却无法被识别。即便是大、小景别配合使用，镜头上时间的不连贯也会让观众质疑事物间关系的真实性。所以，即便是《小宇宙》这样大量使用固定画面的纪录片，在这个部分也一样选择使用了运动画面。可见，对事物整体感认知的不足，是固定画面的一个缺陷。

另一方面，"三不变"的原则，使得固定画面在单一画面中视点单一。这种受限制的观察角度，如果长时间使用会让观众非常不舒服。因为在日常的视觉体验中，视点的经常性、连续性变化才是常态。因此，在表现立体的空间关系时，固定画面往往需要运用变换不同角度的成组镜头。单一镜头的单一视点，即便是角度再新奇，也不可能长时间地得到观众的关注。换句话说，固定画面单独使用，其视点单一的问题必然是制约其视觉表现力的重要不足。

（二）固定画面在动态事物的构图上表现力不足

固定画面是在镜头锁定之后定向拍摄，画面框架内的造型元素是相对集中、比较稳定的，除了"划入划出"画面的运动物体和可能变化的光影效果等因素之外，固定画面一个镜头中的构图元素不易出现根本性的变化，很难像运动画面那样通过构图变化来实现场景转换、视觉形象的动态蒙太奇造型等，很难实现有意识的连续构图变化和多义性信息传递。要想在固定画面中实现这一效果，往往只能借助于后期的编辑工作。

固定画面的构图样式非常类似于图片摄影的静态造型样式。这一方面使得固定画面能够从传统的影像艺术中吸取丰富的营养，另一方面也势必会受到传统的影响，在动态影像的表现中出现不足。比如，美国电影《骇客帝国Ⅰ》中尼欧和电脑人在地铁里打斗的场景，就运用了360度旋转镜头的空间调度样式，在两个人腾空的一瞬间，运用运动画面充分展现了动态造型的魅力。这一镜头在固定画面的表现中其实就是一个波澜不惊的腾空过程。我们纵然对这

一过程有再多的想法,在固定镜头的表现中也只能选择一种样式进行记录,不可能在一个镜头中实现构图上的突破。当然,为了将这一瞬间表现得更加富有视觉冲击力,固定画面确实可以通过拍摄成组的画面,经过后期的剪辑来实现。但是在大多数情况下,对于摄影师而言,多机位的重复摄影显然是很不现实的。这种手法更适合于电影等剧情类影片的制作,而不是电视摄影的常态。

另一方面,固定画面对运动轨迹较多和运动范围较大的被摄主体也难以有很好的表现。这一方面是固定画面的明显局限,同时也是运动画面的突出优势。比如,在拍摄花样滑冰时,用固定画面就很难连贯而完整地表现出运动员优美多姿的运动过程和满场滑行的运动轨迹,而通常都以推、拉、移、跟等多种运动摄像手段来紧跟翩然起舞的冰上舞蹈者。此外,在新闻事件中,如果新闻人物处于大范围运动状态,比如奔跑、乘车等情况下,用固定画面显然难以充分记录和表现人物的整个活动过程和活动过程中的表情、动作变化。

(三)固定画面难以表现复杂、曲折的环境和空间

固定画面只能从唯一的视点来观察世界,因此当画面空间纵深存在曲折或者遮挡时,固定画面就无法表现。所谓"一叶障目,不见泰山",恰好可以形象地说明固定画面在面对复杂空间时的尴尬局面。但是,这种遮挡的前景,对移动镜头表现而言,则有拨云见日、穿堂过户的新鲜感。

举一个更加具有贴近性的例子。我们总能看到某某楼盘的广告在各种媒体中出现。影像因为具有真实还原的特性,特别受到开发商和买房人的信赖。在购房的过程中,显然户型是特别重要的方面。客户不仅关心房屋的大小而且关心其布局。但是在广告中,我们大都只能看到具体某个房间的设计,客厅阳光普照、卧室温馨大方、厨房干净便捷等等。这些画面大都是以固定画面的样式出现,因为其角度选择得恰到好处,往往能够回避房屋在设计上的缺陷。更重要的是,虽然我们能够根据这些画面对每个房间的大致设计有一个清晰的认识,但是却无法了解这些房屋之间的搭配关系。厨房的对面是不是卫生间?书房是在客厅的对面还是卧室的对面?卧室离卫生间到底有多远?房屋的格局用固定镜头来表现是非常困难的,而这一点又恰恰是客户特别关心的问题。有的商家是有意识地进行回避,有的商家则是不了解影像传播的特点,而弱化了自己楼盘的优势。实际上,这样的问题,用一个移动镜头可以毫不费事地解决。同时,富有空间变化的运动样式本身还能够给观众带来身临其境的体验感。

对空间复杂性表现的不足,在正确的认识下,配合良好的剪辑是可以转化为优点的。比如,纪录片《狙击英雄》采用情景再现的手法,复现了抗美援朝战

争中战斗英雄张桃芳的传奇经历。其中,有一段表现张桃芳遭到了对方狙击手的伏击,在坑道中转换攻击点寻求反击的画面。在实际的拍摄中,摄制组显然不可能挖出一条足够长的坑道来为这场战斗服务。摄影师充分利用固定画面遇到遮挡就无法展现空间纵深的特点,在有限的坑道内多次使用出画入画的固定镜头样式,将一段不长的坑道表现得非常复杂,使观众感觉张桃芳是走了很长的一段坑道才来到了另一个攻击点。但是,即便是在这样一个正面的例子中,我们也发现,实际上这并不是固定画面对复杂空间感的正确描述,而是利用了固定画面的不足,变废为宝地进行创作。能够呈现良好效果的并不是固定画面本身,而是这种镜头样式与画面剪辑的完美配合,是一种外部力量的体现。

(四)固定画面难以完整、真实地记录和再现一段生活流程

现代电视纪实强调对生活本身流程和段落的完整真实的记录。运动长镜头能够在很大程度上排除人为导演和主观摆布等外界影响,完整而详尽地记录一段生活;而固定画面在这类过程性的记录上则乏善可陈。

比如,我们在电视节目中表现硬气功的飞针破玻璃的技巧。为了真实地反映气功大师的功夫,就需要运动长镜头的参与。我们当然首先要检查场地,对气功大师面前的玻璃的完整性以及玻璃周围的环境进行仔细的鉴定。然后在同一个镜头中,表现气功大师运气飞针,之后就要去玻璃上看看有没有飞针打出的小孔,再检查玻璃的背面是否有刚才大师扔出来的飞针。当这一切都经过镜头的"过程性"记录之后,我们就可以认定,这位大师确实身怀绝技。但是,这样的画面如果被分成若干个固定画面来表现,我们就会质疑大师的真功夫。因为在剪辑的帮助下,任何人都可以做到飞针破玻璃。这就类似魔术节目必须使用运动长镜头进行拍摄一样。我们必须在一个镜头内同时关照细节和整体的关系,这恰恰是固定画面无法做到的。

以电视剧而论,对于同一场戏,过去经常需要演员重演多次,使得镜头能够从不同角度、不同景别完成拍摄,以便于后期编辑。后来,多机拍摄的出现和成熟基本解决了这些难题。但在纪实性节目中,对生活流程进行多机拍摄尚不太现实,即便是能够实行,也可能会产生过大的干扰,使得生活的原生态被镜头记录破坏。因此,过程性记录对于固定镜头而言是一个无法回避的不足。我们通常是将生活分切为一些关键的环节来记录,缺失的部分通过观众的联想来还原。对于特别重要的过程性记录,我们就只能使用运动镜头来弥补固定画面存在的缺陷了。

四、固定画面的拍摄要求

我们已经对固定画面的概念、界定及其功能和局限做了基础性、常识性的

介绍,在这一节中,我们将对拍摄固定画面时可能遇到的问题、需要注意的事项和一般意义上的要求进行分析和讨论。须知,电视摄影的创作是在实践中得以完善的,理论和概念再清晰,如果不能真正落实到实践,对于电视摄影而言也是没有用的。在实际的创作中,我们显然不可能把前面所列举的所有内容都了然于胸。因此,下面我们只对固定画面创作中几个非常重要的问题做一个口诀式的总结,便于大家在创作中灵活运用。

(一)注意捕捉动感因素,增强画面内部活力

作为电视摄影的记录样式,固定画面虽然外部运动因素消失,其画面内部运动依然是活动影像的重要内容。只有让画面"动起来",固定画面才具有与图片摄影不同的影像特色,才能够展现其独立的影像品格。

例如,我们在前面已经提到的纪录片《幼儿园》,其大部分影像都是采用固定画面的样式。虽然造型和光影的效果使得这些镜头都具有照片般的美感,但是真正打动观众的,却是幼儿园中孩子们的生活动态。

比如,片子在开头记录了幼儿园小班第一天上课的情景。第一天上幼儿园的孩子们显然都非常不适应,哭闹是必然的,独立生活的能力也亟待提高。于是我们看到了这样一组固定镜头:在一群哭闹的孩子中,一个梳着漂亮小辫子的小姑娘,终于被这种气氛感染,也放声大哭起来。这幅画面凝固成瞬间固然非常传神,但是能够记录下孩子从忍耐到爆发的过程,才是这个镜头最为动人的部分。在另一个镜头中,一个小男孩正在吃自己在幼儿园的第一顿午饭。他目光茫然的眼睛下,一根鼻涕拉成的长丝正在饭碗和鼻子间颤颤巍巍地晃动着。应该说,良好的侧逆光效果和角度的精准选择,是使这根并不起眼的鼻涕丝活灵活现的原因,但是画面中所有的动态因素,才是让观众捧腹大笑的动因。如果说这些镜头的动态效果是完成叙事的因素,那么在这部片子中还有充分利用动感因素来结构情境的部分。

每到周末,小班的陈志鹏总是最后一个被妈妈接走的孩子。看着周围的小朋友纷纷离开,陈志鹏越来越失望,也越来越着急。教室前后两个门都能接孩子,坐在一端的陈志鹏就有点瞻前顾后,左右为难。《幼儿园》以这样一个镜头记录着陈志鹏的这种心态。在教室的另外一端,摄影师用长焦镜头拍摄陈志鹏。孩子和镜头间是光影效果良好、充满线条美感的桌椅,陈志鹏背对着镜头孤独地坐在门口,外面来来往往的人流是来幼儿园接孩子的家长。这个时候,陈志鹏转过头来观望另外一个大门附近是否出现了妈妈的身影。那种焦急而又失望的神情写在挂着泪珠的小脸上。在这个镜头中,固定的画框带来了一种客观性的观察角度,流动的人群和孤独的孩子间已经形成了一种镜头的情境,

而孩子蓦然回首的神情和动作,又为这个情境抹上了重重的一笔。这也就难怪看过这部影片的观众们,总是对这个孩子有着特别深刻的印象。

同样,英国广播公司花巨资制作的纪录片《行星地球》的第一集《两极之间》向我们充分展现了固定画面在完成对动态的捕捉后展现的视觉奇观。在非洲的好望角,经过40倍高速摄影拍摄下来的惊心动魄的大白鲨捕猎海豹的情景,向我们展示了大白鲨跃出水面精准地咬住海豹的过程,那矫健的身姿和溅玉般的水花,让我们大饱眼福。整个过程原本不超过1秒钟,但是被40倍放大后,画面已经突破了人眼的视觉极限。在非洲奥卡万戈三角洲的雨季,固定画面又生动地捕捉到了丰富的雨水给适应旱地生活的狒狒带来的不便。他们在水中蹒跚前行,不满和无奈的神情以及动作让人忍俊不禁。

不仅对动物的拍摄能够展现固定画面捕捉动态的优势,对自然气象的拍摄也一样能带来叹为观止的效果。穿越撒哈拉沙漠的沙尘暴席卷平原,来势汹汹,铺天盖地;印度洋上的水汽顺风升腾为云气,在喜马拉雅山中飘荡如云蒸霞蔚;美国中部平原迎来了久违的雨季,划过天边的闪电和不断滚动的乌云带来一片肃杀恐怖的气氛……这一切都是在固定画面下呈现的自然奇观。虽然没有运动画面的空间调度,固定画面通过对角度的选择和对内容的如实呈现,还是会带来我们通常无法捕捉到的影像奇观和视觉体验。

以上的例子可以说明,固定画面只是外部框架的固定,如果不注意画面的内部运动,这一画面样式很容易形成死板、枯燥的效果。因此,在拍摄固定画面时,应注意捕捉活跃因素,调动动态因素,做到静中有动、动静相宜。这样才能够让观众明显地分清看照片和看电视的不同,进而产生对固定画面叙事能力和结构情境能力的理解。

(二)要注意纵向空间和纵深方向上的调度和表现

拍摄固定画面时,如果不注意前景、后景及主体、陪体等的选择和安排,不注意纵轴方向上的人物或物体的高度,那么就容易出现画面缺乏立体感、空间感的问题。这就要求我们在选择拍摄方向、拍摄角度和拍摄距离时,有目的、有意识地提炼纵深方向上的线、形、色等造型元素,并注意利用光、影的节奏、间隔和变化,形成带有纵深感的光效和"光空间"。比如,在拍摄公路上列队行驶的车队时,我们可以利用公路的线和汽车的点采取对角线构图,让公路与画面框架形成一定的角度后,再向纵深方向伸展开去。再比如,当采访对象不得不紧贴墙壁接受记者采访时,如果条件许可,可以加用一盏新闻灯,从斜侧方打向采访对象,以使其投在墙壁上的身影和墙壁上的光影变化形成画面的纵深感和空间感,避免出现采访对象仿佛被"贴"在白色墙壁上的难看画面。因为固定画

面排除了画面框架和背景的水平运动和垂直运动,倘若纵深方向上的调度和表现又不充分,可以想见,这种固定画面犹如僵死的"贴片"那样,很难表现出电视画面的造型美感,难以完成在二维平面中反映三维现实的画面造型任务。因此,我们应该注意选择、提取和发掘画面纵深方向上的造型元素,以纵向维度上的造型表现来弥补水平维度和垂直维度上的不足。

例如,纪录片《幼儿园》中有一个小男孩搬椅子的段落。小男孩始终无法把椅子倒扣在另外一把椅子上,不是椅子的方向错误,就是椅子没有倒扣过来。虽然老师在旁边不断提醒,小男孩也非常努力,可就是完成不了这个我们看起来简单的动作。在这个段落中,摄影师并没有选择正面拍摄孩子的神情和动作,虽然这个角度对神情的抓取是最有利的,而是选择了斜侧方向的拍摄,镜头前已经摆好的椅子在画面中构成了一个纵深的线条,正是在这个线条的三分之一处,小男孩在努力地调整椅子的方向。同样,在这部纪录片中表现孩子们午睡过后下楼喝水的场景,也选择了低角度的拍摄,让楼梯呈现出阶梯式上升的纵深感,孩子们从对角线的一侧入画朝镜头走来,身后的阳光构成了非常漂亮的轮廓光,整个画面通透而充满立体感。这都是善于使用画面纵深的例子。

当然,对画面空间纵深的合理安排,还有助于实现叙事的表达。比如,纪录片《舟舟的世界》记录了智障儿童胡忆舟的生存状态。他长期跟父亲所在的乐队在一起,因此对音乐有很大的兴趣,同时对指挥也很有天赋。节目中经常有意识地把舟舟放在画面的后景位置上,但是前景位置上忙碌的乐手们又不是画面的视觉中心,观众仍然会将注意力放在舟舟的身上。忙碌的乐手们和无聊的舟舟在一个画面中形成了明显的对比,也共同构成了画面的两条叙事线索。前后景的安排让我们始终觉得,舟舟是生活在人们身边的,又是生活在人们视线之外的。比如,午休的时候,钢琴师会在一边悠闲地练习曲子,而透过钢琴的支架,我们会发现后景的舟舟也正在对着一面镜子认真地打着节拍练习指挥;曲终人散的时候,乐手们纷纷离开了舞台,坐在后台的舟舟看着面前来来往往的人们,神情落寞而无奈。

同样,获得2007年第79届奥斯卡最佳纪录短片奖的《颖州的孩子》,为了表现身患艾滋病的孤儿高俊备受冷落和孤立的状态,在画面的构图中经常有意识地把高俊放在画面纵深的远处,无论画面结构的是他独自走在乡间的小路上,还是一个人坐在家门口向门外张望的背影。高俊虽然有亲戚,但是大家都不愿意接近他。因为一旦和他有亲密的关系,这些家人也一样会受到周围乡亲的孤立。所以,只有奶奶和高俊相依为命。节目中有一个画面表现站在前景的高俊和身后在景深之外的奶奶,两个人的神情和动作以及相互的距离感,似乎

有意识地在表现祖孙两代人的无奈、孤独和无助。而情节的发展很快就表明，这样的猜测不是没有道理的。景深外的奶奶很快就去世了，而高俊在安徽阜阳艾滋孤儿协会的帮助下离开了家，投靠了另外一家同样是艾滋病毒感染者的夫妻，并不得不在不久后又转投到另外一家，过着颠沛流离的生活。

在这些段落里，如果我们没有打开画面的空间纵深而只是关注被摄主体本身，那么画面元素间的纽带就会被切断，画面自身的叙事能力就大打折扣了。因此，注重画面空间纵深的要求，不仅是固定画面结构的需要，也是画面叙事表达的需要。

（三）固定画面的拍摄与组接应注意镜头内在的连贯性

固定画面在表现运动的时候，以及进行过程化叙事的时候，仅仅依靠一个固定镜头是远远不够的。我们往往会采用一组镜头的样式来解决固定镜头视点单一和框架固定的问题。这个时候，摄影师就不仅要照顾好固定画面内部的结构和内容，而且要充分考虑镜头间衔接的问题。虽然具体的镜头衔接是后期编辑的工作，但是摄影师的拍摄是后期编辑的前提。所谓"巧妇难为无米之炊"，摄影师对镜头连贯性的认识会影响到整部影片的叙事是否流畅。固定画面与固定画面组接时，涉及很多方面的内容，对镜头的要求是很高的。我们常说的画面与画面组接时的"跳"，就是初学摄像时易犯的毛病。比如说，拍摄某领导接受记者采访时，如果把两个景别变化不大、人物动作发生变化的固定画面相接，从视觉感受上来讲，会让人觉得接受采访的领导诡异地"跳动"了一下，视觉上很不流畅。这就要求在拍摄时充分考虑到后期编辑的组接问题。像上面所说的情况，就应该拉开不同镜头的景别关系，比如，全景固定画面组接近景固定画面，中景固定画面组接特写固定画面等，这样，观众就不会在收视时感觉到"跳"了。有经验的摄像师在现场拍摄时，都会注意多从不同角度、不同景别来拍摄一些固定画面，注意对同一被摄主体进行固定画面拍摄时，多拍一些不同机位、不同景别的镜头，这样一来，后期编辑时就会较方便，镜头的利用率也高。如果在拍摄固定画面时不考虑镜头之间承上启下的连接关系，而只从各自镜头出发去拍摄，就会给后期编辑造成诸如轴线关系不对、镜头难以组接等麻烦，有时甚至是无法补救的。固定画面的构图不像运动画面那样，可在运动摄影的连续过程中得到改变、调整和转换，不同的固定画面进行组接时，只能通过各自框架内的分割开来的画面形象和承上启下的关系得到交代和说明。倘若这种内容上的联系和承上启下的关系被打乱了，就会给观众的收视带来很多障碍。比如说，拍摄记者采访当事人的情况，先从当事人的斜侧方拍了一个中景画面，然后又越过当事人和记者的关系线，跑到镜头刚才所在轴线的另一边，

拍摄了一个记者的斜侧面中景固定画面。把这两个固定画面组接,好像能够组成当事人谈话、记者倾听的现场动态。事实上,从画面效果来看,固定的画面中,刚刚出现了采访人说话的中景镜头,紧接着在同一位置又出现同一朝向的记者中景镜头,会令观众摸不着头脑:怎么采访人忽然"变成"了记者呢?类似这种"越轴"问题造成的画面混乱,是影响固定画面后期编辑的重要因素之一。当然,这里只是非常浅显地举例说明。在固定画面组接这一环节上的诸多不同情况和注意事项,需要摄像人员在实践中多思考、多总结,在积累一定经验的基础上,进行灵活的处理和恰当的表现,而不能以为拍完之后交给编辑就万事大吉了。实际上,编辑工作应该是从前期拍摄工作就开始的。尤其是在拍摄固定画面时,一定要充分注意到镜头间的连贯性和编辑时的合理性。

(四) 固定画面的构图一定要注意艺术性、可视性

现在许多搞电视摄影工作的人,似乎有一种偏见,那就是拿起摄像机来就想运动,拍起画面来就是推、拉、摇、移。可是一旦让他们拍一些固定画面,常常会出现各种各样的毛病,诸如景别不清、构图不美、画面杂乱等,这表明他们摄影的基本功还很薄弱。可以说,这一方面是妨碍电视艺术不断完善和成熟的隐患,同时也是改变当前电视摄影水平滑坡局面的突破口。固定画面拍得怎么样,往往能够反映出一个电视摄影师的基本素质和真正水平,它是对拍摄者构图技巧、造型能力、审美趣味和艺术表现力的综合检验。相对而言,运动画面具有运动性、可变性,某些构图上的问题能在一定程度上得到掩盖,或者观众的注意力能被画面的外部运动所转移和分散。但固定画面就不行了,由于框架的静止和背景的相对稳定,加上观众视点的稳定,构图中不大的毛病也会在观众眼中得到"放大",会比较明显地干扰观众的收视情绪。因此,摄制人员只有从一上手就勤学苦练,尤其是拍好固定画面、拍美固定画面,在视觉形象的塑造、光色影调的表现、主体陪体的提炼等多个层面上加强锻炼和创作,才能拍摄出构图精美、景别清楚准确、画面主体突出、画面信息凝练集中的固定画面。

很多人认为固定画面的主要功能就是叙事,内容为王的思想会干扰他们对镜头艺术性的判断和认识。他们会觉得,只要内容好了,形式感差一点也是可以接受的。比如,在2000年中国纪录片学术奖的评比中,一部名为《费杰日记》的纪录片就曾经引起了广泛的争议。片子介绍的是一个患有轻度智障的年轻人费杰为了追求自己的婚姻幸福而自我奋斗的过程。应该说,这部纪录片的情节非常丰富,内容也很饱满,但是在获得一等奖的时候却受到了很多同行的质疑。原因在于节目中的镜头形式感问题很大,很多在摄影教材中被列为大忌的镜头问题屡屡出现。而同时获奖的纪录片《丽江的故事》画面优美,但是

故事性相对薄弱。到底应该重叙事还是应该重镜头审美的争执随之展开。但是，随后的创作实践证明，叙事与审美在电视摄影中并不矛盾，《幼儿园》《背篓电影院》《德拉姆》等大批既具有艺术审美价值，又同时强调故事性的电视片就是很好的例子。而历史题材的《复活的军团》《圆明园》以及国外的纪录片《小宇宙》《金字塔》等都在固定画面的审美性上造诣很高，而这些丝毫不影响它们在故事和情节表达上的扣人心弦。

（五）固定画面在拍摄中强调"稳"字当头

在正常情况下，每个固定镜头都应该是纹丝不动、一丝不苟的，应该坚决消除任何可以避免的晃动。即便是在拥挤、紧急等非常情况下，也应力求保持固定画面最大限度的稳定和平衡。这也就涉及了摄像机的持机方式问题。一般而论，固定画面都应尽量使用三脚架来拍摄，以防肩扛拍摄造成的不稳定情况。但是，反观目前我国的许多电视节目，明显可见许多固定画面的拍摄该用、能用三脚架而弃之不用，使得画面晃晃悠悠、难以卒睹。这与国外的电视工作者对三脚架的精心保护和认真使用，形成了鲜明的对比。特别是在俯仰角度较大、变焦镜头推至长焦距等情况下，摄像机稍不稳定，就会在画面中形成明显的晃动，而我们很多电视摄影师却"视而不见"，用肩扛的方式继续拍摄着"静中有动"的固定画面。显然，这不仅是摄像机的持机方法问题，也反映出电视摄影师的工作态度和职业精神。因此作为一本电视摄影创作的基础性教材，我们特别强调从认真使用三脚架开始，培养敬业精神，严肃创作态度，拍摄出高质量的固定画面。

当然，在实践工作中，可能由于环境的变化和客观条件的限制，我们未必都能发挥三脚架的作用，这就需要根据实际情况灵活变通，凭靠生活中的支撑物和稳定点来替代三脚架，帮助我们拍出稳定的固定画面。比如说，办公室中的桌面、椅背，公路两边的护栏、长椅，出租车的顶篷，电视摄影师坐定之后的膝盖等，都可以成为解决一时急需的有效支撑物。此外，我们还要训练自己脱开三脚架后的良好持机姿态和正确呼吸方式，以保证在不得不肩扛拍摄时，画面尽可能地稳定。总之，既然是拍摄固定画面，就应该想尽一切办法、利用一切条件，真正让自己所拍的固定画面既"固"又"定"。

在本章中，我们对固定画面所做的诸多介绍和讨论，更多地是从与运动画面相比较的角度来进行的，虽然它有助于初学电视摄影者从比较和鉴别中简明扼要地掌握基础知识，但或许因此也产生了不够全面、不尽深入等问题。所以，我们要提醒大家，在电视摄影的实践中，对固定画面的功能、作用及局限继续予以关注，并结合实际情况进行独立的、深层的思考。特别是在电视艺术逐渐走

向成熟的今天,如何更好地认识和发挥固定画面的积极作用,应当是一个既有理论价值又富操作性的课题。

值得引起注意的是,与我国目前电视摄影水平"稳中难升"甚至"稳中有降"的现状相联系的,恰恰是对固定画面比较普遍的不重视。就拿在屏幕上经常可以看到的国际新闻来说,很多国外摄影师即便在突发性事件现场、战争前线等环境中,也能够克服混乱、危险、拥挤等不利因素,拍摄到清晰有序、尽量平稳的固定画面,给观众提供尽可能丰富而重要的现场信息。比如对"9·11"事件、伊拉克战事的新闻报道,大多是在硝烟未尽、流弹纷飞的危急情况下抓拍、抢拍的,但其画面中很少出现景别不清、胡摇乱晃之类的毛病,尤其是他们在极为困难的条件下,拍好固定画面的功夫更是让人叹为观止。这不能不引起我们的反思:怎样才能提高电视摄影师在突发性场面中,既抓画面内容又抓画面形式的综合能力?

此外,当前许多人对固定画面的忽视,在很大程度上是因为未能充分、全面地认识固定画面的作用,由于理论认识模糊,直接造成了实际操作中的"变形"和"走样"。事实上,固定画面所能够强化和表现的客观性,是非常有利于纪实类节目的客观记录和纪实性表现的。通过高质量的固定画面来强化新闻、纪录片等电视节目的真实性、客观性,应当是大有可为的。很难想象一个拍摄不好固定画面的摄像师,能够在新闻现场和生活实景中,拍出信息准确、运动流畅到位的运动画面来。可以说,对新闻和纪实性节目进行运动摄像所形成的长镜头记录和表现,必须建立在扎实的固定画面拍摄的功底之上。正是在拍摄固定画面的过程中培养和锻炼出来的塑造视觉形象、谙熟场面调度、捕捉现场信息、精于构图表现等方面的能力,给在运动中取材、构图和进行造型表现的运动画面的拍摄提供了条件,打牢了基础。

本章思考与练习题

1. 如何理解固定画面的"三不动"原则?
2. 固定画面在空间调度方面存在不足,应该如何运用景深调度来弥补这一不足?
3. 固定画面的连贯性要求,在具体的拍摄中应该如何贯彻?
4. 如何辩证地认识固定画面的客观性和主观性?

第七章 运动摄影

本章内容提要

所谓运动摄影,就是在一个镜头中,通过移动摄像机机位,变动镜头光轴,或者变化镜头焦距所进行的拍摄。运动摄影总体上包括推、拉、摇、移四种主要的运动样式。在功能上,运动画面与固定画面的不同就在于,固定画面更为强调客观的叙事,而运动画面更为强调主观的表意。因此,本章着重分析的就是运动摄影四种基本运动样式的功能和特点。任何一种运动样式都是摄影师主观意愿的表达方式。镜头的运动不仅仅是利用画框来进行空间的有效调度,运动本身就是一种情感表达的外化形式。运动摄影不只是推、拉、摇、移的机械运动,摄影师更多地要注意各种运动样式的综合运用。

在上一章中我们对固定画面所做的探讨,都是在摄像机静止不动的大前提下来进行的。在这一章里,我们要让摄像机运动起来,进一步学习电视运动摄影的各种手段和形式。

我们已经提到电视画面内外运动的两种形式,即画面内部的运动和画面外部的运动。摄像机的运动,是电视画面外部运动的主要因素,它又可以划分为两类:一类是间接的摄像机运动,主要是指通过蒙太奇编辑完成的机位运动。比如画面从全景跳接到近景,画面所表现出来的视点前移和机位的向前运动是编辑的结果,而不是由摄像机直接完成的,观众通过画面不能直接看到镜头的运动。这显然已不在本书的论述之列,因此,我们只做知识性的简介。另一类,则是与每个电视摄制人员关系非常密切的直接的摄像机运动,主要是摄像机通过自身机位的运动或光学镜头焦距的变化,使观众从电视画面中直接看到(感知到)镜头的运动。比如,摄像机向前推进的推镜头,使观众的视点随着镜头(画面框架)微微向前的运动而前移,镜头的运动是通过画面直接表现出来的。

这类运动即是运动摄影的结果。

进入 21 世纪,最有吸引力、最强势的表现形式,就是活动影像。现代科技对运动摄影的技术保障和不断推动,加之影像文化的发展和成熟,使得人们通过运动摄影对电视的视觉样式和视觉潜能的开发不断走向深入,通过复杂、多变乃至新奇独特的电视摄影装备和拍摄方式所拍到的运动画面,着实创造出一个全新的荧屏世界,令观众大饱眼福。正是在这个意义上不断进步的画面改造和画面创新,充分展示着电视这一传媒的强大生命力和独特的魅力。可以说,当我们凭着拍摄固定画面的良好功底和全面素质,走进电视艺术的殿堂之后,会欣喜地发现一个更为美妙、更富创造力和想象力的运动画面的神奇世界,会情不自禁地产生强烈的创作激情和迎接挑战的冲动。千里之行,始于足下。要掌握运动画面的规律和特点,我们必须对运动摄影的各种形式、各个环节、各项要求加以全面的了解和出色的运用。首先,在进入具体的运动画面样式的介绍之前,我们有必要在宏观上对运动画面和固定画面的关系有一个清楚的认识。

一、运动画面概述

(一) 什么是运动画面

所谓运动摄影,就是在一个镜头中,通过移动摄像机机位、变动镜头光轴,或者变化镜头焦距所进行的拍摄。通过这种拍摄方式所拍到的画面,称为运动画面。运动画面与固定画面相比,具有画面框架相对运动、观众视点不断变化等特点。它通过连续的记录和动态表现,在电视屏幕上呈现了被摄主体的运动,通过摄像机的运动,产生了多变的景别和角度、多变的空间和层次,形成了多变的画面构图和审美效果。同时,摄像机的运动,使不动的物体和景物发生了运动和位置的变换,在屏幕上直接表现了人们生活中流动的视点,不仅赋予电视画面丰富多变的形式,也使得电视成为更加逼近生活、逼近真实的艺术。如果说摄像机在固定画面中所形成的不同景别和拍摄角度,突破了观众与戏剧舞台之间的距离和方位局限,那么,摄像机的运动就彻底改变了观众视点固定的状态,摄像机就像"天方夜谭"中的飞毯一样,摆脱了定点拍摄的局限而"飞翔"起来,使电视观众能够通过屏幕,用运动着的视点,观察运动中的生活和生活中的运动。要拍摄好运动画面,我们需要从拍摄要求和功能两个方面来进行认识。

(二) 运动摄影的基本要求

如果说拍摄固定画面的基本要求是"三不变",也就是机位不变、光轴不变、焦距不变的话,那么拍摄运动画面也可以用几个字来表述,这就是"平"、

"稳"、"准"、"匀"。

所谓"平",也就是在拍摄的时候,要始终保持画面边框的水平状态。这一要求是对人类视觉经验的尊重。因为人在看世界的时候,两只眼睛始终在一条水平线上,因此我们所认知的世界图景,都是建立在平衡状态的基础上的。固定画面同样要求水平,只是在没有明显的参照物的情况下,水平与否并不会引起观众的特别注意。但是运动画面则不同,在运动状态下,画面是否水平是很容易被观众察觉的,而摄影师因为要同时照顾画面的运动样式和动态构图,就容易忽略水平问题。不水平的画面会给观众造成"天旋地转"的不良视觉印象。因此,运动摄影在条件允许的情况下,大都要使用三脚架。借助三脚架上的水平校正设备,我们就可以得到一个符合水平要求的镜头样式。如果条件不具备,在运动镜头的拍摄中,也要借助自然界或生活中的水平和垂直线条与摄像机寻像器的画面边框做吻合对比,以保证画面的水平状态。

所谓"稳",就是在运动的过程中应该尽量保证画面的稳定状态。与固定画面一样,稳定对运动画面也至关重要。固定画面的稳定是为了让观众能够清晰地看到画面中的内容,而运动画面的稳定除了达到相同的目的外,还是运动样式流畅表达的前提。一个总在做不规律颤抖的运动画面,无论是什么运动样式,都会被不稳定的状态削弱表现力。总在晃动的运动画面会让观众产生眩晕和恶心的不良反应。虽然运动摄影中的稳定可以借助三脚架、移动轨或者稳定器来实现,但是考虑到纪实类节目的突发状态,保证肩扛摄像机的稳定是一个必须训练的基本功。为了较好地进行肩扛拍摄,有以下几个小技巧需要注意:首先,广角镜头的视角要远远大于长焦镜头,其稳定性也因此更高,所以在拍摄的过程中应尽量使用广角镜头,减少不必要的变焦推拉效果。如果条件允许,可将变焦推拉改变为脚步的前移和后退。在达到相同效果的同时,应减少晃动镜头的出现。其次,在做摇镜头拍摄的时候,要保持双脚的稳定性,摇动的效果尽量使用腰部的旋转来实现,脚步的移动会带来不必要的晃动。最后,在移动镜头的跟随拍摄中,微弯膝关节,使用小碎步。这是为了利用膝关节的弹力来减少走动带来的震动感,小碎步则是避免大步行进带来的左右晃动。在横向运动的时候,最好使用交叉步伐来避免频繁交换左右脚带来的晃动。

所谓"准",就是要求在拍摄运动画面时,要保证画面运动的目的性明确,并且一步到位。"准"的要求,涉及运动画面拍摄的构成。无论是推、拉、摇、移,在拍摄的过程中都包括三个组成部分:起幅、运动、落幅。所谓起、落幅也就是指运动样式开始之前的静止状态,以及运动结束之后的静止状态。比如,一个摇镜头,在正常的拍摄中,应该首先在运动的起点拍摄一段固定画面,然后才

开始摇的运动。在摇到目的地的时候,镜头固定下来之后也要再持续拍摄一段时间。这样做是为了保证摇镜头能够承上组接固定画面,因为有固定状态的起幅,也能够启下组接固定画面,因为有固定状态的落幅。如果前一个镜头是运动状态,那么这个摇镜头也可以把开始的起幅去掉,直接完成"动接动"的编辑;如果后一个镜头是运动状态,那么这个镜头也可以去掉起幅,与之完成"动接动"的编辑。那么,在运动画面的拍摄中,"准"主要针对的是哪个部分呢?答案是落幅。运动画面的起幅拍摄,非常类似于固定画面,是比较容易控制的,但是落幅受到运动过程的影响,往往并不容易把握。落幅出现偏差的情况会比较明显,比如景别控制不力、画面构图不佳等等。即便如此,运动画面的创作依然要求一步到位,不能进行反复的调整。"准"就是要一次完成落幅构图,不能在静止下来之后又重新运动。为了达到这样的拍摄效果,在实际的操作中,只要现场条件允许,我们就应该对将要进行的运动画面拍摄进行"预演",在确定能够掌控镜头运动的所有环节之后再实拍。

所谓"匀",就是在正常情况下,任何一种运动样式都应该保持匀速运动,不要出现突然加速或者减速的情况。匀速运动要求摄影师对拍摄设备的机械性能有充分的了解。对于变焦推拉而言,匀速主要依靠手指对变焦的推拉杆,也就是俗称的跷跷板的适度控制。快速推拉就要力度更大,慢速推拉则力度要小。推拉杆的适度按压非常类似于驾驶员对油门的控制。如果是摇镜头,匀速主要依靠对腰部旋转速度的控制或者对三脚架旋转阻尼的控制。三脚架的性能千差万别,需要反复测试才能够实现良好的控制。移动镜头的匀速运动,除了依靠人体运动之外,主要依靠对三脚架脚轮速度的控制。匀速运动是为了给予观众一种良好的运动节奏感。它并不是一个量化的指标,大部分情况下是对人眼视觉感知的感性认识。

(三) 运动画面的整体功能

虽然运动画面因为不同的运动样式的差别,其功能也各有千秋,但是整体上来说,运动画面在功能上还是与固定画面有比较大的区别。为了能够在整体上对运动画面与固定画面的功能差异有一个比较清晰的认识,我们主要从以下几个方面来做分析:

第一,从画面样式的整体功能上来分析,固定画面更多地服务于对内容的呈现,满足叙事的需要;运动画面则更多地关注情绪或意境的表达,满足表意的需要。

例如,纪录片《舟舟的世界》开始的时候,有一段记录舟舟去做智商鉴定的情节。大夫问了舟舟一些很基本的问题,但是他不能做出正确的回答。这个段

落虽然镜头持续的时间很长,画面的剪辑率并不高,但是随着时间的延续,我们会不断地看到新的画面信息的出现。从开始舟舟不知道自己的年龄,到后来不能识别球的功能和球的种类,虽然其神情和动作以及父亲的反应,会让我们很同情他的状态,但是叙事依然是这个画面的主要目的。

 在成龙的电影《我是谁》中,有一个镜头表现失去记忆的成龙爬上了山顶,无法从这样一种状态中解脱出来,因而面对天空高喊:"我是谁?我是谁?"这个时候,航拍的摄影师以成龙为中心,拍了一个环绕他的360°的运动画面。就镜头的内容而言,登上山头的成龙高喊了"我是谁"之后,镜头的叙事功能就已经完成了,但是这之后镜头围绕着成龙仍然不断地旋转,并且越来越远。这个时候,主人公那种孤立无助的感觉,就会随着镜头的持续在观众心中越来越强烈。在这里,显然运动画面主要是服务于这种情感渲染的,而不是镜头叙事。

 第二,从时空关系上来分析,因为缺少对空间强有力的表现,固定画面更强调对时间的控制,通过画面组接来改变时间的进程,进而实现影像叙事的凝练和集中;运动画面因为镜头时间与现实生活的时间同步,因此无法对时间进行调整,但是视点的不断变化和运动样式的复杂性,使其对空间的表现力尤为突出,能够为观众创造出充满视觉冲击力的画面效果,进而影响画面的情境和表意功能。

 比如,在电影《骇客帝国Ⅰ》中,为了让尼欧适应在虚拟世界里的搏击,莫菲斯有一段在一个日本武术道场中训练尼欧搏击技巧的段落。这个段落综合运用了运动画面和固定画面,更有助于我们分清两种镜头样式在时空关系上的差别。在两个人摆好架势准备搏击的时候,镜头当然首先要介绍他们所在的环境。这就是运动镜头大显身手的时候了,画面运用了各种样式的移动镜头,充分张扬了这个空间的纵深感和立体感,并最终将镜头落到了主人公的身上。然后在具体的打斗中,运动画面依然占有相当的分量,但是,在这些镜头中,观众更关注的并不是两个人实质性的打斗,而是辗转腾挪的镜头带来的不一样的视点和视觉冲击力。这都是运动画面的强势所在。

 第三,从画面的节奏控制上分析,固定画面的节奏主要来自于画面之间的组接关系,运动画面的节奏则主要来自于画面内部运动的变化。

 正如前面的例子所提到的,固定画面的节奏主要是通过画面之间的有效组接来实现的。这是因为固定画面内部可以调动的因素不多,同时固定画面与运动画面拍摄一样,其镜头长度都是现实生活1:1的复原,如果只凭借镜头本身,没有镜头内部的场面调度,那叙事节奏基本上就是生活节奏本身了。但是,显然观众对影像叙事节奏的要求要远远高于生活本身。比如,假设一个学生从宿

舍来到教室的路程大概需要10分钟。生活中这个学生走10分钟的路来上课,他并不觉得这段时间非常长,还是比较容易接受的。但是,如果我们就用一个镜头,不管是大远景的固定画面,还是跟随拍摄的运动画面,同样记录了10分钟同样的信息放在电视屏幕上,那么,用不了3分钟,观众就会受不了,纷纷换台了。

 面对这样的情况,固定画面的做法就是通过对生活记录的精简,将10分钟重组为可以接受的时间长度。比如,拍摄这个场景,我们就只需要一个出门的画面、一个常规的走在路上的画面和一个进入教室的画面,每个画面3秒钟,9秒钟的时间就把10分钟的主要信息量给介绍了。这样处理,叙事更紧凑,节奏也更明快。这主要依靠对生活片段的选择和后期的剪辑重组。尤其是后期的重组更加重要,这也就是人们常说的固定画面的叙事节奏主要来自于画面外部的剪辑的原因。

 运动画面也可以通过剪辑来实现。但是运动画面为了实现运动样式的流畅表达,自然需要比固定画面更长的时间,这也就决定了运动画面在保证画面内容被观众清晰获取的情况下,不可能像固定画面那样有如此明快而紧凑的节奏。那么,运动画面的节奏如何实现呢?主要就是依靠画面内部不断变换的运动样式来不断调整观众的视觉注意力。以我们刚才说到的学生上学的画面为例。运动画面自然也不能完全照搬生活时长的10分钟,但是想实现9秒钟就结束也是不可能的。但凡一个运动画面出现,没有七八秒钟是不现实的。既然占用了更多的时间,做不到节奏明快,我们可以让花费的时间更加有意义。比如,我们也一样表现学生走出家门的画面,就可以使用一个拉镜头加升镜头的样式,从宿舍大门拉出来看到整栋宿舍楼,然后再将镜头升起来,让观众看清楚宿舍楼和远处的教学楼之间的空间关系。这样的镜头样式必然占用了更多的时间,但是这样的视点转移和空间转换却是观众从来没有的视觉体验,观众不会觉得厌烦,反而会有耳目一新的感觉。同样,我们也表现学生走在路上的画面,我们首先面对学生拍摄他高高兴兴去教室的神情和动作,然后做一个运动的旋转镜头,将镜头的指向由他的正面形象转向背面,让观众一起体验一下主人公眼中的世界。于是我们通过运动画面又体验了由客观镜头样式到主观镜头样式的转变。接下来进入教室,我们可以选择从高空俯瞰学生走入教学楼,然后迅速做下降运动,穿过层层教学楼,落到学生的视线高度,再穿堂过户,来到他的目的地——教室中。视线的运动感会给观众完全不同于现实生活的视觉体验,这也是当代数码影像制作"影像奇观"的一个基本出发点。

 虽然针对一个学生上课的情节做如此大手笔的设计有些小题大做,但是我

们还是可以看到运动画面在节奏控制上不同的做法。它主要是依靠不同运动样式的组合,不断地开拓崭新的视觉样式和视觉感受,从而在镜头内部实现影像节奏的变化,避免观众的视觉疲劳。

以上我们从整体上分析了运动画面的拍摄要求和功能特点,下面我们要对每一种运动样式进行具体的分析,以使大家能够对运动画面各种类型的功能和区别有一个清晰的认识。

二、推摄

（一）什么是推摄

推摄,也称为"推"或者"推镜头",是摄像机沿光轴方向靠近被摄体的运动样式。随着拍摄距离的改变,被摄体在画面中所占比例增大,类似于日常生活中人由远而近的观看过程或渐渐靠近的效果。使用变焦距镜头由短焦距向长焦距的调整,也可以取得类似推镜头的效果,这被称作"变焦推"。"变焦推"和"推"在视觉上的差别主要体现为背景空间和景深的变化,变焦推更像是人视线集中的过程,是对局部细节的放大而不是靠近。这是因为摄像机移动带来的推镜头,其镜头焦距不变,因此视阈面积不变。与变焦推的效果相比,在同样的景别中,推镜头能够展现更大范围的背景空间。

推镜头的这两种拍摄方法,无论是利用摄像机向前移动,还是利用变动焦距来完成,其画面都具有以下一些特征：

1. 推镜头能够形成视点前移的效果。

推摄时由镜头向前推进的过程造成了画面框架向前运动。从画面看来,画面向被摄主体方向接近,画面表现的视点前移,形成了一种较远景别向较近景别连续递进的过程,具有大景别转换成小景别的各种特点。与固定画面不同,观众是能够从画面中直接看到这一景别变化的连续过程的。比如,推镜头中,一个被采访者从全景到面部的特写,可以在一个镜头里"一气呵成",而不必像在固定画面中那样,由全景镜头跳接到一个特写镜头。因此,其视觉效果是逐渐靠近被摄体,具有视点前移的效果。

2. 推镜头具有明确的主体目标。

推镜头不论推速缓、急的变化和推得长、短的不同,画面总是具有明确的推进方向和终止目标,即最终所要强调和表现的被摄主体。这个主体目标决定了镜头的推进方向和最后的落点。比如,拍摄摘取奥运会金牌的中国运动员时,从运动员胸佩金牌、手捧鲜花的全景镜头,一直推到运动员眼噙泪花、面露微笑的生动面部特写。整个推镜头的目的就是突出和强调运动员的神情,这一目标

带来了整个推镜头运动的原因。

3. 推镜头将被摄主体由小变大，周围环境由大变小。

随着镜头向前推进，被摄主体在画面中由小变大，由不甚清晰到逐渐清晰，由所占画面比例较小到所占画面比例较大，甚至可以充满画面。与此同时，主体所处的环境，由大变小，由占据较大的画面空间，逐渐变为占据的空间越来越小，甚至消失"出画"。这也就是说，推镜头是由对环境氛围的整体描述到主体个体的细节描述的变化，是由远观其势到近取其态、由群体到个体、由整体到局部的画面变化。

举例说，在拍摄中国登山运动员成功地登上珠穆朗玛峰的顶峰时，画面一开始是运动员脚踏皑皑雪山、背倚蔚蓝云天，站在国旗旁边的大全景画面。这时运动员所处的特定环境是清楚的，但其面部表情并不十分明晰。然后用推摄向运动员的面部推去，直至特写，从画面中我们看清了运动员干裂的嘴唇、冻红的脸庞和喜悦的神情。但是，随着镜头的推进，环境中的雪山、蓝天和国旗都基本退出了画面。因此，可以说推镜头是从整体中选择个体的过程。

（二）推摄的功能和表现力

1. 突出主体人物，突出重点形象。

推镜头在将画面推向被摄主体的同时，取景范围由大到小，随着次要部分不断移出画外，所要表现的主体部分被逐渐"放大"并充满画面，因而具有突出主体人物、突出重点形象的作用。

推镜头在形式上通过画面框架向被摄主体接近，从两个方面规范了观众的视点和视线。一方面，镜头向前运动的方向性有着"引导"，甚至是"强迫"观众注意被摄主体的作用；另一方面，推镜头的落幅画面最后使被摄主体处于画面中醒目的结构中心的位置，给人以鲜明强烈的视觉印象。也就是说，观众很容易在这一"进"一"显"的过程中，领悟到画面所要表现的主要人物和形象。

比如，在拍摄新闻场面时，常用推镜头来选择和交代众多参与者中的重要人物、领导者或权威人士等。比如，中央电视台的《新闻联播》节目曾播出一条新闻：2008年初，我国南方部分地区连日来遭受雨雪冰冻灾害，造成107人死亡，8人失踪，因灾直接经济损失1111亿元人民币，引起国际社会广泛关注。灾害发生后，中国政府高度重视抢险救灾工作，胡锦涛主席、温家宝总理等党和国家领导人亲赴第一线视察、慰问。2月5日上午，国务院总理温家宝在出席春节团拜会之后就奔赴贵州，直接到灾区了解灾情。温家宝来到黔南布依族苗族自治州龙里县观音村。观音村是一个以苗族、布依族为主的少数民族村。村民们听说总理来了，都来迎接。温家宝走进一户村民家中，院子里几位村民正

在打过年糕粑。温家宝高兴地说,我也来打一下。由于现场环境中人头攒动,加上众多人员的簇拥包围,温总理仿佛"淹没"在众人之中。这时,记者就用了一个推镜头,从略带俯角的全景画面,推向温家宝总理的中景。这就非常自然地把该新闻中的主要人物,从一个纷乱熙攘的场景中突出出来,既没有割裂温总理与周边环境的联系,又使观众能够看清该场景中的主要人物,获取该场景中最重要的信息。

2. 突出细节,突出重要的情节因素。

通过前文的叙述,我们知道,对细节的强调和突出是特写或者大特写景别的主要功能。但是,这一景别又同时具有无法交代细节所在环境的缺陷,从而割裂了细节和整体的关系。因此,在固定镜头的拍摄中,这类景别需要和交代环境的全景甚至远景配合使用。推镜头能够从一个较大的画面范围和视阈空间起动,逐渐向前接近这一画面和空间中的某个细节形象,这一细节形象的视觉信号由弱到强,并通过这种运动所带来的变化引导观众对这一细节的注意。因为许多事物的细节和某些情节因素因其形象本身的细小微弱和不甚明显,在大景别画面中一般不易被看清,所以推镜头将细节形象和特定的情节因素在整体中呈放大状地表现出来,具有重点交代和突出显现的效果。在整个推进的过程中,观众能够看到起幅画面中的事物整体和落幅画面中的有关细节,并能够感知到细节与事物整体的联系和关系,这正弥补了单一的细节特写画面的不足。同时,这种纽带联系,也保证了细节和整体之间的连贯性和真实性。

比如,在中央电视台《焦点访谈》的优秀节目《收购季节访棉区》中,当记者和摄影师赶往违反国家法规私自收购棉花的加工厂时,听到风声的加工厂老板仓促避去。记者发现了加工厂未及躲避的收棉女工。当追问她留在这里干什么时,女工支支吾吾谎称在玩。这个时候,摄影师敏锐地发现女工头发间有不少收棉时沾上的棉绒,于是从该女工的近景画面,推摄成头发与棉绒的大特写画面,清楚地告诉观众她在说谎。摄影师在现场通过锐利的目光和有力的造型表现形式,为这次报道提供了重要的、能够说明问题的细节形象和情节因素。

又如,在新闻调查节目《第二次生命》中,在节目的开始部分,记者在采访中了解到,身患尿毒症的女儿在恐惧的时候,总是习惯性地摸着爸爸的耳朵,这样她就很容易安静下来。然后,当父亲要为女儿和妻子的换肾手术签字的时候,原本在病房里的母女二人也赶到了医师办公室。在来来往往的一大群人中间,摄影师发现女儿站在坐着等着签字的父亲后面,手不自觉地摸着父亲的耳朵。于是,摄影师顺势就从父女二人的中景推到了这一细节的特写上。女儿在特定情况下的紧张跃然于镜头之前。一个非常重要但是又容易被忽略的细节

就这样在推镜头面前得到了强调和突出。

3. 在一个镜头中介绍整体与局部、客观环境与主体事物的关系。

我们经常可以在屏幕上看到一些推镜头从远景或全景景别起幅,首先展现在观众面前的形象是人、物所处的环境。随着镜头向前推进,环境空间逐步出画,主体形象越来越大,并成为画面中的视觉中心。这种推镜头从环境出发,通过镜头运动进一步"深入"到该环境中的人物或事物。这样,在一个镜头中,就能够既介绍环境,又表现特定环境中的人物或事物。

例如,2006年4月28日,美国CNN的强档新闻直播栏目《安德森·库珀360°》报道了关于墨西哥移民非法入境的故事。在这条新闻中,主持人安德森·库珀首先在美国和墨西哥边境线上的圣地亚哥介绍事件相关的背景。为了用影像的方式直观介绍美国圣地亚哥城所在的位置,节目使用了一个放大倍数极大的推镜头。镜头开始是美国和墨西哥边界线的平面图,上面的圣地亚哥城不过是一个小圆点,我们可以看到这个城市在整个地方区域上的位置。然后镜头开始推进,小圆点逐渐变成了一座城市,镜头继续在这座城市和墨西哥的国界线上推进,逐渐放大出安德森·库珀所在的报道位置的周围环境,然后在相同的环境下叠画出正在做报道的安德森·库珀。这样的一个推镜头,其目的就是将安德森·库珀所在的报道位置准确地落在美国与墨西哥边境上。虽然最终的主体人物是安德森·库珀,但是推镜头的目的是交代报道的记者在哪里,而不只是强调这是安德森·库珀在做报道。

又如,日本纪录片《小鸭子的故事》表现的是一只斑嘴鸭在世界人口密度最大的城市东京,选中了最繁华区域的写字楼群中的人造池塘筑巢繁衍后代。小鸭子孵化出来之后,要越过车水马龙的街道,搬迁到马路对面的皇宫护城河中训练飞行。在这个故事中,开篇就使用了推镜头。在一座满是高楼大厦的现代都市中,镜头落到了生活在人造池塘中的小鸭子一家。随后,在小鸭子一家过马路搬迁的段落中,也多次使用推镜头来表现在车水马龙的道路上,在众目睽睽之下,一群小鸭子不慌不忙,但又谨慎小心地越过了马路,跃入了护城河。

在这个段落中,推镜头受到拍摄条件的限制使用的都是变焦推。我们在前面强调过,变焦推拉的使用是要非常慎重的,因为它毕竟不同于人眼的视觉体验。那么,这里多次使用变焦推是出于什么原因呢?其实就是为了保证环境与主体形象之间的纽带联系。在《小鸭子的故事》中,如果我们只拍摄远景中在高楼大厦的包围下,有几个小黑点在人造池塘中游来游去,接下来在近景画面中展现这些小黑点就是小鸭子一家,因为镜头之间没有衔接的关系,观众必然会质疑这两个镜头中内容的相关性。而在推镜头画面中,景别不是跳跃间隔变

化的,而是连续过渡递进的。这样就保持了画面时空的统一和连贯,消除了蒙太奇组接带来的画面时空转换可能产生的虚假性。具体到上面的例子,我们可以看到小黑点会被一点点放大成为小鸭子,也可以看到在东京警察的指挥下,在众目睽睽下,确实有一群小鸭子大摇大摆地走过了街头,来到了护城河。

当然,这样的纽带联系还同时具有表现特定环境中的特定事物的功能。比如,在《小鸭子的故事》中,推镜头就是在强调,这一家子斑嘴鸭确实非常独特地在人群最为密集的东京市的写字楼前安了家。这并不符合动物会警惕地保持与人的距离的常态。于是,推镜头就强调了在这样一个并不适合斑嘴鸭栖息和繁衍的地方,还真的就有这样一群鸭子生活在这里。过马路的段落同样强调,这家斑嘴鸭并不怕人,它们就是在一大群人的注视下,在主动避让的车辆前不慌不忙地搬迁到了护城河。推镜头试图强调,这是"东京写字楼群中的斑嘴鸭",既不是荒野中的斑嘴鸭,也不是东京写字楼群中的宠物狗。环境和被摄主体的特定关系在一个镜头中被捆绑在了一起。虽然推镜头更倾向于对落幅主体的强调,但是这样的信息传递还是会产生更为丰富的意义和内涵。具体到《小鸭子的故事》,它既表现了这家斑嘴鸭的特别之处,也表现了东京市民对自然生物的尊重和喜爱。

4. 推镜头推进速度的快慢可以影响和调整画面节奏,从而产生外化的情绪力量。

推镜头通过对落幅的选择产生集中和强调的作用,但是这并不代表推镜头所有的意义表达都来自于对落幅的强调。作为一种运动样式,推镜头的"推"也是其意义表达的重要内容。推镜头使画面框架处于运动之中,直接形成了画面外部的运动节奏。这种节奏随着推进速度的变化,会产生不同的情绪力量。如果推进的速度缓慢而平稳,能够表现出安宁、幽静、平和、神秘等氛围。如果推进的速度急剧而短促,则常显示出一种紧张和不安的气氛,或是激动、气愤等情绪。特别是急推,被摄主体急剧变大,画面从稳定状态急剧变动继而突然停止,爆发力大,视觉冲击力极强,有震惊和醒目的效果。

比如,在中央电视台《焦点访谈》栏目播出的《解决经济纠纷,不能扣押人质》中,摄影师在拍摄非法拘禁众多当事人的那间小黑屋时,着力表现了黑屋铁门上给被押人质送饭的圆洞,从全景画面急推成圆洞的特写画面,给观众一种触目惊心的强视觉刺激,骤然充满画面的黑洞仿佛暗示和象征了法律上的漏洞,具有一种控诉的强大力量。

又如,以香港回归为主题的优秀音乐电视作品《公元一九九七》中,有两段形成鲜明对比的慢推与急推的段落。当歌词中唱着祖国人民对香港回归的期

盼和关注时，画面中先后出现的是工人、农民、士兵等具有代表性的人群，每个人群都以缓慢而匀速的推镜头来表现，这些慢推画面组接起来，传达出一种众望所归的自豪感和齐心协力的凝聚力，缓缓推进的画面造型运动，预示了这种情绪力量。而当歌词唱到有关"九七"回归日渐临近的内容时，画面中组接了数个时钟的急推镜头，比如北京站前的大钟、电报大楼的顶钟等。这些"扑面而来"的时钟特写画面，犹如一个个发出呐喊的巨口，告诉全世界香港回归的时间就要到了！这种动感强烈、极富冲击力的急推形式，直观形象地外化了香港回归的紧迫感和喜悦感，充分地表现了歌曲内容的情感意义。可见，对推镜头推进速度的不同控制，可以通过画面节奏和运动节奏，反映出不同的情感和情绪力量，可以由画面框架和视觉形象快慢不同的运动变化，引发观众对应的心理感受和感情变化。

5. 推镜头可以通过突出一个重要的戏剧元素来表现特定的主题和含义。

在电影故事片和电视剧中，推镜头将画面从纷乱的场景引到具体的人物，或从人物引到其细小的表情动作等，通过画面语言的独特造型形式，突出地刻画那些引发情节和事件、烘托情绪和气氛的重要的戏剧元素，从而形成影视节目所特有的场面调度和画面语言。比如，在大型农村纪实性专题节目《收获——中国农村小康纪实》中，其中一集《现代愚公故事》反映山西省一个只有几十户人家的小山村，坚持十年开山凿路的经历。影片开始，记者在雨天采访了一位村民，请他回忆过去由于没有路，自己母亲因为难产而死在下山的途中的故事。说到最后，这位村民泪流满面。这时，画面以满面泪水的村民为起幅，略带仰角，向房屋对面的屋檐推去，落幅是雨水打在屋檐上如注滴落的近景画面，喻示出片中人物的心理活动和当时场景下的情绪气氛。如果这一近景画面不用推镜头的方式突出出来，那么雨水就仅仅是场景中微不足道的环境因素。而当镜头向它"奔"去，并以近景景别将它清晰地呈现在画面上时，它就成了极其重要的戏剧元素和抒情元素，具有深刻的喻义和表现力量。这样的调度和画面表现，在摄影照片中是不可能实现的。

6. 推镜头可以加强或减弱运动主体的动感。

当我们对迎着摄像机镜头方向而来的人物采用推摄，画面框架与人物形成逆向运动，画面向着迎面而来的人物奔去，双向运动使得他们在中途就相遇了，其画面效果是明显加强了这个人物的动感，仿佛其运动速度加快了许多。比如，在很多电视剧中，当遇到需要紧急抢救的病人或者伤员行进在医院的走廊中时，摄影师大都会采用"迎"上去的推镜头样式，通过与被摄主体的相对运动，大大加快被摄主体的运动速度，达到了体现时间的紧迫感和事件的危急性

的目的。

反之,当对背向摄像机镜头远去的人物采用推摄,由于画面框架随人物的运动一并向前,有类似跟镜头的效果,使向远方走去的人物在画面中的位置基本不变,就减缓了这个人物远离的动感。比如,拍摄即将走向刑场的革命烈士时,从背面推摄的画面效果就会使得烈士的步伐凝重、深沉,营造出一种不舍其去的挽留之意。

运动中的人物是如此,其他运动物体亦然。需要指出的是,在推摄时如果用变焦距的方式,镜头运动的范围受变焦距镜头的变焦倍数所限,只能在一段距离之内加强或减弱运动主体的动感。

(三) 推镜头的拍摄要求

1. 推镜头应有明确的表现意义。

推镜头形成的镜头向前运动是对观众视觉空间的一种改变和调整。推镜头景别由大到小,对观众的视觉空间既是一种限制,也是一种引导。这种造型形式本身就具有明显的表现性,因而推镜头应该通过画面的运动,引起观众对某个形象或某个细节的注意,或是表现某种意念,给观众某种启迪,或是通过镜头的推进运动形成与内容情节发展相对应的节奏。具体到画面造型上,就表现为推镜头应有明确的推向目标和落幅形象。那种漫无边际、没有任何表现意义、仅仅是为推而推的镜头,在电视节目中应被列入清除之列。很多初次尝试运动镜头拍摄的人,往往通过推拉镜头的运动反复调试自己的画面构图,努力寻找自己想要的东西。但是在他的头脑中并没有一个明确的目标,因此推拉往往就会不断地重复,造成运动样式的无意识。虽然在实际的创作中,因为被摄体位置的不规律运动,我们有的时候需要通过推、拉、摇、移等运动样式来进行调整,但是这些调整都是在很小范围内的微调,而不是大范围的运动改变。作为主动选择的运动样式,我们强调每一种运动都应该有其明确的目的性,发挥出其应有的功能。

2. 推镜头的重点是落幅。

推镜头的核心功能就是通过镜头的推进运动达到对落幅画面的突出和强调。基于这样的功能要求,在推镜头的拍摄中,落幅就是重点。摄影师在选择推镜头的拍摄时,最重要的就是在拍摄之前明确自己的落幅究竟是什么,并在此基础上实现对落幅画面形式的严谨处理。观众的心理预期是,当镜头推近的时候,他们希望从这个被强调的画面中得到点什么。

比如,如果我们在全景中看到的是一桌丰盛的晚餐,画面以此为起幅开始将镜头推向晚餐中的啤酒瓶的瓶盖。而如果瓶盖上没有任何值得强调的信息,

观众就会莫名其妙,这个镜头就没有任何意义可言。反之,在没有任何人触动酒瓶的情况下,当镜头推向瓶盖的时候,这个瓶盖居然发生了松动,并且"砰"的一声从瓶口弹了起来,我们就会觉得事情确实很诡异。这个镜头会给整部片子蒙上神秘甚至惊悚的气氛。

又如,2004年中国广播电视新闻奖的获奖新闻《中国第一艘载人飞船发射升空》也非常到位地使用了推镜头。在这条短消息的开头,上海东方卫视的记者在以神舟五号飞船为背景的发射场前做现场报道,画面则在她介绍相关情况的同期声中,开始向发射塔架上的神舟五号飞船推进。当记者说到"中国人的飞天梦就要实现了"的时候,画面正好锁定于飞船的主体形象。而也恰恰是在这个时候,飞船开始点火,在火光中腾空而起。很多观众会感到这个镜头恰到好处。实际上,这个镜头充分利用了飞船点火发射要求分秒不差的特点,在拍摄之前就把记者的同期声长度、镜头的推进速度和时机进行了很好的设计,于是在最恰当的时候取得了最好的落幅效果。这样的新闻不可能重复拍摄,所以镜头的提前设计和良好操作,成为拍好这一推镜头的主要保障。但是,如果关键的落幅没有拍好,整个设计也就满盘皆输了。

3. 推镜头在推进的过程中,画面构图应始终注意保持主体在画面结构中心的位置。

推镜头的起幅和落幅都是静态结构,因而画面构图要规范、严谨、完整,特别是落幅画面应根据节目内容对造型的要求,停止在适当的景别上,并将被摄主体放置在平面最佳的结构点上。一些初学者运用变焦距镜头拍摄推镜头时容易出现的问题是,镜头落幅的停止点不是造型的最佳结构点,而是在变焦距镜头推不动(焦距到底)时。这种处理使画面的停止不是由于造型的需要,而是摄像机镜头技术上的限制,自然无法保证良好的动态画面构图。

有的拍摄者采用推进时先把主体移至画面中心再推上去的方法,或者推进时当镜头推到落幅景别再移到主体处的方法。这两种拍摄方法都没有在一个镜头中始终保持主体在画面结构中心的位置,正确的方法应是图7-1所演示的方法。

在图7-1中,在画面起幅中心和落幅中心之间有条虚拟的直线,这就是这个镜头在推进过程中镜头中心的移动线。当镜头随着这条线边推边移动时(见图中虚线框架),主体在镜头推进过程中始终处于结构中心的位置。在进行后期编辑时,无论镜头在推进的什么位置上剪断,屏幕上都是一幅结构完整、平衡的画面。这种推摄要求镜头在推进的过程中,画面中心点要边推边向落幅中心点靠拢,始终保持主体在画面中的优势位置。

图 7-1　推镜头的推进

4. 推镜头的推进速度要与画面内的情绪和节奏相一致。

一般来讲，画面情绪紧张时，推进速度应快一些；画面情绪平静时，推进速度应慢一些。另一方面，在表现一些运动物体时，物体运动快，推进速度应快些；反之，推进速度应慢些。总之，应力求达到画面外部的运动与画面内部的运动相对应，实现一种完美的结合。镜头运动速度和画面内容以及情绪相结合的方式，在其他运动镜头的拍摄中也同样需要注意。这也是动态影像情绪表达的一种重要方式。

5. 推镜头要保证画面主体始终处于画面景深的范围内。

用变焦距的方式拍摄推镜头，画面焦点应以落幅画面中的主体为基准：如以起幅画面中的主体为准调焦，由于画面是由广角变到长焦，画面景深越来越小，被摄主体会越来越模糊。而以落幅画面的主体为基准调整焦点，在起幅的广角阶段和落幅的长焦阶段，主体始终是清楚的。具体的操作就是：首先将画面推至落幅画面的景别，甚至镜头焦段的最深处；接着调整画面的虚实关系，保证画面主体的清晰；然后再将镜头拉至起幅画面的景别，实际拍摄推镜头的全过程。

对于移动机位的推镜头而言，机位移动带来的拍摄距离的改变也会影响画面的景深，造成被摄主体在运动镜头中失焦。虽然广角镜头的使用在一定程度上能够缓解这种问题，但是如果依然存在失焦的情况，我们应该采取以下方式来调整。在条件允许的情况下，首先测量落幅画面的调焦指数，然后测量起幅画面的调焦指数，接着根据镜头的拍摄长度，让镜头的调焦环从起幅的调焦指数匀速地向落幅的调焦指数过渡，这样就能够保证被摄主体始终在画面的景深

范围内。这种调焦方式我们称之为"跟焦"。当然,在一些突发事件的拍摄中,无法预先设定焦点变化的范围,这就需要摄影师在大量的摄影实践中总结经验,随机应变,做出预判,以保证画面的拍摄效果。

三、拉摄

(一)什么是拉摄

拉摄,又称"拉"或者"拉镜头",是指摄影机借助移动工具或人,沿光轴方向远离被摄体,拍摄距离的改变使被摄体在画面中所占比例缩小,类似于日常生活中人由近而远的观看过程或渐渐远去的效果的镜头样式。使用变焦距镜头由长焦距向短焦距的调整,也可以取得类似拉镜头的效果,这被称作"变焦拉"。"变焦拉"和"拉"在视觉上的差别与"变焦推"和"推"的差异相同,主要体现为背景空间和景深的变化,变焦拉更像是人的视野扩展的过程。

不论是移动机位向后退的拉摄,还是调整变焦距镜头从长焦拉成广角的拉摄,镜头运动方向都与推摄正好相反,所拍摄的画面具有如下特征:

1. 拉镜头形成视觉后移的效果。

在镜头向后运动或拉出的过程中,造成画面框架向后运动,使画面从某一主体开始逐渐退向远方,画面表现出视点后移,呈现出一种较小景别向较大景别连续渐变的过程,具有小景别转换成大景别的各种特点。比如说,从一个交通警察的面部特写拉成十字路口大全景画面,拉镜头中从特写到近景、中景、全景、大全景等不同景别画面的转换过程是连续可见的。

2. 拉镜头使被摄主体由大变小,周围环境由小变大。

拉镜头可分为起幅、拉出、落幅三个部分。画面从某被摄主体开始,随着镜头向后拉开,被摄主体在画面中看起来由大变小,主体周围的环境则由小变大,随着拉出的过程画面表现的空间逐渐展开,到最终的落幅中原主体形象逐渐远离后,视觉信号减弱。以上述的拉镜头为例,随着镜头从交通警察的特写画面(起幅)拉开,观众在拉出过程中逐渐看到他穿的警服、规范的指挥手语、挺立的身姿等等。在最后的大全景画面(落幅)中,观众看到他正站在车水马龙的十字路口,远处街树上的积雪表明这正是寒冷的冬季。

(二)拉镜头的功能和表现力

1. 拉镜头有利于表现主体和主体所处环境的关系。

拉镜头使画面从某一被摄主体逐步拉开,展现出主体周围的环境或有代表性的环境特征物,最后在一个远远大于被摄主体的空间范围内停住。也就是说,在一个连贯的镜头中,既在起幅画面中表明了主体形象,又在落幅画面中表

现了主体所处的环境或情境。这种从主体引出环境的表现方式是一种从点到面的表现方式,它在点面关系上具有两个层面的意义:

一方面,表现此点在此面的位置。拉镜头常有"某人(或某物)在某处"的意味。比如,在《新闻联播》报道来华访问的美国总统布什和夫人劳拉游览北京八达岭长城的电视新闻中,起幅画面是布什神采飞扬的特写,待镜头拉出后,观众在全景画面中看见他正站在万里长城之上,或许正兴奋地告诉陪同人员自己成了"好汉"!这个拉镜头说明了"美国总统布什站在中国长城上"的新闻事实。

另一方面,表明点与面所构成的某种关系。比如,在一则反映美国前棒球明星辛普森涉嫌杀人到法庭接受审判的新闻中,有一个拉镜头的起幅画面是一名头戴钢盔、手持冲锋枪的白人警察严阵以待的中景画面,随着镜头逐渐拉开,观众看见他站在法庭大门前的台阶上,正紧张地注视着在法院前的大街上游行示威的人群。落幅画面中由这个白人警察和其同事组成的警戒线非常醒目地横在了高大威严的法院和示威人群之间。这个拉镜头从这名白人警察开始,看似是对警察这个形象的强调,实际上这个镜头的意义是在画面最后出现警察所身处的特定环境时才点明的。它强调的是此点(警察)和此面(警戒现场)的关系,并以该镜头的落幅画面作为揭开画面表现意义的关键之笔。

又如纪录片《龙脊》的开场镜头。画面的起幅是一所坐落在山间平地上的小学。周围绿树掩映,梯田井然,环境十分优美。但是随着画面拉开,我们就会发现这座小学所在的山间平地原来完全被大山环绕着,周围既无城镇,也没有公路,处于一个与外界隔绝的状态中。然后,节目就在这所孤立的小学校的大远景画面中推出片名——《龙脊》。应该说,这样的拉镜头从一开始就为片子设置了一个整体的环境氛围。落幅画面明确说明,小寨交通不便,地处偏远,这里的学校是孩子们走出大山唯一的希望。同样的拉镜头在节目中还出现过一次,不过这一次是以村寨作为起幅,拉镜头一直拉到村子消失在茫茫的大山中。画面的解说词说明,这里的一切物资都要靠百姓走几十里山路从山外背回来,报纸也只能看到几个月之前的。落幅画面对这一内容进行了生动而准确的诠释。这两个镜头也同样既说明了起幅画面的内容特征,又将起幅画面放在了落幅画面的大环境中,从点和面两个层面连贯地表达了画面的空间关系。

2. 拉镜头画面的构图能够呈现多结构的变化。

拉镜头从起幅开始画面表现的范围不断拓展,新的视觉元素不断入画,原有的画面主体与不断入画的形象构成新的组合,产生新的联系,每一次形象组合都可能使镜头内部发生结构性的变化。它不像推镜头,被摄主体和画面结构

一开始就在画面中间表现出来,观众对起幅中就已出现的主体和结构关系早有思想准备。拉镜头的画面随着镜头的拉开以及每个富有意义的形象的入画,促成观众随镜头的运动不断调整思路,去揣测画面构图的变化所带来的新意义及其引发出的新情节,这样逐次展开场面的拉镜头比推镜头更能抓住观众的注意力。

 举例说,中央电视台《人与自然》中有一期讲述的是非洲热带草原上的动物的生存故事。其中有这样一个拉镜头:起幅画面中羚羊群在一个水塘边饮水,随着镜头逐渐拉出,依次入画的有在饮水的几头非洲象和一群斑马,时值黄昏,水面波光荡漾,好一派宁静和美的景象。然后,镜头继续拉出,画面右下方的草丛中忽然出现了两只猎豹,顿时令"群兽饮水图"为之一变!在最后的落幅中,最终发现了猎豹的那些动物们开始仓皇逃散,哪里还有刚才的那般宁静?可见,这样的拉镜头不仅逐渐扩展了视阈空间,而且随着镜头的拉开不断入画的新形象会给予观众一种新感觉,先后出现的形象和其变化组合使得镜头表现富有层次,有时候能产生"一波三折"、"一咏三叹"式的结构变化和情节变化。

 又如,在纪录片《圆明园》中,当介绍乾隆时期的圆明园达到了历史的鼎盛时期时,为了说明圆明园中西洋景区的规模,有这样一个气势恢宏的拉镜头:画面的起幅是圆明园如今依然存在的花园迷宫中心的凉亭;然后镜头开始向外拉出,进入画面的是充满了线条感的曲曲折折的迷宫围墙,凉亭逐渐变成画面中的一个透视中心,而迷宫成为画面最主要的内容;接下来,画面继续向外拉出,一道门出乎意料地穿过镜头进入画面,整个迷宫和凉亭都被圈入这个门的框架内并被周围的围墙封锁在视线之外;继续拉出的画面进入了一条松柏掩映的小路,迷宫远去了,继而进入画面的是四通八达的花园景致,花园的中心是一座西洋喷水池;最后进入画面的是花园前面的西洋宫殿,整个这组景观有一个名字,叫作谐奇趣。这个镜头并非通过摄像机实际拍摄所得,而是数码影像制作的结果。但是我们还是能够通过这个镜头充分体验到拉镜头带来的结构不断变化、内容不断充实的画面样式。随着镜头的拉开,不断涌入画面的景物对于镜头的构图和造型都是一个巨大的挑战。但是,另一方面,它所带来的视觉效果也确实让人赏心悦目。

 采用同样镜头样式进行创作的还有纪录片《故宫》的片头。拉镜头的起幅是故宫太和殿中间的宝座;然后镜头不断拉开,穿过太和殿的正门,一群熙熙攘攘的游客进入了观众的视线,有的在忙着拍照留念,有的在向殿内张望,导游小姐正忙着维持秩序;接下来镜头继续拉开,游客们淡出画面,太和殿的全貌出现在画面的中央;再往后是故宫的全貌;这时,鲜艳的画面色彩暗淡下来,构成了

明清古画的旧色,暗红色的片名《故宫》出现在画面的中央。这个看似连贯的镜头,实际上并不是一个镜头实际拍摄完成的,而是前半部实景拍摄,后半部通过三维动画制作完成。但是,结合的剪辑点处理得天衣无缝,让观众在一个镜头中就从一个局部特写看到了气势恢宏的故宫全貌。虽然和前面《圆明园》的镜头设计一样,它并不是简单的拉镜头而是也结合了升镜头的样式,但是画面的主要运动样式依然是拉镜头带来的由局部到整体、由个体到群体、由近取其态到远观其势的变化,让我们充分领略了拉镜头不断突破画面已有的空间结构、创造出新的空间透视效果的表现力。

3. 拉镜头可以通过空间调度,创造对比、反衬或比喻等效果。

拉镜头是一种表现纵向空间变化的镜头形式。通过镜头运动,首先出现远处的人物或景物,随着画面的拉开,再出现近处的人物或景物,然后前景的人物、景物和背景的人物、景物同处于落幅画面之中,其间的相对性、相似性或相关性产生内容上的相互关联和结构上的前后呼应。比如,在一则呼吁加强精神文明建设的新闻中,有一个拉镜头的起幅画面是一个妇女坐在街边嗑瓜子并乱吐瓜子壳。待镜头拉开,在她身侧约两米的地方就是一个广告牌,上面还有清晰可辨的"请勿乱扔果皮纸屑"的字样。这一前一后的两个画面形象,无疑产生了非常明显的对比关系,画面意义可谓一目了然。

又如,BBC制作的纪录片《行星地球》的第一集《两极之间》中,有一个段落是介绍非洲象为寻找水源,千里迢迢来到奥卡万戈三角洲。在路上,它们遇到横行肆虐的沙尘天气。小象在这种恶劣天气下,大都无法睁开眼睛,横冲直撞,容易迷路。这就需要象妈妈的精心照料。但是,还是会有掉队的小象,最终无法跟上象群的大部队。于是,节目中就出现了这样一个镜头:在一片干旱的非洲平原上,一只孤独的小象正沿着象群的足迹努力追赶着大部队。但是,在沙尘中晕头转向的小象,已经迷失了方向。它正在向着自己来的方向拼命行进。这种南辕北辙的结果当然只有死亡。镜头就从这头步履匆匆的小象的全景开始,逐渐拉开。随着镜头的拉开,我们看到的是广袤无垠的干旱平原,除了荒地还是荒地,一直延伸到地平线。形单影只的小象在画面中从主体形象逐渐缩小成为一个正在挪动的小点,而包围它的是无边无际的干旱平原。环境与个体之间强烈的对比和反差,让我们不禁为生命的脆弱扼腕叹息。

电影《未来水世界》的结尾也是一个气势磅礴的拉镜头。影片的男主人公海行者历尽千辛万苦,终于帮助海伦及其养女伊罗娜脱离了大海,来到了陆地。但是海行者并不属于陆地,他最终还是要回到大海中去。于是,电影的结尾就是岸边的人们向远行的海行者告别。镜头以俯拍的样式从岸边的海伦和伊罗

娜逐渐向高空拉开，母女二人和海中的小船逐渐被不断扩张的大自然吞噬进去，岸边的高山和丛林位置适中，都在画面中占据三分之一的部分，并且最终都被大海取代了。画面给予观众无限的联想空间，这也是拉镜头能够产生对比、反衬或者比喻等诸多影像修辞效果的原因。

拉镜头这种利用纵向空间上的两个具有相关性的画面形象，形成某种对比关系的表现方法，与摇镜头通过镜头摇动对横向空间中两个事物的对比表现异曲同工。所不同的是，拉镜头侧重于对纵深方向上两点形象的捕捉，而且能够在落幅中使其前后共存；摇镜头则适合于横向空间中两个主体的表现，但一般很难将这两个主体同时保留在落幅之中。

4. 拉镜头具有设置悬念的功能。

拉镜头以不易推测出整体形象的局部为起幅，有利于调动观众对整体形象逐渐出现直至完整呈现的想象和猜测。这种猜测就容易制造悬念。随着镜头的拉开，被摄主体从不完整到完整，从局部到整体，给观众一种"原来是这样"的求知后的满足。这种对观众想象力的调动本身，形成了视觉注意力的起伏，能使观众不是被动地接受，而是主动地参与对画面造型形象的认识。例如，反映山东省莱芜市房干村靠生态农业致富的纪录片《山凹》，为了形象化地说明保护生态带来的环境变化，在节目的开头有一个这样的镜头：一场大雨过后，从房干村流出来的河水和旁边村落流出来的河水在两个村的村口汇合。镜头的起幅就是一半清澈、一半混浊的河水的近景画面。乍看起来，观众不明白这是怎么回事。待镜头逐渐拉开，我们可以看到流出清水的房干村，群山环绕下植被繁茂，绿树掩映。而流出浊水的村落，河滩上只有乱石，植被全无。观众这个时候就能够弄明白同一条河却"泾渭分明"的原因了。

《山凹》中的镜头运用，悬念的设置和回答都还属于正常的范畴，也就是所问有所答。此外，拉镜头这种逐步展开式的画面造型方式，还常在影视节目中起到"拉"出"意料之外"的情况的作用。比如电影《加勒比海盗Ⅰ》的开场部分，杰克船长第一次露面是站在自己的船的瞭望哨上。这个时候，雄壮的音乐和远处的大船背景似乎都在暗示杰克船长的船是一艘大船。但是，在大景别下，我们看到杰克船长的船不过是一条独帆的小舢板，而且还在不断地渗进水来。这个悬念的设置是通过固定镜头的组接实现的。但是接下来，当观众已经认可的这艘小船将要进入港口的时候，我们发现在码头上干活的人都以惊异的眼光看着这艘船。镜头回到船上，杰克船长还是站在他的瞭望哨上，船只缓缓地进入了港口。我们并不知道到底发生了什么，让码头上的工人如此惊讶。然后，我们看到镜头慢慢拉开，杰克船长确实没有什么异样，但是他脚下的船却只

剩下了瞭望哨的部分还在海面上,其余部分已经完全沉进了海里。当杰克迈步走上码头的时候,本来应该高高在上的瞭望哨居然刚好和码头的甲板齐平。拉镜头的悬念效果一定会让观众们忍俊不禁,尤其是在此之前已经被杰克船长"欺骗"了一次之后。

拉镜头这种设置悬念的功能显然和它能够不断地给画面带来新鲜的内容有关。悬念的设置首先还是要从内容入手,而不是镜头的运动样式。形式始终是要为内容服务的,即便是在讲究空间调度的运动画面中。

5. 拉镜头在一个镜头中景别连续变化,保持了画面时空表现的完整和连贯。

拉镜头的连续景别变化有连续后退式蒙太奇句子的作用。在这方面,拉镜头与推镜头正好相反,是小景别向大景别的过渡。但它们在通过镜头运动而不是通过编辑来实现景别的变化这一点上又是一致的。因此,拉镜头能保持时空的完整和连贯,具有无可置疑的真实性和可信性。

比如说,世界著名的"空中飞人"科克伦1996年在中国的长江三峡上走高空钢索时,电视摄影师拍摄了这样一个拉镜头:中景起幅画面中科克伦神情专注,手握数米长的平衡竿,小心翼翼地向前行进。猛烈的山风吹得他头发凌乱、衣襟乱飞。随着镜头逐渐拉开,观众看到他脚下那直径仅有寸余的钢索以及他时有摇晃的身姿。在略带仰角的落幅画面中,系于两岸上的一线钢索上,科克伦的身影已经很小了,观众还看到了高悬的钢索之下湍急的江流。可以说,这个拉镜头十分真实地表现了科克伦"飞"越三峡时的惊险场景。更重要的是,这样一个拉镜头从人物中景到大全景场面的过渡是不间断的,因而它排除了画面编辑分切时空或进行人物转换的可能性。观众通过整个镜头看到的是同一个人的表演,是当时环境中的真真切切的现实。因此,在纪实性节目的拍摄中,我们可以有意识地运用推、拉镜头来强化时空连贯的纪实性效果和造型表现上的真实性。

6. 拉镜头内部节奏由紧到松,能实现娓娓道来的影像效果。

拉镜头的起幅画面往往是主体形象鲜明突出,有先声夺人的艺术效果。随着镜头的拉开,画面越来越开阔,相应地表现出一种"豁然开朗"的感情色彩。苏联影片《一个人的遭遇》中有一个著名的拉镜头:主人公索科洛夫逃出监狱后,躺在一片草地上,镜头从逃亡者的上空逐渐拉开(伴有升起),树林入画了,河流入画了,山丘入画了,人在大自然中那么渺小,天地却是如此宏阔,主人公被大自然拥抱了,他自由了。或许只有这样的画面语言和表达方式才能如此生动形象地传达"自由"的含义。在这里,富有思想的拉镜头运动使得画面造型

富有了感情。

拉镜头的画面逐渐开阔，也会因为入画景物的氛围变化，带来不同的情感色彩。比如，曾获得中国广播电视新闻奖系列片一等奖的纪录片《中华泰山》中，有一集是表现泰山封禅礼仪的《天下一统》。节目中讲述了中国历代帝王对泰山推崇有加，登基之后都会到泰山来昭告天下，这就是封禅大典。但是随着封建社会的结束，封禅的礼仪也消亡了。曾经高高在上的泰山神，变得乏人问津。节目使用了这样一个镜头来表现封禅的没落。镜头以泰山岱庙天贶殿中端坐的泰山神的全景为起幅，画面逐渐拉开，从天贶殿的殿门中拉出来，外面的殿前广场空无一人。消失在大殿阴影中的泰山神也不再光鲜，整个岱庙一片寂静。这样的拉镜头，随着泰山神逐渐远离观众的视线，一种历史的退出感在观众心中油然而生。曾经的辉煌终归消退为历史的遗迹，落寞的泰山神不过是封建王权的一首挽歌。达到同样效果的镜头在节目中还有一处。节目中提到乾隆是登临泰山次数最多的帝王。他11次来泰山祭祀，最后一次来泰山的时候已经80岁高龄。当他老态龙钟的身影缓缓离去的时候，泰山就告别了最后一个来祭祀的中国皇帝。为了表现历史的大幕缓缓落下的情境，节目使用了一个拉镜头。起幅是全景中的岱庙天贶殿，然后随着镜头的拉开，天贶殿前的仁安门、配天门和正阳门依次缓缓关上；镜头的次第展开和历史的退出感丝丝入扣地结合在了一起。

7. 拉镜头常被用作结束性和结论性的镜头。

拉镜头画面表现空间的扩展反衬出主体的远离和缩小，从视觉感受上来说，往往象征着结束。因此作为结构性镜头，拉镜头经常出现在一个段落甚至整部影片的结尾，作为段落结束或者全片结束的标志。比如，在1985年引起轰动的国产影片《少年犯》的结尾，那个调查少年犯罪问题的女记者忙于社会工作，忽视了对子女的教育，她的儿子最终也成为少年犯而被公安人员带走。镜头以俯视的角度，从她站在家属楼前的十字路口的远景逐渐拉开，人物形象愈来愈小，最后消失在层层叠叠的楼群之中。镜头落幅是这个城市鳞次栉比的楼群的大远景画面。这个拉镜头不仅通过画面造型本身表现了主人公"远去"和故事的"剧终"，还通过镜头的运动引发了这样的思绪：少年犯罪问题也许不只是这个记者一个家庭的悲剧，而是一个应当引起社会各界和千百个家庭重视的问题。

再比如，在纪录片《圆明园》中，解说介绍康熙皇帝第一次在四儿子胤禛的行宫圆明园见到了后来的乾隆皇帝弘历。从此，这个帝国的命运就和这座园林有了不可分离的关系。这个时候，画面采用了一个大远景的俯拍镜头，圆明园

在我们的视线中逐渐远离,融入周围的山水中,而这个段落也在这里画上了句号。下一个段落开始就是同一年的冬天,康熙皇帝死在自己的行宫畅春园里,胤禛成为雍正皇帝。这部纪录片同样使用了拉镜头来表现雍正帝死于圆明园的场景。镜头从雍正日常起居的九州清晏慢慢拉开,深夜里原本黑洞洞的房间突然一盏盏灯亮了起来,伴随着几声乌鸦的叫声,镜头逐渐拉成圆明园的远景,一代帝王猝死的结局就在这个镜头中明明白白地展露了出来。

8. 拉镜头具有转场的功能。

具有结束感的拉镜头自然可以承担段落之间场面转换的任务,但是这还不是全部。当拉镜头的起幅是景别较小的特写画面时,由于其景深通常很小,因此可以造成背景空间表现的不确定性。以此为基础的拉镜头就可以跨越时空,成为场面转换的关键。

比如,在李连杰主演的影片《倚天屠龙记》中,年幼的张无忌在父母自杀后,一个人孤独地来到武当山的山顶,悲伤地吹起了笛子。镜头伴随着笛音环顾了四周的群山之后,又以特写景别,表现了张无忌手中的笛子。当吹笛人的手指有节奏地按动笛子上的音孔的时候,我们自然认为这是年幼的张无忌。但是随着镜头拉开,我们发现吹笛者已是成年的张无忌了。一个拉镜头就跨越了时空,完成了时间上的调度。

(三) 拉镜头的拍摄要求

拍摄拉镜头除镜头运动的方向与推镜头正相反外,其他在技术上应注意的问题与推镜头有很多相似的地方,有着基本一致的创作规律和一般要求。诸如:在镜头拉开的过程中,应注意保持主体在画面结构中心的位置;对画面拉开后视阈范围的控制;拉镜头速度的把握、节奏的控制等等。这些内容我们就不在这里赘述了。当然,拉镜头也有属于自己的特殊拍摄要求,我们来做一个简单的介绍。

首先,拉镜头与推镜头不同的是,它会结构出很多原本不在画面中的事物。对这些事物的选择,要充分地考虑和起幅画面内容的关系。它可以是起幅画面的外部大环境。比如,如前所述,《小宇宙》中金龟子段落的结尾,推着泥球的金龟子在碎石间蹒跚前行。画面逐渐拉开,我们才看出金龟子所在的碎石堆,是乡间小路的一部分。金龟子在自然界中原来是如此微不足道的一分子。这当然是最简单的拉画面的样式。拉镜头也可以是起幅画面情感抒发的放大器。比如,在《少年犯》的结尾,女记者看着自己的儿子被公安人员带走,独自站在无人的街口,这种落寞和无助随着镜头的逐渐拉开,在鳞次栉比的城市环境中被进一步强化了。拉镜头还可以构成一种对比和反差,产生幽默和诙谐的效

果。比如《加勒比海盗》中杰克船长乘着一艘逐渐下沉的船来到码头的情景。虽然形式和内容各不相同,但是对拉镜头的要求都是要结构好起幅和落幅的关系,这种逻辑的复杂性和多样性是推镜头所不具备的。

其次,拉镜头还是一种结构性镜头,它可以结束段落,也可以作为时空转换的转场镜头。因此,与推镜头不同的是,拉镜头在一定程度上并不一定是单纯为内容服务的,而是为片子的整体结构服务。当我们拍一个推镜头的时候,我们基本上都是为了达到强调某一细节的目的而运动的。这也就决定了推镜头运动的基本前提一定是对内容的关注。拉镜头的拍摄,如前所述,也是带动画面内容叙述的镜头样式,而且在叙事中能够产生更为多样化的表达效果,但是,摄影师在拍摄拉镜头的时候,也有可能根本没有考虑内容因素,而是从结构性的角度出发。以大家非常熟悉的情景喜剧为例。大部分的情景都是在室内演播室中进行拍摄的,偶尔需要一些过渡性的镜头来完成情节和情节之间的过渡。如果不使用特技的话,就需要一些外景的空镜头。例如,曾经热播的《家有儿女》在每一个段落之间都会加入一些城市面貌的空镜头。如果我们使用一个推镜头从楼群中推到一户人家的门窗,显然我们会认为下面的室内剧情就是这户人家的实际情况,这就是推镜头的内容指代性。但是如果我们是从这户人家的门窗拉开成为整个宿舍小区的远景,却不一定是为了说明这户人家就在这个小区的这个位置,而只是将其作为一个结束性的镜头。它没有内容上的具体指代,而是为了节目结构的需要而存在的。拉镜头的结构性特征使得它在电视摄影创作中具有更广泛的应用领域。拍摄拉镜头的时候要随时提醒自己,画面的内容和画面间的结构安排要兼顾。

四、摇摄

(一)什么是摇摄

所谓摇摄,是指当摄像机机位不动,借助于三脚架上的活动底盘(云台)或拍摄者身体,变动摄像机光学镜头轴线的拍摄方法。用摇摄的方式拍摄的电视画面叫摇镜头。

摇镜头的运动形式是多种多样的。比如水平移动镜头光轴的水平横摇、垂直移动镜头光轴的垂直纵摇、中间带有几次停顿的间歇摇、摄像机旋转一周的环形摇、各种角度的倾斜摇、摇速极快形成的甩镜头等等。不同形式的摇镜头能够形成不同的画面语汇,具有各自不同的表现意义。

抽象地看摇镜头的运动轨迹,就像一个以摄像机为中心点的对四周立体空间的扇形以至环形的扫描。这种独特的镜头运动形式,必然在画面上呈现出独

特的外在表现样式。对摇镜头做直观的分析,我们可以看到其画面具有以下一些特点:

第一,摇镜头犹如人们转动头部环顾四周或将视线由一点移向另一点的视觉体验。在镜头焦距、景深不发生变化的情况下,画面框架发生了以摄像机为中心的运动,观众的视点随着镜头"扫描"过的画面内容而相应变化。比如,纪录片《大国崛起》中介绍荷兰崛起的《小国大业》一集中,当画面给到荷兰的海运博物馆的时候,镜头以低角度的方式首先拍到了博物馆前巨大的船锚雕塑,然后以此为起幅,摇向雕塑后面博物馆的主体建筑。观众的视线也就跟随镜头从具有海运特征的船锚来到了博物馆的大楼。

第二,一个完整的摇镜头包括起幅、摇动、落幅三个连贯的部分。摇镜头的运动使得画面的内容不通过编辑而发生了变化,画面变化的顺序就是摄像机摇过的顺序,画面的空间排列是现实空间原有的排列,它不破坏或分隔现实空间的原有排列,而是通过自身运动忠实地还原出这种关系。摇镜头实际上是由一系列相同景别的画面连贯而成的。它突破了画面边框的限制,能够将相互连接的空间如实呈现。比如,在纪录片《圆明园》中,画面介绍圆明园中的西洋景区时是在一个东西方向的狭长地带次第展开的,包括三组大的喷泉景观。这个时候,画面从远瀛观开始,从东向西做摇镜头处理,分别经过大水法、海晏堂,来到了谐奇趣景区。通过这个三维动画的摇镜头,观众就对圆明园西洋景区的宏观布局有了整体的认识。摇镜头作为空间纽带,忠实地记录了空间上相互联系的事物间的关系。

第三,一个摇镜头从起幅到落幅的运动过程,迫使观众不断调整自己的注意力。由拍摄者控制的摇摄方向、角度、速度等均使摇镜头画面具有较强的强制性。特别当摇镜头的起幅画面和落幅画面停留的时间较长,而中间摇动中的画面停留时间相对较短的时候,摇摄的起幅和落幅就能够建立犹如一个语言段落中的"起始句"和"结束语"的关系,更能引起观众的关注。换句话说,摇镜头通过摇的运动样式建立了起幅和落幅之间的主观联系,这是创作者主观意愿的体现。例如,美国影片《虎胆龙威Ⅲ》中,抢劫美国联邦储备银行的劫匪为了转移警察的视线,谎称在纽约市区的某一小学中安置了大量炸弹。警方千辛万苦地找到了这所小学,并且疏散了学校里的孩子。但是有几个小孩以为这是一次常规的防火训练,并没有配合警方的行动而被锁在了教室里,情况非常危急。这个时候,已经随其他学生一起离开学校大楼的老师,发现了这几个孩子。于是,镜头从这个老师惊恐的表情迅速地摇到了教学大楼里从窗口向外呼救的孩子们的远景。摇镜头作为纽带连接起了起幅和落幅,这是摄影师主观调整观众

视线的方式。

(二) 摇镜头的功能和表现力

1. 摇镜头能够拓展画面空间,丰富画面的信息量。

电视画面受到四周框架的局限,在面对一些宏大的场面和景物的时候,往往就显得力不从心:要么是景别太大影响了有效信息的传递,要么就是景别太小无法涵盖所有的画面信息量。摇镜头通过摄像机的运动将画面向四周扩展,突破了画面框架的空间局限,创造了视觉张力,使画面更加开阔。这种摇镜头多侧重于介绍环境,比如故事或事件发生地的地形、地貌,展示更为开阔的视觉背景。它像大景别画面一样能够带来更广阔的空间,又能够比展现同样景物范围的大景别画面更细致地体现画面细节的张力。比如,电视纪录片《最后的山神》的第一个镜头用远景缓摇,画面是群山连着群山,云海连着云海,莽莽苍苍,云腾雾绕,一下子就把观众的情绪带到了特定的氛围中。如果使用固定镜头表现同样的景物,摄影师必须要跑到更远的视点去取景。即便能够取到这样的画面内容,画面中群山和云海的效果也会因为距离远而大打折扣。

这种展示空间、扩大视野的摇镜头,通常是以远景景别或全景景别拍摄的。拍摄中速度要求均匀而平稳,其立意是通过摇的全过程给人一个完整的印象,而不是具体地描述某一个物体,它对镜头整体形象的追求大于对具体细节的描述。这种摇镜头常侧重写虚、造境,追求画面意境和气氛,有较强的抒情性。比如,在电视纪录片《龙脊》中,有一个全摇镜头来介绍处于龙脊的小寨村的地理环境。画面从左向右慢慢摇摄,画面的远处是连绵的群山,近处则是小寨村层层叠叠的梯田,梯田在逆光的照耀下显示出优美的线条。这些充满形式感的画面造型在摇镜头中依次展开,就像在观众面前打开了一幅优美的画卷,娓娓道来,不徐不疾。在这个画面中,显然摄影师并不关注梯田或者远山,而是将这些元素融为一体,描述了小寨村的整体环境,抒情的意味更为明显。

摇镜头拓展了画面的表现空间,可以包容更多的视觉信息。比如,系列片《中华泰山》中有一集是表现泰山的石刻艺术。讲到泰山石刻就不能不提到位于山顶的唐摩崖刻石《纪泰山铭》。摩崖刻石高12.3米,宽5.3米,碑文现存贴金大字1008个。很多游客都在这块摩崖刻石前拍照留念。但是刻石体积太大,如果远离可以拍到全貌但是就没有了细节,近处看能够辨识文字,却无法展现其气势。于是,摄影师采用近景景别,以纵向摇镜头来表现,既展现了唐代隶书的风貌,又通过镜头的运动将这幅刻石的规模缓缓展开。随着镜头的运动,我们一方面获得了更多的信息量,另一方面也油然而生一种民族自豪感。

再比如纪录片《颍州的孩子》中表现了一家姓黄的人家,艾滋病夺去了夫

妻二人的生命,留下三个孩子没有人照顾。影片用一个摇镜头来表现父亲死后家里的残破局面。画面的起幅是卧室废旧的衣橱;摇摄的画面分别扫过斑驳陆离的墙壁、已经坍塌的土炕、散落在地上的篮子和罐头瓶;镜头继续摇到外间屋,只有一张布满尘土的方桌和破败不堪的桌几,地上的杂物也是乱糟糟的一堆。这个摇镜头通过对这个家庭全貌的交代,为我们真实地呈现了安徽阜阳一个艾滋病人家庭的现状。这个镜头不仅提供了一个时空连贯的场面,而且包含着巨大的信息量。

2. 摇镜头有利于建立同一场景中多个事物间的内在联系。

生活中许多事物相互之间都是有关联的,但是处于一个比较大的视野中,这样的关联并不容易引起观众的注意。摇镜头可以通过对不同景别的选择,在电视框架的范围内解构原有的现实空间结构,并重组出属于影像表现的新的关联性。通过对摇摄所建立起来的前后关系的回味,人们很容易从中悟出创作者的表现意图,达到随着镜头的运动而思考的目的。创作者也正是利用人们的这种思维联想特性,运用镜头运动所形成的画面语言来讲述故事、表现生活。例如,从新闻发言人摇到听取发言的新闻记者,从国徽摇到正在宣读判决书的法官,从国旗摇到旗杆下的哨兵,等等。在这样的画面中,发言人与记者、国徽与法官、国旗与士兵的关系用镜头语言表现得十分清楚。但是在现实生活中,这种关系远没有通过镜头表现出来的这样鲜明。

又如,前面我们提到的美国电影《虎胆龙威Ⅲ》中,因为受到恐怖分子的恐吓,虽然警方已经找到了安置炸药的学校,但是不敢贸然地解救里面的孩子。但是,这一消息已经被恐怖分子通过广播告诉了所有的纽约市民。闻讯赶来的家长们聚集在学校门口。这个时候,影片使用了一个摇镜头来表现这种紧迫的局势。当负责疏散的警方负责人要求在学校内的警员继续等待时,镜头以他的中景为起幅快速地摇到了警戒线外黑压压的家长们。摄影师将警方和家长的关系极其简洁地概括在一个镜头内。影片临近结尾的时候,好不容易逃脱被炸死噩运的主人公,在搭档的劝说下,想打个电话和已经两年没有沟通过的妻子和好。这个时候,镜头摇向了正在等待对方应答的主人公的表情,突然镜头又摇向他放在电话亭桌边的阿斯匹林药瓶的底部,而主人公已经来不及应答电话,迅速地跑出了电话亭。原来,这个药瓶的底部有一个地址。后面的剧情让我们了解到,正是这个地址透露了劫匪们最终集合的地点。这个有意识的摇镜头将主人公的行动和药瓶底部的地址紧密地结合在一起。这两个摇镜头可以让我们体会,为什么说摇镜头所建立的事物间的关系是解构生活原有的关联,而重组出属于影像叙事的关联。

摇镜头除了通过镜头摇动使两个物体建立某种联系外,还通过摇出后面的物体,形成对前面的物体的进一步说明,来规范观众的思路。例如,画面表现一个人走进一扇大门后,镜头摇到大门上的牌子,牌子显示这里是邮局。画面通过视觉形象明白地告诉观众这个人走进的是邮局,而不是别的地方。由于有了后面这个画面才使得前面画面的意义更为明确。在故事片和电视剧中,常用这种看似无意、实则有心的表现方法,为后面的剧情发展埋下伏笔。

　　除此之外,摇镜头还可以通过一种间歇摇的镜头样式,超越起、落幅两者的关系关联,创造出三个以上的事物的相互关联。所谓间歇摇,是指在一个摇镜头中形成若干段落或间歇。它常常用来表现或揭示一组画面主体由于某一因素或原因所构成的内在联系。这种摇镜头通过镜头的运动轨迹形成一条无形的线和线上间隔相连的点,把几个主体串接起来,有红线串散珠的艺术效果。比如,拍摄中国女排的姑娘们喜获冠军后一起站在领奖台上的画面时,就可以用一个一气呵成的间歇式的摇镜头,摇过每个队员时稍做暂停而又不切断。这既让观众看到了每个队员的不同神态和表情,也通过画面的造型形式喻示出这是个团结奋进的大集体,她们有着团结拼搏的凝聚力。又如,《东方时空》某栏目中有一期题为《马路求援者的真面目》的报道,揭露了几个贵州农村女青年冒充因家贫失学的大学生,骗取过往行人的同情和捐赠的情况。当这些被揭穿的女青年被带到公安局时,记者用了一个间歇式摇镜头摇过站成一排的行骗者,在每个人的特写画面上停顿一下之后把她们"串"了起来,既让观众看到了她们各自的模样和不同的反应,又给观众一个行骗团伙的整体印象。

　　当然,我们利用摇镜头来建立事物间关系的做法,并不一定始终遵循一种固有的模式。摇镜头就像文学语言中的连接词,它所连接起来的事物间的关系可以包括并列、因果、承接和转折等多种类型,并且能够产生暗喻、对比等修辞法。创造性地使用摇镜头是发挥其连接功能的关键。

　　例如,在《大国崛起》的《小国大业》一集中,为了表现荷兰工商业者团结一致,摄影师多次运用摇镜头拍摄了各种商业行会的群像绘画作品。掠过镜头的每一个人像相互之间就是一个并列的关系,共同构成了工商业者集体的代表。而电影《木乃伊归来》中,刚刚战胜一拨儿敌人的部落领袖,面对又从四面八方扑来的地狱兵团时面露忧色,镜头顺着他的目光摇向了他的士兵们——寥寥无几的士兵一个个也已经筋疲力尽。显然,这个摇镜头建立的就是因果关系。电影《指环王》中树人攻打白袍巫师城堡的战役中,树人凭借自己的力大无穷,不断使用巨石攻击城堡周围的强兽兵。镜头就随着树人扔出的石块的方向,摇向

被石块攻击的强兽兵。这样的连接自然构成的是承接关系。而美国电视剧《越狱》中有一集表现囚犯大暴动，主人公斯科菲尔德成功地把狱医萨拉从暴动的囚犯中救出来，送到了监狱的一个出口。这个时候，原本很激动的萨拉却突然神情大变，原来监狱外的狙击手已经锁定了斯科菲尔德，镜头从他前胸上红色的瞄准点，摇向他的表情，斯科菲尔德在这个时候也不可能保持冷静。从喜悦到绝望，一个摇镜头完成了这种瞬间的转折。

在修辞方面，摇镜头所建立的隐喻或者对比，与蒙太奇中的隐喻蒙太奇或者对比蒙太奇非常相似，但是却减少了斧凿的痕迹，更加具有真实的力量。例如，从一个正在扫地的清洁工摇到一旁正往地上吐瓜子皮的青年；从一朵花摇到一群天真的孩子；从树上的乌鸦摇到树下的赌博者；从一个正向外涌出工业废水的管道口摇到河里漂浮的死鱼。这种通过摇来建立某种对应关系的镜头，如同对比蒙太奇的表现性组接一样，把生活中具有对比特点的两个单独形象连接起来，使它们所表现的意义远远比这两个单独形象本身的意义丰富。然而，比对比蒙太奇更有力量的是，在摇镜头中这种连接要求这两个视觉形象必须在同一场景中，确切地说是在摄像机所能拍摄到的视阈范围中。这本身就因两个事物处于同一时空而具有了强大的真实性。它比对比蒙太奇的画面组接方式，更少人为加工的痕迹和节目制作者的主观表现性，因而在纪实性节目中具有不可置疑的论证力量。

3. 摇镜头可以表现运动主体的动态、动势、运动方向和运动轨迹。

摇镜头可以跟随运动主体运动的方向和速度，将运动主体始终框定在画面的恰当位置，跟随运动主体表现其动势、动态以及运动方向和轨迹。以在电视体育节目中经常见到的场地赛马为例。摄像机在场地中心随奔跑的马摇动，观众通过画面可以在较长的时间内清楚地看到运动员在马背上的身姿及赛马四蹄腾飞的动态。

用长焦距镜头追摇某个运动物体，在有众多不同方向、不同速度的运动体的场面中，当镜头摇速与被摄主体运动速度一致时，可以将这一运动主体从混乱的场面中分离出来，达到突出主体的目的。比如，在现场直播迎接2008年奥运会的一场马拉松比赛时，电视摄影师发现一位须发皆白、精神矍铄的老人也在人群中慢跑。为了表达"重在参与"的奥林匹克精神，他用了一个追摇镜头来跟拍这位老人，因为老人的速度是所有参赛者中最慢的，因此，这个摇镜头中老人的主体形象始终是清晰的，其他的参赛者都快速地"划过"了画面。这样的摇镜头不仅表现了运动主体的动态和动势，而且具有突出主体的"选择性"优势。

另外，摇镜头跟随被摄主体运动的方式能够记录一个较长的过程，因此可以给予观众过程性叙事的力量。比如，在《行星地球》中，有一个表现在加拿大北部平原上狼猎食迁徙中的北美驯鹿的段落。狼群通过直接冲向鹿群的战术造成了鹿群的恐慌，从而在四散奔逃的鹿群中找到了真正的攻击对象——幼年的驯鹿。跑散的幼年驯鹿奔跑的绝对速度还是要比狼快。如果它在奔跑的过程中不犯错误，一英里之后，狼就会放弃追逐。这是一场速度与耐力的比赛。摄影师采用大俯角的样式，运用摇镜头完整地记录了这场生死追逐。虽然最终幼鹿并没有创造出奇迹，死于狼的猎杀，但是这一过程性的记录给予观众的感受远不是一个简单的结果所能概括的。在很大程度上，观众是在欣赏这个猎杀的过程，至于最终是狼猎杀了幼鹿，还是幼鹿逃脱了追击，都是可以接受的结局，并不是关键所在。

　　4. 摇镜头可以产生一种主观性镜头样式，并能够实现主、客观镜头的转换。

　　所谓主观性镜头，就是指用镜头替代画面中主人公的主观视线，创造一种观众替代主人公去感受现场氛围的镜头样式。

　　在电视摄影创作的实践中，除了移镜头样式以外，普遍使用的主观性镜头样式就是摇镜头。比如，在镜头组接中，前一个镜头表现的是一个人环视四周，下一个镜头用摇摄所表现的空间就是前一个镜头里的人所看到的空间。此时，摇镜头表现了画面中人的视线而成为一种主观性镜头。例如，在电影《泰坦尼克号》中，杰克和露丝在货舱里偷偷地约会。露丝的未婚夫派人来这里抓两个人回去。当这些负责抓捕的仆人终于找到了两个人幽会的马车时，摄影师使用了一个摇镜头来代表这些仆人的主观视角。随着一声"抓到你们了"，马车的车门被打开，镜头扫入车厢，却发现里面空无一人。显然，这样的摇镜头具有极强的参与感，它能够带给观众一种身临其境的影像体验。

　　摇镜头不仅可以创造主观性镜头，还可以通过场面调度，完成主观镜头和客观镜头的转换。比如，一个孩子放生了自己养了多年的小鸟。前一个镜头是孩子抬起头来望向天空的神情，下一个镜头从孩子的视线位置摇向了天空中正在自由飞翔的小鸟，这个时候我们会意识到这个摇镜头是前一个镜头中孩子的主观性镜头。这时，镜头又从天空重新摇回到孩子所在的位置，我们看到孩子已经走在回家的路上，一个远去的背影成为画面的主体。这个时候，镜头就从孩子的视野又变成了客观的视野。

　　又如，在电影《谍影重重Ⅰ》中，主人公杰森·伯恩因为任务失败而丧失了记忆，凭借残留的蛛丝马迹，他想找回自己的身份。他凭借找回的护照一路来

到了美国使馆,希望能够得到答案,但是路上还要随时提防认为他是杀人嫌犯的警察的追捕。在从获得护照的银行到美国使馆的路上,摄影师多次使用了摇镜头的主客观视野的转换,从而使这一段情节平平的段落变得视野奇特,赏心悦目。比如,杰森·伯恩在警察的尾随下,急急忙忙地来到了美国使馆的外面。这个时候,杰森抬头的画面,顺势就接了一个代表杰森主观视角的摇镜头,从平视视角摇向使馆外悬挂的美国国旗,这明显是一个主观性视角的镜头,当这个镜头又顺势摇下的时候,我们又看到杰森急匆匆地走了过去。

5. 摇镜头可以用来表达不同的情绪和情感。

第一,对一组相同或相似的画面主体用摇的方式让它们逐个出现,可形成一种积累的效果。观众的某种情感就可以在这种积累中得到强化和升华。这种效应就如同修辞学中的排比句,通过相近事物的反复出现来创造积累的情绪。例如,对摩天大楼的表现,不用全景景别一开始就让观众对大楼整体一览无余,而是用较小景别逐层向上摇,从镜头的起幅到落幅,出现在画面上的是不断运动并且不断重复的楼层。这种摇镜头延长了人们对大楼的视觉感知时间,加深了对大楼高度的印象。对于同一幢楼,用积累式摇镜头比用一个全景固定镜头要显得高大得多,因为观众的印象和情绪会随着镜头时间的持续不断得到积累和升华。再比如,在一条批评非法偷猎者残杀国家保护动物的新闻中,一个摇镜头摇过了摆放在地上的那些被猎杀的动物,诸如穿山甲、娃娃鱼、红腹锦鸡等等。这种积累式的摇镜头,仿佛强化了非法偷猎者的破坏力量,能产生一种让人触目惊心的视觉感受。可见,积累式摇镜头不仅是画面形象的积累,往往也是表现的积累、情绪的积累。

第二,用摇镜头摇出意外之物,则可以制造悬念,在一个镜头内形成视觉注意力的起伏和转折。在这种情况下,观众视野中就不再是镜头表现的事物本身,而是会产生对这种事物的一种情感上的体验。观众对电视节目的观看不完全是被动的,而是时常主动地通过联想对画面中未出现的事物进行猜测。当摇镜头摇出观众意料之外的事物时,观众的猜想线索就会被切断,随之而来的是对意外之物的注意和疑问,情感的变化因此产生。比如,有一则介绍陕西农民用兔毛做成各种工艺品出口到海外的新闻,当摇镜头摇过一件件精巧的工艺品,最后落在一顶漂亮的兔毛帽上时,按正常思路这顶帽子无疑也是一件陈设的工艺品。不料,帽子突然抬起,露出一张小女孩的脸,由工艺品摇出活人,出乎意料,引起了观众极大的兴趣和注意。同时,孩子天真可爱、活泼顽皮的特点也在镜头中表露无遗。观众的情绪会由一种欣赏的赞叹,转为对孩子性格的会心一笑。

第三，摇镜头不只是水平或者垂直方向的运动样式。利用非水平的倾斜摇、旋转摇，也同样能够表现一种特定的情绪和气氛。视觉经验告诉我们：如果想使画面具有带着倾向性的张力，最有效和最基本的手段就是让画面倾斜。倾斜可以破坏观众欣赏画面时的心理平衡，造成一种不稳定感、不安全感。同时，倾斜也可以造就一种欢快、活跃的气氛。倾斜的画面加上摇动，不稳定、不平衡感就更为强烈。比如，在一部介绍西班牙斗牛士的专题片中，拍摄一位著名斗牛士的斗牛实景时，就用了一个很成功的倾斜式环摇。画面随着野生公牛和斗牛士的运动，带有一定角度地追摇过去，只见天旋地转、人奔牛跑，看台上的观众也倾斜地旋转起来，非常直观、形象地再现了紧张、刺激而又略带血腥气的现场氛围。此外，现在有很多音乐电视作品，也大胆使用一些造型新颖独特的非水平摇摄镜头，以带来视觉上的冲击力和吸引力。

第四，摇镜头的特殊样式甩镜头，则善于表达一种紧急、不安的情绪。所谓甩镜头，就是指在一个稳定的起幅画面后，利用极快的摇速使画面中的形象全部虚化的摇镜头样式。甩镜头造成了画面中所有形象的虚化，因此甩镜头本身并不能提供和传播具体的画面信息。但是，它急速的运动样式，能够带来它所连接的前后内容间的不安、紧急等情绪。比如，在香港电影《无间道》中，当埋伏在警方和黑帮中的双方卧底斗智斗勇的时候，摄影师就多次使用甩镜头来表现在紧急和不安的情况下双方卧底的神情。再比如，在美国影片《石破天惊》中，尼古拉斯·凯奇所扮演的化学武器专家，在一次拆除毒气弹的过程中遇到了定时炸弹，恰恰这个时候，助手们又不能提供很好的帮助。为了表现事态的严重和紧急，画面中也大量使用了甩镜头。

6. 摇镜头是画面转场的有效手段之一。

摇镜头可以通过空间的转换、被摄主体的变换，引导观众视线由一处转到另一处，完成观众注意力和兴趣点的转移。具体说来，这种转场的方式，有很多种不同的类型和效果。

比如，随着下课铃声的响起，我们的镜头由教室里准备下课的学生摇向了窗外的学生食堂。下一个镜头就是学生们在食堂里打饭、吃饭的情景。这样的摇镜头，是通过连接两个相关联的空间来完成转场的。

而同样是下课铃声响起，假设我们的镜头由教室里准备下课的学生，摇向了教室墙壁上方的钟表。因为钟表距离镜头更近，所以虽然我们并没有调整景别，但是画面看上去像是从大全景变成了近景。这样的摇镜头是通过景别的转换来完成转场的。

我们还是以学生下课为例。下课铃声响起，摄影师站在教室的门口外，镜

头跟随一个手拿饭盒的学生,从教室里一直摇到了教室外。这个时候,另外一个学生不小心碰到了他,并急忙说着"对不起"跑了过去,于是我们的镜头就放弃了刚才拿饭盒的学生,而跟随着这个撞了人的学生摇向他跑去的方向,然后就发现那边站着的是从乡下远道而来的他的母亲。在这里,摇镜头通过更换线索人物,实现了场面和情节的转换。

当然,我们前面提到的甩镜头,也是一种有效的场面转换方式。只不过甩镜头所实现的场面转换,通常是大范围的时空变化。还是以学生下课为例。我们首先表现的是下课铃已经响过了,但是教室里的老师还没有下课,几个学生坐在座位上显得焦躁不安。这个时候我们就可以接一个甩镜头,然后时空从学校的教室,一下子来到了学校所在城市的火车站,一辆列车缓缓驶入,车上的学生家长在念叨着:"这孩子说来接站的,怎么没见人呢?"我们大家就都明白了甩镜头在这里的功能了。由此可见,甩镜头的转场功能,很少用来连接甩镜头自身的起幅和落幅之间的时空关系,而是通过这样一个运动样式,来连接上下两个镜头。甩镜头不过是一根纽带,它自身并不需要起幅或者落幅。

(三) 摇镜头的拍摄要求

1. 摇镜头要注重过程性的记录。

与推、拉镜头不同,摇镜头的拍摄通常不是对落幅的强调,而是对摇摄的过程性记录。换句话说,摇摄的内容呈现是随着镜头的运动逐渐展开的,它要求在镜头运动的每一帧画面中都有新的内容出现,而不是将运动的重点放在运动停止的落幅上。这种镜头运动的特点,类似于中国的风景绘画长卷,比如《清明上河图》。这幅世界知名的风景长卷,就像是一个展开的摇镜头。整个画卷的重点既不是画幅的开始,也不是画幅的结尾,而是画幅次第展开、绵绵不绝的影像流。无论是汴梁城外的风景,还是城内的商户,画卷展开的每一部分都应该包含吸引观众注意力的信息。摇镜头的创作也同样如此,尤其是那些持续时间较长、跨越空间面积较大的摇镜头。

2. 摇镜头在拍摄中要注重对现实时空的选择和重组。

推拉镜头同样具有对现实生活的选择问题,但是这种选择建立在点、面关系之上。推镜头是由一个整体的面来到一个具体细节的点,而拉镜头是由一个微观的点放大到一个宏观的面。摇镜头的选择则是从一个点来到另外一个点。这种点对点的关系使得摇镜头能够对原有的时空进行重组,而不只是进行选择性的呈现。这是在摇镜头拍摄中尤其应该注意的。比如,在纪录片《圆明园》中,开篇介绍的是法国国家博物馆中珍藏的清朝皇家画院的画师们临摹的当时圆明园景致的绘画样品,这些作品再现了圆明园曾经辉煌一时的历史。但是,

摄影师对这些绘画作品的拍摄，没有使用全摇的样式为观众呈现其创作的原始状态，而是使用了更小景别的近摇方式，通过摇镜头来重新建立这些绘画作品中景物之间的关系。这就在一定程度上打破了清朝画师对这些景物的布局，创造了摄影师理解的新的景物布局。这既是对原有时空的挑选，也是对原有景物关系的重组。这种拍摄方法尤其有利于在纷繁复杂的现实生活中建立点对点的直接关系，在群像中提炼人物之间的各种关系。比如，佛经中拈花微笑的故事，讲述的是佛祖释迦牟尼在宣法的时候，以一个拈花的动作来看众弟子中谁可以和他心心相通。这个时候，五百弟子中只有迦叶尊者一个人在微笑。显然在这样一个场面中，如果使用全景画面，我们很难从人群中看到独笑的迦叶。推拉镜头可以将迦叶突出出来，但是却无法建立他和释迦牟尼的关系。摇镜头在这个时候，就成为建立这种点对点关系的最好选择。

3. 摇摄的速度应与画面的内容和情绪相对应。

摇摄的速度也会引起观众视觉感受上的微妙变化，任何一个成功的摇镜头都离不开对摇摄速度的正确设计和精心控制。

追随摇摄运动物体时，摇速要与画面内运动物体的位移相对应，拍摄时应尽力将被摄主体稳定地保持在画框内的某一点上。如果两者速度不一致，摇得过快或过慢，运动物体在画面上就会时而偏左、时而偏右，显示出忽快忽慢的动态，迫使观众不断调整视线，容易造成视觉疲劳和不稳定感。

摇摄的速度还应该考虑到观众对画内事物的辨认速度，以及对画内有价值的形象的识别速度。对于不易识别、不易分辨、容易造成视错觉的物体，以及线条层次丰富、复杂的景物，拍摄时摇速应适当慢些；而对那些非重点表现区域，两个中心点、兴趣点之间的非主要物体的表现，摇速就应快些。当我们力图完全忽略两个中心点间的事物时，我们使用的就是甩镜头。由于甩镜头的表现重在形式而不是内容，因而拍摄时要求甩的部分（急摇的部分）一定要甩虚，否则从视觉上不能拉开各组事物的空间距离，就与间歇摇无区别了。拍摄时急摇的部分，应注意选择纵向线条丰富、较密集、有层次的景物，这样才容易得到好的效果。

在介绍和交代两个事物的空间关系时，摇速直接影响到观众对这两个事物空间距离的把握。慢摇可以将两个相距较近的事物表现得相距较远；反之，快摇可以将两个相距较远的事物表现得相距较近。这种远近距离感同时还伴有明显的感情色彩。

摇摄速度的快慢作用于人的视知觉即会产生一种情绪的变化，摇摄的速度要注意与画面情绪发展相对应。画面内容紧张时，摇速应相对快些；反之，画面

内容抒情时,摇速应相对慢些。可以说,对摇摄速度的把握,反映了一个创作者对电视造型语言的把握程度。

4. 摇镜头要讲求整个摇动过程的完整与和谐

摇镜头的全部美感意义,不在于单一画幅上构图的完整和均衡,而在于整个摇摄过程的适时与和谐。摇镜头不同于推拉镜头的构图方式,它并没有一个始终存在的画面视觉中心,画面的构图是随着画面内容的不断更换而不停调整的。这也符合大部分"移步换景"的摇镜头的要求,除了那些单纯用来建立两点之间关系的简单摇镜头之外。因此一般来讲,摇摄的全过程应当稳、准、匀,即画面运动平衡、起幅落幅准确、摇摄速度均匀。在用远景或全景景别拍摄摇镜头时,如无特殊表现意图,还要注意画面内地平线的水平。倘若起幅、落幅还算精美,中间的摇动却时断时续、磕磕绊绊,甚至画面构图不完整,则肯定会令观众十分反感,会破坏摇镜头的整体画面形象。例如,纪录片《大国崛起》中有一个拍摄荷兰海运博物馆的摇镜头。因为摄影师的机位是在博物馆大楼的45度斜角的位置,因此他可以通过摇镜头介绍博物馆正面和侧面两个方向的立体结构。这个摇镜头的起幅和落幅都是以远离摄像机的博物馆大楼来构图的,但是摇摄的过程中则需要经过距离摄像机最近的这座大楼的一角。如果我们只是保持起幅或者落幅的镜头角度,摇摄中途的这个部分的构图一定是不完整的。因此,摄影师在镜头运动到这个高点的时候,必须略微扬起镜头来以保证构图的饱满和完整,这正是摇镜头构图的关键所在。

总之,对摇镜头各个环节的处理应该有一个总体的观照。在条件允许从容地拍摄时是这样,在紧张的抢拍过程中也应是这样。不同的是,前者在拍摄时可以细心琢磨,后者需要的是凝平日之功于一发。

五、移摄

(一) 什么是移摄

所谓移摄,是将摄像机架在活动物体上随之运动而进行的拍摄。用移动摄影的方法拍摄的电视画面称为移动镜头,简称移镜头。除了一些特殊的移动摄影需要使用特殊的摄录设备外,一般条件下的移动摄影主要分为两种拍摄方式:一种是摄像机安放在各种活动物体上,诸如移动车、带脚轮的三脚架、升降车、摇臂等,随着活动物体的运动进行拍摄;另外一种是电视摄影师肩扛摄像机,通过人体的运动进行拍摄。

移动摄影是以人们的生活感受为基础的,实现的是人们边走边看的视觉体验。实际上,移动摄影是最具代表性的运动摄影类型,它的影像效果几乎可以

兼容我们前面介绍的三种运动摄影方式。比如，广义上说，通过机位移动实现的推拉镜头，实际上就是前移和后退的移动效果，应该也是移动摄影的一种类型。但是因为其视点的变化类似于变焦推拉的效果，因此我们就将其从移摄的范围中排除出去，合并在推拉镜头的类型中。这只是一种约定俗成的分类方式，在实际的创作中并不会给摄影师带来任何不便。拉镜头的视觉效果，概括地说就是一种机位不变的"浏览"效果。而移动摄影则可以通过机位的横向或纵向移动，实现相类似的浏览效果。不过，变焦推拉带来的空间压缩，以及拉镜头中的大远景全摇效果，是移动摄影无法模拟的。但是，这丝毫不能减弱移动摄影在运动摄影中的统治地位。目前通过数码影像制作出来的大量充满视觉冲击力的运动摄影效果，基本上都属于移镜头的范围。由此可见，移动摄影是一个涵盖面很大的镜头样式。很多独特的移动摄影类型，经常被人们单独命名，好像成为了一种新的运动镜头样式，比如，跟摄、升降拍摄，以及以被摄体为圆心展开的旋转拍摄。在本教材中，我们都将其归入移摄的范围，以免造成概念上的混乱。但是，这些内容我们都将在本节中分别论述。那么，我们首先要分析一下统称的移摄具有怎样的带有共性的画面特征：

第一，摄像机的运动使得画面框架始终处于运动之中，画面内的物体不论是处于运动状态还是静止状态，都会呈现出位置不断移动的态势。比如，用移镜头拍摄人民英雄纪念碑碑身上的浮雕，虽然纪念碑是屹立不动的，但画面中的浮雕却会表现出位移和连续运动的态势。

第二，摄像机的运动，直接调动了观众生活中运动的视觉感受，唤起了人们在各种交通工具上及行走时的视觉体验，使观众产生一种身临其境的感觉。特别是当摄像机的运动是用来描述一个人的主观视线，或者说摄像机所表现的视线就是节目中某个人物的视线时，这种镜头运动就具有强烈的主观色彩。移动镜头也正是由于它所具有的这种特点，而比剪辑的画面更富有参与感。

第三，移动镜头表现的画面空间是完整而连贯的。摄像机不停地运动，每时每刻都在改变观众的视点，在一个镜头中构成一种多景别、多构图的造型效果，这就起着一种与蒙太奇相似的作用，最后使镜头有了它自身的节奏。

第四，移动摄像是各种机位移动拍摄效果的总称，因此与推、拉、摇三种样式单一的运动摄影的特点不同。根据摄像机移动的方向不同，大致分为前移动（摄像机机位向前运动）、后移动（摄像机机位向后运动）、横移动（摄像机机位横向运动）、曲线移动（摄像机随着复杂空间做曲线运动）和升降移动（摄像机机位做纵向的上下运动）等五大类。

（二）移动镜头的功能和表现力

1. 移动镜头能够充分表现画面的空间感，创造出独特的视觉效果。

电视艺术是通过电视屏幕表现生活图景的，但是电视画面的表现范围却受到四边画框的严格限制，即便是推、拉、摇的运动表现，在突破画面边框限制的尝试中，也受到了运动方式单一的限制，不能够全方位地展现现实空间的立体感。移动摄像使电视画面造型突破这种限制成为可能。例如，在系列片《中华泰山》中，有一集要拍摄灵岩寺中被称为"海内第一名塑"的泥塑罗汉。在千佛殿中，这些罗汉的布局分为左中右三个部分，呈一个"凹"字形结构。显然，这样一个既具有纵深变化，又具有横向变化的空间无论是摇镜头、推拉镜头或者固定镜头，都不能完整而连贯地表现。最后，摄制组在"凹"字形结构的造像前铺上了带拐角的移动轨，让镜头面对每一个罗汉像依次横向移动，在拐弯的地方依靠移动轨实现流畅的过渡。随着镜头的移动，画面构图不断变化，千姿百态的罗汉在镜头不停的移动中，有机交织成一个整体，展现出海内第一名塑"以形写神，以神表情，以情现心"的特点，烘托出造像群的气势，创造出摇镜头和推拉镜头难以创造的造型效果和艺术气氛。

如果说横移动镜头在横向上突破了画面框架两边的限制，开拓了画面的横向空间，那么纵向移动镜头就是在纵向上突破了电视屏幕的平面局限，开拓了画面的纵向空间。纵向移动镜头向前或向后的移动，在电视画面中直接通过运动显示了画面的深度空间。在画面造型上，它不再仅仅依靠影调和透视这些平面造型的规律来表现立体空间，还利用镜头纵向运动，在运动中展示一个除了长和宽之外还有纵深变化的立体空间，给人造成一种强烈的时空变化感。例如，《骇客帝国Ⅱ重装上阵》中为了躲避电脑人的追击，崔妮蒂带着锁匠在高速公路上奔驰。数码特技结合实际的移动摄影拍摄，为我们带来了从未有过的视觉体验：镜头在来往的车流中疾驰，时而紧贴着大货车划过，时而钻入集装箱车底呼啸着穿过，时而急速掠过主人公，时而又追随着主人公的摩托车飞驰……纵向移动的"穿透"效果，真正让我们体会到了什么是纵深的运动感。

2. 移动镜头突破了平面构图的简单格局，具有多层次、立体化的造型能力。

在现实生活中，我们面前的视觉空间常常是复杂多变的。视域内景物之间相互重叠，使我们很难在一个视点上对整个空间有一个完整的认识。面对一些复杂的场面和场景，前面谈到的固定画面、摇镜头、推镜头、拉镜头，在造型表现上都显得"力不从心"，有很大的局限性，而用移动摄影的表现方式就有"如鱼得水""游刃有余"的优势。移动摄影使摄像机摆脱了定点拍摄方式，摄像机可

以在所能进入的空间里，随意运动并通过多角度、多景别、多构图画面，对一个空间进行立体的、多层次的表现。同时，移动镜头还可以逐一展现景物，有时只要稍稍改变一下摄像机的位置或角度就能形成一个全新的、引人注目的构图。从某种意义上讲，移动镜头与推、拉、摇镜头相比在空间表现上具有更大的自由度，它的最大优点在于对复杂空间的表现的完整性和连贯性。比如说，在一则表现2007年发生在西西里岛的足球惨案的新闻里，由于地点是因球迷拥挤、踩踏以致倒塌的球场看台，加之警卫人员、救援人员等来往穿梭，现场一片狼藉和混乱。记者拍摄时用了一个很长的移动镜头，只见画面中时而穿过忙碌的医护人员，时而划过地上的死难者，时而绕过被挤得变形的看台铁丝护栏网……这个镜头非常好地记录和表现了灾变后的现场实况。再比如一些大型运动会的开幕式上，拍摄大型团体操表演时，摄像师常常会进入表演的行列中拍摄一些移动镜头，以表现团体操方阵内部的阵形变化和众多表演者的具体情况，有一种很强的动感和纵深感。倘若只用推、拉、摇等镜头，则难以再现出团体操的局部层次感和内部的纵深变化。

　　实际上，移动镜头的这种造型能力，就是在一个镜头内部实现了我们前面所提到的电视摄影角度选择三个方面的关系，也就是距离关系、方向关系和高度关系的集合。换句话说，移动镜头的立体化构图样式，就是在以被摄体为球心的无数个同心球的球面上自由转换，它所能带来的视觉体验是远远比现实生活中人眼的视觉感受更刺激的。

　　例如，《骇客帝国Ⅱ重装上阵》中有一个表现救世主尼欧与能够自我复制的电脑人搏斗的场景。越来越多的电脑人涌入了一个小花园。尼欧在这些电脑人中，手持一根从地上拔出来的钢棒，在人群中横扫千军。这个画面是由一个连续的运动镜头构成的，但是却充分展现了运动镜头对各种角度样式的综合运用。在这个镜头的开始，尼欧持棒跳了起来。这个时候，镜头首先是从电脑人的视角看到了远处的尼欧，然后迅速地接近主人公，并随着主人公飞上了空中。与此同时，镜头还围绕主人公做了一个180度的旋转拍摄。随着镜头在空中与主人公的一次近距离接触之后，又再次远离形成一个俯视视角，看到尼欧落向下面众多的电脑人。然后，摄像机以一个降镜头拍摄到尼欧的中景。随着尼欧一棒将一个电脑人打得横飞出去，摄像机对这个电脑人做了一个反向的远离镜头。在尼欧又棒击两个电脑人之后，摄像机随着尼欧舞棍的一个横扫动作，也做了一个以他为圆心的旋转，并逐渐远离以便看到周围纷纷跌落的电脑人。当另外一个电脑人冲上来想和尼欧搏斗的时候，摄像机又从远离的位置前移到了主人公的身边。当这个电脑人被棍子打得横飞出去的时候，摄像机也随

之远离,并从尼欧的背面形象旋转到了他的正面形象,继续新的镜头运动……这是一个给观众留下了深刻印象的运动镜头。我们可以通过上面对这个镜头各种运动样式的分析看出,其实这个运动镜头就是将摄像机角度选择的三种关系,恰当地融入了各种运动样式的创作中,从而给予观众超乎想象的空间运动感和视觉冲击力。展现在观众面前的不再是一个只有水平轴和垂直轴的平面空间,而是一个随着纵深轴的变化而不断变化的立体结构样式。

在这样的结构中,并没有固定的前景和背景的关系。前景和背景是可以随着镜头运动不断地互相转化的。同时,随着对画面纵深轴的挖掘,无数个原本是平面的结构样式就会成为纵深方向上的无数个层次,通过对前一个层次的"穿越"或者"掠过",总会有新的空间在你面前"豁然开朗"。这种镜头效果在纵深移动的镜头中尤其明显。

例如,在纪录片《圆明园》中,有一个描述康熙皇帝在圆明园中第一次见到自己的孙子弘历的情景。牡丹花丛中的弘历正在舞剑,摄影师通过机位的运动,让处于花丛后面的弘历在遮挡的前景后显露出来,同样的手法也应用在看到弘历后非常满意的康熙身上。这样的做法使得原本固定的前景和主体位置都产生了戏剧化的位移效果,从而使观众在欣赏的时候产生一种"拨云见日"的探索感。这种画面层次的变化运动也是现在 Flash 动画中经常使用的方式,它可以在简单的平面运动中营造纵深的立体感。

又如,2006 年的国产影片《云水谣》以其开头长达 6 分钟的运动长镜头而为人们津津乐道。这个镜头介绍的是 20 世纪 40 年代台湾地区的民俗风貌。镜头从街边一个顾客盈门的擦鞋店开始,掠过热闹非凡的街道,来到了楼上正在演出的戏台,穿过厅堂,又带领观众欣赏了有声有色的布袋戏表演。随后,镜头在这座城市的大街小巷中穿梭,市井风貌、婚嫁场面、年轻人谈情说爱或小孩子在里弄中放风筝的场景都在这个镜头中一一展开。应该说,这些生活场景和市井风貌,如果停留在一个观察点来看,每一个镜头都是构图精美的画面,但是运动镜头将它们串在了一起,它们共同构成了一个镜头的不同画面层次,层层叠叠不断翻新。

3. 移动摄像通过有强烈主观色彩的镜头表现,能够创造出真实感、现场感和参与感。

移动摄影使摄像机成为一个活跃的因素。机位的运动,直接调动了人们在行进中或在运动物体上的视觉感受。有时摄像机所表现的视线是画面中某个人物的视线,观众以该人物的角度"目击"或"臆想"其他人物及场面的活动与发展,观众与画面中主人公的视线合一,从而产生与该人物相似的主观感受。

比如，在恐怖片或者惊悚片中，摄像机经常会取代剧中人物的视野，让观众"亲身"体验探索恐怖地带的那种氛围。当镜头在黑洞洞的古墓中行走，或者在凶案现场探索，那种镜头取代眼睛的视觉效果，会让观众产生极强的现场感和参与感。尤其是当画面的景别较小，而前景位置上有些"诡异"的事物又突然出现的时候，往往会让一些胆小的观众吓得惊叫起来。这足以说明移动镜头作为主观性镜头的表现力。

电视新闻摄影记者在新闻现场，运用移动摄影可以将观众的视点"调度"到摄像机镜头的位置上（也就是"调度"到新闻现场），让电视观众的视线与电视摄影记者的视线统一。比如在《焦点访谈》播出的《深圳书市为何火爆》中，记者为表现书市中拥挤的人群和人们求知的热望，拍摄了这样一个移动镜头：摄像机如同人一样艰难地"穿行"于书市大厅之中，只见画面中满是排队付款或低头看书的人，由于现场实在拥挤异常，摄像机还时常"躲闪"着避免撞到只顾埋头看书的入迷者。观众好像是随着摄像机的运动"进入"到那种特定的情境中，仿佛也在人群中穿梭浏览。又如，央视《每周质量报告》节目，通常使用隐蔽的拍摄方式来揭露造假者的行径。这些偷拍机通常被放在记者随身携带的小包里，以运动镜头的样式记录造假的全过程。比如在《劣质香肠猫腻多》这期节目中，运动镜头代替观众去造假车间走了一趟：工人正用铁锹把地上的肉泥铲进铁桶；造假者超剂量使用发色剂和防腐剂亚硝酸钠；调色剂"食品红"和防蚊蝇的药水被用来制造伪劣香肠……这些让人胆战心惊的影像给予观众身临其境之感。

充分利用移动摄影所表现出来的现场感和参与感，通过造型的手段最大限度地表现纪实效果和真实性，是每一个电视新闻记者在新闻纪实性节目拍摄中应注意的重要问题。

4. 移动摄影可以利用视点的多样化，模拟出各种运动条件下的视觉效果。

随着电视技术的不断发展，电视摄录设备日益小型化、轻便化、一体化，移动摄影的形式也越来越丰富，向着多样化、多视点方向发展。许多电视摄影师为寻找新的运动形式，进行着大胆的实践。各种形式的移动摄影使摄像机无所不在、无处不拍，极大地丰富了电视画面的造型形式和表现内容。摄像机的解放，带来了视点的解放，它使电视艺术具有自己更加独特的造型特点。

例如，BBC制作的纪录片《人体漫游》，就利用内窥镜让镜头走进人体，让我们的视线能够在血管中、食道中、肠胃中，甚至心脏和肺中亲历生命所创造的奇迹。法国导演雅克·贝汉凭借《小宇宙》，让我们感受了固定镜头带来的昆虫神奇的视角，而他的另一部作品《迁徙的鸟》，则让我们跟随着运动镜头与鸟

儿一起飞翔,第一次全方位地感受了什么是真正的"鸟瞰"。这一视点的开发,也让我们对航拍有了全新的认识。

随着数码影像技术的蓬勃发展,运动镜头的视野也被最大化地开发出来。以中国的纪录片为例,《圆明园》以运动镜头的样式复现了当年圆明园盛极一时的壮观景象;《1405 郑和下西洋》以运动镜头重塑了浩浩荡荡的郑和船队乘风破浪的情景;《新丝绸之路》在一个运动画面中将新疆龟兹的古代壁画历经风风雨雨的千年沧桑变化形象地展现了出来;《大国崛起》的片头也是用一系列的运动镜头将五百年来陆续崛起的世界大国串联在一起,给人以视觉上的震撼。

(三) 几种特殊的移动镜头

在移动镜头的范围内,除了以上这些共有的特点和功能外,还有几种比较独特的运动镜头样式,经常被业内人士和观众们另眼相看。这就是跟摄、升降拍摄和旋转拍摄。在这里我们也把它们单独拿出来给大家做一个分析。

1. 跟摄。

跟摄是摄像机始终跟随运动的被摄主体一起运动而进行的拍摄。用这种方式拍摄的电视画面称为跟镜头。跟镜头大致可以分为前跟、后跟(背跟)和侧跟三种情况。前跟是从被摄主体的正面拍摄,也就是摄影师倒退拍摄,背跟和侧跟是摄影师在人物背后或旁侧跟随拍摄的方式。

具体来说,跟镜头在移动摄影中的独特功能包括:

第一,跟镜头能够连续而详尽地表现运动中的被摄主体。它既能突出主体,又能交代主体的运动方向、速度、体态及其与环境的关系。跟镜头是通过摄像机跟随被摄体一起移动的拍摄方式,它用画框始终框住运动中的被摄体,将被摄体相对稳定在画面的某个位置上,形成一种对动态人物或物体的静态表现方式,使被摄体的运动连贯而清晰,有利于展示人物在动态中的神态变化和性格特点。

比如,凤凰卫视与北京电视台合作拍摄的反映北京 2003 年抗击非典型性肺炎的纪录片《北京一日》中就有大量的跟拍镜头。其中,最为典型的就是时任北京市代市长王岐山前往清华大学慰问学生的段落。画面中,王岐山一边前往学生集中的会场,一边回答记者的提问。摄影师为了保证王岐山在画面中始终保持一个正面形象,采用了前跟的拍摄方式,于是观众在这个相对稳定的景别中,能够看到运动中的王岐山面对记者的提问镇定自若的神情和动作。在当时,这样的画面内容对于稳定民众的恐慌情绪具有非常重要的意义。

第二,跟镜头跟随被摄体一起运动,主体形象在画面中不变,而其所在的背

景环境却处于不断的变化中。因此,跟镜头除了能够表现主体形象的变化外,还有利于达到以主体形象为线索串起不同时空的目的。比如,在一部表现上海下岗工人自强创业的电视片中,记者跟随一个下岗男青年到他自办的家电修理铺拍摄采访时,运用了一个跟镜头。画面从这个男青年走进家居的弄堂开始跟起,跟着他穿过狭窄的弄堂,来到他父母的一间旧屋,又跟着他爬上低矮的阁楼,这才到了他居住的不足4平方米的小屋,只见里边摆满了电子仪器和待修的家用电器等。观众通过这个跟镜头了解到这位下岗男青年工作环境和居住环境的简陋,因此更加希望了解他如何在这样的条件下自强不息地创业。

再以法国导演雅克·贝汉的纪录片《迁徙的鸟》为例。在这部纪录片中,很多镜头都是以迁徙中的候鸟为线索来拍摄具有不同地理风貌的景观。观众时而看到浩瀚的大海,时而看到茂密的雨林,时而置身冰天雪地的极地,时而又处在酷热难当的沙漠。这些原本没有任何联系的时空,在候鸟迁徙的引领下反而成为一个前后连贯的序列。观众不仅和候鸟一起经历了迁徙,也领略了地球上不同的自然景观。在这样的镜头中,以哪种候鸟作为线索并不重要,重要的是由线索所串接起来的背景环境的变化。

第三,从人物背后跟随拍摄的跟镜头,由于观众与被摄人物视点的同一(合一),可以表现出一种主观性镜头的效果。摄像机以背后跟随的方式拍摄,使镜头表现的视向就是被摄人物的视向,画面表现的空间也就是被摄人物看到的视觉空间。这种视向的合一,将观众的视点调度到画面内跟着被摄人物走来走去,从而产生一种强烈的现场感和参与感。在电视新闻片中,常见到摄像机镜头跟随记者、新闻人物或节目主持人走向新闻现场,走向采访对象,走向被介绍物体,将观众的视线"带"进新闻现场,"带"到采访对象或被介绍的物体跟前。这些都是在新闻节目中积极运用背跟方式的结果。比如,在系列片《望长城》中"寻找王向荣"的段落里,镜头跟随主持人焦建成而运动,只见焦建成时而上坡,时而下沟,时而向村娃打听地址,观众似乎也进入到场景中焦急地找寻着"歌王"王向荣。

第四,跟镜头对人物、事件、场面的跟随记录的表现方式,在纪实性节目和新闻节目的拍摄中有着重要的意义。跟镜头中被摄人物的运动,直接左右着摄像机的运动。摄像机跟随被摄人物拍摄的方式使得摄像机的运动是由于人物的运动而引起的。这种被动记录的表现方式,不仅使观众置身于事件之中,成为事件的"目击者",还表现出一种客观记录的"姿态"。它使我们从画面造型上感觉到电视摄像记者置身于事件现场,不是事件的策划者和组织者,而是事件的旁观者和记录者。比如,纪录短片《潜伏行动》记录了我武警突击队员击

毙罪行累累、民愤极大的犯罪团伙头目刘某的过程。在整个"设伏"、"追击"、"毙敌"的实战中,电视摄影师始终跟随拍摄,尽管有时因跑速太快而造成画面的颠晃,但却表现出极强的真实性。观众从跟镜头中看到我武警战士荷枪实弹地迅即包围刘宅,看到战士们牵着警犬快速追击受伤逃窜的刘某,直至最终将其击毙。可以说,这些真实感极强的跟镜头是非常珍贵的。

在电视新闻摄影中,不干涉拍摄对象,是保证电视新闻真实性的重要环节。我们应当在电视新闻摄影中,大力提倡记者对新闻人物和事件"跟踪追击"、"围追堵截"等"被动"式的记录表现方法。在这方面,跟镜头所表现出的摄像机追随人物和事件的被动式画面造型效果,是加强电视新闻画面真实感的有效方法。

2. 升降拍摄。

所谓升降拍摄,就是摄像机借助升降装置等一边升降一边拍摄的方式。用这种方法拍到的电视画面叫升降镜头。升降拍摄是一种较为特殊的运动摄影方式,我们在日常生活中除了乘坐飞机、缆车或者建筑工地、大型商场的升降电梯等情况外,很难找到一种与之相对应的视觉感受。可以说,升降镜头的画面造型效果是极富视觉冲击力的,能带给观众新奇、独特的感受。

升降拍摄通常运用摇臂,或在升降车和专用升降机上才能很好地完成。我们有时候也可肩扛或怀抱摄像机,采用身体的蹲立转换来升降拍摄,但这种升降镜头幅度较小,画面效果并不明显。升降镜头在做上下运动的过程中也形成了多视点的表现特点,其具体运动方式可分为垂直升降、斜向升降、不规则升降等。

一般来说,升降拍摄在新闻节目的拍摄中并不常见,而在电视剧、文艺晚会、音乐电视等的摄制中运用得较为广泛。这大概也跟升降镜头对特殊升降设备的依赖性不无关联。但是,随着现场直播节目和演播馆访谈类节目的日益普及,升降拍摄已经逐渐成为一种电视摄影中常用的拍摄方式。因此,掌握升降拍摄的技巧,成为电视摄影师必须完成的功课。总结起来,升降镜头在画面造型上有以下一些显著特征:

第一,升降镜头的升降运动带来了画面视阈的扩展和收缩。摄像机的机位就如同人的站位。所谓"登高而望远",当摄像机的机位升高之后,视野向纵深逐渐展开,还能够越过某些景物的屏蔽,展现出由近及远的大范围场面。而当摄像机的机位降低时,镜头距离地面越来越近,所能展示的画面范围也渐渐狭窄。

第二,升降镜头视点的连续变化形成了多角度、多方位的多构图效果。在

一个镜头中，随着摄像机的高度变化和视点的转换，可以给观众以丰富多样的视觉感受。比如有一个陕北腰鼓队的集体表演，是在黄河的壶口瀑布边进行的。摄制人员运用升降设备，拍摄了这样一个镜头：画面开始是一个腰鼓队员欢蹦乱跳、笑逐颜开的全景镜头，然后逐渐向侧后方升起，画面由个体到群体，又由群体转换到壶口瀑布入画后的大全景场面，只见众人齐舞、飞瀑急流，非常好地表现出了那种欢天喜地的气势和民族振兴的雄心。这个镜头从单人到众人，再到人河共容的画面转换是一气呵成的，构图样式的变化和运动形式的应用与所表现的内容和主题非常吻合。我们可以利用升降镜头中构图连续转换的特点，通过造型上的变化传达出情绪的波动和情感的变化。

基于这样的镜头特征，升降镜头的功能和表现力主要表现在以下几个方面：

第一，升降镜头有利于表现纵深空间中的点面关系。升降镜头视点的升高、视野的扩大，可以表现出某点在某面中的位置；同样，视点的降低和视野的缩小能够反映出某面中某点的情况。比如说，电视剧中表现战争场面时常常用到升降镜头，假设画面从战壕中发出射击命令的军官升起来，展现出整个壕沟里应声开枪迎敌的众多战士，这就说明了"点"（军官）与"面"（士兵）的相互关系。再比如晚会中歌伴舞的节目中，也可以从众多伴舞者的大场面起幅把镜头向演唱者降下去，表现"众星"（面）捧"月"（点）的表演实况。又如足球比赛的现场直播，往往在球门背后会设置一个摇臂来实现升降镜头的拍摄。当守门员向球场开出大角球的时候，镜头就会从守门员的视线高度逐渐升到足球场的全貌，这是一个球门的点到球场的面的过渡。相反，当对方的前锋带球高速行进，逼近球门并射门的时候，原本升在高点的镜头，就会随着球的逼近而逐渐降下来。在球射向球门的时候，镜头就会与守门员的视线齐平，让观众感受足球迎面而来的视觉冲击。这样的降镜头，是从球场的面落实到球门甚至足球本身的点的过程。

第二，升降镜头常用来展示事件或场面的规模、气势和氛围。升降镜头能够强化画内空间的视觉深度感，引发高度感和气势感。特别是在一些大场面中，控制得当的升降镜头能够非常传神地表现出现场的宏大气势。比如，纪录片《中华泰山》为了表现泰山的登山之路，实际上是在从岱庙到南天门的中轴线上进行拍摄的。摄影师采用了升镜头的样式，从岱庙正阳门的大门逐渐升起来，我们的视线从被遮挡的岱庙围墙中解脱出来，逐渐看清了整个岱庙经过正阳门、配天门、仁安门、天贶殿到厚载门的中轴线，并进而看到岱庙的中轴线与以岱宗坊为起点的登山之路的契合关系。这个镜头在传达了中国传统的中轴

线思想的同时,让观众的视线由低到高,由窄到宽,视野不断扩大,产生心旷神怡、荡气回肠的感受。

第三,镜头的升降可实现一个镜头内的内容转换与调度。在升降镜头从高至低或从低至高的运动过程中,可以在同一个镜头中完成不同形象主体的转换。比如,升镜头中较远的景物或人物最初被画面中的形象所遮挡,随着镜头升起后逐渐显露出来。反之,降镜头可以实现从大范围画面形象向某一较近的形象的调度。举例来说,升镜头的起幅画面中两个日本监工正在树荫下吃西瓜,随着镜头升起,这两人出画,观众看到了在不远处的采石场里,众多中国劳工正顶着烈日拼死干活。在电视剧中这样一个镜头的意蕴并不难懂,这种画面主体形象的调度也不难实现。换言之,如果把上述升镜头的顺序颠倒过来用降镜头加以表现,也就完成了从"中国劳工"到"日本监工"的形象调度和内容转换。

第四,升降镜头可以表现出画面内容中感情状态的变化。升降镜头视点升高时,镜头呈现俯角效果,表现对象变得低矮、渺小,造型本身富有蔑视之意;视点下降时,镜头呈现仰角效果,表现对象有居高临下之势,造型本身带有敬仰之感。这种俯仰角度的情感效应与固定的俯仰镜头是一致的,但升降镜头感情状态的变化却是在连续的升降运动中得以表现的,因此又与前者有很大程度的不同。例如,在电视连续剧《士兵突击》中,主要角色许三多是一个典型的"一根筋",他的座右铭就是"好好活就是做有意义的事,做很多很多有意义的事"。到了钢七连后,作为装甲侦察兵,他竟然还晕车。为了克服晕车,许三多利用休息时间,在副班长的指挥下一次次地在单杠上旋转,又一次次摔下来,五班的其他人在宿舍里隔窗看着。这时候镜头缓缓升起,他变得越来越小,空间与人的比例越来越大。这种镜头运动表现出了许三多孤独、被冷落的尴尬情境,显示出他与战友的差距。

3. 旋转拍摄。

所谓旋转拍摄,也可以称为弧形运动镜头,是指摄像机以被摄体为圆心,以摄像机与被摄体之间的距离为半径做圆周运动的拍摄方式。旋转拍摄的广泛应用是近几年才开始的。但是,其表现出来的独特的视觉效果正在被越来越多的人所关注。旋转拍摄的镜头特点可以分为以下几点:

第一,旋转拍摄的主体对象确定,因为镜头是围绕这个主体具体展开的,因此旋转拍摄能够展现被摄主体各个侧面的造型特点,可以赋予静止不动的被摄体以动感。比如,巴西里约热内卢的巨大耶稣雕像,是举世闻名的杰作。这座38米高的耶稣雕像,张开的双臂也有28米长。它已经成为巴西的一个象征。

很多影视作品在拍摄这座雕像的时候，无一例外地选择了旋转拍摄的方式。旋转的镜头不仅赋予雕像活跃的动态，也将耶稣为普天下劳苦大众献身的"救世主"的形象表现得淋漓尽致。

第二，旋转拍摄能够展现被摄主体周围360°的立体空间，因此能够全面地介绍被摄主体所处的环境。它以一种全景扫描的方式，带来一种视野的无限放大效果。人眼正常视角约为水平90°，垂直70°，但人类从没停止过对宽广视角的追求。旋转移动的拍摄方式显然能够满足人们的这一要求，因此具有极强的视觉吸引力。

第三，旋转拍摄的旋转半径的改变能够带来更明确的内容选择性和指向性。比如，一个人走在大街上，我们的镜头从背后拍摄了他的全景，用来交代他与周围环境的关系。这个时候，我们的身后有人呼唤他的名字，于是我们的镜头迅速地向拍摄对象靠近并且同时做一个弧形的旋转，来到这个人的前侧面拍摄特写，以表现他听到有人叫他之后的神情变化。然后，在这个人转过头去的同时，并没有停止下来的旋转镜头继续旋转到这个人的背面角度（也就是这个人没有回头时的正面角度），并且同时远离拍摄对象，以他为前景来拍摄呼唤他名字的人的形象。这样的一个旋转镜头显然能够通过旋转半径的变化对景别进行良好的控制，进而实现对画面内容更加精准的选择和传播。我们前面提到的《骇客帝国Ⅱ重装上阵》中尼欧与一群电脑人搏斗的运动镜头就是这一镜头特点的集中体现。

针对旋转拍摄的这些镜头特点，我们可以对这一独特的运动镜头的功能作如下总结：

第一，旋转拍摄可以对拍摄对象的形象进行全方位的观察和记录，因此对于那些不同侧面造型特点有较大差别的主体形象比较适合。比如，在纪录片《圆明园》中，采用旋转拍摄的方式拍摄了通过三维动画来复现的圆明园西洋景区的大部分建筑物，以使观众对这些景观产生全方位的立体认识。比如表现方外观、大水法的很多镜头都是依靠旋转镜头来实现对其空间结构的立体呈现的。实际上，旋转镜头所呈现的全方位的立体结构，不过就是将角度的方向关系的各种类型在一个运动镜头中进行了综合呈现，这种表现手法类似于升降镜头，是将高度关系的各种表现力集中在一个镜头中。与各种角度的静止画面表现不同的是，运动镜头还可以赋予静止的物体以动态的美感。比如，类似司母戊大方鼎之类的文物，虽然厚重而敦实，但是给人的感觉却是笨重而呆板。运用旋转镜头进行拍摄，一方面能够给予观众一个立体化的全面印象，另一方面则可以将这个笨重的大家伙表现得充满了灵动之气。

第二，旋转拍摄可以在突出主体形象的同时，全面地介绍主体形象周围的环境。旋转拍摄是围绕一个拍摄对象的弧形运动。在不断变换的背景前，唯一不变的就是画面的主体，因此旋转拍摄对于这一主体是有强调和突出作用的。当然，除了对主体的各个侧面的立体展示外，这种运动样式也有利于表现主体周围立体的空间结构。它实际上是用移镜头的方式实现了摇镜头的"浏览"功能，因此能够突破摇镜头视点固定的局限，展开更具立体感的空间纵深。360°的环形运动对主体周围的所有景物的美感都会提出很高的要求，同时也无法隐藏摄制组的存在，因此难度很高。在实际的创作中，交代环境的旋转镜头，通常都不会完成360°的环绕运动，而是在实现了所需要的运动效果后，就适可而止了。比如，在纪录片《圆明园》中，对雍正皇帝建造的具有浓重政治意味的"卍"字房和"田"字房，以及乾隆皇帝模仿海上仙岛建造的方壶胜境的周边环境的介绍，都利用了旋转拍摄的这一特点，因此给人以很深刻的印象。

第三，旋转镜头可以通过机位的转动，实现摇镜头无法实现的场面调度。我们在此前的内容中提到，摇镜头的转场是点对点的调度。但是这种调度，受到摄像机视点固定的影响，很难调度超过180°视角的空间关系。然而，旋转镜头却可以利用镜头的移动轻松实现这种效果。比如，在电影《罗拉快跑》中，当罗拉跑过街口的时候，差点儿与一辆大货车撞在一起，大货车的司机连声咒骂。这个时候，镜头给到了罗拉的正面表情。她神情茫然，因为没有在银行找到父亲，她还是没有找到救男友的办法。接着，镜头从罗拉的面部表情跟随她的视线向画面左端旋转，街道的背景被大货车所取代，然后镜头继续作弧线运动划过大货车，远处赫然出现了一座赌场。罗拉想去那里碰碰运气。显然，按照画面的空间结构来看，旋转了180°的这个镜头所交代的赌场，实际上就在开始的时候面向镜头站立的罗拉的对面。但是即便是这样的关系，摇镜头也很难将这两个点连接在一个镜头中。然而，旋转镜头不仅能够完成这样一个充满空间表现力的场面调度，而且在保证罗拉不可动摇的主体地位的同时，将罗拉、大货车以及赌场的关系交代得清清楚楚。在随后的一个段落里，罗拉的男友终于追上了骑车逃跑的拿了他钱的流浪汉。这个时候，一个不停旋转的运动镜头，不断地更换着两个面对面站立的人的主次关系。我们时而看到气喘吁吁的流浪汉狼狈的状态，时而看到持枪拦住他的罗拉男友复杂的神情。这些交错的场景在一个镜头中不断地继续发展着。这样的叙事效果，摇镜头完全无法实现，而在固定镜头中，需要在后期编辑时不停地更换反打镜头来实现。但是在旋转镜头中，如此的场面调度在拍摄的时候就能轻松实现，完全不需要后期的编辑，同时还能够保证镜头叙事的流畅和连贯。

第四，旋转镜头本身具有很强的感情色彩。慢速的旋转镜头能够带来舒缓的运动节奏，就像是一首悠扬的古乐给人以轻松而又惬意的感受。然而，一旦旋转的速度加快，这种镜头却能够带来完全不同的感情色彩。比如，在电影《泰坦尼克号》中，露丝在船上第一次参加了平民百姓的聚众狂欢。当她和杰克手拉着手在舞台上快速旋转的时候，摄影师分别以杰克和露丝的视角作了一个旋转镜头的运动。高速运动的周围环境已经幻化为五彩的线条，画面中唯一清晰的形象，就是兴高采烈的露丝和杰克。这个让人有些眩晕的镜头样式，实际上也是在表达这对恋人眩晕般的情感。而在影片《罗拉快跑》中，马上要离开房间的罗拉，在想着如何能够帮到男友。这个时候，镜头不停地围绕罗拉旋转，房间周围的景物因为机位快速的运动迅速地在画面划过，只有镜头中心的罗拉始终是一个清晰的形象。她面部的神态让我们感受到她在做激烈的思想斗争，旋转的运动带来的潜台词是彷徨的心态和纷乱的思绪。由此可见，旋转镜头是一种主观性很强的运动镜头，它所表达出来的是创作者明确的主观思想和情感流露。因此，旋转镜头在实际创作中需要谨慎使用，不然就会让观众感觉小题大做或者强加于人。

（四）移动镜头的拍摄要求

作为运动摄影最具代表性的镜头样式，移动摄影的拍摄也是所有运动镜头中最为困难的。在其充满视觉表现力的背后，需要摄影师付出辛勤的汗水。具体说来，为了实现移动镜头拍摄的良好效果，除了遵守所有的运动镜头都应该遵守的平、稳、准、匀的要求外，我们在实际操作中，还需要注意以下几个方面的问题。

1. 注重对画面空间环境的选择和利用。

移动镜头善于表现画面的空间感和立体感，因此在拍摄的时候，首先应该选择具有空间表现力的现场和环境。比如，在上海的街巷里弄或者老北京的胡同里施展移动镜头的表现力，远比在一望无垠的大沙漠或者碧波荡漾的大海中更有说服力。因为前者的空间受到环境的阻隔，能够产生出更多变的空间形态和运动样式，而后者则缺少空间的变化，虽然移动镜头同样可以通过升降等运动样式展现出不一样的视觉效果，但是比较起来其功能的实现会大打折扣。又如，我们要表现城市街道的情况。如果移动镜头仅在一条笔直的街道上做移动拍摄，就不如在十字路口完成的对两条街道的移动调度更有表现力。我们表现公司里职员的日常工作，在一个房间里的移动镜头，就不如在各个房间里穿梭的镜头的视觉效果更强烈。

2. 注重运动样式的变化和节奏。

与其他的运动镜头运动样式单一的特点不同，移动镜头本身包含非常丰富

的运动样式。因此,在实际创作中,应该注重对各种运动样式的综合运用,以创造出更具视觉冲击力的画面效果。

比如,在影片《罗拉快跑》中,镜头一直以跟随拍摄的方式,记录跑去救男友的罗拉的身影。虽然摄影师运用了侧面、正面和背面的跟随方式,并且也使用了全景、中景和特写的景别变化,但是这些在路上不停奔跑的镜头,还是很难给观众留下深刻的印象。在一个街角,罗拉不小心撞到了一个对面走来的推小孩的中年妇女。这里的镜头运用带给观众耳目一新的感受。这个镜头的具体操作是这样的:首先,镜头在罗拉的正面快速地后退,以配合罗拉正面跑来的运动样式。然后在路口,摄像机改变了正面跟随的状态,转换视角为背后跟随,这个时候我们看到向远处跑去的罗拉,不小心撞到了迎面走来的推小孩的妇女的肩膀,两个人都撞得一个趔趄,妇女转过头去对跑远的罗拉破口大骂。这个时候,镜头继续跟随罗拉向前运动,但是当来到这个妇女面前的时候,镜头从罗拉的背后做旋转运动,让观众从罗拉的后脑勺看到这个妇女的面部表情,继而又跟随这个妇女,向前移动了几秒钟,然后镜头就切入了关于这个妇女今后命运的一组图片画面。这个移动画面实际上结合了前跟、背跟、旋转和前移四种不同的运动样式,因此远比单一的背跟镜头更加具有视觉效果和立体感。

3. 注重摄像机运动与画面主体运动的呼应关系。

移动镜头是以机位运动为基础的运动镜头样式。当它记录静止的拍摄对象时,可以通过自身丰富的运动样式赋予拍摄对象以全新的意义,比如我们前面提到的巴西里约热内卢的高38米的耶稣雕像。这个时候,我们只需要关注摄像机自身的运动对拍摄对象的表现就可以了。但是,当我们拍摄的画面主体自身也在运动的时候,协调摄像机的主观运动和拍摄对象的客观运动之间的关系,就成为移动摄影必须要解决好的重要问题。这主要包括两个方面的内容:

一方面,我们要对画面主体的运动方向和运动速度进行预判,以保证画面良好的构图和造型。比如,在表现竞速运动的比赛中,比如男子110米栏的比赛,就会有一个移动摄像机和运动员们一起起跑,也一起到达终点。如何保证画面中的人物处在一个恰当的构图位置上就成为拍摄的重点。如果跟丢了或者人物在画面中的位置在前后不断地调整,这个画面的表现力就要大打折扣了。在这方面,应该说《罗拉快跑》的摄影师做得非常出色。

另一方面,摄像机的运动应该与主体的运动形成相辅相成的关系,它们之间应该相互配合而不是简单的一个依附于另外一个。跟拍的稳定构图应该是移动摄影处理主体运动和机位运动关系的基础,而不是全部。一个富于创造力的移动镜头会对主体运动产生反作用,而不是亦步亦趋的伴随。比如,我们经

常在追逐画面中看到，当快速奔驰的汽车在街头横冲直撞的时候，为了展现疯狂的汽车与周围环境的关系，往往需要使用升镜头。通常，镜头在狂奔的汽车入画的时候就开始了升起的动作，随着镜头的升起，我们会看到刚刚入画的汽车把前面秩序井然的街道弄得人仰马翻，乌烟瘴气。直到这辆汽车出画，升镜头也就结束了。显然，画面中的汽车从出现到消失，是升镜头起始和终止的标志，因此移动镜头需要和汽车的运动相配合。但是另一方面，升镜头运动的速度要考虑整体画面内容呈现的效果，而不能只考虑汽车的速度。它的运动节奏不能太快，否则观众无法看清；也不能太慢，否则当汽车出画的时候，镜头的场面还不够壮观，升镜头的作用就体现不出来。因此，这个移动镜头一方面要配合运动主体的运动，另一方面也要遵循升降镜头自身的规律。当这两方面实现良好配合的时候，镜头的表现力才能达到最佳。

例如，在《骇客帝国Ⅱ重装上阵》中，崔妮蒂带着开锁匠在高速公路上飞驶的时候，摄像机就一方面将主体人物合理地安排在画面中最合适的位置上，跟随着主体人物在高速公路上左冲右突，进而表现主体运动的速度感，另一方面，也会时而脱离主体人物，在集装箱车下穿过，或者让来往的车流在主体人物和摄像机之间穿梭，从而表现出移动镜头对空间感和层次感的表现力。这两方面的结合，恰恰就是对镜头的主观运动和画面主体的客观运动的良好协调。

六、综合运动拍摄

（一）什么是综合运动镜头

所谓综合运动摄影，是指摄像机在一个镜头中把推、拉、摇、移等各种运动摄影方式，不同程度地、有机地结合起来的拍摄方式。用这种方式拍摄获得的电视画面叫综合运动镜头。

综合运动摄影呈现出多种形式，我们可以把它们大致分为三种情况：一种是先后方式，诸如推摇镜头（先推后摇）、拉摇镜头（先拉后摇）等；一种是包容方式，即多种运动拍摄方式同时进行，比如移中带推、边移边摇等；第三种是前两种情况的混合运用。如果按照排列组合的方式，至少可以将综合运动镜头分出成百乃至上千种不同的形式。我们不可能，也没有必要对综合运动镜头的各种类型逐一加以分析。在这里，我们仅就各种运动摄影方式糅合在一个镜头中的情况，对其所表现出的画面特点的共性做一个基本的概要的分析：

第一，综合运动镜头通过各种运动样式的综合，能够产生出更为复杂多变的画面造型效果。综合运动镜头中的各种运动摄影方式，不论是先后出现还是同时进行，都在一个电视镜头中形成了多景别、多角度的多构图画面和多视点

效果。

第二,由镜头的综合运动所形成的电视画面,其运动轨迹是多方向、多方式运动合一后的结果。综合运动镜头在电视屏幕上为人们展示了一种新的视觉效果,而人眼在现实生活中一般是很难产生这种对应的视觉体验的。因而,它开拓了再现生活、表现生活及观察和认识自然景物的新的造型形式。

(二) 综合运动镜头的功能和表现力

1. 综合运动镜头有利于在一个镜头中记录一段相对完整的情节。

不管是先后出现还是同时进行,综合运动镜头在一个镜头中存在两个以上的运动方式,都比单一运动方式呈现出更为复杂多变的画面造型效果。另一方面,综合运动镜头把各种运动摄影方式有机地统一起来,在一个镜头中形成一个连续性的变化,给人以一气呵成的感觉。这两点的结合就使得综合运动镜头能够在一个镜头内,既保证画面的形式美感,又能够有所侧重地完成一段流畅的画面叙事。

例如,在电视剧《新闻启示录》中,有一个表现一群报社记者"跟踪追击"来到教授家进行采访的段落。镜头从楼道开始随着记者们以前跟的方式来到了教授家。在他们热烈讨论的场面中,镜头随着讲话者的转换时而从左摇到右,时而从右摇到左。当一位企业家为解决教授的交通工具问题扛来一辆自行车时,镜头又随着开门人移向门口。一个镜头记录表现了一个场景内一段相对完整的情节。它既不像固定画面那样一个机位一拍到底,让画面沉闷缺少变化,又不像单一运动镜头,或推或拉,运动单调刻板缺少生气,而是通过综合调度镜头的各种运动形式,随着情节中心的转移不断变换着画面的表现空间和形象内容,把多样的形式有秩序地统一在整体的形式美之中,构成一种活跃而流畅、连贯而富有变化的表现样式。综合运动镜头在复杂的空间场面和连贯紧凑的情节中显示了独特的艺术表现力。

又如,在纪录片《北京一日》中,时任北京市代市长王岐山来到了一个居民区,考察市民贯彻执行封掉居民楼的垃圾道以防止非典型性肺炎传播的情况。在整个过程中,对王岐山的视察工作的记录就运用了一个运动长镜头。这个镜头或跟、或摇、或移,为了结构画面也略作推拉,在综合运用各种运动方式的情况下,完整地记录了王岐山与市民以及下属亲密无间的交流。因为镜头始终没有中断,因此王岐山视察的原始状态就在镜头前完整地保留了下来,我们能够随着镜头亲身经历领导视察的全过程,这在我国的新闻报道中是不多见的。这种没有后期编辑干预的镜头样式,我们称之为"无剪辑摄影",它在最大程度上保证了现实生活的原始状态。

2. 综合运动镜头有利于通过画面结构的多元性形成多义性。

综合运动镜头在一段连续不断的时间里,将事件、情节、人物和动作在几个空间平面上延伸展开,形成一种多平面、多层次、多元素的相互映衬和对比,使画面内部蒙太奇更为丰富。这种画面结构的多元性,形成多义性,加大了单一镜头的表现容量,丰富了镜头的含义。比如,在反映一对盲人夫妇养育孩子经历的日本电视纪录片《望子五岁》中,拍摄者用一个颇长的综合运动镜头记录了"望子受罚"的过程:当父亲繁男得知望子在幼儿园欺负别的同学后,狠狠地批评了她,还把她抱进房间里"体罚"了一下。镜头从紧闭的木门摇推到外屋的母亲玲子,只见她表情严峻、神态沉重。然后镜头转回,父亲抱着大哭的望子从屋里出来了。望子哭喊着向母亲跑去,母亲玲子置之不理,最后非常生气地向门外走去。望子又哭喊着跟了出去,这时摄影师扛起摄像机跟着望子一起"追赶"母亲玲子。玲子起初步伐非常快,后来终于忍不住停了下来,只穿着袜子的望子终于扑向了母亲的怀抱。这时摄影师在远远的街角处把镜头推了上去,只见母亲半蹲在路旁,不时对望子说着什么,还摸索着给望子穿上快要跑掉的袜子,望子在母亲的教诲和抚慰下,也渐渐停止了抽泣。像这样一个复杂多变的连续过程,单用推、拉、摇、移等运动摄影方式,恐怕很难像片中的综合运动镜头那样记录和传递如此丰富的内容和画面信息。一方面,这对盲人夫妇教子之严厉可见一斑,但观众同时也感受到母亲既严厉又慈爱的性格。正是这个从屋内到室外的包含多元素、多背景、多视点的综合运动镜头,极大地丰富了单一镜头的容量和表现力,给人物以展示不同行为、不同性格的空间和时间。

3. 综合运动镜头能够全方位、多角度、立体化地表现空间,赋予现实空间以镜头之美。

综合运动镜头的运动转换点更为流畅、圆滑,画面视点的转换更为顺畅、自然,每一次转变都使画面形成一个新的角度或新的景别。从造型上讲,它构成了对拍摄对象的多层次、多方位、立体化的表现,形成了一个流动而又富有变化的镜头表现形式。这种运动的表现使得画面中仿佛流动着一种富有意蕴的旋律,从而引发了观众的视觉注意和审美感受。因此,综合运动镜头用来完成叙事有其优越性,利用其多变的运动样式来呈现画面的形式感和视觉冲击力,也是题中应有之义。

比如,在电影《杀死比尔Ⅰ》中,主人公乌玛·瑟曼来到日本的一个小酒馆,想要杀死之前参与谋杀她的一个日本女杀手。来到这个酒馆后,乌玛首先要考察一下地形,这个时候一个运动长镜头就向我们展现了综合运动镜头的魅力。首先,镜头从舞台上的乐队背部做横向移动来到了楼梯的背面,然后我们

就看到她从楼梯上走了下来,镜头继续做横向移动,乌玛走进了前往洗手间的走廊,镜头则隔着屏风跟随主人公移动,然后逐渐升起来并通过摇动镜头的方式,从走廊的正上方俯视行进中的乌玛。当乌玛走进洗手间的时候,镜头也以俯视的角度从门的上方进入,并且逐渐降下来摇向走进隔间的乌玛。实际上,这个由横移、升、摇、降等运动方式组成的镜头,表现的空间无非就是大堂通过一个走廊连接了女洗手间。如果我们使用固定镜头表现,这三个空间的关系只需要三个镜头就可以交代清楚,但是表现出来的空间立体感却无法和这个综合运动镜头相提并论。综合运动镜头通过多种运动镜头的组合,赋予平凡的现实生活空间以独到的镜头美感和视觉冲击力,因此有效地吸引了观众的目光。如果我们总结一下这个镜头所表达的内容就会发现,它实际上只是交代了乌玛去洗手间这样一个简单的信息。这个画面的形式感远比它的内容重要得多。

同样,影片《罗拉快跑》在罗拉第二次尝试帮助男友的段落中,在她遇到走在街上的一群修女前,有一个非常出色的综合运动镜头。画面首先是贴近地面作横向运动的移动镜头,从道路的一边移向另外一边。在移动的同时,远处跑来罗拉出现在画面中,她跑过这段街道之后,转过一个街角继续向远处跑去。这个时候,横移的运动镜头在同样运动到街角的时候逐渐做升镜头处理,并同时摇向路口交汇处的另外一条马路,表现罗拉远去的身影。这个综合运动镜头包含了移、升和摇三种运动样式,将一个非常普通的十字路口表现得充满了镜头的视觉美感:通过贴近地面来表现马路的空间张力,通过升镜头来拓展画面的空间层次,通过摇镜头来实现两个相互间隔的空间(交汇的两条马路)的联系。这些表现方式为我们带来在日常生活中很少能够体验到的视觉享受,而将它们组合在一起,就更加集中地体现了运动镜头对空间形式感的表现力。不要忘记,实际上这个颇费周章的镜头所表达的内容只是罗拉跑过一个路口这么简单的信息。由此可见,运动镜头对形式美感的表现力要远远超过其叙事的能力。

4. 综合运动镜头可以通过不同运动方式的组合,制造出不同的情境。

通过对前面各种运动镜头的分析我们会发现,任何一种运动样式都可以产生相应的情感表达。由此可见,在综合运动镜头能够组合各种运动镜头对空间的表现力的同时,它也同样可以综合各种运动样式的情感表达方式,进而制造出很多独具特色的画面情境。

例如,我们知道,推镜头的使用能够带来强调和贴近的感受,而拉镜头的使用则有远离和结束的味道。那么,能不能将推拉运动相结合,来表达这样一种情绪交错的效果呢?答案是肯定的。推拉组合的运用是结合了机位移动的推

拉和变焦推拉来实现的。这种结合所产生的效果就是，我们会在镜头中看到，主体人物始终保持在画面中的比例，但是环境背景却在向我们靠近或者远离。观众此时相应的视觉感受要么是主体人物正在远离我们靠向环境背景，此时我们的感受是主体人物的孤立和绝望；要么就是主体人物正在远离环境背景向我们靠拢，此时我们的感受是主体人物的心态产生巨大变化，如震惊或惊讶。那么，这样的镜头效果是怎么实现的呢？实际上，我们是在移动轨上做远离拍摄对象的拉镜头，这个时候环境自然是一个远离的效果，当然主人公也在远离。与此同时，我们要保证主人公在画幅中的比例不变，我们又使用了变焦推的方式，于是主人公就被放在了画面中不变的景别中，而环境背景在向四周扩散。这就是我们看到的主人公陷入环境背景的效果，也就是那种绝望得掉进了深渊的视觉效果。当然，我们也可以反过来实施，在做移动推进的同时做变焦拉镜头。于是，主人公也可以保持在画面中的固定景别，但是周围的环境背景在不断地后退。这样，主人公就动态地从环境中脱离了出来，他的震惊也就被相应地突出了。我们也经常使用这样一个运动方式来表现个体脱离群体的孤立和特别。显然，这样的情感表达，单独使用推拉镜头也可以实现，但是远不如推拉组合更加具有视觉冲击力和空间表现力。尤其是这种情绪变化和交错的效果更是组合运动的优势所在。

又如，移动镜头和摇镜头的组合也是综合运动镜头中最常见的样式，与推拉组合同时运动的状态不同的是，通常摇移组合是先后进行的。移动镜头带给观众极强的参与感和现场感，而摇镜头则能够配合移动镜头的现场感，展现更具探索感的镜头效果。两者的结合能产生一种身临其境的主观性镜头样式，尤其适合在惊悚片和恐怖片中营造氛围。比如，要表现普通百姓在战乱中惊慌失措、四下奔逃的情景，就可以让移动镜头在人仰马翻的巷战中穿梭，而摇镜头则可以表现主人公不时地左顾右盼。比如移动镜头刚刚从一个巷子中急急忙忙地窜出来，迎面就见到一个平民被士兵一枪击中，倒在眼前。为了躲避主人公，镜头只能边后退边转头跑，这个时候就用到了摇镜头，可是回过头来的时候，却发现身后一队士兵正端着枪从巷子的深处跑来。然后镜头又向下摇去，我们就看到一个墙上的破洞赫然在眼前，于是镜头就从洞里钻了过去，再摇起来时却看到一个士兵正洋洋得意地看着你，然后一枪托打过来，画面一黑，主人公被打晕了，这个长镜头也就结束了。显然，这样的综合运动镜头要比单一的移镜头更加具有出其不意的效果，也能够更加真实地模仿现场主人公的慌乱状态。运动样式已经不再是只为内容服务的工具，而是渗透了人的情感。

（三）综合运动镜头的拍摄要求

综合运动镜头的拍摄是一种比较复杂的拍摄，由于镜头内变化的因素较

多,需要考虑和注意的地方也较多,归纳起来首先要处理好的问题有:

(1)除特殊情绪对画面的特殊要求外,镜头的运动应力求保持平稳。不同运动样式在转换的时候应当力图保证其运动速度的相对一致。比如,如果前一种运动样式是慢摇,那么后面连接的移动镜头也应该以相对一致的速度运动。不能是急推紧接着慢摇,或者慢速的升镜头却接着快速的拉镜头。

(2)镜头运动的每次转换应力求与人物动作和方向转换一致,与情节中心和情绪发展的转换相一致,形成画面外部的变化与画面内部的变化完美结合。镜头的主观运动与被摄主体的客观运动应该保持协调一致。

(3)机位运动时注意焦点的变化,始终将主体形象处理在景深范围之内。同时,要注意到拍摄角度的变化对造型的影响,并尽可能防止摄影师的影子或者其他摄制器材入画而造成的穿帮现象。

(4)综合运动镜头应该注意运动方式转换的流畅性,不要形成机械式的动作转换。比如,一个拉镜头接一个摇镜头的组合,如果不是特别需要,通常我们是在拉镜头的同时就在进行摇镜头的转向,当拉镜头到位的同时,摇镜头也已经到位。如果拉镜头结束之后,再开始摇镜头的转动,会使得镜头运动像机器人一样机械,影响画面运动的流畅感。

(5)要求摄录人员默契配合,协同动作,步调一致。比如,对升降机或者摇臂的控制,在机位移动的过程中,要注意话筒线与镜头的配合,如果稍有失误,都可能造成镜头运动不到位甚至绊倒摄像师等后果。越是复杂的场景,高质量的配合就越显得重要。

本章思考与练习题

1. 推拉镜头在很多时候具有互补的作用,具体表现在哪些方面?
2. 运动摄影在画面的空间调度上各自有什么不同的作用?
3. 甩镜头是一种什么镜头样式?在使用中应该注意什么问题?
4. 如何正确理解和利用主观运动镜头制造的参与感和现场感?

第八章 电视场面调度

本章内容提要

"场面调度"一词出自法语,其法文原意是"摆在适当的位置上"或"放在场景中"。它原本是一个戏剧艺术方面的专业术语,经过电影的发展,场面调度在演员和场景调度的基础上加入了镜头调度的内容。电视的电子影像的出现,又为场面调度加入了新的内容,比如共时视窗的新样式等等。但是,电视场面调度的基础依然是镜头调度。本章我们着重来分析的就是镜头调度的两种主要样式:分切镜头调度和长镜头调度。本章强调不同类型的镜头调度的功能和特点,并对拍摄中的注意事项进行了个案分析。

场面调度,原来是一个戏剧艺术方面的专业术语。电影和电视领域引入该词,一方面借鉴了戏剧场面调度的经验和做法,另一方面,也依据影视艺术的优势和特点,将其不断丰富和发展,使其在内容和形式上都与原有的戏剧场面调度有了很多不同之处。

作为拍摄电视画面、创作电视节目的专业人员,电视摄影师应该运用所掌握的一切造型表现技巧,积极恰当地进行场面调度,将其作为反映现实生活、突出主体思想、完善画面造型的一个强有力的手段。

一、电视场面调度概说

(一)场面调度的产生和发展

"场面调度"一词出自法文,原意是"摆在适当的位置上"或"放在场景中"。场面调度用于舞台剧中,有"人在舞台上的位置"之意,指导演依照剧本的情节和剧中人物的性格、情绪,对一个场景内演员的行动路线、站位姿态、手势、上场下场等表演活动所进行的艺术处理。比如,演员是站在舞台中央,还是

走到前台边缘,是站着表演,还是坐着表演,等等。这些舞台表演动作的总和,即为戏剧艺术中的场面调度。这样的内容在中国的戏曲艺术中也有表现。比如,元曲中著名的《西厢记》在张生与崔莺莺相会的段落中有这样的描写:

[红上云]姐姐,我过去,你在这里。[红敲门科][末问云]是谁?[红云]是你前世的娘。[末云]小姐来么?[红云]你接了衾枕者,小姐入来也。张生,你怎么谢我?[末拜云]小生一言难尽,寸心相报,惟天可表![红云]你放轻者,休唬了他![红推旦入云]姐姐,你入去,我在门儿外等你。[末见旦跪云]张珙有何德能,敢劳神仙下降,知他是睡里梦里?

在这个段落中,除了张生、崔莺莺以及红娘的对白外,类似"红上云""红敲门科""末拜云""红推旦入云""末见旦跪云"之类的描述,就是对舞台上演员的动作进行的设计和安排。中国元曲中的"科"就是动作的意思,这些动作的设计虽然并没有对演员的空间位置进行安排,但是已经属于戏剧场面调度的具体应用了。

电影艺术在产生的初期被认为是对现实生活的如实反映。卢米埃尔兄弟早期的创作实践给观众展示的就是当时现实生活的真实写照。在他们的系列作品《工厂大门》、《火车进站》、《婴儿喝汤》、《水浇园丁》等影片中,人们看到:头戴羽帽腰系围裙的女工,很有秩序地走出工厂大门;火车呼啸而来;天真少女害羞地从摄像机旁边走过;无邪的孩子悠闲地喝着汤;园丁被恶作剧的孩子掐断了水流……这些不到一分钟的影片都是由一个镜头构成的,它们大都在一个简单的固定镜头中表现了生活的一个片段。这个时候的电影还不曾有意识地进行场面调度,但是其机位的设置和对有限的镜头景别的充分利用,已经在不自觉地探索不同于戏剧场面调度的新内容——镜头调度了。

从某种意义上来说,摄影机的出现,在替代观众的眼睛探索世界的同时,也将一种新的视角带入了传播领域。镜头的空间调度和角度转换,改变了戏剧演出中只能调度演员和置景,而无法调度观众视角的局限。它将图片摄影的角度选择运用到电影镜头的创作中,从而大大丰富了电影场面调度的内容。因此,电影的场面调度也就包括了人物调度和镜头调度两个方面的内容。

电影中的人物调度在继承了戏剧场面调度的基础上,更加强调演员和摄像机的配合。在片场,演员并不是像戏剧演出那样是演给观众看的,而是演给镜头看的。因此,电影中的人物调度都是与镜头配合产生的,概括说来包括以下几种样式:① 横向调度,即演员从画面的左或右方横向运动,也就是演员的运动方向与摄影机的镜头朝向呈垂直角度;② 纵向调度,即演员面向或背向镜头纵向运动,也就是演员的运动方向与摄影机的镜头朝向重合,做远离镜头或者

走向镜头的运动;③ 斜向调度,即演员沿与镜头水平线成夹角的线路做正向或背向运动,也就是我们在前面的摄影角度中提到过的前侧或者反侧角度的拍摄,不过这里的拍摄对象是处于运动状态的;④ 上下调度,即演员从画面上方或下方垂直向相反方向运动;⑤ 斜上斜下调度,即演员在画面上方或下方沿与镜头垂线成夹角的线路向反方向运动;⑥ 环形调度,即演员在画面中做环形运动;⑦ 无定形调度,即演员在画面中的运动并没有一定的线条规律性,但是却有一定的运动逻辑和剧情逻辑。

人物调度的着眼点,不仅在于人物在画面中构图的美感,还应遵循人物特定情景下的动作逻辑。不过,通过对人物调度的分析我们会发现,电影的人物调度都是相对于镜头的设置而言的。由此可见,电影中的镜头调度是支配人物调度的关键。当然,在电影产生初期一个镜头就是一部短片的时代,场面调度完全处于一种自发状态。只有当多个镜头的组接出现的时候,镜头调度才成为有意识的创作实践。1900 年斯密士在他的影片中第一次运用了景别调度:他在中景和全景画面中插入了特写镜头。而鲍特在《火车大劫案》中第一次运用 14 个场景来构成一部电影。场景的变化给电影的场面调度带来了全新的内容。随后,电影大师格里菲斯大大发展了这样的场面调度实践。在《雷梦娜》(1910 年)中,他创造了大远景的空间表现,在《龙尔达牧师》(1911 年)中,他用了极近的近景,这些都改变了电影原有的空间调度观念。与此同时,在其他的场面调度领域,格里菲斯也是一个大胆的创新者。在《道利冒险记》(1908 年)中,他创造了"闪回"的手法,在电影中实践了对时间的调度;在《凄凉的别墅》(1909 年)中,他首次应用平行蒙太奇,创造了著名的"最后一分钟营救"手法,将不同空间的交叉调度引入电影。在他的代表作《一个国家的诞生》和《党同伐异》中,这些场面调度方法的使用已经非常纯熟。同一时期,运动摄影的场面调度也开始出现。空间调度开始由镜头间的组接逻辑走入了镜头内部的逻辑。我们现在所使用的绝大部分场面调度内容,在 20 世纪初就基本上都被实践过了。当然,对多台摄影机同时拍摄的调度,开始让电影的场面调度变得更加丰富,更加具有视觉表现力。

总的来说,电影的场面调度创立了属于影像传播的规则和语法,为电视的场面调度提供了理论基础和丰富的实践内容。电视场面调度在很大程度上继承了电影所创立的镜头调度的理论和实践。甚至在电视影像发展的很长一段时间内,电视影像是沿袭了电影影像的表现手法。但是,站在这个巨人的肩膀上,结合自身的影像和传播特点,电视影像最终还是找到了属于自己的场面调度的新内容和新样式。

（二）电视场面调度的新样式和新内容

电视影像传播自诞生伊始，就继承和发扬了戏剧场面调度和电影场面调度的优良传统，并在实践中逐渐形成了适合自身特点的操作方式。总的来说，在电视节目中，除了电视剧等与电影有较强的共性以外，占有相当比例的新闻、专题和纪录片等节目类型，则与电影有着明显不同的性质和特点，在场面调度上也有一些区别。我们不能因为影视场面调度上的一些共同特点而忽略了这些区别，盲目搬用电影故事片的调度方法，对生活中的事物大加摆布，搞违背生活真实的"导演"和"调度"。

电视场面调度和电影场面调度一样，包括镜头调度和人物调度两个方面。所谓镜头调度就是指借助于摄像机镜头所包含的画面范围，摄像机的机位、角度和运动方式等，对画框内所要表现的对象加以调度和拍摄。比如，当我们拍摄一条生产新闻时，虽然不能像拍电影那样，随意挑选和安排工厂的实景和生产状况，却可以通过对摄像机拍摄角度和拍摄对象的精心选择，来获取最富典型性和表现力的画面形象，即通过对镜头的有效"调度"获取最佳的"场面"。

所谓人物调度，主要是在不破坏生活原生态基础上的对拍摄对象的设计和安排。比如，当我们在演播室里拍摄嘉宾和主持人的对话交流时，如何安排出镜人物的座位、朝向、距离等等，都是场面调度中人物调度的具体内容。而在现实生活中，在征得拍摄对象的同意后，也可以对一些日常生活场景中人物的位置和运动进行设计。比如，我们拍摄先进人物事迹的时候，总要拍摄一些人物工作的场景。于是，我们就会要求拍摄对象在其原有的工作环境中，配合我们镜头的需要进入"正在工作的状态"。虽然主人公并不是真的在工作，但是拍摄对象的工作状态符合其生活的原本面貌，因此并没有刻意表演，这样的人物调度也是符合电视传播需要的。

就电视节目的整体内容来说，除了电视剧的创作外，大部分电视节目并不能任意摆布场景或者人物，因此电视场面调度的主要内容是镜头调度。电影的场面调度讲究演员和镜头之间的良好配合和协调一致，但是电视的镜头调度则更多地表现为镜头对画面中景物和人物的主观调度，得不到来自画面中人物或景物的配合。换句话说，电视场面调度往往更注重于通过积极主动的镜头调度，弥补人物调度的不便、不足或具体调度上的缺憾。特别是在电视新闻、纪录片等节目中，对所拍对象的人为导演和有意摆布是与真实性原则格格不入的，自然不能划入所谓"电视场面调度"的范畴。

此外，电视场面调度与画面构图也不能等而论之。应当说，场面调度是对拍摄现场中的人物（如果可能调度的话）和镜头（如机位、角度、景别等）的总体

设计和安排；而画面构图则总是在拍摄现场确定的，是在已确定的场面调度基础上产生的，是对调度停当后的拍摄对象进行视觉表现的形式。可以说，构图要最终体现和反映场面调度的结果，场面调度最终会落实到视觉形象的构图安排中。虽然并不排除在拍摄现场的构图过程中对场面调度的即兴改动和对某些突发情况的紧急应变，但我们应明确，电视场面调度是包括人物调度和镜头调度两个层面的，它与拍摄时的构图环节不应混淆，这两者之间既有区别又有联系。

当然，就像电影场面调度在戏剧场面调度的基础上发展了镜头调度的新样式一样，随着影像技术的发展，电视场面调度也在电影场面调度的基础上产生了属于自己的独特样式和新的内容。

众所周知，电视作为电影的补偿性媒介，对电影影像的发展，主要就体现为其传播方式的便捷性和家庭化。它改变了电影传播的延时性和仪式性的局限，从而改变了影像传播在信息传播中的边缘地位，成为目前最为大众化的信息传播手段。因此，电视场面调度的内容和形式也都不会与其传播的特性相分离。具体说来，电视场面调度的特点包括以下几个方面：

第一，时间成为场面调度的重要因素。电视传播更加讲究传播的即时性。它要求在新的信息出现后以最快的速度对这些内容进行传播。这就使得电视场面调度必须把时间作为一个重要的因素加入到场面调度的内容中来。电影的人物调度和镜头调度都允许在达不到理想效果的情况下重新拍摄，但是电视传播讲究信息传播的效率。像直播的电视节目，镜头在拍摄的同时画面就已经传播出去了，不可能有重新拍摄的机会。因此，在进行场面调度的时候要求一次通过，一遍完成，这就对电视从业人员提出了更高的要求。虽然也有很多电视节目并不要求即时传播，但是显然能够提供更快的信息传递，尤其是影像信息传递，是电视传播独具特色的优势，也是最吸引电视观众之处。因此，加强这方面功能的场面调度是电视传播发展的必需和未来趋势。

第二，多机拍摄成为场面调度的常态。在电影的摄制中，考虑到胶片消耗的昂贵费用，常态的场面调度大都是针对一台摄影机拍摄的情况来设计和安排的。只有在非常特殊的情况下，才会使用多台摄影机拍摄同一场景，比如特技表演或者耗费比较大的爆炸场面等。但是，电视影像所使用的录制载体是磁带。磁带具有可以多次使用的特点，因此在费用上要远远低于一次性消耗的电影胶片。因此，运用多机拍摄来替代电影场面调度的重复表演成为电视场面调度的另一个特色。比如在演播馆里进行的节目录制，大都使用三台固定机位加游动机位的方式来进行。而一些大型的综艺活动或者体育比赛则会使用更多

的固定机位和游机,并配合摇臂和移动轨等运动镜头调度样式。比如2006年的德国世界杯,每个赛场安排的摄像机位就达到了25个之多。机位包括:提供主广角镜头的一台高架摄像机;提供低角度超级慢动作回放的两台摄像机;球门后的两台超级慢动作摄像机,并使用了摇臂,用以捕捉进球的精彩瞬间。此外,还使用了拍摄球员、替补队员及球场其他动作的Steadicam摄像机,用于拍摄比赛双方的两台高架倒摄摄像机,以及提供球场和周边地区美丽镜头的航拍视图。[①] 如此众多的机位,也给场面调度提出了新的要求。如何合理地安排各个机位之间的关系并让它们共同为一个目标服务,如何协调众多摄影师的工作,都成为场面调度必须面对的问题。而这些问题都是在电视场面调度产生后才凸现出来的。

第三,共时状态的多视窗结构成为场面调度的新样式。在电影影像的传播中,通过平行或者交叉蒙太奇的组接,电影可以将不同的时空串联成一个新的叙事文本。时空的解构和重组,成为电影不同于戏剧舞台的重要区别。但是,在整个时间链上,电影不同的时空还是要先后出现,虽然我们力图表现它们共时存在的状态。随着电视影像技术的发展,在一个屏幕中出现多个视窗的画面表现成为可能,多视窗成为电视传播独具特色的场面调度样式。目前,在大多数新闻直播节目中,尤其是现场直播节目中,多视窗表现已经成为一种常态。它能够让观众对新闻事件进行多侧面、多角度、多时空的认知。比如,2003年中央电视台第四套国际频道对伊拉克战事的直播报道以及后来的神六直播、连战大陆行直播都采用了多视窗报道的样式。而在电视产业非常发达的美国,多视窗调度已经成为电视节目的常态。无论是CNN著名的新闻直播栏目《安德森·库珀360°》,还是CNBC的财经节目《现金流》都将多视窗结构作为自己节目的常态样式。更为重要的是,多视窗所创造的多时空共时传播样式,让一直以线性结构存在的场面调度向立体化、多线索信息传播的方向发展。至此,如何安排多时空视窗的共存,如何发展和完善多视窗平行结构的场面调度,成为电视场面调度不得不研究的新课题。这些都是电视影像带给场面调度的新内容和新样式。

(三) 电视场面调度的特点和功能

电视场面调度可以按照摄制人员的意图,调动有利于主题表现的各种积极因素(人物、镜头),简练而突出地表现出人物和事件相互联系的时间和空间,创造出典型的、富有概括力的视觉形象,并且能够使这种画面表现形式更加真

① 参见 http://www.imaschina.com/shownews.asp? newsid=6857。

实自然、富有创意,从而活跃并推动观众的联想和想象,满足观众的审美和欣赏要求。有人说,电影场面调度是导演和摄影师"对画框内事物的安排"。从某种程度上说,电视场面调度也是对可能或已经进入框架内的拍摄对象的"安排"。当然,这种安排在很多情况下,是要求摄像人员对自己(实质是镜头)的拍摄角度和拍摄方式进行选择和"调度"(如在新闻、纪录片、体育比赛现场直播等中)。比如,调整机位,以从不同侧面拍摄画面主体、采用运动拍摄以表现拍摄对象的运动等等。可以说,电视场面调度是一个对画框内的画面形象和视觉效果进行安排和统筹调度的系统工程。场面调度得好,画面主体的表现就可能更突出,画面信息的传递就可能更充分,主题思想和创作意图的表达就可能更为鲜明、深刻。场面调度得不好,就可能妨碍观众对画面内容的欣赏和理解,在后期编辑时,可能出现镜头轴线关系混乱等问题,导致画面无法组接成片。

与戏剧艺术的场面调度相比,电视和电影的场面调度相似,体现出影像传播的很多特点,具体表现在以下几个方面:

第一,电视场面调度克服了舞台调度固定、视距不变的局限,可以引导观众从不同距离、不同角度和不同视野,去观看画面中的形象和内容。舞台场面调度有这样一个前提,即针对剧场中坐在固定位置上的观众的观赏而设计,观众只能从某一视点上看到舞台上的演员表演。电视场面调度凭借摄像机镜头的运动变化,改变画面框架中拍摄对象的大小、方向、面积、角度等,这实质上也就改变了观众的固定视点。

第二,舞台场面调度仅限于舞台空间,电视场面调度则是面向广阔的现实生活。戏剧观众被当作是舞台的"第四面墙",所以实质上舞台调度的空间只有三面。而电视场面调度的空间则是全方位、多角度、立体化的,不受"第四面墙"的局限。

第三,与舞台调度相比,电视场面调度丰富了人物调度的内容,增加了镜头调度。特别是变焦距镜头和运动摄像方式的普遍使用,各种升降、遥控等辅助拍摄装置的日益成熟,使电视场面调度呈现出令人眼花缭乱的局面,具有舞台调度难以比拟的复杂性、多变性。舞台场面调度只能限于台上有限的空间内,即便现代化的多变灯光装置、道具、转台等也无法突破这一限制。然而,摄像机的介入,从根本上突破了舞台调度的时空限制,观众可以在屏幕时空中多视点地观赏同一对象,还能够获取日常生活中无法体验的视觉感受。比如说,在足球比赛的现场直播过程中,有的摄像机镜头吊挂在守门员身后的球门四角,使得观众能够从一个极具冲击力的视角,反复欣赏皮球入网的精彩瞬间。近些年来,电视屏幕上出现了日益复杂多变的画面造型效果和新的景别样式,再加上

景别的两极拓展，电视场面调度真可谓能够做到"上天入地"、"观察入微"了。比如，显微摄像早已进入肉眼凡胎"视而不见"的微生物世界，航摄镜头也令观众眼界大开，等等。

第四，与舞台调度中观众能够自由选择关注对象相比，电视场面调度具有很大程度上的强制性。戏剧导演所进行的场面调度，是想方设法让观众去关注舞台上的某些表演，但是观众也有比较充分的自由，他可能注意主角的表演，也可以观赏配角的演出，甚至还可能盯看某件布景或道具。而电视场面调度必须以镜头画面作为基本表意工具，摄影师在镜头中选择什么景别，观众就只能收看到什么画面。比如，拍摄了演讲者的面部特写，你就无法从画面中看到其手部动作。摄影师拍什么，观众才能看什么；摄影师怎样去拍，观众也就只能看到怎样的画面形象。观众的选择自由实质上已被场面调度所取代。因此，这就要求摄制人员在拍摄现场处理场面调度时，具备积极的敬业态度和高超的艺术水平，想观众之所想，拍观众之所欲看，能够以精确、到位的场面调度和画面语言表现内容和主题，而不能消极被动，拍到什么算什么，拍成啥样是啥样。

场面调度是电视摄影师塑造画面形象、进行画面空间造型的重要手段之一，是摄影师的一种有力的造型语言。无论是拍摄电视剧，还是担任大型晚会的直播摄像，无论是拍摄一部电视纪录片，还是拍摄几分钟的电视新闻，场面调度都是影响到镜头组接、内容表达、形象塑造等的重要因素。总结来说，电视场面调度的功能，主要表现在以下一些方面：

第一，丰富画面语言和造型形式，增强电视画面的概括力和艺术表现力。电视场面调度的镜头调度是画面造型的重要环节之一，通过摄制者有意识、有目的的镜头调度，能够极大地丰富画面形象的表现形式。有人说1000个读者就会产生1000个哈姆雷特。同样，对同一个内容和主题，由于摄像师的水平和能力不同，也可能产生不同的场面调度，拍摄到不同的电视画面。比如说，拍摄同一个军乐队的表演方阵，摄影师不同，镜头的调度也可能不一样：有的可能从某一个军乐手拉出整个乐队的全景画面，有的则从乐队全景推成某个乐手的中景画面，有的会拍摄一个从一侧到另一侧的摇镜头，或许还有的摄影师跑到附近的高楼上，或使用摇臂想方设法拍摄一个类似于航摄镜头的俯拍画面等等。可以说，电视画面的千姿百态与场面调度的丰富多样有着直接的关系。

第二，渲染环境气氛，通过场面调度创造特定的情境和艺术效果。电视画面是通过视觉形象来传递信息、表达情感并感染观众的，而场面调度可以运用多种造型技巧组织画面形象，使其产生一定的情绪化效果，通过镜头运动和画面形象，来外化和营造特定的情绪和氛围。比如说，当我们表现电视剧中某人

的极度震怒时,可以将其在画面中的形象从较大的景别推成面部神态的特写,这种镜头急推运动的调度是与人物在特定情境中的情绪变化相吻合的。再比如,我们常以远景、全景景别的画面来交代客观环境、渲染环境氛围,像远山小村、晨曦中苏醒的都市、沸腾火热的施工现场等。除镜头调度因素外,对情绪或情感的负载物的调度,也能够用以营造一定的画面效果。比如,雨水常常用以营造缠绵、哀怨等意境,舞台上的纱巾、彩绸也常被调度到画面中,充当视觉抒情元素等。在纪录片《龙脊》中,雨景的场面调度和画面拍摄是非常成功的,摄制者通过大量雨中景物,如屋檐滴水、梯田积水、雨中山村等,在视觉上强化和表现了骤降的大雨和雨中的龙脊,使得整段画面仿佛都被雨水"泡"过一般,变得"湿漉漉"的,与片中山村孩子求学求知的举步维艰非常贴合,环境氛围在这里通过画面形象等,得到了很好的渲染。

第三,场面调度可以通过一系列不同角度、不同景别的画面,作为蒙太奇镜头表现被摄人物活动的情景和局部细节,并经由这些画面的组接,形成对人物活动及事件过程的完整印象。作为电视画面语言的基本单位,不同的画面可以表现不同的内容,传递特定的信息,并通过一组画面的叠加(组接),产生"1+1>2"的意义。以拍摄电视新闻为例,当我们拍摄一则会议新闻时,一般都会通过镜头调度,摄取这样一些画面:会场的大全景画面、会标的特写画面、主席台上的领导的全景画面和个人小景别画面、与会者的画面(如群体镜头、个人笔记会议内容的镜头等)、主席台上领导发言的中小景别画面等。经过将这些画面有意识地进行组接,辅以解说词和同期声,就能够向观众传达一则新闻:什么单位,什么级别的什么人,在何时何地开了一个什么主题的会,在会上有什么领导,做了什么内容的发言。当我们用电视镜头去记录生活、表现生活时,所谓"纯客观"的自然主义的"有闻必录"是不现实的,也是完全不可能的和不必要的。我们可能通过一定的场面调度,组织好用以表现被摄人物和活动的镜头语言,既能够省略事件发展的繁琐过程和无意义的一般流程,又能够广泛而明确地表现事件发展的任何局部,因此,就能够使得与观众见面的节目内容集中、紧凑而简洁。同时,对那些意义重大、影响深远,或是能够引起观众强烈兴趣的事件,还可以通过多视角、多景别的镜头调度,加以全方位的再现。这从某种程度上说是用组接起来的镜头画面"延长"了事件的时间。比如,奥运会体操比赛现场转播时,由于现场的机位设置合理,因此得以从不同的角度来拍摄运动员的比赛动作,景别或大或小,镜头或俯或仰,即便是现场的观众也难以像电视观众那样,获取如此丰富的视觉感受。短短几十秒乃至几分钟的体操比赛,仿佛在体现力和美的画面展示中得到了延长,而且,成绩突出的选手的比赛结束后,

观众还可以通过重放镜头,从不同视角重新欣赏那些高难动作或精彩场面。可以说,如果缺乏高度有序的场面调度,这一切都将受到影响。

第四,场面调度有助于刻画人物性格,提示人物的内心活动。在电影拍摄中,场面调度担负着传达剧情、刻画人物、提示人物内心活动的任务,虽然这一切都建立在演员表演的基础之上。同样地,在电视剧、电视小品等节目中,场面调度也能够很好地为表现人物性格特点、凸显人物心理活动服务。比如,在一部国产优秀电视连续剧中,创作者注意吸取电影纵深场面调度的经验,多次让主要演员处在室内的前景位置,然后再将其他演员和山村学童安排在门外、窗外的表演区中;前景的演员并无台词,而是观察甚或探听窗外他人的言行,观众通过前景演员的表情神态和举止动作,完全可以想象和猜测出"他"此时此刻的内心活动。这样的人物调度,不仅丰富了画面造型语言,而且比我们常常能在有些电视剧中见到的主人公动辄"喃喃自语"以抒胸臆的手法高明得多。其实,不仅是在电视剧中,即便是在电视纪录片中,依靠合理到位的镜头调度,也能以造型语言展现人物的心理活动,起到一般语言文字无法替代的作用。比如,在大型农村纪实性专题节目《收获》中,有一集题为《现代愚公故事》,反映某深山密林中的小村人家开山凿路的经历。当记者采访村党支部书记,问到原村长和原村赤脚医生在开山时以身殉职的情况时,老支书睹物思人,激动得流下热泪,竟至哽噎难言。摄影师这时退远了距离,拍摄下这样的画面:老支书蹲在尚未凿完的山壁下面,抽着闷烟,前方是百丈深渊,上方是一角青天。他佝偻的身影,仿佛沉浸在浓得化不开的哀思之中。这里的镜头调度自然而和谐,给出了观众去体味和感受老支书沉痛心情的想象空间,可谓收到了"此时无声胜有声"的画面效果。

第五,运动摄影的场面调度,有助于形成长镜头纪实性拍摄。针对电视场面调度的不同情况,有人将其分为固定拍摄角度的场面调度和运动摄影场面调度两类。前一种情况是指摄像机用一系列固定角度、不同景别的画面来表现拍摄对象。而后一种情况则依靠摄像机的运动来展现事件的情节和人物的活动,能够充分地表现时间和空间的关系,使画面内容显得生动自然而真实。这种调度方法可以补救人物调度的不足或困难,是在新闻纪实性节目中表现人物活动的积极有效的办法之一。比如说,中央电视台《东方时空》中的《生活空间》栏目,为了凝练集中而又真实自然地表现"老百姓的故事",常常运用运动摄影手段跟拍被摄人物的生活场景、工作情况和业余活动等,有不少都形成了连续不断的具有蒙太奇意义的长镜头。长镜头的成功运用,能够客观地记录和反映生活,较少人为导演和摆布的"嫌疑"。

第六，在现代的大型运动会、综艺晚会及演播室节目等的转播制作过程中，统筹有序的场面调度是保证节目质量的基础。从现实情况来看，电视节目的内容越来越向多元化的方向发展，特别是一些直播节目的大量出台，将电视这一传播媒介的优势和特长发挥得淋漓尽致。就拿近几届夏季奥运会来说，赛会筹办者的一笔主要经费来源就是电视转播权卖出后的巨额收入。随着电视的介入，人们越来越多地是坐在家里观看奥运会、世界杯足球赛的赛场风云，欣赏歌舞明星的精彩演出，这就对电视转播的水平提出了更高的要求。要想让观众欣赏到更满意的画面，除了深入开展大量艰苦细致的工作之外，其中一个很重要的环节就是竭尽所能地做好节目转播现场的场面调度工作。电视场面调度将会直接影响到各种开幕式、晚会等的"屏幕形象"。因此，当今电视场面调度的内容和形式也变得愈益丰富和复杂。比如说，在美国职业篮球赛（NBA）的决赛中，单场比赛的转播摄像机数量多达24台以至更多。

为了让电视观众看到他所想看到的一切，电视转播工作者对镜头的调度简直到了挖空心思、不遗余力的程度，包括越来越多地运用了遥控式摄像机等高科技装备，难怪人们说 NBA 的篮球水平举世无双，NBA 比赛的转播水平更是全球一流。电视观众终究是要靠电视画面来了解现场实况的，只有通过最有效的场面调度拍摄到最佳现场画面，才能给观众带来更为接近现场的视听冲击和美感享受。以我国电视观众老幼皆知的"中央电视台春节联欢晚会"为例，抛开导演对舞台布景、灯光、演员走台、晚会节奏等的精心设计不谈，我们只要看看晚会结束后职员表上那一串长长的摄制人员名单，就能够对除夕之夜"电视晚宴"的镜头调度的工作分量略窥一斑。

总而言之，就像修屋筑厦必须先设计好建筑图纸一样，电视节目的拍摄也应该建立在积极有效的场面调度的基础之上。电视场面调度就如同是节目摄制的指挥图，目的是最大限度地调动拍摄现场允许调动的人、机因素，通过更典型、更理想的画面形象地表现内容和主题。电视剧类场面调度和新闻纪实场面调度是比较常见的两种类型。前者可以导演、安排，对调度本身进行重复和改动；后者强调选择和抓取，只能在现场对真人真事和真实活动进行"一次性"的场面调度。一名优秀的电视工作者，既不能完全照搬电影场面调度的手法，人为摆布或表演生活事件，搞违背真实性原则的弄虚作假；也不应单纯"再现"，不讲造型，不求美感，造成画面表现的不典型、不到位、不凝练。特别是电视摄影师，还应认识到电视场面调度是优化造型语言、反映现实生活、突出主题思想的有力工具，认识到镜头调度是弥补人物调度不足之处的有效手段，在实际拍摄中加以灵活而恰当的运用。如何将各种场面调度的技巧综合起来，为我们获

取内容与形式高度统一的画面形象服务，是一个值得在实践中继续认真摸索和总结的课题。

电视场面调度的内容非常丰富，其类别的划分方式也非常多样。按照镜头类别的不同，我们可以将电视场面调度划分为固定镜头的场面调度和运动镜头的场面调度两种。但是，在实际的创作中，我们很少只使用一种镜头样式来进行调度，而是两种镜头样式综合使用。因此，为了与创作实践相匹配，在这里，我们按照对现实时空调度方式的不同，将电视场面调度划分为分切镜头的场面调度和长镜头的场面调度两种。

二、分切镜头的场面调度

所谓分切镜头的场面调度，就是指对拍摄现场的调度通过不同机位、不同角度以及不同样式的镜头组成，通过一系列镜头的分切和组接处理，以实现对拍摄现场全方位、立体化呈现的镜头调度样式。分切镜头调度是电视场面调度中最基本的，也是最普遍的一种场面调度方式。

作为一种主流的电视场面调度样式，分切镜头的场面调度的出现和发展是有其必然性的。

首先，单一镜头样式对于拍摄对象的表现总是存在着一定的缺陷。固定镜头虽然能够呈现出一种客观公正的视角，并且以其稳定的表现便于内容的呈现，但是其视角和景别单一，无法展现更为丰富的画面内容，而且容易给观众留下枯燥而呆板的画面印象。运动镜头虽然能够全方位地介绍场面的空间结构，成为各种画面内容间的有效纽带，并通过灵活多变的运动样式充分吸引观众的注意力，但是其单位时间内所呈现的信息量少，不易形成简洁明了的画面叙事。因此，如果想达到最佳的画面信息传达效果，综合运用两种镜头样式的优点，形成镜头序列是非常必要的。

其次，分切镜头有利于形成多个机位的配合，因此可兼顾对拍摄对象的形式感和画面内容两方面的表现，这对于稍纵即逝的新闻信息尤其重要。在一些重要内容的拍摄中，多机配合的镜头调度能够最大限度地提供画面信息量，并且尽可能地减少因为单机拍摄造成的各种失误，因此对于讲究实效性和信息量的电视传播而言非常必要。

最后，分切镜头调度有利于形成多工种的配合，在电视节目的创作中也更容易操作。由于这种场面调度将拍摄现场中的各种因素分解成了各个部分，因此能够化繁为简，实现更加务实有效的多工种配合。综上所述，分切镜头的场面调度是电视场面调度的常态样式。按照拍摄内容的不同，可以具体分为固定

场面调度和运动场面调度两种类型。

（一）分切镜头调度的特点和功能

1. 分切镜头调度有利于完成凝练的镜头叙事。

影像传播虽然是对现实生活的复现，但并不是对现实生活的简单复制。它要求对生活有选择性地进行记录，并且通过镜头完成更为凝练的叙事。也就是说，通过影像传播的现实生活，是浓缩过的现实，因此可以凸现创作者的主观意愿。分切镜头在这方面就显示出自己的优势。通过镜头的分切，电视画面实际上并没有简单依存于生活的原本节奏，而是将生活切分成为不同的段落，通过镜头的分解重组，就可以略去生活中冗余的时间和信息，而保留下更具关键意义的镜头信息，因此能够产生更加凝练的镜头叙事。比如，在电视访谈节目中，往往主持人和采访嘉宾的交流就像生活中两个人聊天一样，东拉西扯地聊上一两个小时都不嫌长。可是，电视观众不可能对他们的聊天内容都感兴趣，电视节目的栏目化要求也不可能将一两个小时的访谈照搬传播。因此，就需要对这些谈话内容进行挑选和重组，这就需要利用分切镜头调度来完成。一般在演播馆录制的电视节目都会使用三台或更多的摄像机来拍摄，因此访谈的每一分钟都会有三个不同角度或景别的镜头来进行记录。这就为后期的编辑提供了便利，也是实现信息的凝练化所常用的调度方式。

2. 分切镜头调度有利于组织多样化的结构。

分切镜头调度对现场进行了多角度、多机位、多景别的拍摄，实际上是把拍摄现场进行了细分。这种调度方式非常类似于广告或者电影的分镜头脚本。只不过广告或者电影的分镜头脚本是事先写好的，并且如果没有特殊情况就要遵照执行；而电视摄影的分切调度具有更强的灵活性和现场感，要求记者在现场随机应变，根据现实情况随时调整。因此，对于摄影师而言，分切镜头调度的过程，实际上是摄影师对拍摄现场的信息进行选择的碎片式记录。虽然每一个镜头都有其存在的意义和价值，整个拍摄过程也有一个贯彻始终的中心思想，但是画面表现的多义性，使得对这些镜头的内容可以进行更多元化的解释，因此在编辑手中，同样的素材有可能会产生完全不同的意义表达和结构样式。这也就使得分切镜头调度能够产生出意料之外的信息传达效果。很多电视编导在拿到摄影师拍摄回来的第一手素材的时候，并不是简单地将摄影师的拍摄意图转化为自己的创作意图，而是力图对这些影像的表现和意义进行再思考，即便其中很多编导就是拍摄这些镜头的摄影师本人。而这样的重构和再创作，脱离了镜头的分切处理，就不可能实现了。

3. 分切镜头调度有利于形成丰富的节奏变化。

分切镜头调度不仅能够实现内容和主题思想的结构和重组,而且能够产生出更加丰富的节奏变化。这主要是因为镜头的叙事是由一系列相互独立的画面构成的,不同画面的不同组合就会产生完全不同的节奏样式。比如,我们拍摄跳水运动员跃起入水的过程。机位设置的数量和角度,会让这个简单的动作产生完全不同的传播效果。假如我们将机位设置在跳台上和水池边,我们就可以将这个动作划分为高高跃起和跳入水中两个部分,这样的节奏要比一个机位拍摄全过程更加富有信息量和节奏感。但是,如果我们将机位进一步细分,除了跳台上和水池边之外,还有一个伴随运动员一起下落的自由落体摄像机、一个水下摄像机以及在跳水馆上方设置的垂直向下拍摄的摄像机。这样,这个跳水的动作,就可以表现为高高跃起(跳台机位)→向下落去(自由落体机位)→即将入水(顶视角机位)→入水的瞬间(水池边机位)→落入水中并向水面游去(水下机位)→浮出水面(水池边机位)。显然,这样的处理打破了单一镜头的呆板节奏,给予运动样式以全新的镜头阐释方式,让跳水运动这"一秒钟的艺术"在观众眼前展现出完全不同的画面张力和艺术表现力。当然,我们也会发现,这五个机位的设置能够带来各种不同的镜头组接样式,也就带来了不同的画面节奏样式。分切镜头调度就是善于利用镜头间的配合来创造出多样化的节奏样式。

(二) 分切镜头调度的拍摄要求

电视画面的分切调度按照被调度的画面内容的不同,可以分为固定场景的分切镜头调度和运动场景的分切镜头调度两种。在具体的镜头调度中,这两种类型的镜头调度存在着比较大的不同之处,下面我们一一予以说明。

1. 固定场景的分切调度。

所谓固定场景的分切调度,就是指画面调度的场景主要以静止状态的景物为主,画面的主体也主要是以静止的面貌出现。比如,对自然及人文环境的交代、访谈节目的拍摄现场、静态呈现中的新闻事件(如会议报道、突发事件发生后的现场报道等)、各种综艺晚会的拍摄以及有固定场景的直播报道(如神舟七号发射与回收的直播、南海一号宋代古沉船打捞直播等)都属于固定场景分切调度的内容。对于固定场景的分切调度而言,具体的拍摄要求有以下几个方面:

第一,要保证镜头成组。对于分切镜头的调度而言,单一镜头所能够呈现的画面信息量是有限的,它要求通过一系列镜头的组接来完成对场景的全面认识和交代。因此,完成分切镜头调度的时候,摄影师一定要谨记每一个场景的

拍摄都是由一组镜头而不是一个镜头来完成的。比如，我们拍摄豆腐渣工程的道路建设。如果我们发现了一处已经裂开的路段，只是一个特写镜头显然不能交代环境，而远景画面又不能够呈现细节，一个推拉镜头虽然能够将环境和细节的关系交代清楚，但是却没有角度的变化，无法呈现出多视角的空间感。可见，如果想要全方位地完成对这个内容的拍摄，就需要多个镜头的配合。这一方面为后期编辑的工作提供了尽可能多的选择余地，另一方面又防止了单一镜头的失误带来的内容缺失。

同时我们应该看到，镜头分切毕竟是把原有的场面空间进行了分割处理，因此在拍摄中应该力图保证镜头间的视觉逻辑和画面内容的相关性。这一要求在完成镜头叙事方面尤其重要。例如，2008年BBC和中视传媒联合摄制完成的系列片《美丽中国》，第一集的开篇是从在漓江上捕鱼的鸬鹚和渔夫开始的。画面的第一个分切镜头介绍的是日暮黄昏下的漓江山水中，几只点着渔火的竹筏远远划来。接下来的镜头对应着这一远景画面的内容，分别介绍的是欢快舞动着的渔夫、休憩中的鸬鹚、火光闪闪的船头，然后是中全景画面中，鸬鹚从水中叼出了小鱼，在竹筏的相互交错中，一位渔夫将刚刚打上来的小鱼分给竹筏上的鸬鹚食用，竹筏渐渐远离了我们的视线……这虽然是一组主要承担空镜功能的画面，但是，我们可以看出，一向以画面严谨著称的BBC仍然在镜头分切的场面调度中，充分考虑了前后镜头的视觉逻辑和内容联系，甚至完成了一个小小的叙事——从鸬鹚打鱼到渔夫打赏的过程。对景别的由远而近、由近到远的安排，也充分考虑了画面叙事的进入和退出的要求。可以说，短短的五六个镜头就将分切镜头场面调度的严谨性张扬了出来，同时也将成组的概念和要求形象化地进行了阐释。

第二，要呈现全方位、立体化的空间表现。固定场景的缺点在于缺少运动因素，容易产生呆板和枯燥的印象。即便是进行了精致的舞台美术设计的综艺节目，如果只是进行单一角度的空间表现，也很快会让观众产生厌烦的情绪。因此，对于固定的场景而言，利用镜头独到的表现力，来形成有层次、有纵深、立体化的空间调度，就成为必须达到的拍摄要求了。

为了实现立体化的空间表现，多机位、多角度的拍摄是非常必要的。比如，进行会议新闻拍摄，很多摄影师的做法，就是来到会议现场，在一个固定的机位支好机器，然后全景一个、近景一个、特写一个，再来一个摇镜头。台上的领导和台下的观众都在一个机位拍好，然后拿了通稿就走人。这样的拍摄虽然画面内容有了，但是画面形式却过分单一。虽然会议新闻的拍摄在画面形式上想推陈出新是非常困难的，但是在会议现场多机位、多角度的拍摄，还是会给相同的

内容以不同的画面感受。比如，同样是拍摄观众的反应镜头，正面镜头就要比侧面镜头更有信息量，台上的领导讲话，用鲜花作前景和用讲台作前景的效果也会完全不同。如果我们能够登到高处对会场进行一个大远景的拍摄，也与在平地上拍摄远景画面大异其趣。总之，面对固定场景，摄影师一定要勤于走动，这样才有可能发现更具表现力的画面形式，也才有可能发现隐藏在表面背后的画面信息。

打破固定场面的呆板样式，另外一种有效的镜头调度样式，就是运用移动镜头。移镜头可以赋予静止的场景以动感，并且能够将平面化的景物空间拍摄出更多的层次和纵深。这类场面调度较多地出现在电视访谈节目、综艺节目或者益智类节目的拍摄中。比如，美国FOX电视台有一档非常有特色的真人秀节目叫作《真话时刻》，节目中主持人要求被访者回答一些隐私问题，然后通过判断这些回答是否真实，使得自曝隐私的被访者赢得最高50万美金的奖金。在演播现场的中央，除了巨幅的液晶背景板之外，就只有两把椅子。一把是主持人的，另一把是被访者的。这样简单的场景设置，如果使用固定镜头表现，即便是调动再多的机位和角度，演播馆空间固有的简单样式还是会极大地影响画面的效果。因此，这个节目在开头全面介绍现场氛围的镜头中，就运用了一组移动镜头。

首先，镜头从整个演播馆的观众席中缓缓升起，我们从观众群中逐渐看到了位于灯光聚焦中心的舞台。这个移动拍摄在升的同时，也逐渐向舞台中央慢推，然后这个运动镜头组接了另外一个旋转运动的移镜头，镜头以俯视的角度从主持人坐的椅子沿着舞台的圆形弧线做旋转运动落到被访者的椅子上。这个时候，主持人和被访者都还没有出现在舞台上。

国内中央电视台第二套节目的《开心辞典》，在舞台设计上类似于《真话时刻》，因此在环境镜头的调度上，也尝试了这种运动镜头的调度样式。虽然《开心辞典》在角度的丰富性和运动节奏的控制上还达不到《真话时刻》的程度，但是移镜头所带来的效果还是非常突出的。同时，在中央电视台"感动中国"年度人物的颁奖典礼的拍摄中，也经常使用移镜头来丰富画面的层次。

2. 运动场景的分切调度。

所谓运动场景的分切调度，是指画面调度的场景本身处在不断的运动变化中，画面的主体也主要是以运动的面貌出现的分切镜头调度。比如，运用航拍或者跟随拍摄的手法拍摄的内容，只要是通过一组镜头表现的，大都是运动场景调度的具体应用。而类似电影中的动作片，其拍摄对象大都有比较剧烈的肢体运动，在具体的调度中也大都使用了运动场景的分切调度。运动场景的分切

调度并非要求摄像机也要始终处于运动镜头的拍摄中。相反，在这类分切调度的操作中，固定镜头的良好运用是保证画面质量的关键，因为运动镜头在无法预知拍摄对象运动范围和运动方向的情况下，很难保证画面内容的完整和画面构图的严谨。动静相宜、以静制动的方法是保证运动场景分切调度的成功的关键。具体说来，应该注意以下几个方面：

第一，要捕捉到关键的动作细节。即便是使用运动长镜头进行拍摄，拍摄对象的运动表现也很难完整而全面地被摄像机拍摄下来。因此，分切镜头的运动场景调度所要关心的并不是运动持续的全过程，而是这一过程中关键的动作细节。只要能够拾取到这些镜头，就能够利用蒙太奇的完形心理，让观众看到流畅的运动表现。例如，曾获得2003年中国广播电视新闻奖纪录片短片一等奖的《阮奶奶征婚》，讲述的是82岁的阮奶奶在古稀之年，成功通过征婚获得新的婚姻的过程。在这部片子中，有一个介绍阮奶奶冒雨去婚介所与70多岁的顾爷爷见面的段落。阮奶奶从家里出发，撑着雨伞经过街道来到婚介所的过程，实际上是摄影师跟随拍摄的结果。但是在实际的拍摄中，我们只需要抓住几个关键性的细节就足够了：阮奶奶出门、阮奶奶在路上、阮奶奶来到婚介所。这部短片恰恰是在这几个细节上保留了完整的信息，因此整个过程只用了三个镜头，就将复杂的场景变化交代清楚了。第一个镜头是阮奶奶关门，突出了我行我素的阮奶奶没有打扮、素面朝天的特点。第二个镜头是阮奶奶走在路上，特别突出了她穿着大雨鞋步履矫健的细节。第三个镜头是阮奶奶走上婚介所长长的楼梯，转身进入了婚介所的办公室。这一镜头突出了阮奶奶一口气上楼梯不休息的健康状态。在生活中，阮奶奶可能需要经过很长的时间才能来到婚介所，但是分切镜头只用了十几秒钟就完成了这一过程，关键就在于对核心细节的准确把握。在这里我们要强调的是，运动场景中并非所有的内容都有记录的价值，因此要做到慧眼识珠，能够在关键细节出现之前提前开机，这要比盲目地进行过程性记录更有效率。同时，关键细节并非只是承担着完成画面叙事的承上启下的纽带功能，而是要自身就充满了信息量，能够完成对影像叙事的有效补充。

例如，在电影《与狼共舞》中，在男主人公与印第安部落苏族的勇士们一起猎杀水牛的场景中，除了大场面的镜头外，每一个细节镜头都是经过精心布置和选择的。无论是仰拍的水牛跃起、尘土飞扬的镜头，还是苏族勇士的长矛穿透水牛脖颈的细节，要么带来了令人震撼的视觉感受，要么丰富了画面内容。虽然电影的拍摄可以进行人为的前期布置和设计，与进行现场捕捉的电视纪实创作有很大不同，但是这种注重动作细节的做法还是很值得电视工作者揣摩

的。更不要说在中国传统的武侠电影中,身手矫健的"大侠"们都是通过分切镜头的细节组接才能够飞檐走壁、百步穿杨了。

第二,要注意对运动节奏的控制。与固定场景的分切调度不同,运动场景的分切调度实际上是把流畅的运动进行了分段处理。这样的做法固然能够创造更多样化的视角,也能够为运动摄影带来很多便利,但是保证运动的流畅性却成为一个大问题。这就要注意对运动节奏的控制,以保证镜头间的动作流畅。

对运动节奏的控制包括镜头内部运动和镜头外部运动两个方面。所谓对镜头内部运动的节奏控制,就是在多机位的拍摄中,保证运动的连贯性和多视角,这样无论是现场切换还是后期编辑,都能够实现流畅的动作表现。而如果是单机拍摄,就要求将一个运动过程多次排练,并且选择不同的机位和景别来拍摄,让多次拍摄的运动过程有相互重叠的部分,以保证后期剪辑能够顺利地找到动作的结合点,实现运动的流畅表达。对镜头内部运动进行控制,最为重要的是保证上下运动间起承转合的合理性。这就要求在前期的拍摄中,每一个机位都尽量完成对动作的完整表现,同时协调好每一个机位的侧重点,避免不同机位间的内容重复和角度重复。镜头内部运动的拍摄,大都选择固定画面表现,这也是保证画面效果的要求。

对镜头外部运动的节奏控制主要是从镜头自身的运动形式出发来考虑。首先,为了保证后期镜头组接时的流畅性,要求在场景的拍摄中,力图保证镜头运动的一致性和匀速。这样,在后期不同机位的切换时,才不会出现运动节奏的混乱,从而给人行云流水的流畅感。其次,对运动场景的拍摄,大小景别的运动调度应该区别对待。景别越小其动感应该越强,景别越大其动感应该越弱。这一方面是观众对画面信息量拾取的需要,另一方面也是运动表现实际效果的体现。镜头外部运动的拍摄和调度,都是以画面的稳定为第一要求的,同时外部运动应该适当考虑运动节奏的变化。一成不变的运动速度和景别调度,会让整个场面调度的节奏单一而枯燥,进而失去观众的关注。

第三,要兼顾细节与整体、宏观与微观的关系。运动场景的调度,因为拍摄对象大多处于运动中,因此能够拍到是第一位的。但是,如果想在拍到的基础上做到拍好,就必须兼顾细节与整体、微观与宏观。

一般来说,我们的镜头在跟踪运动主体的时候,往往会紧盯着拍摄对象不放。为了防止内容的缺失,全景画面会成为我们选择的主要形式,而且一般情况下景别的变动比较少。而广角镜头因为虚焦的可能性小,会成为我们的首选镜头。这样做虽然能够实现拍到的要求,但是却因为缺少对细节和环境的关注而无法做到拍好。我们以电影《与狼共舞》中猎水牛的段落为例来分析这个问题。

在段落的开头，首先是以草原上成群结队的水牛的远景画面来交代环境，然后是苏族的勇士们和男主人公依次出现在镜头中，以中景或全景来交代人物。接下来，人们冲进了水牛群中，引起水牛四散逃窜，这个时候一直是追随主人公的拍摄。但是接下来猎水牛的具体内容，则大都捕捉到了一些前后有呼应的动作细节，特写表现了苏族勇士射箭投矛、水牛应声而倒的内容。这些内容如果在全景下表现，虽然也能够拍到，但是信息量不足，而且画面也缺少视觉冲击力。更为重要的是，通过细节镜头的呈现，给了观众关注的重点，也改变了镜头一成不变的节奏。但是，镜头并没有停滞在这个景别上，而是在段落接近结束的时候，又回到了大远景的草原上，只不过这个时候我们看到的是牛群中勇士们还在奋力捕牛，与前面的细节镜头遥相呼应，给予了观众全面的印象。需要指出的是，在这个段落的拍摄中，因为牛群和人物始终在运动中，所以运动调度有一定的难度，但是摄影师还是兼顾了微观的细节和宏观的场面之间的纽带联系，从而改变了一味跟拍带来的枯燥和内容上的不完美。

　　运动场景的拍摄虽然难以控制，但是电视拍摄并非要获得所有的信息量，而是要对有价值的内容进行挑选，因此耐心和应变能力是成功的关键。比如，在纪录电影《微观世界》中，金龟子成功地将扎在木刺上的泥球拔了下来，蹒跚地走在乡间小路上。这个时候，摄影师就放弃了对细节的跟拍，而是慢慢地拉开镜头，让观众看到布满石子的小路上金龟子小小的身影。虽然，蹒跚前进的金龟子憨态可掬，但是对大环境的交代，才让我们对这个小虫子的形体大小有了实际的概念。BBC系列纪录片《美丽中国》的第一集，在介绍珍稀动物白颊黑叶猴的时候，是以这些灵长类动物越过小溪作为开场的。摄影师为了设置悬念，开始的时候并不急于表现环境的全貌，而是以猴子跳过小溪中的石块的特写镜头开始。每一个镜头都是固定镜头，每一个镜头都只拍到了动作的一部分，或者是腾跃在空中的肢体，或者是灵巧地落在石头上的脚爪，但是其动势衔接得非常准确，一改我们创作中习惯性使用全景景别的习惯。随后出现的远景画面，清晰地交代了在喀斯特地貌的峡谷中猴子们生活的大环境。虽然成片的效果有后期编辑的功劳，但是摄影师独具慧眼的摄影角度和场面调度，无疑为后期的工作提供了巨大的方便。这个段落也让我们认识到，全景式的跟踪并不一定会带来最好的视觉效果，我们应该更多地从摄影镜头自身的特性出发，来安排拍摄和调度，这样才能够带来真正的视觉冲击力。

　　应该看到，无论是固定场景，还是运动场景的分切调度，首先要做的都是观察而不是拍摄。来到拍摄现场就急于动手拍摄的做法，表面上看可能会得到更多的拍摄内容，但是实际上由于缺少了对场景宏观的把握和认识，往往会舍本

逐末、挂一漏万，丢失掉核心内容和关键镜头。

(三) 轴线原则

所谓轴线，是指沿拍摄对象的视线方向、运动方向延伸的虚拟直线，或假想存在于不同对象关系间的虚拟直线。在实际拍摄中，围绕拍摄对象进行镜头调度时，为了保证拍摄对象在电视画面空间中的正确位置和方向的统一，摄像机要在轴线一侧180°之内的区域设置机位、安排角度、调度景别，这就是摄像师处理镜头调度时必须遵守的"轴线原则"。电视画面的轴线根据其内容的不同可以分为方向轴线、关系轴线和运动轴线三种类型。分切镜头调度因为对同一个场景采用了不同机位的调度，容易出现违背轴线原则的拍摄失误。因此，我们需要介绍一下轴线原则的要求。

轴线原则是形成画面空间统一感、构成视觉方位系统一致性的基本条件。所谓轴线原则，简单地说就是如果拍摄过程中摄像机的位置始终保持在轴线的同一侧，那么不论摄像机的高低俯仰如何变化，镜头的运动如何复杂，不管拍摄多少镜头，从画面来看，被摄主体的位置关系及运动方向等总是一致的。倘若摄像机越过原先的轴线一侧，到轴线的另一侧区域去进行拍摄，即称为"越轴"。在"越轴"后拍摄的画面中，拍摄对象与原先所拍画面中的位置和方向是不一致的。一般来说，越轴前所拍画面与越轴后所拍画面无法进行组接。如果硬行组接的话，就会让观众产生视觉上的混乱。

下面，我们以2001年获得中国电视金鹰奖的《非常青春》为例，来说明越轴的效果。

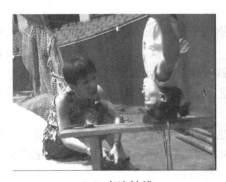 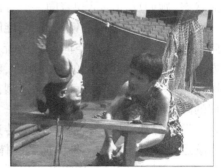

(a) 交流轴线　　　　　　　　　(b) 模拟的越轴

图　8-1

图8-1(a)表现的是杂技小演员的妈妈来训练场看望自己女儿的情景。小姑娘一边训练一边和母亲交谈。因为两个人在画面中是以交流的样式出现的，

因此这样的轴线样式,我们称之为交流轴线。电视片中的画面是左图的效果。我们可以清楚地看到,正常的画面中正在交谈的两个对象,是妈妈在左边,女儿在右边。图8-1(b)则是我们模拟的越过轴线的效果。摄像机越过了母亲和孩子交流的轴线(我们可以粗略地把这条轴线视作板凳所在的位置),换到另外一边拍摄,所拍的画面就变成了女儿在右边,而母亲在左边了。如果把这两个画面相接,观众就会莫名其妙:这两个人怎么如此迅速地交叉换位了呢?这显然不符合观众正常的视觉习惯和思维逻辑。当然,如果两个人同时出现在画面中,效果还不明显。我们在实际创作中,常常会把两个人的交流分切为两个画面来处理,如图8-2所示。

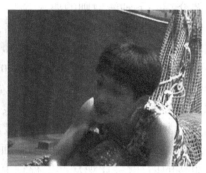

图8-2 并置两个越轴画面

显然,这样一来,两个越轴的画面放在一起,我们就完全看不到两个人的交流状态,她们反而像是朝着同一个方向张望了。

在轴线一侧所进行的镜头调度,能够保证组接在一起的前后画面中的人物视向、拍摄对象的动向及空间位置的统一定向,这就是我们在场面调度中所说的方向性。遵守轴线规则的镜头调度,就能保证画面间方向的一致。虽然电视摄影是一种立体化、多角度的平面造型艺术,但是正确表达物体的方向,是构造合理的画面空间结构的一个基本要求。否则,画平面上拍摄对象之间的方位关系就要发生混乱,画面内容和主题的传达就要受到干扰乃至被误解。以一个保持连续运动并具有一定运动方向的物体为例,当我们遵照轴线规则变化拍摄角度时,在两两相连的镜头中将产生以下三种方向关系:

第一,用摄像机的平行角度或共同视轴角度拍摄,画面中运动物体的方向将完全相同。

所谓共同视轴,即两台摄像机在同一光轴上设置的拍摄角度,相连的镜头中拍摄方向不变,只有拍摄距离和画面景别的变化。由于变焦距镜头的普遍使

用,实际拍摄时也可以运用摄像机的变焦距推、拉"合二为一"地完成共同视轴上的镜头调度。

 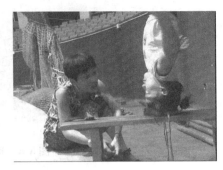

图 8-3　共同视轴

在图 8-3 中,我们看到共同视轴角度的两帧画面中,交流方向一致,都是母亲由左向右进行交流,只不过人物景别从小到大(由中景到全景)发生了变化。这样的调度,画面的交流轴线是前后一致的,即保持了一致的方向。

第二,在轴线一侧设置两个互为反拍的机位,画面中运动对象方向一致,但其正背、远近不同。

比如图 8-4 所示的这个杂技演员排练的画面。通过对互为反拍的两个镜头的对比,我们看到图 8-4(a)中的被摄主体是正侧面、大全景,图 8-4(b)中的被摄主体是背侧面、全景。虽然同一主体的形体正背和景别大小发生了改变,但镜头组接之后却能保持一致的方向,这是因为在两个画面中被摄主体的运动方向都是从右到左。如果镜头停留时间稍长,我们就能看到运动主体都是从画面的右侧入画,然后从左侧出画。这样,在观众的视觉印象中就能产生运动方向的连贯性,因而符合正常的视觉规律。而这样的轴线样式,因为是由被摄主体的运动方向产生的,因此被称为运动轴线。

第三,当镜头光轴与拍摄对象的运动方向合一时,在画面中无左右方向的变化,只有运动物体沿镜头光轴的远近变化和正背变化。实际上,在这种情况下,摄像机的光轴是与轴线重合的。由这种镜头调度所拍得的画面运动主体无明显的方向感,所以又被称为中性方向,这种镜头又被称为中性镜头。

在图 8-5(a)表现的杂技表演中,运动主体迎面向正对摄像机的方向走来,图 8-5(b)画面中主体面向远离摄像机的纵深方向走去。与前面已提到的第一、第二种情况不同,运动主体在画面中的运动方向,并不表现为明显的从左向右或从右向左,因此,这种中性镜头又被人称为"万用镜头",可以与在轴线两侧所拍的镜头相接,而不令人感到视觉上的方向紊乱。

图 8-4　运动轴线

图 8-5　中性镜头

在现实生活中,纯粹无方向的客体是极为罕见的,比如建筑物的坐北朝南、山脉的东西走向、人脸的正面背面等都有一定的方位关系。即便是完全圆滑对称的规则圆球,当其在光照下产生了明暗和投影,也能在视觉上产生方向感。电视画面在表现拍摄对象时,不可避免地要涉及画平面中的方向性问题。摄制人员在拍摄过程中调度摄像机镜头时,遵循了轴线规则,就会比较便利地理顺方向和画面形象间的关系。在以上所列举的三种主要的机位变化和方向变化中,方向的统一能够为不同镜头的组接创造必要的前提条件。当然,这几种情况只是在轴线一侧所进行的最为常规的镜头调度,还有待于初学电视摄影者举一反三,加以正确的认识和灵活的运用。电视镜头调度一方面有着严谨的规律性,另一方面也蕴涵了极大的创造性。为了寻求更加丰富多变的画面语言和更具表现力的电视场面调度,我们又需要打破"轴线规则",不把镜头局限于轴线一侧,而是以多变的视角,全方位、立体化地表现现实时空。但是,我们已经提到

越轴后的画面在与越轴前的画面直接进行组接时会遇到障碍，那么，通过哪些手段才能跨越这些障碍，进入到电视场面调度和画面造型表现的广阔天地中来呢？

这就必须借助一些合理的因素或其他画面作为过渡，让其起到一种"桥梁"作用。这种合理的调度，既可避免越轴现象，又能够形成画面语言的多样性和丰富性。以下，我们介绍几种克服越轴问题的常用办法：

第一，利用拍摄对象的运动变化改变原有轴线。前一个镜头按照拍摄对象原先的轴线关系去拍摄，下一个相连的镜头则按照主体运动后已改变的轴线设置机位，这样一来，轴线实际上就被跨越了。

比如，在伊朗电影《小鞋子》中，因为哥哥弄丢了妹妹的鞋子又不敢告诉父亲，因此兄妹俩只能穿一双鞋依次去上学。每次先上学的妹妹都要急急忙忙地赶回家，让光着脚的哥哥穿上鞋再去上学。因为哥哥的鞋子比较大，因此急三火四的妹妹有一次在跨越小水沟的时候，就把鞋给掉进了水里。妹妹一直在水沟边上追着顺水漂走的鞋子跑。在这个段落中，开始的时候妹妹一直是从左向右追逐，可是后来又变成了从右向左追逐。这自然是一个显而易见的越轴调度。为了解决这个问题，摄影师特别拍摄了一个小河沟在镜头面前调转了方向，朝相反方向流动的镜头。这样，原本的轴线问题就被很轻松地解决了。

第二，利用摄像机的运动越过原先的轴线。摄像机始终是摄制人员进行场面调度时可利用的最为积极主动的因素之一。虽然越轴镜头不能直接组接，但是摄像机却可以通过自身运动越过那条轴线，并通过连续不断的画面展示出这一越轴过程。由于观众目睹了摄像机的运动过程，因此也就能清楚地了解这种由镜头调度而引起的方位关系的变化。

例如，我们表现运动员们正在比赛中奋力争先，主要的机位记录的都是运动员自左向右奔跑，这个时候如果我们想直接插入一个轴线另一侧的镜头，就会出现越轴的问题。观众会纳闷这些运动员怎么又开始往回跑了？这个时候，只需要有一个运动镜头从主要机位的这一侧，从运动员的面前或者背后越过轴线，运动到另外一侧，那么另一侧机位的拍摄就可以顺畅地进行了。

通过摄像机的运动实现越轴拍摄，对于摄制人员来说是非常有用的。特别是在拍摄不便进行人物调度的新闻、纪录片等节目时，为了抓取最佳角度、突出主体、变化构图等，常常利用镜头运动调度进行多侧面、多视角的画面表现。

第三，利用中性镜头间隔轴线两边的镜头，缓和越轴给观众造成的视觉上的跳跃。在前面的内容中，我们已经介绍过中性镜头。由于中性镜头没有明确的方向性，所以能在视觉上起到一定的过渡作用。当越轴前所拍的镜头与越轴后的镜头互相组接时，中间以中性方向的镜头作为过渡，就能缓和越轴后的画

面跳跃感,给观众一定的时间来适应画面形象位置关系的变化。

图8-6中的五幅电影截图来自德国著名影片《罗拉快跑》。我们可以看出,(a)画面中罗拉自右向左跑,经过(b)画面的俯角大远景的中性镜头(罗拉在镜头中是朝向镜头跑来的)后,罗拉就改变方向自左向右跑了,然后(d)画面使用了中性镜头(罗拉是背向镜头跑远的),罗拉又改为自右向左跑。

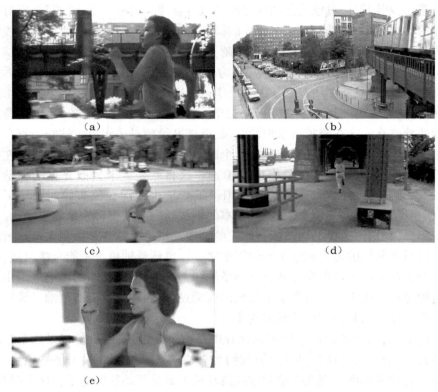

图8-6 利用中性镜头解决越轴问题

图8-6中的中性镜头是作为客观镜头来拍摄被摄者的。有的时候,中性镜头也可以是主观镜头,代替拍摄对象的视野,同样可以实现合理越轴的效果。这样的例子在《罗拉快跑》中不胜枚举,这里就不再赘述了。

第四,利用插入镜头改变方向,越过轴线。这种方法与上述第三种方法相似,区别在于插入镜头的内容和景别有所不同。一般来说,用于越轴拍摄的插入镜头都是特写镜头。我们可以以两种不同情况来举例说明。第一种情况是在相同空间的相同场景中,插入一些方向性不明确的拍摄对象的局部特写画面,使得镜头在轴线两侧所拍的画面能够组接起来。比如上面所举的《罗拉快

跑》的例子。当罗拉自右向左跑的镜头转换为自左向右跑的时候，我们还可以在中间插入一些特写镜头作为过渡，例如罗拉的眼部特写等。第二种情况是插入一些环境空间中的实物特写作为过渡镜头。比如，我们前面提到的纪录片《非常青春》中杂技演员排练的镜头。杂技演员的运动方向是自左向右的，如果下一个镜头的方向转到了运动轴线的另一侧，我们就可以在这两个镜头之间加入一个表现教练在场边关切的神情的特写镜头，这样原本明显越轴的画面，就变得流畅多了。插入镜头之所以能够帮助我们实现越轴拍摄，主要是因为它们在视觉上产生了缓冲作用，准备和积累了一小段时间，让观众对插入镜头之后的越轴画面有了适应和"喘息"的机会，而不至于被接踵而至的轴线关系和方向关系的变化搞昏了头。这也是影视工作者在长期的实践中总结和摸索出的经验和办法。

最后，我们需要特别指出的是，在实际生活中，轴线关系的出现并不见得像我们现在分析的这样简单和纯粹，而是有可能几种轴线类型会同时出现，因此在处理轴线规则的时候，要根据实际情况来具体分析。

比如，我们在新闻采访中经常会遇到领导来到基层实地考察的场面。通常上级领导在视察时，会有一个地方领导作为陪同人员在一侧进行讲解说明，并且一般是边走边说。在这种情况下，画面中既有领导们行进的运动轴线，又有领导间相互交流的交流轴线。如果我们坚持在运动轴线的一侧进行拍摄，那么两位领导都面向同一个方向说话，交流轴线的呼应关系就无法形成；如果我们照顾了交流轴线一左一右的拍摄，那么两位领导又会出现一会儿向左走，一会儿向右走的越轴问题。我们究竟应该如何解决这样的问题呢？实际的处理方式就是，我们将两种轴线一个在画面内部表现，另外一个通过画面外部的调度实现。具体到上面的例子，我们会把交流的双方同时放在画面中，这样交流轴线就变成了镜头内部的轴线，而我们的镜头调度只需要保证运动轴线不越轴就可以了。这是新闻摄影中的普遍做法。另外，我们也可以使用小景别画面分别拍摄两位领导的交谈，这样交流轴线就成为我们镜头调度的重点，而运动轴线则因为景别小、运动的方向感不明显而被弱化，避免了越轴的问题。这种做法因为小景别画面实际拍摄的困难，更多地应用于影视剧的创作中。当然，我们也可以使用中性镜头，站在领导运动轴线上，一边后退一边拍摄，这样交流轴线同样成为画面内部的轴线关系，而运动轴线则被中性镜头取消。具体使用哪种方法来保证电视摄影的轴线原则，要根据拍摄内容的实际情况来决定。

三、长镜头的场面调度

(一) 什么是长镜头的场面调度

所谓长镜头,是指连续用一个镜头不间断地拍摄一个场景、一段情节,以完成一个比较完整的镜头段落,而不破坏事件发展中时间和空间连贯性的镜头。如果我们大概地量化一下长镜头的时间长度,那么长镜头通常是指超过30秒的不间断拍摄的镜头。所谓长镜头的场面调度,就是指在一个镜头内部完成对现实时空多视角、多层面表现的调度方式。与分切镜头场面调度相比,它是将镜头分切的"蒙太奇效果"融入一个镜头内部的调度中,因此实际上是把后期编辑和切换的工作完成于前期的拍摄中,因此对摄影师提出了更高的要求。

一般认为,电影史上最早应用长镜头的范例是"纪录片之父"罗伯特·弗拉哈迪1916年拍摄的纪录片《北方的纳努克》。长镜头最根本的特点在于镜头的纪实性和整个影片节奏的现实主义风格。长镜头的场面调度可以分为运动长镜头的场面调度和景深长镜头的场面调度两种类型。

(二) 长镜头调度的特点和功能

1. 长镜头调度具有更强烈的纪实性和现实主义风格。

因为长镜头的镜头记录和现实生活的时间进程同步,所以它能够保证画面时空与现实时空的一致,比分切镜头更加具有真实性。比如,我们在电视上看到的魔术表演,无一例外都会使用长镜头来表现整个表演的全过程,而不会采用分切镜头的方式来进行调度,目的就是保证魔术表演的真实性。正是因为在一个镜头中我们看到了魔术师能够从空无一物的帽子里突然拎出一只活蹦乱跳的兔子或者无中生有地从空中抓来丝带或鲜花,我们才会惊叹不已。假如在其中使用了镜头的分切处理,那么任何一个普通人都可以成为魔术大师。这正是长镜头调度的现实主义风格的意义。

2. 长镜头调度可以创造更强势的视觉冲击力。

长镜头的镜头长度不仅能够让我们回归生活的原生态环境,而且通过镜头的有效调度还能够带来更强的视觉冲击力。这主要是因为与分切镜头的空间调度不同,长镜头的空间调度保留了从一个空间到另外一个空间、从一个角度到另外一个角度的转变过程,因此我们能够跟随镜头一同去经历这种空间的或者角度的变化。

比如,我们能够跟随长镜头在《骇客帝国Ⅱ重装上阵》中,感受尼欧如何在一群电脑复制人中辗转腾挪,游刃有余;也可以在《俄罗斯方舟》中,随着镜头在觥筹交错、歌舞升平中领略俄罗斯千年来的历史进程;还可以在《云水谣》

中,一同领略 40 年代台湾的风土人情……应该说,长镜头调度的视觉冲击力来自于镜头视觉张力的连贯性使用。它将许多静态镜头所创造的视觉效果,通过有效的场景调度连贯成为一个镜头,因此具有一种过程性的视觉张力。

3. 长镜头调度能够带来引人入胜的参与感。

通过上面两点的分析和说明,我们可以看到,因为长镜头调度具有可体验、可经历的特点,所以它能够最大程度地为观众带来参与感。

长镜头的场面调度可以分为运动长镜头的场面调度和景深长镜头的场面调度两种类型。这两种长镜头调度能够带来不同的参与感。所谓运动长镜头的场面调度,就是依靠摄像机的运动来实现对不同空间的调度的镜头调度样式。由此可见,运动长镜头的场面调度主要是通过镜头调度来实现的。随着镜头的运动,观众可以跟随摄影师一起去"探索"、"经历"生活的方方面面,因此必然会产生一种身临其境的"参与感"。所谓景深长镜头的场面调度,就是保持机位固定不变,而利用镜头的大景深来完成场面调度。与分切镜头调度中主创人员对镜头的形式和内容的控制占有较大的主动性不同,景深长镜头调度更多地依赖于镜头中人物的运动和空间关系的变化。在电视纪实节目中,这种人物运动并不受创作人员的控制,能够更多地体现出对拍摄对象客观状态的尊重。同时因为采用的是大景深拍摄,所以画面的信息容量比较大,这都给了观众更多元的视角和更大的选择余地。因为观众具有了自主选择关注内容的权利,并且能够在画面中看到多条叙事线索的并行,因此势必要调动更多的注意力来欣赏节目,这也就带来了景深长镜头调度的参与感。与运动长镜头不同的是,景深长镜头的场面调度所带来的参与感,更多地是一种自主参与,有别于运动长镜头场面调度的被动参与。但是,无论是哪种参与方式,观众都能够体会到一种"体验感"和"经历感",因此有一种被"重视"的感觉。这也是长镜头的场面调度的特点所在。

(三) 长镜头调度的拍摄要求

与分切镜头的调度不同,长镜头调度主要依赖于前期的拍摄,而很少使用后期的编辑来进行控制。因此从拍摄的难度来讲,长镜头调度的拍摄更加具有挑战性,当然在拍摄中所应当注意的问题也就更加重要。

1. 要注重镜头的内容与形式并重。

由于长镜头调度能够带来非一般的视觉效果,因此很多人在进行长镜头调度的时候,第一考虑的就是长镜头调度的形式需要。实际上,形式总是为内容服务的,如果没有足以支持形式的内容,那么形式无异于"皮之不存,毛将焉附"?

例如，在获得2007年美国金球奖的影片《赎罪》中，有一个4分27秒的长镜头，描述的是第二次世界大战期间英法联军著名的敦刻尔克大撤退的场景。镜头跟随男主人公罗宾来到了海滩，他首先和上司沟通是否能够回到英国去，其间我们看到了海滩上形形色色的等待渡船的士兵。然后，我们看到了杀死战马的行径、在一艘被废弃的船边上焚烧文件的士兵以及船的瞭望哨上呼喊着要回家的士兵，接着镜头还展示了离开了主人公的线索，独自巡视了还在鞍马上做运动的士兵，以及靠在一起的妇女、打架的士兵、合唱的士兵，然后回到了主人公的线索上，继续在旋转木马上狂欢的士兵、醉酒的士兵、正在毁掉无法运走的军车的士兵间穿梭，最后来到了位于海滩制高点的一个小酒馆，环顾了整个敦刻尔克的萧索场面。

应该说，这个长镜头的调度在镜头视角的变化上并没有什么特别的地方，但是这一镜头样式却坚持用一种参与性的"目光"，来巡视敦刻尔克大撤退中的悲凉氛围。形式上的简洁有力，突出了画面内容的丰富性。随着镜头时间的逐渐展开，我们能够越来越明显地感觉到战争的残酷和士兵们不同的精神状态，悲情的色彩被这一长镜头的调度浓墨重彩地渲染了一把。这使得整个镜头的调度在形式和内容上达到了协调和一致。有人说，这一长镜头的使用和影片之前所营造出来的爱情剧的氛围极不一致。但是，正是这样一个特色鲜明的镜头调度，使得整部影片融入了时代感鲜明的历史大背景中，从而具有了更加厚重的历史感和现实意义。

《赎罪》所使用的长镜头调度，实际上就是我们经常提及的跟镜头调度。跟拍的长镜头调度是所有长镜头调度中最容易实现的一种，但是这种跟拍调度也最容易犯只跟拍形式而缺乏跟拍内容的错误。很多跟拍的长镜头调度因为内容匮乏或者缺少必要的叙事变化而被耻笑为"跟腚镜头"。

长镜头调度当然不只是指运动长镜头调度，固定镜头的长镜头调度，同样也需要形式和内容的和谐统一。固定长镜头的场面调度，往往充分利用大景深带来的丰富的画面层次，能够在一个画面中同时展现两个以上的叙事线索，从而使画面叙事的丰富性大大增强，也提供给观众一种更加生活化的客观视角。这是因为，在生活中，事物的发展就不存在纯粹的单线索结构，而是一种无序的多线索纵横交织的样式。固定镜头的长镜头调度的大景深选择，既能够给予观众较为自由的视点，同时将多条线索在一段较长的时间内呈现，有利于观众自主地把握其中的内在逻辑。这恰恰就是将内容和形式有效地结合在了一起。

例如，在2008年上映的电影《一半是海水，一半是火焰》中，在影片52分钟左右的时候，有一个3分钟左右的固定长镜头，讲述的是回到住处的女主人公

丽川发现男主人公王耀在毫不掩饰地袒露他与别的女人有私情。在这个段落中,固定镜头的长镜头表现的就是一个宿舍走廊的空间。在这个空间中,随着画面空间纵深的打开,分别表现了三条并行的叙事线索:王耀倚在门口,静静地看着发疯一样的丽川与另一位主人公郑重的纠缠;郑重在走廊中阻拦丽川不理性的行为,因此和丽川纠缠在一起;另外一个女舍友似乎对这一切都已经司空见惯,她在走廊的最深处,自顾自地练着哑铃,并自始至终没有停止的意思。这个镜头的机位能够很好地将空间的层次和线索之间的关系进行有效的联系,因此随着时间的变化,我们就能够用自己的眼睛和头脑来"主动"地经历事情的发展。与运动镜头的长镜头不同的是,固定镜头的长镜头摈弃了运动所产生的视觉张力和多视角观察的节奏调整,而是以一种静观其变的方式创造出一种更为客观的叙事风格。因此,在一些叙事内容本身就具有很强的表现力或者需要做客观呈现的段落中,这一镜头的形式和内容就能够很好地统一起来,让观众沉浸于内容本身,而忽略了镜头的存在。

由此可见,无论是选择运动长镜头还是固定长镜头,镜头本身的形式特征都不是我们最终追求的目标,也不是我们选择进行长镜头调度的原因。只有将镜头的样式和内容很好地统一起来,才能够从对镜头形式的执念中解脱出来,发现镜头调度的真谛。

2. 要注重镜头的视觉冲击力。

与分切镜头的场面调度相比,长镜头调度因为与现实生活的时间和空间同步进行,因此在没有人为干预的情况下,不可能形成凝练的叙事节奏。或者我们可以更为极端地说,除了在形成情绪、情境中具有较强的优势外,实际上长镜头的场面调度在画面的内容表现上,远不如分切镜头的场面调度来得更有效率。所以,在大部分影视作品中,如果不涉及对情绪情境的营造,为了形成影像的凝练化叙事,大都还是采用了分切镜头的场面调度。

那么,长镜头的场面调度的优势在什么地方呢?回答是创造镜头的视觉冲击力。实际上,当我们进行长镜头的场面调度时挖掘镜头的表现力一直是最重要的工作。我们从以下几个方面来进行分析:

第一,充分挖掘镜头独到的表现力。长镜头调度的视觉冲击力首先是建立在对镜头的视觉表现力充分利用的基础上的。我们要努力挖掘属于镜头的视觉样式,而不是以人眼的样式来取代。仍以《云水谣》开篇的那个表现台湾20世纪40年代风土人情的长镜头为例。镜头首先从街边的擦鞋房的近景逐渐做升镜头处理,我们从一个擦皮鞋的孩子看到了一排擦鞋匠;然后镜头穿过擦鞋房来到街上并进一步做升镜头处理,我们看到了楼上的歌女;接下来镜头做前

移运动来到了最具台湾特色的布袋戏的表演房间里；而后穿过房间的窗户，来到了外面横七竖八地晾晒着衣服的台北民居的外景，原本局促的空间一下子豁然开朗；穿过了长长的里弄，镜头忽然沿着房檐降了下来，一场锣鼓喧天的婚礼正在热热闹闹地进行着；由于一辆军车遮挡在面前，我们又随着镜头升到了阁楼上，一对小情侣正在互赠礼物聊着天；里弄里放风筝的孩子又把我们带到了街上，当镜头从一棵枝叶茂盛的大树上掠过之后，居然来到了一个放置着画架的阳台上……虽然文字的描述不能够充分展现出镜头所创造出来的视觉效果，但是我们也可以看出，在镜头样式的处理上，这段长镜头调度并没有依照人眼正常的视觉样式来进行，而是努力地在拓展不同于人眼的视觉表现力，比如，升降镜头所带来的俯瞰、下落视角，以及移镜头通过不停地接近和穿过前景的事物（门廊、墙壁、窗格、屋檐、树梢等）所带来的视觉表现力。正是这些，带来了非一般的感官体验，让观众享受了长镜头调度所带来的视觉盛宴。

第二，充分利用不同的运动样式。除了对镜头视角的充分利用之外，充分利用不同的运动样式来参与调度，也是长镜头调度创造视觉冲击力的重要内容。我们还是以刚刚提及的《云水谣》中的长镜头调度为例。整个长镜头始终在运动中进行，但是其运动的样式却没有重复，而且非常注意在运动调度中对空间的有效利用。比如，开场的镜头是从擦鞋房的内景开始的，随着镜头的运动，局促的空间变得开朗起来，而摇镜头则将我们的视线从房间里进一步带到了热闹的街上。这种视觉效果的转变，虽然在影视作品中屡见不鲜，但无疑是对我们正常视觉经验的一种突破。接下来，升镜头让我们的视野进一步放大，而进入画面的歌女则成为新的视觉中心，我们开始由对面的关注重新回到了具体的点，这一视野的转变随着镜头进入到表演布袋戏的房间之后被进一步强化了。随着镜头逐渐拉开，局促的屋内空间又变成了视野宽广的由台北民居构成的里弄，飞翔的鸽子和错落有致的晾晒衣架营造了新的空间感。而随着镜头由屋檐降至热闹的迎亲场面，由对面的关注又重新回到了点……

通过这样的镜头分析，我们看到了镜头运用中的一些规律性的东西：镜头的运动样式的变化，是为了实现对不同空间的有效调度。无论是闭塞还是开阔，都能够在有效的运动样式的调动下，形成最富视觉表现力的效果。镜头运动样式的变化，能够给单调的空间带来富有创造力的镜头呈现。同时，不同的镜头运动样式的不重复运用（升、降、推、拉、摇、移）也将一种镜头的流动感和节奏感带给了观众。在《云水谣》中，这种镜头运动样式的调度，还体现为对画面的纵深空间的充分表现。比如，利用升镜头来展现的擦鞋屋的纵深感、利用摇镜头和升镜头来展现的热闹的街道的纵深感、利用后移镜头创造出布袋戏屋

外的台北民居的纵深感等。因为电视屏幕本身是一个二维空间,因此对其第三维度,也就是纵深维度的充分挖掘,是彰显镜头表现力的主要手段。

当然,运动样式的变化不只来自于镜头运动本身,也来自于对镜头内部运动的有效调度。这在景深长镜头的调度中能够得到更为明显的体现。比如,美国影片《克莱默夫妇》中有一段表现克莱默夫人离家出走之后,逐渐走向正常的父子生活的段落。这个段落表现的就是早晨起来,父子两个人从起床到吃早饭的过程,从头至尾,两个人之间没有一句言语交流,但是已经形成的生活默契,让一切都显得井井有条。在这个段落中,有一个表现走廊的景深长镜头。儿子从画面的左边入画,从右边出画,然后我们听到了厕所中小便的声音。接着儿子又从画面的右边入画,走向了纵深处的画面左边出画,然后我们就看到了提着裤子走出房间的父亲。然后,父子两个人一同走向了镜头,一个从左边出画去餐厅收拾餐桌,一个从右边出画去房门拿早晨的报纸。虽然这个镜头中有很长一段时间都是维持一个空白的空间,没有人物,也没有镜头运动,但是通过画面中演员的运动和相应的声音调度,我们对整个房间的布局有了非常清晰的认识,这都源自画面内部运动所带来的视觉逻辑。这样的调度在国产影片《世界上最疼我的那个人去了》中也有表现。影片表现女儿在病房里陪床时,一边要急着赶自己的稿子,另一边又要照顾生活不能自理的母亲。镜头始终对准了病房中仅有的一张桌子。我们能够看到女儿在台灯下伏案打字的背影,一会儿我们就听到了母亲呼唤女儿要上厕所的声音,于是我们看到女儿离开了画面,从镜头右边出画,画面外传来了母亲下床的声音和痰盂被拖动的声音,但是画面始终都是空无一人的空桌子和台灯。之后,我们看到女儿回到画面中继续伏案。

实际上,在长镜头的场面调度中,镜头的内部运动和镜头自身的运动调度是协调一致的,我们只是为了阐述的方便才将两者分别论述。

3. 要强化镜头的视觉逻辑。

与分切镜头调度不同,长镜头调度的视觉逻辑是在拍摄的时候就要实现的,而不像分切镜头调度那样可以在后期编辑的时候再进行二度创作。因此,强化镜头的视觉逻辑,就是长镜头的场面调度在拍摄时必须要注意的一个问题。对于长镜头的视觉逻辑的处理,要注意以下几个方面的问题:

第一,保证线索的明晰。无论是运动长镜头还是固定长镜头,都需要提供一个可以保证镜头持续较长时间的线索。对于运动长镜头而言,镜头运动的逻辑就是从线索中来的。这个线索既可以是一个具体的对象,如一个人、一辆自行车或者一件被传递的东西,也可以是一个引导性的抽象概念,比如寻找、浏览、经历或者等待。

比如，在纪录片《望长城》中"寻找王向荣"这一段中，支持长镜头运动的线索人物就是主持人焦建成，而在纪录片《幼儿园》中"码放小椅子"的段落中，固定镜头的长镜头的线索不是小朋友本人，而是事件的可经历性，是一种"等待"的心理。

有的时候，线索并不是始终不变的，而是在交叉中形成对事物发展或者镜头运动的有效调整。比如，在电影《罗拉快跑》中，罗拉一直是镜头运动的主要线索。但是，在运动中我们可以看到，罗拉的主观视角也经常以主观运动镜头的样式出现，由此形成对运动的主客观调度。线索的更替使得镜头的运动有了更为丰富的视觉表现力和更多的变化。

同样，在电影《杀死比尔》的"日本小酒馆"段落中，当女主人公进入卫生间更换衣服的时候，镜头再次从卫生间经过走廊来到酒馆大堂的调度，也使用了线索更换的方式。所不同的是，它不是同一个线索人物的主客观视角的调度，而是对不同线索人物的调度。

这个镜头从女主人公掠到一个步履匆匆的穿和服的女子身上，镜头因之就跟着新的线索人物开始了运动。然后，这个穿和服的女子经过卫生间洗手盆的时候，一个长发女子刚好要走出卫生间来到走廊，于是镜头又放弃了穿和服的女子，跟随着这个长发女子来到了走廊。这时候，镜头外面传来了老板和老板娘的争吵声，长发女子顺势回头看，镜头也随之摇到了新的线索人物——老板和老板娘身上。镜头一直跟随着争吵的老板和老板娘穿过了长长的走廊，这个时候舞池外歌手的歌声进入了我们的耳朵，镜头又自然地摇到了歌手身上。不一会儿，歌手左后方的包间里走出来一位穿长袍的女子，镜头迅速地又跟上了这个新的线索人物。与此同时，刚刚走出镜头的老板和老板娘正好走到这个人的身边要进入她所在的包间——这个房间恰恰是女主人要报仇的对象所在的房间。线索人物之间有了一次直接的接触之后，我们又跟随着穿长袍的女子这个新的线索人物穿过舞池和走廊，重新回到了小酒馆的卫生间里。早已出画的女主人公在这个线索人物走入卫生间之后，再次成为视线的关注点。线索人物在经过了五次交替之后又变成了女主人公。

这个看似复杂的镜头运动，因为线索人物之间的更替逻辑严谨，让人在观赏的时候有一种水到渠成的自然感。镜头的运动看似随意，其实有着非常缜密的逻辑结构。这就使得长镜头的表现有了可以遵循的视觉逻辑。应该说，强化镜头的视觉逻辑，是为了保证镜头的样式是为内容服务的，避免了镜头的无意识运动。另外，还要有意识地将镜头分切的外部剪辑逻辑转化为镜头内部的拍摄逻辑。

第二，保证叙事结构的完整性。分切镜头的调度，可以通过镜头的蒙太奇结构来创造视觉逻辑的完整性。长镜头的调度，则要保证这种逻辑在镜头的内部实现，或者和上下镜头间形成内容的呼应关系。当然，经典的长镜头调度会尽量在镜头内部构造这种内容逻辑的有效结构。从这个角度来看，前面我们分析的《杀死比尔》中的小酒馆段落，其长镜头的调度更多地是一种展示性的镜头。虽然它有着很强的镜头表现力，但是在内容上，它只是表达了长袍女子和女主人公的关系。在接下来的叙述中，我们知道在女主人公被密谋杀害的过程中，这个长袍女子也是参与者之一。仅为了这两个线索人物在一个空间内偶然的邂逅，就调度了一个一分多钟的长镜头，这在叙事上未免有些拖沓，甚至有些"奢侈"了。但是，毕竟这个镜头还是为叙事的表达提供了一个依据，是融入叙事内容的，只不过它自身包含的内容实在有限。

那么，让我们来看看叙事结构完整的长镜头调度是怎么安排的。以前面我们已经提及的《北京一日》中时任北京市代市长的王岐山视察居民区的段落为例。叙事的开始是站在居民区外的王岐山，经过小区居民的提示走进居民区，去调查这里垃圾道的设计问题。这个部分构成了整个叙事的起因。然后，王岐山对垃圾道的设计问题表达了自己的意见，之后又在市民的指引下，来到楼道中进一步检查，这构成了叙事的过程。最后，在完成对这个居民楼垃圾道的调查之后，王岐山提出了整改的方案。这就是叙事的结果。因为有这样一个完整的叙事结构，观众在观看这个段落的时候，就会产生一种可体验感。这在一定程度上解决了长镜头在内容呈现上弱于镜头分切的问题。

如果说运动长镜头的场面调度还可以通过镜头的运动来填补单位时间内镜头中不足的信息量，那么固定镜头的长镜头又是通过什么来解决这个问题的呢？回答是，依然是叙事结构的完整性所提供的"过程性的经历感"。

比如，纪录片《歌舞中国》中有一段非常精彩的固定镜头的长镜头：学生李川与老师梁景林由于穿着问题发生了争执。在排练厅，梁景林愤愤地离开，只留下李川一个人在镜头面前不停地跳舞，嘴里重复着"谁也阻挡不了我！我要跳舞！"他的声音急促，低声嘶吼，夹杂着谩骂，到最后变成了一种哀号。而他的舞蹈动作，也随着体力的消耗，逐渐变形甚至无法完成。这个长镜头所展现的就是在矛盾冲突中的李川如何挣扎、如何以自己的方式进行抗争。长镜头所展示的叙事，完整地呈现了李川在一段时间内的情绪波动。它将这一事情的起因、发展和结局在一个镜头中进行了完整的呈现，因此观众可以和镜头一起去经历这个过程，也同时可以去体验和思考一群热爱舞蹈的人，在现实面前的坚持与彷徨。虽然这个三分钟左右的长镜头叙事，没有蒙太奇分切的叙事节奏

和丰富的内容,但是那种"共同经历"的体验,使得它具有了另外一种吸引观众的方式。它不是靠内容的丰富来达到目的,而是通过对有限内容的充分传递来实现传播效果的。因此,在这个段落中,过程性的展示和不间断的镜头记录成为镜头语言的特点,满足了长镜头叙事结构的要求。当然,在插接了几个其他同学的反打镜头之后,愤愤离开的梁景林还是回到排演厅,来劝说近乎疯狂的李川要理解老师的苦衷。实际上,这就是这个段落的结果,在结构上它是非常重要的。而在拍摄上,这个部分实际上也是刚才那个镜头的延续,是一个镜头的多次使用。这也是导演在创作中坚持用长镜头叙事的体现。

本章思考与练习题

 1. 电视场面调度在传统的基础上有什么新样式和新内容?

 2. 什么是轴线原则?在电视摄影创作中,当出现越轴问题的时候,该如何合理地加以克服?

 3. 分切镜头调度的拍摄应该注意哪些问题?

 4. 运动长镜头的场面调度如何来安排镜头的视觉逻辑?